# 色彩学用语词典

COLORCOORDINATOR

[日]尾上孝一·金谷喜子·田中美智·柳泽元子 编

胡连荣 译

中国建筑工业出版社

著作权合同登记图字：01-2009-3730号

**图书在版编目（CIP）数据**

色彩学用语词典/（日）尾上孝一等编；胡连荣译.—北京：中国建筑工业出版社，2010
 ISBN 978-7-112-12351-3

Ⅰ.①色… Ⅱ.①尾…②胡… Ⅲ.①色彩学-词典 Ⅳ.①J063-61

中国版本图书馆CIP数据核字（2010）第156481号

Japanese title：『カラーコーディネーター用語辞典』
Copyright©尾上孝一・金谷喜子・田中美智・柳泽元子
Original Japanese language edition
Published by Inoueshoin Publishing Co., Ltd., Tokyo, Japan
本书由日本井上书院授权翻译出版

责任编辑：刘文昕　李晓陶
责任设计：陈　旭
责任校对：姜小莲　王　颖

**色彩学用语词典**
[日]尾上孝一　金谷喜子　田中美智　柳泽元子　编
胡连荣　译
\*
中国建筑工业出版社出版、发行（北京西郊百万庄）
各地新华书店、建筑书店经销
北京嘉泰利德公司制版
北京画中画印刷有限公司印刷
\*
开本：880×1230毫米　1/32　印张：7　字数：330千字
2011年7月第一版　2011年7月第一次印刷
定价：49.00元
ISBN 978-7-112-12351-3
　　（19583）

**版权所有　翻印必究**
如有印装质量问题，可寄本社退换
（邮政编码100037）

# 序

进入 21 世纪以来，纵观我们的生活环境，报纸、杂志、电视以及电脑到处都为色彩所充斥，以至达到了刺眼般的色彩过剩，即便说当今是色彩泛滥的时代也并不为过。

尽管置身这样一个时代，可是，仍有越来越多的人对于"将两种颜色混在一起会呈现什么颜色"这类色彩基础知识不了解。于是，编写一部通俗易懂地回答色彩方面基本问题的词典的计划，在日常授课的时候酝酿成熟。

应时代需求出现的色彩工作的执业资格，如何满足客户意愿，顺应时代潮流就成了越来越受到期待的一项重要技能。下面是这些资格的要件及编写本书的宗旨。

1）日本文部科学省制定的流行服饰顾问的色彩能力鉴定（简称色彩鉴定）。

2）色彩工作者资格考试（由东京商工会议所组织）。

这两种资格在职能上以丰富多彩的业务内容为对象，包括：

①接待、销售、产品研发及物流等有关色彩方面的提案。

②企业发展战略方面有关色彩的管理、调查、规划等提案。

③建筑、室内装修及城市规划中有关色彩环境调研的提案。

④衣着方面的流行样式等相关提案。

对于本词典所选取的术语的界定作如下解释、说明。

首先，从过去的1）、2）所采用的资格考试试题中选取必需的基本术语，其次，重要术语方面，为了便于初学者理解采用了部分图解方式。

对于准备考取色彩工作资格的人，尤其专业学校、短期大学和四年制大学正在学习"配色实习"、"色彩论"及"室内装修实习"的学生，从事住宅、服装相关行业的读者们，若能从本词典获益，笔者将备感荣幸。

全体编者

2008 年春

# 凡 例

- 外文原文
   1. 在所列出词条的后面以 [ ] 标注。
   2. 原文语种用单字表示，但英文不做表示。例如：
   法＝法语　希＝希腊语　德＝德语　印＝印地语　意＝意大利语
   拉＝拉丁语
- 解说
   一个词条中包含多种义项时用①②③分列。
- 参照符号
   ⇨ 具体说明请参照（图、表）
   → 请参考此部分内容的（图、表）
\* 本书中出现的颜色为印刷水平范围内的表达。

## 色名一览

### 深青灰色
深青色

C 80
M 40
Y 0
K 50

R 40
G 72
B 111

### 蓝
海或天空的颜色

C 100
M 10
Y 0
K 5

R 0
G 159
B 215

### 蓝灰色
呈鼠色的蓝

C 75
M 55
Y 40
K 5

R 88
G 103
B 124

### 青竹色
明亮的浓绿

C 60
M 0
Y 45
K 20

R 89
G 162
B 139

### 常春藤绿／ivy green
稍暗的黄绿色

C 50
M 20
Y 80
K 20

R 114
G 144
B 72

### 蓝绿
发青的绿色

C 95
M 0
Y 50
K 0

R 0
G 166
B 158

### 象牙白／ivory
淡黄的乳白色

C 0
M 5
Y 10
K 5

R 245
G 235
B 222

### 青紫
发青的深紫色

C 70
M 80
Y 0
K 0

R 112
G 65
B 145

CMYK：蓝绿色（Cyan）、品红（Magenta）、黄（Yellow）、K（Key tone 色调）
RGB：红（RED）、绿（Green）、蓝（Blue）

# 色名

## 红
太阳旗颜色

C 0
M 100
Y 80
K 0

R 224
G 0
B 60

## 红茶色
发红的茶色

C 15
M 80
Y 80
K 0

R 194
G 79
B 39

## 茜色
发黄的深红色

C 15
M 95
Y 85
K 15

R 117
G 32
B 45

## 红紫
发红的紫色

C 15
M 80
Y 0
K 0

R 209
G 79
B 147

## 水绿色 / aqua
⇨ 水色

C 40
M 0
Y 10
K 0

R 166
G 215
B 230

## 曙色
略黄的淡红色

C 0
M 50
Y 40
K 0

R 243
G 158
B 134

## 浅葱色
发亮绿的青色

C 90
M 10
Y 30
K 5

R 0
G 155
B 174

## 荷兰杜鹃花色 / azalea
⇨ 杜鹃色

C 10
M 85
Y 10
K 0

R 207
G 32
B 118

## 小豆色
暗紫的红茶色

C 0
M 65
Y 45
K 50

R 139
G 70
B 63

## 杏黄色
发黄的橙色

C 5
M 45
Y 60
K 0

R 234
G 163
B 106

## 苹果绿 / apple green
柔和的黄绿色

C 45
M 0
Y 95
K 0

R 133
G 233
B 0

## 琥珀色 / amber
⇨ 琥珀色

C 0
M 40
Y 70
K 35

R 175
G 125
B 62

## 杏色 / apricot
发亮红的橙色

C 5
M 45
Y 60
K 0

R 234
G 163
B 106

## 暗灰色
微黑的灰色

C 25
M 15
Y 10
K 65

R 87
G 89
B 93

## 饴糖色
透明的暗黄色

C 10
M 45
Y 80
K 20

R 178
G 140
B 35

## 黄色 / yellow
⇨ 黄色

C 0
M 20
Y 100
K 0

R 245
G 211
B 0

色名

## 草莓色
⇨ strawberry

C 0
M 95
Y 50
K 0

R 227
G 22
B 85

## 紫罗兰藤色 / wistaria violet
⇨ 发青的暗紫色

C 60
M 55
Y 0
K 0

R 133
G 94
B 172

## 今紫色
⇨ 江户紫

C 70
M 70
Y 0
K 10

R 102
G 78
B 145

## 莺绿色
发黄的暗绿

C 35
M 30
Y 85
K 20

R 144
G 141
B 57

## 靛蓝 / indigo
深暗青色

C 90
M 40
Y 15
K 55

R 13
G 62
B 91

## 茶绿色
带茶色的莺绿色

C 40
M 50
Y 85
K 45

R 100
G 82
B 38

## 紫藤色 / wisteria
明亮的淡紫色

C 60
M 55
Y 0
K 0

R 133
G 94
B 172

## 鹅黄色
浓艳的黄色

C 0
M 30
Y 95
K 0

R 244
G 194
B 6

## 梅鼠色
发灰的红梅色

C 20
M 35
Y 10
K 0

R 210
G 168
B 190

## 江户紫
发青的暗紫色

C 70
M 70
Y 0
K 10

R 102
G 78
B 145

## 叶背面色
发灰的绿色

C 45
M 15
Y 30
K 0

R 155
G 187
B 180

## 枣红色
深红紫色

C 30
M 70
Y 65
K 45

R 113
G 61
B 51

## 群青／ultramarine blue
带艳紫的青色

C 85
M 70
Y 0
K 0

R 78
G 79
B 156

## 翡翠绿／emerald green
明亮的鲜绿色

C 80
M 0
Y 75
K 0

R 0
G 174
B 114

## 自然色／écru
⇨ 生就的颜色

C 3
M 3
Y 10
K 0

R 249
G 245
B 233

## 胭脂色
发深紫的红茶色

C 40
M 95
Y 75
K 10

R 134
G 14
B 45

色名

5

# 色名

## 皇家绿 ／emperor green
明亮的鲜绿色

C 75
M 0
Y 80
K 10

R 46
G 170
B 79

## 苦楝色
淡紫色

C 70
M 60
Y 5
K 0

R 109
G 102
B 163

## 牡蛎色 ／oyster white
稍浓的乳白色

C 0
M 0
Y 5
K 5

R 244
G 245
B 234

## 赭黄色
发黄的茶色

C 20
M 45
Y 80
K 10

R 187
G 142
B 66

## 老竹色
发灰的青色

C 50
M 25
Y 60
K 25

R 112
G 132
B 96

## 樱桃色
⇨ cherry

C 0
M 95
Y 80
K 0

R 208
G 0
B 37

## 黄褐色
带黄色的褐色

C 10
M 60
Y 100
K 40

R 133
G 94
B 0

## 黄丹色
稍显红的橙色

C 0
M 65
Y 65
K 0

R 237
G 124
B 86

## 赭石色 / ochre、ocher
⇨ 赭黄色

C 20
M 45
Y 80
K 10

R 187
G 142
B 66

## 米色 / off white
稍带灰色的白

C 5
M 5
Y 10
K 0

R 224
G 240
B 230

## 兰花色 / orchid
浅而柔的紫色

C 10
M 40
Y 0
K 0

R 229
G 173
B 201

## 橄榄色 / olive
发暗的黄绿色

C 45
M 40
Y 95
K 45

R 91
G 90
B 28

## 灰紫色 / old rose
发灰的玫瑰色

C 15
M 65
Y 20
K 10

R 192
G 96
B 125

## 橄榄绿 / olive green
带暗绿的黄绿色

C 55
M 30
Y 95
K 65

R 50
G 65
B 18

## 酱紫色
⇨ 栗色

C 30
M 80
Y 90
K 55

R 94
G 40
B 23

## 东方的黑 / oriental black
⇨ 东方的黑

C 60
M 50
Y 50
K 100

R 0
G 0
B 0

色名

7

色名

## 东方蓝 / oriental blue
发紫的浓青色

C 95
M 85
Y 10
K 0

R 59
G 26
B 125

## 胭脂红 / carmine
鲜艳的深红色

C 0
M 100
Y 60
K 10

R 207
G 0
B 72

## 东方黑 / orient black
素陶、漆器的黑色

C 60
M 50
Y 50
K 100

R 0
G 0
B 0

## 灰白色
⇨ 米色

C 5
M 5
Y 10
K 0

R 224
G 240
B 230

## 橘色 / orange
⇨ 橙黄色

C 0
M 65
Y 100
K 0

R 234
G 124
B 19

## 柿色
发红的黄红色

C 0
M 75
Y 75
K 0

R 233
G 100
B 67

## 土黄色
暗黄绿色

C 15
M 40
Y 80
K 35

R 174
G 125
B 146

## 燕子花色
带紫色的鲜艳青色

C 75
M 75
Y 0
K 0

R 101
G 73
B 150

## 褐色
偏黑的蓝色

C 95
M 85
Y 30
K 60

R 25
G 21
B 52

## 茶褐色
稍带黑的茶色

C 10
M 70
Y 100
K 50

R 125
G 61
B 12

## 金丝雀色／canary
发绿的亮黄色

C 5
M 0
Y 90
K 0

R 239
G 240
B 35

## 罐口窥视色
淡蓝

C 70
M 5
Y 10
K 0

R 100
G 168
B 219

## 芥子色
稍暗的浑黄色

C 20
M 30
Y 70
K 5

R 198
G 173
B 94

## 青茅色
带绿的艳黄色

C 5
M 5
Y 70
K 5

R 232
G 224
B 103

## 枯草色
⇨ 土黄色

C 15
M 40
Y 80
K 35

R 174
G 125
B 146

## 黄红色
发红的鲜黄色

C 0
M 70
Y 95
K 0

R 232
G 113
B 34

## 色名

### 黄色
香蕉、蒲公英的颜色

C 0
M 20
Y 100
K 0

R 245
G 211
B 0

### 黄绿
发黄的鲜绿色

C 30
M 5
Y 100
K 0

R 180
G 209
B 2

### 桔梗色
浓青紫色

C 80
M 80
Y 0
K 0

R 92
G 62
B 144

### 驼色／camel color
⇨ 骆驼色

C 20
M 45
Y 65
K 0

R 205
G 154
B 99

### 曲霉色
发灰的暗黄绿色

C 60
M 40
Y 70
K 20

R 99
G 115
B 82

### 京紫
发红的紫色

C 60
M 90
Y 30
K 10

R 113
G 57
B 100

### 本白色
稍显黄的白色

C 3
M 3
Y 10
K 0

R 249
G 245
B 233

### 金茶色
带金色的茶色

C 5
M 55
Y 100
K 0

R 228
G 143
B 15

## 银灰色
带银色的灰色

C 0
M 0
Y 0
K 40

R 172
G 172
B 172

## 波尔多红酒色 / claret wine
⇨ 波尔多

C 55
M 100
Y 75
K 45

R 81
G 15
B 38

色名

## 草色
浓绿色

C 75
M 40
Y 90
K 0

R 74
G 128
B 68

## 奶黄色 / cream yellow
近于白的淡黄色

C 5
M 5
Y 40
K 0

R 244
G 237
B 174

## 栀子色
带红色的深黄

C 0
M 20
Y 75
K 0

R 248
G 212
B 86

## 栗色
发灰的红茶色

C 30
M 80
Y 90
K 55

R 94
G 40
B 23

## 草坪绿 / grass green
草绿

C 65
M 35
Y 75
K 0

R 101
G 146
B 82

## 皂角色
带茶色的黑色

C 60
M 60
Y 65
K 55

R 63
G 54
B 47

11

**色名**

## 绿色 / green
⇨ 绿

C 80
M 0
Y 75
K 0

R 0
G 174
B 114

## 栗皮色
⇨ 栗色

C 30
M 80
Y 90
K 55

R 94
G 40
B 23

## 灰色 / gray、grey
⇨ 灰色

C 15
M 10
Y 10
K 55

R 119
G 119
B 119

## 红色
⇨ 红色

C 5
M 100
Y 60
K 10

R 200
G 0
B 71

## 黑
墨一般的漆黑

C 40
M 40
Y 20
K 100

R 0
G 0
B 0

## 铬黄 / chrome yellow
鲜黄色

C 0
M 25
Y 100
K 0

R 244
G 203
B 0

## 铬橙色 / chrome orange
黄橙色

C 0
M 65
Y 100
K 0

R 234
G 124
B 19

## 铁青色
⇨ 铁青色

C 75
M 10
Y 55
K 65

R 18
G 71
B 58

## 黑茶色
⇨ 巧克力

C 55
M 85
Y 100
K 60

R 60
G 28
B 17

## 灰黑色
发紫的深灰

C 65
M 50
Y 50
K 60

R 51
G 55
B 56

## 桑染色
暗黄色

C 10
M 20
Y 70
K 10

R 211
G 189
B 93

## 柑子色
明亮的橘色

C 0
M 40
Y 90
K 0

R 231
G 190
B 0

## 桑茶色
⇨ 微红的黄茶色

C 10
M 20
Y 70
K 10

R 211
G 189
B 93

## 红梅色
发紫的深桃色

C 0
M 65
Y 20
K 0

R 239
G 125
B 145

## 群青色
发鲜艳紫色的青色

C 95
M 85
Y 0
K 0

R 64
G 50
B 138

## 黄栌色
暗黄红色

C 20
M 65
Y 90
K 10

R 173
G 110
B 9

色名

## 黄金色
金色

C 10
M 45
Y 100
K 0

R 221
G 159
B 10

## 焦茶色
暗茶色

C 50
M 75
Y 80
K 50

R 81
G 47
B 36

## 浓色
深紫色

C 60
M 80
Y 10
K 30

R 97
G 50
B 102

## 可可色 / cocoa
亮红茶色

C 0
M 50
Y 50
K 55

R 130
G 82
B 61

## 国防色
⇨ 土黄色

C 15
M 40
Y 80
K 35

R 174
G 125
B 146

## 古代紫
发暗红的紫色

C 65
M 85
Y 40
K 5

R 113
G 57
B 100

## 苔藓色
涩滞的黄绿色

C 65
M 40
Y 85
K 10

R 95
G 123
B 68

## 琥珀色
带有茶色的黄色

C 0
M 40
Y 70
K 35

R 175
G 125
B 62

色名

## 钴绿 / cobalt green
明亮的鲜绿色

C 65
M 0
Y 65
K 0

R 85
G 187
B 126

## 软木色 / cork
较暗的淡茶色

C 0
M 40
Y 60
K 10

R 218
G 168
B 85

## 钴蓝 / cobalt blue
明亮鲜艳的青色

C 100
M 55
Y 0
K 0

R 21
G 98
B 173

## 日本蓝
发紫的深青色

C 100
M 90
Y 35
K 35

R 38
G 29
B 74

## 发黑的深茶色
发暗绿的茶色

C 0
M 5
Y 55
K 70

R 99
G 93
B 52

## 普鲁士蓝
发紫的深青色

C 90
M 80
Y 45
K 5

R 65
G 61
B 100

## 金黄色
带红茶色的黄色

C 10
M 50
Y 60
K 0

R 224
G 152
B 104

## 金春色
⇨ 新桥色

C 65
M 5
Y 25
K 0

R 96
G 184
B 195

15

### 橙红色 / salmon pink
带橙色的浅粉

C 0
M 45
Y 40
K 0

R 245
G 168
B 138

### 橘黄色 / saffron yellow
鲜艳的黄色

C 0
M 25
Y 85
K 0

R 246
G 203
B 55

### 樱花色
带淡紫的红色

C 0
M 15
Y 5
K 0

R 253
G 228
B 227

### 珊瑚色
发亮橙的红

C 0
M 45
Y 30
K 0

R 245
G 168
B 154

### 鲑鱼色
⇨ 橙红色

C 0
M 45
Y 40
K 0

R 245
G 168
B 138

### 绿蓝色 / cyan
发冷绿的蓝色

C 100
M 0
Y 0
K 0

R 0
G 178
B 235

### 萨克森蓝 / saxe blue
发灰的暗青色

C 65
M 15
Y 0
K 30

R 77
G 131
B 170

### 海绿色 / sea green
发绿的海水颜色

C 55
M 10
Y 80
K 0

R 120
G 182
B 91

## 紫苑色
暗淡的紫色

C 50
M 50
Y 0
K 10

R 140
G 103
B 166

## 东云色
⇨ 曙光色

C 0
M 50
Y 40
K 0

R 243
G 158
B 134

## 蓝紫色
发紫的浓青色

C 50
M 80
Y 5
K 70

R 55
G 22
B 51

## 茉莉色／jasmine
淡黄色

C 10
M 15
Y 65
K 0

R 222
G 228
B 97

## 紫根色
⇨ 古代紫

C 65
M 85
Y 40
K 5

R 113
G 57
B 100

## 日本蓝／japan blue
⇨ 藏青

C 100
M 90
Y 35
K 35

R 38
G 29
B 74

## 肉桂色／cinnamon
发灰的淡橙色

C 5
M 55
Y 45
K 0

R 232
G 144
B 122

## 日本红／japan red
牌坊上涂的红色

C 15
M 100
Y 75
K 0

R 200
G 0
B 62

# 色名

## 朱红
鲜艳的黄红色

C 0
M 80
Y 65
K 0

R 231
G 82
B 77

## 正红
⇨ 中国红

C 0
M 75
Y 75
K 0

R 233
G 100
B 67

## 银灰色／silver grey
带银色的亮灰色

C 0
M 0
Y 0
K 40

R 172
G 172
B 172

## 新桥色
发亮绿的蓝色

C 65
M 5
Y 25
K 0

R 96
G 184
B 195

## 银白色／silver white
有光泽的灰白色

C 5
M 0
Y 0
K 10

R 225
G 229
B 233

## 深红色
发暗紫的红色

C 55
M 90
Y 60
K 0

R 134
G 53
B 83

## 白色
雪一般的颜色

C 0
M 0
Y 0
K 0

R 255
G 255
B 255

## 绯红／scarlet
很浓的亮红色

C 0
M 90
Y 85
K 0

R 227
G 54
B 51

## 天蓝 /sky blue
晴空的颜色

C 75
M 25
Y 10
K 0

R 78
G 151
B 197

## 素鼠色
无颜色倾向的灰色

C 0
M 0
Y 0
K 70

R 99
G 99
B 99

## 红黑色
浓黄褐色

C 70
M 65
Y 85
K 20

R 83
G 79
B 56

## 雪白 /snow white
雪一般的白色

C 2
M 0
Y 1
K 0

R 251
G 253
B 252

## 麦秆色 /straw
暗淡的黄色

C 5
M 15
Y 55
K 5

R 225
G 221
B 117

## 墨色
书法用墨的黑色

C 5
M 5
Y 5
K 100

R 0
G 0
B 0

## 草莓色 /strawberry
鲜草莓的红色

C 0
M 95
Y 50
K 0

R 227
G 22
B 85

## 青瓷色
发青的柔和绿色

C 30
M 5
Y 20
K 0

R 191
G 216
B 208

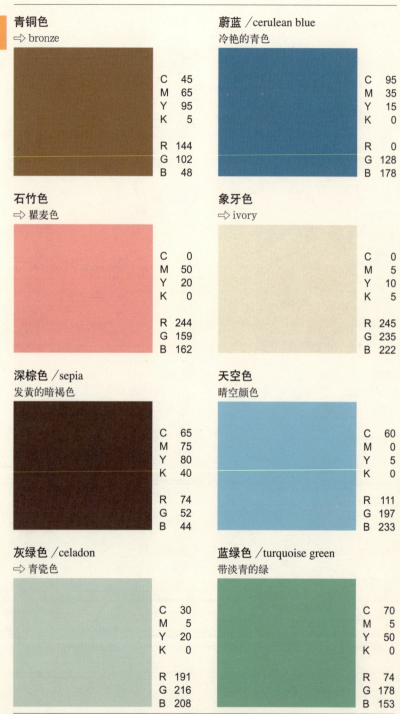

## 青铜色
⇨ bronze

C 45
M 65
Y 95
K 5

R 144
G 102
B 48

## 蔚蓝 / cerulean blue
冷艳的青色

C 95
M 35
Y 15
K 0

R 0
G 128
B 178

## 石竹色
⇨ 瞿麦色

C 0
M 50
Y 20
K 0

R 244
G 159
B 162

## 象牙色
⇨ ivory

C 0
M 5
Y 10
K 5

R 245
G 235
B 222

## 深棕色 / sepia
发黄的暗褐色

C 65
M 75
Y 80
K 40

R 74
G 52
B 44

## 天空色
晴空颜色

C 60
M 0
Y 5
K 0

R 111
G 197
B 233

## 灰绿色 / celadon
⇨ 青瓷色

C 30
M 5
Y 20
K 0

R 191
G 216
B 208

## 蓝绿色 / turquoise green
带淡青的绿

C 70
M 5
Y 50
K 0

R 74
G 178
B 153

## 亮绿蓝色 /turquoise blue
发亮绿的蓝色

C 85
M 0
Y 25
K 0

R 0
G 176
B 198

## 蛋黄色
带肉色的淡茶色

C 0
M 25
Y 60
K 0

R 242
G 215
B 101

色名

## 黄褐色
暗黄红色

C 20
M 75
Y 85
K 0

R 197
G 95
B 57

## 丹吉尔橙色 /tangerine orange
发红的橘色

C 0
M 55
Y 80
K 0

R 229
G 152
B 33

## 橙色
鲜艳的黄红色

C 0
M 65
Y 100
K 0

R 234
G 124
B 19

## 橘黄色
⇨ 柿色

C 0
M 75
Y 75
K 0

R 233
G 100
B 67

## 暗蓝灰色 /dove grey
发暗紫的灰

C 65
M 60
Y 45
K 5

R 111
G 100
B 114

## 樱桃色 /cherry
鲜红

C 0
M 95
Y 80
K 0

R 208
G 0
B 37

21

色名

### 樱桃粉色 / cherry pink
鲜艳的红紫色

C 5
M 75
Y 10
K 0

R 227
G 97
B 144

### 茶色
暗灰的黄红色

C 50
M 75
Y 100
K 35

R 99
G 60
B 29

### 樱桃红 / cherry red
成熟的深红

C 0
M 95
Y 80
K 10

R 208
G 26
B 51

### 黑灰色 / charcoal grey
近于黑的深灰

C 10
M 15
Y 5
K 85

R 48
G 45
B 46

### 千岁绿
发灰的浓绿

C 70
M 30
Y 80
K 20

R 71
G 125
B 62

### 巧克力色 / chocolate
暗红茶色

C 55
M 85
Y 100
K 60

R 60
G 28
B 17

### 中国红 / Chinese red
鲜红色

C 0
M 75
Y 75
K 0

R 233
G 100
B 67

### 杜鹃花色
发紫的红色

C 10
M 85
Y 10
K 0

R 207
G 32
B 118

## 鸭跖草色
发紫的冷青色

C 85
M 40
Y 0
K 0

R 58
G 125
B 191

## 红柿色
⇨ 柿色

C 0
M 75
Y 75
K 0

R 233
G 100
B 67

## 橡色
发黑的茶色

C 62
M 75
Y 90
K 40

R 80
G 53
B 36

## 粉红色
发紫的淡粉色

C 0
M 40
Y 15
K 0

R 244
G 173
B 176

## 铁色
发黑的青绿色

C 75
M 10
Y 55
K 65

R 18
G 71
B 58

## 常盘色
常绿树的深绿色

C 85
M 40
Y 90
K 5

R 34
G 117
B 66

## 铁蓝色
发绿的暗青色

C 80
M 45
Y 15
K 60

R 40
G 47
B 77

## 黄玉色／topaz
深黄

C 20
M 50
Y 80
K 0

R 202
G 145
B 71

### 棕色
带茶色的褐色

C 50
M 80
Y 80
K 15

R 125
G 66
B 58

### 铅色
发青的灰色

C 25
M 15
Y 15
K 60

R 97
G 99
B 100

### 尼罗蓝／Nile blue
淡绿的青色

C 85
M 20
Y 40
K 0

R 1
G 149
B 157

### 青灰色
暗绿的青色

C 100
M 65
Y 50
K 10

R 31
G 77
B 101

### 茄子蓝
发青的紫色

C 75
M 85
Y 45
K 60

R 44
G 23
B 45

### 香紫
⇨ 紫红色

C 55
M 60
Y 0
K 0

R 140
G 109
B 170

### 瞿麦色
深粉红色

C 0
M 50
Y 20
K 0

R 244
G 159
B 162

### 肉桂色
发灰的淡橙色

C 5
M 55
Y 45
K 0

R 232
G 144
B 122

色名

### 浅黑色
铅一般的颜色

C 15
M 10
Y 15
K 65

R 97
G 96
B 93

### 鼠色
鼠毛般的灰色

C 0
M 0
Y 0
K 60

R 137
G 137
B 137

### 乳白色
乳汁般的白色

C 0
M 0
Y 5
K 0

R 253
G 255
B 245

### 浅蓝色
⇨ 窥视瓶子

C 70
M 5
Y 10
K 0

R 100
G 168
B 219

### 藏青色／navy blue
发紫的浓青色

C 100
M 95
Y 45
K 10

R 52
G 35
B 86

### 布尔戈涅红酒色／burgandy
发暗红的紫色

C 60
M 100
Y 60
K 30

R 84
G 0
B 49

### 根岸色
带深灰的黄绿色

C 40
M 20
Y 60
K 55

R 83
G 98
B 59

### 紫红色／purple
鲜明的紫色

C 40
M 65
Y 0
K 0

R 169
G 106
B 165

## 朱红色／vermilion
⇨ 朱红

C 0
M 80
Y 65
K 0

R 231
G 82
B 77

## 肤色
淡黄的粉红色

C 0
M 35
Y 30
K 0

R 248
G 188
B 164

## 珍珠白／pearl white
有光泽的白色

C 0
M 0
Y 10
K 10

R 233
G 236
B 216

## 紫灰色
⇨ 深蓝灰

C 65
M 60
Y 45
K 5

R 111
G 100
B 114

## 灰色
发灰的暗淡黑色

C 15
M 10
Y 10
K 55

R 119
G 119
B 119

## 浅蓝色
淡蓝

C 80
M 30
Y 10
K 15

R 56
G 124
B 168

## 紫罗兰色／violet
发青的紫色

C 55
M 70
Y 0
K 0

R 141
G 90
B 158

## 蔷薇色
带有紫色的艳红色

C 5
M 90
Y 45
K 0

R 220
G 50
B 94

色名

## 三色紫罗兰 / pansy
深青紫色

C 85
M 95
Y 10
K 0

R 82
G 21
B 117

## 孔雀绿 / peacock green
发青的鲜绿色

C 100
M 25
Y 50
K 0

R 0
G 136
B 139

## 孔雀蓝 / peacock blue
鲜艳的青色

C 100
M 30
Y 35
K 0

R 0
G 133
B 156

## 桃色 / peach
⇨ 桃红色

C 0
M 40
Y 35
K 0

R 246
G 178
B 151

## 桃粉色 / peach pink
发黄的粉红色

C 0
M 40
Y 35
K 0

R 246
G 178
B 151

## 火红色
鲜艳的黄红色

C 0
M 90
Y 85
K 0

R 227
G 54
B 51

## 黄褐色 / bister、bistre
发黑的褐色

C 70
M 80
Y 95
K 20

R 85
G 60
B 44

## 风信子色 / hyacinth
暗青紫色

C 65
M 30
Y 5
K 0

R 111
G 151
B 99

## 色名

### 翠绿色／viridian
发青的暗绿色

C 85
M 20
Y 65
K 10

R 0
G 136
B 109

### 藤色
淡青紫色

C 35
M 30
Y 0
K 0

R 181
G 173
B 210

### 黄绿色
亮黄绿色

C 30
M 10
Y 80
K 0

R 184
G 203
B 85

### 藤紫色
冷艳青紫色

C 40
M 45
Y 0
K 0

R 170
G 144
B 190

### 桃色／pink
稍显紫的淡红色

C 0
M 55
Y 20
K 0

R 242
G 148
B 156

### 褐色／brown
⇨ 茶色

C 50
M 75
Y 100
K 35

R 99
G 60
B 29

### 深绿色
浓绿色

C 90
M 5
Y 85
K 60

R 0
G 76
B 47

### 黑／black
⇨ 黑

C 40
M 40
Y 20
K 100

R 0
G 0
B 0

28

## 砖红色 / brick red
⇨ 砖色

C 5
M 70
Y 70
K 30

R 172
G 83
B 57

## 青铜色 / bronze
发绿的暗茶色

C 45
M 65
Y 95
K 5

R 144
G 102
B 48

## 蓝色 / blue
⇨ 青

C 100
M 10
Y 0
K 5

R 0
G 159
B 215

## 金发色 / blond、blonde
柔和的黄

C 5
M 20
Y 70
K 0

R 239
G 208
B 100

## 蓝绿 / blue green
⇨ 青绿

C 95
M 0
Y 50
K 0

R 0
G 166
B 158

## 天然羊毛色 / beige
明亮的淡茶色

C 10
M 25
Y 40
K 0

R 231
G 198
B 156

## 普鲁士蓝 / Prussian blue
发紫的暗青色

C 100
M 95
Y 40
K 5

R 55
G 36
B 94

## 红色
鲜红色

C 5
M 100
Y 60
K 10

R 200
G 0
B 71

色名

## 婴儿粉色 /baby pink
发淡紫的粉红色

C 0
M 25
Y 10
K 0

R 251
G 209
B 207

## 牡丹色
鲜艳的红紫色

C 5
M 75
Y 0
K 0

R 227
G 97
B 154

## 婴儿蓝 /baby blue
淡而亮的蓝色

C 35
M 0
Y 5
K 10

R 165
G 203
B 220

## 暗绿色 /bottle green
暗浓绿色

C 90
M 60
Y 80
K 40

R 30
G 58
B 45

## 紫红色 /heliotrope
鲜明的青紫色

C 55
M 60
Y 0
K 0

R 140
G 109
B 170

## 罂粟红 /poppy red
鲜亮的红色

C 5
M 90
Y 60
K 0

R 220
G 52
B 79

## 红丹色
发黄的暗红色

C 20
M 80
Y 80
K 30

R 149
G 61
B 45

## 波尔多红 /bordeaux
暗红紫色

C 55
M 100
Y 75
K 45

R 81
G 15
B 38

## 白 / white
⇨ 白

C 0
M 0
Y 0
K 0

R 255
G 255
B 255

## 松针色
浓绿

C 80
M 40
Y 85
K 10

R 54
G 115
B 70

## 正紫色
暗紫色

C 70
M 85
Y 45
K 0

R 108
G 59
B 100

## 孔雀石绿 / malachite green
浓绿色

C 85
M 15
Y 80
K 5

R 0
G 149
B 95

## 品红 / magenta
鲜艳红紫色

C 0
M 100
Y 0
K 0

R 226
G 0
B 127

## 万寿菊色 / marigold
艳而发红的黄色

C 0
M 50
Y 95
K 0

R 239
G 156
B 26

## 茶末色
稍暗的淡黄绿色

C 30
M 20
Y 50
K 0

R 189
G 190
B 143

## 海青色 / marine blue
发绿的浓青色

C 100
M 55
Y 50
K 0

R 11
G 94
B 113

色名

## 色名

### 栗色 / maroon
栗子皮色

C 0
M 80
Y 55
K 70

R 90
G 28
B 30

### 深蓝色 / midnight blue
发紫的暗青色

C 100
M 85
Y 55
K 15

R 45
G 48
B 80

### 锦葵色 / mallow
稍显红的紫色

C 15
M 75
Y 0
K 0

R 206
G 69
B 144

### 绿
草木叶子色

C 80
M 0
Y 75
K 0

R 0
G 174
B 114

### 蜜柑色
发黄的深橙色

C 0
M 65
Y 85
K 0

R 235
G 124
B 53

### 含羞草色 / mimosa
轻快的亮黄色

C 5
M 15
Y 75
K 0

R 230
G 234
B 63

### 水色
稍带绿的淡青色

C 40
M 0
Y 10
K 0

R 166
G 215
B 230

### 海松色
发灰的浓黄绿色

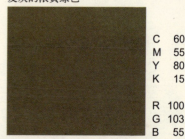

C 60
M 55
Y 80
K 15

R 100
G 103
B 55

## 乳白色 /milky white
⇨ 乳白色

C 0
M 0
Y 5
K 0

R 253
G 255
B 245

## 葱绿色
发黄的暗绿色

C 95
M 50
Y 100
K 15

R 0
G 92
B 50

## 薄荷绿 /mint green
明亮淡绿色

C 65
M 0
Y 55
K 0

R 128
G 64
B 88

## 紫蓝色 /mauve
发青的紫色

C 55
M 75
Y 0
K 0

R 140
G 80
B 151

## 紫
贝紫、紫草根染色

C 65
M 80
Y 0
K 0

R 121
G 66
B 145

## 栏色
发黄的茶色

C 10
M 35
Y 40
K 5

R 215
G 175
B 133

## 淡绿色
较强的黄绿色

C 60
M 10
Y 95
K 0

R 100
G 177
B 58

## 苔绿色 /moss green
发灰的暗黄绿色

C 25
M 0
Y 75
K 60

R 94
G 108
B 45

色名

33

## 苔灰色 / moss grey
带暗黄绿的灰色

C 20
M 5
Y 40
K 50

R 123
G 130
B 100

## 驼色
浅褐色

C 20
M 45
Y 65
K 0

R 205
G 154
B 99

## 桃红色
桃花色

C 0
M 60
Y 25
K 0

R 241
G 136
B 44

## 天青石色 / lapis lazuli
发紫的艳青色

C 85
M 65
Y 0
K 0

R 76
G 87
B 162

## 棠棣色
明显偏黄的橙色

C 0
M 35
Y 95
K 0

R 243
G 184
B 13

## 薰衣草色 / lavender
发灰的青紫色

C 30
M 40
Y 5
K 5

R 183
G 153
B 184

## 紫丁香色 / lilac
淡紫色

C 30
M 45
Y 0
K 0

R 190
G 150
B 191

## 叶绿色 / leaf green
很浓的黄绿色

C 45
M 5
Y 85
K 5

R 138
G 188
B 74

## 利休色
淡黄绿、色如利休茶

C 5
M 10
Y 35
K 50

R 142
G 134
B 104

## 红 /red
⇨ 红

C 0
M 100
Y 80
K 0

R 224
G 0
B 60

## 利休鼠色
发绿的灰色

C 30
M 5
Y 35
K 50

R 110
G 125
B 105

## 柠檬黄 /lemon yellow
带亮绿的黄色

C 5
M 5
Y 90
K 0

R 238
G 232
B 36

## 红宝石色 /ruby
稍显紫的红色

C 0
M 90
Y 50
K 20

R 179
G 19
B 59

## 砖色
暗黄红色

C 5
M 70
Y 70
K 30

R 172
G 83
B 57

## 琉璃色
⇨ 天青石

C 85
M 65
Y 0
K 0

R 76
G 87
B 162

## 品蓝 /royal blue
浓艳的青紫色

C 95
M 80
Y 5
K 0

R 61
G 60
B 139

色名

**色名**

### 玫瑰粉／rose pink
发紫的亮粉红色

C 0
M 55
Y 20
K 0

R 242
G 148
B 156

### 葡萄酒红／wine red
鲜艳的红紫色

C 35
M 100
Y 50
K 0

R 168
G 10
B 85

### 玫瑰红／rose red
⇨ 蔷薇色

C 5
M 90
Y 45
K 0

R 220
G 50
B 94

### 嫩草色
鲜艳黄绿色

C 50
M 5
Y 100
K 0

R 127
G 191
B 36

### 绿青色
暗绿色

C 60
M 0
Y 65
K 40

R 67
G 128
B 84

### 嫩竹色
亮绿色

C 75
M 0
Y 55
K 0

R 37
G 179
B 147

### 路考茶
发黄绿的茶色

C 35
M 60
Y 100
K 10

R 144
G 119
B 0

### 嫩叶色
淡而柔的黄绿色

C 30
M 0
Y 50
K 5

R 181
G 212
B 151

## 芥末色
稍淡的黄绿色

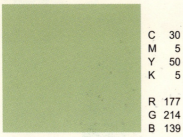

C 30
M 5
Y 50
K 5

R 177
G 214
B 139

## 勿忘草色
稍淡的亮青色

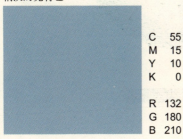

C 55
M 15
Y 10
K 0

R 132
G 180
B 210

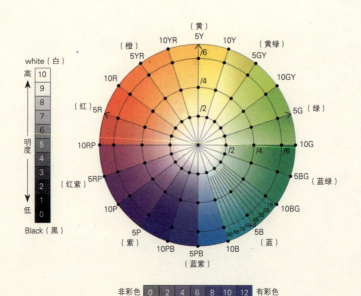

① 色相分区的 5 个主要色用（ ）表示；
② 主要色的物理补色居中间，其颜色以〈 〉表示；
③ 各自从 1~10 分为 10 个区。

**孟塞尔表色系与等色度断面的关系（水平断面）**

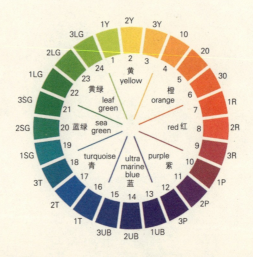

**奥斯特瓦尔德色相环（将 8 个基本色再分别细分成 3 个，共 24 色相）**

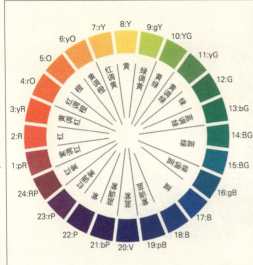

| 色相符号 | 色相名 | 孟塞尔色相 |
|---|---|---|
| 1:pR | purplish red | 10RP |
| 2:R | red | 4R |
| 3:yR | yellowish red | 7R |
| 4:rO | reddish orange | 10R |
| 5:O | orange | 4YR |
| 6:yo | yellowish orange | 8YR |
| 7:rY | reddish yellow | 2Y |
| 8:Y | yellow | 5Y |
| 9:gY | greenish yellow | 8Y |
| 10:YG | yellow green | 3GY |
| 11:yG | yellowish green | 8GY |
| 12:G | green | 3G |
| 13:bG | bluish green | 9G |
| 14:BG | blue green | 5BG |
| 15:BG | bluish green | 10B |
| 16:gB | greenish blue | 5B |
| 17:B | blue | 10B |
| 18:B | blue | 3PB |
| 19:pB | purplish blue | 6PB |
| 20:V | violet | 9PB |
| 21:bP | bluish purple | 3P |
| 22:P | purple | 7P |
| 23:rP | reddish purple | 1RP |
| 24:RP | red purple | 6RP |

卷首图

PCCS 色相环及其色相名

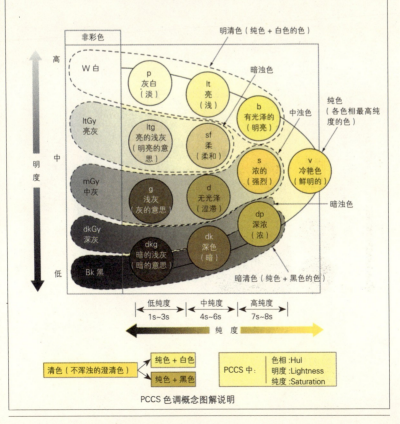

PCCS 色调概念图解说明

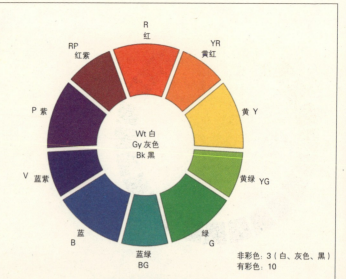

JIS系统色名中的基本色名（13种）

非彩色：3（白、灰色、黑）
有彩色：10

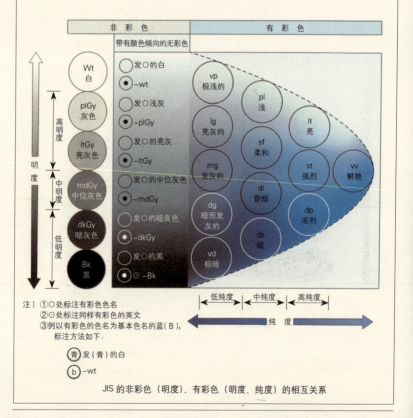

JIS的非彩色（明度）、有彩色（明度、纯度）的相互关系

二色配色（二单元组）或补色配色
⇨混色则变为无彩色的配色。

注）按 PCCS24 色色相环（下同）

---

邻接补色配色（拼合互补），
对照色相之一种。
⇨利用补色处两侧的色这种补色关系易于调和。

---

3 色配色（三单元组）
⇨将色相环三等分。

---

4 色配色（四单元组）
⇨将色相环四等分。

---

5 色配色（五单元组）
⇨将色相环三等分。再加白与黑。

---

6 色配色（六单元组）

注）据伊丹的色彩调和论。

按古典的秩序原理进行配色的形式示例

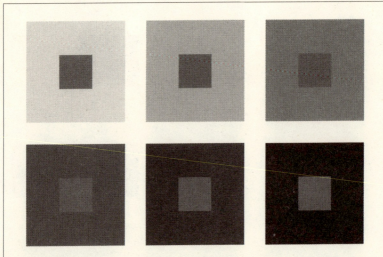

这几幅图中位于中央的灰色都是同样的明度,可是随着背景色明度的变化其中央灰色的明度也发生变化。背景色明亮中央会变暗,背景色转暗时中央会变得明亮。

色的对比(以明度为例)

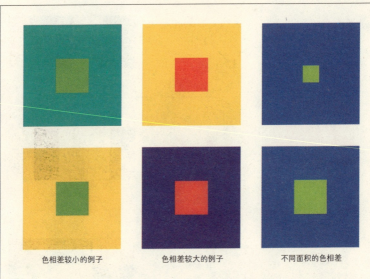

色相差较小的例子　　　色相差较大的例子　　　不同面积的色相差

表现在色相环上,左侧以处于蓝绿和黄色中的黄绿为例;中央以处于黄色和紫色上的红色为例,与左侧的组合相比中央的组合色相差更大些;右侧即使色相的组合相同,因面积的不同也会产生色相差。

色的对比(以色相为例)

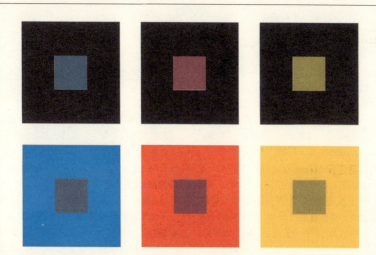

色的纯度依其周围颜色的变化呈现各种变化。以上方的全部非彩色背景色为例，位于中央的色块看上去纯度较高，而下方的蓝、红、黄背景色上其中央的色块看上去纯度较低。

色的对比（以纯度为例）

明度举例：绿底的上方是白线，下方是黑线

色相举例：黄底的上方是红线，下方是绿线

纯度举例：蓝色底的上方是青线，下方是灰线

明度举例　　　　色相举例　　　　纯度举例

左：上方的绿因白的同化而变明亮，下方因黑的同化而变暗。
中：上方的黄因红的同化而变成发红的黄，下方因的黄因绿的同化而变成发绿的黄。
右：上方的蓝因青的同化变成明亮的蓝，下方的蓝因灰的同化而变成浑浊的蓝。

色的同化

# A

**AIDMA 定律** 表示消费者行动的心理过程的理论。最初是 Attention（注意），接着产生 Interest（兴趣），进而形成 Desire（欲望）、付诸 Action（行动）。即 1898 年，艾尔默·路易斯发表的行动过程模型。

**阿布尼定律** [Abneys law] 不同的色光之间存在亮度的加法法则。例如，不同的色光（具有两个视野的亮度 A 和 B）之间如果感觉亮度相等，对另外两个不同的色光（C 和 D）也会有同样的感觉，那么 A+C 和 B+D 的混合视野亮度也会感觉同样的亮度。对于辉度该定律可以成立，而我们都知道的关于色光亮度，加法法则是不成立的。

**阿布尼效应** [Abney effect] 指色刺激的色相依纯度变化，另称作"奥博特（Aubert）现象"。阿布尼于 20 世纪初的 1910 年，首次提出定量测定报告，这种效应在色度图上表示的等色相线（颜色空间里将色相的相等点的集合描成线就叫等色相线）经常是弯曲的。→等色相线

**阿盖尔菱形花纹** [argyle check] 斜格（菱形或方块）花纹，使用两种以上颜色。苏格兰格子呢花纹之一，多用于毛衣、马甲及袜子等针织品。→格子花纹，格纹

**阿拉伯风格** [arabesque] 中世纪到近代，东方美术中常见图案的一种。有"阿拉伯的"、"阿拉伯风的"、"蔓草花纹的"等意思，为信奉伊斯兰教的国家民众所常用。隐约在空间无限缠绕的花、叶及藤蔓等植物的花纹。有说法认为这名字来自"络草"。

**阿蒙增皱纹呢** [amunzen] 布的表面给人感觉如梨皮般粗糙的皱纹组织成的单色布料，还有印染、格纹图案的毛织物，稍起毛的法兰绒棉织物。就在这种皱纹呢的大量采用期间，完成南极探险的阿蒙增的名字就用在这上了。它的同义词还有家用布、苔绒绉等。

**阿尼林黑** →氧化染料

**阿斯特拉罕** [astrakhan] 指生长于俄罗斯阿斯特拉罕地区的卡拉库尔品种的羊。借指像这种羊毛卷一样有绒毛的针织品衣料，适用于冬天穿的大衣、夹克。

**埃伦施泰因效应** [Ehrenstein effect] 网格花纹中的十字交叉处一旦变为空白，该部位就会变成明亮的圆形。→霓虹效应

**安哥拉** [Angora] 土耳其安哥拉产的兔毛。毛纯白而长，与羊毛混纺加工成女装面料、围巾。这里的山羊叫安哥拉羊，其羊毛叫做马海毛（mohair）。

**安全色** JIS Z 9101(1995) 中，对用于防灾救灾体制的设施（场所）制定了易于识别的安全色。→安全色彩的种类（表）

**安全色彩的种类**

| 色名 | 显示事项 | 参考值 | |
|---|---|---|---|
| 红 | 防火、停止、禁止、危险、安保设施 | 7.5R | 4.0/5.0 |
| 黄红 | | 2.5R | 6.0/14.0 |
| 黄 | 注意 | 2.5Y | 8.0/14.0 |
| 绿 | 安全、卫生、行进 | 10.0G | 4.0/10.0 |
| 青 | 小心 | 2.5PB | 3.5/10.0 |
| 红紫 | 反射能 | 2.5RP | 4.0/12.0 |
| 白 | 通道 | N9.5 | |
| 黑 | 整顿（辅助色） | N1.0 | |

**安全色彩使用通则** 日本的 JIS（日本工业标准）中有关安全色的规定始于 1951 年，最初是《矿山安全警示标志》JIS M 7001。后来于 1953 年制定了安全色总则《安全色彩使用通则》Z9101。其中内容如下：红→消火、停止；黄红→危险；黄→明示、注意；绿→救护、行进；青→小心；白→整顿。此后，从 1993 年开始按国际规范整改、整合，在此基础上于 1995 年修订了新版的《安全色：一般事项》Z9103。这也实现了与

ISO3864(1984)的整合化。

**按需印刷** [on demand printing] 按要求或受委托进行的即时印刷，主要对应小批量的印刷。

**暗的** [dark] PCCS表色系的色调概念图上有关明度与纯度相互关系的术语。纯度相当于最暗清色，"暗"色调，符号为"dk"。→色调概念图

**暗黑** [dark grey] PCCS表色系的色调概念图上非彩色的明度色阶靠近黑的"暗灰色"色调，符号为"dkGy"。→色调概念图

**暗灰** [dark greyish] PCCS表色系的色调概念图上与带色彩倾向的非彩色相关的词汇。纯度接近最暗的暗清色，属"发暗灰"色调，符号为"dkg"。→色调概念图

**暗灰色** 如灰一般的浅黑色。明度、纯度都很低，涩而不鲜，用途不多的颜色。灰色重的深灰色、铁灰色、深灰色、过去葬礼服装的颜色。→色名一览（P3）

**暗灰色调** →暗灰

暗灰色

**暗蓝灰色** [dove grey] 发暗紫的灰色，dove是一种野生小鸽子，指这种鸽子背上羽毛的颜色，与"鸽毛色"为同一颜色。→色名一览（P21）

暗蓝灰色

**暗绿色** [bottle green] 暗的浓绿色，特指红酒等酒瓶（bottle）的玻璃颜色。以便于遮挡光线保证里面的酒不会变质，酒精、酱油的瓶子也用有色玻璃。→色名一览（P30）

暗绿色

**暗玫瑰色** [old rose] 灰而暗的玫瑰色。old为"灰的"、"暗的"、"晦涩的"意思。→色名一览（P7）

暗玫瑰色

**暗清色** 无浑浊而鲜艳的颜色，在纯色中只加入黑的混色。所谓纯色指相同配合的色相中纯度最高的冷艳色，往里面混入黑色，明度就会降低，变成发黑的鲜明色。暗即黑暗，走进黑暗 暗色有阴、影、昏暗、夜、黑、玄等意思。→色名分类

**暗清色系列** shade series 有关奥斯特瓦尔德的同色相三角形的术语。指通过完全色与黑的混合，同色相三角形一个边上的色系列。完全色与黑的混合比就变得与非彩色标尺及明清色系列一样了。→明清色系列

**暗色** 感觉暗的颜色。在纯色中加入黑色，使明度降低的有彩色。看着发暗、模糊，如云雾般看不清楚的颜色。指深而浓的色调、暗色调。反义词为亮色。→亮色、色彩名称分类

**暗色调** →暗的

**暗视觉** [scotopic vision] 指平时在只有星光那样的环境中，物体形状勉强看得清，但无法分辨颜色。照度在0.01lx以下，辉度约$0.001cd/m^2$，视网膜的视杆细胞发挥作用，与中心视觉相比周边视觉敏感度更高。最大视感度507nm。→明视觉

**暗适应** [dark adaptation] 从明亮的地方马上进入昏暗场所时，一时间什么都看不见，眼睛逐渐适应下来以后又可以看清楚了。这期间是视锥细胞向视杆细胞转换功能的过程。如果让人体的感觉器官先休息一下，感受能力会提高，可以更有效地检测到刺激信号。在完全黑暗环境中停留时间越长视力越敏感。暗适应经过一定时间（约30分钟）后，适应过程就结束了。→明适应。

**暗浊色** PCCS的色调概念图使用的术语。指非彩色中的暗灰色、深灰色（dkGy）

领域的色配合。

**凹版印刷** [gravure printing] 指照片凹版印刷,最适合照片印刷的方式。通过油墨用量的多少把照片的浓淡印刷再现出来。

**凹室** [alcove] 房间或走廊的墙面回缩形成的凹陷状空间(小凹室)。另指庭园、公园设置的"榭"。

**奥巴托现象** ⇨ 阿布尼效应

**奥斯特瓦尔德** [Friedrich Wilhelm Ostwald] 1853~1932年,德国化学家、哲学家。出生于拉脱维亚的里加,历任里加工业大学、莱比锡大学化学教授。1909年荣获诺贝尔化学奖。后来从事色彩学研究,将色彩的分类排列归纳成奥斯特瓦尔德表色系发表,留下伟大功绩。

**奥斯特瓦尔德表色法** 奥斯特瓦尔德色立体上从中心轴上端的W(白)到下端B(黑)设有灰色色阶(明度尺),FW的线上排着清澄色,FB线上是暗浊色。浊色进入色三角形内部,三角形中所有的色成F+B+W=1(100%)的关系。求黑色量用B=1-W。符号例如:aa、cc、ee。左侧的a显示白色量,右侧a显示黑色量。有彩色表示为ca、ea、ec,白色量与黑色量之和为未达到100的不足部分,完全色F=100-(B+W),F的色编号已经明确。比如,5gc→色相编号5(橘色),白色量22%,黑色量44%,(100-c=100-56),完全色从100-(22+44)得34%,即较亮的浅橘色。就像这样,代表白黑比例的两个数字和色相编号合在一起用来表示颜色。

**奥斯特瓦尔德表色系** [Ostwald color system] 奥斯特瓦尔德于1920年发表的混色系的表色系之一。所有的色都可以通过回转混色改变各理想状态"白·W(反射率100%)"、"黑·B(反射率0%)"和"纯色(F)"的面积比例制作出来。

**奥斯特瓦尔德等色相面** 奥斯特瓦尔德表色系的等色相面是一个以白、黑、纯色为顶点的正三角形,也称"等色相三角形"。纵轴非彩色(上端白)在距非彩色最远处设置纯色,等色相面的有彩色共28色。有彩色用2个字母组合表示,其组合方法为:c和e作为非彩色标尺下面的符号标在前面,如ec。2个字母的非彩色符号,其前一个为白量,后面一个是黑量。

**奥斯特瓦尔德色彩调和论** 奥斯特瓦尔德用"色的调和就是秩序"这一主张发表了《色彩调和论》(1918年),其主要论点有:①非彩色调和;②同一色相调和;③非彩色与有彩色调和;④等纯系列;⑤等价值色系列;⑥弱对比(色相间隔类似的调和);⑦中间对比;⑧强对比(对应调和)等。

**奥斯特瓦尔德色立体概念图** [Ostwald color solid general idea figure] 以图形方式表现的奥斯特瓦尔德色立体。图形中陀螺的轴为非彩色,下端为黑,上端为白,陀螺的圆盘上排列着色相环和与非彩色同样色相的面,按照色纯度越高与非彩色轴的距离越远进行排列,将均匀的双重圆锥做图示化表示。→色立体图

**奥斯特瓦尔德色立体模型** [Ostwald color solid model] 它的形状为,圆柱

奥斯特瓦尔德表色系的特征

| 发明人及特征 | 色彩体系要点 | 色的表示、色立体 |
| --- | --- | --- |
| 奥斯特瓦尔德(德国、获诺贝尔化学奖的化学家)1923年完成设计。通过转动圆盘的加法混色,实现对所有白、黑、纯色的混合表现,依据赫林的相反色说 | 将对应的色做加法混色时会变成非彩色(作为测色性补色对),与中间色相一样全部色相共24种。按构成某一色相面的白W、黑B、纯色F的混合显示三角坐标。所有用白色量W+黑色量B+纯色量F=100这一公式来表示。色的混合原理都是依据CIE XYZ表色系的理论 | 色的表示→8pa(按色相编号、白色量、黑色量的顺序)<br>非彩色C<br>以德国开发的DIN表色系、美国的CHM(Color Harmony Manual)做基础 |

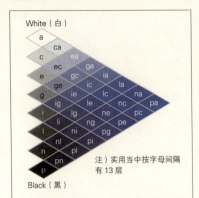

| 含有量 | a | c | e | g | i | l | n | p |
|---|---|---|---|---|---|---|---|---|
| 白 | 89 | 56 | 35 | 22 | 14 | 8.9 | 5.6 | 3.5 |
| 黑 | 11 | 44 | 65 | 78 | 86 | 91.1 | 94.4 | 96.5 |

注）白的增加量按等比级数求解。作为物体颜色以100%为白，而黑实际上并不存在

非彩色标尺（奥斯特瓦尔德系统）与色的表示方法（显示为同色相三角形）

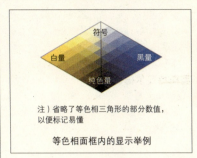

注）省略了等色相三角形的部分数值，以便标记易懂

等色相面框内的显示举例

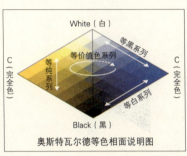

奥斯特瓦尔德等色相面说明图

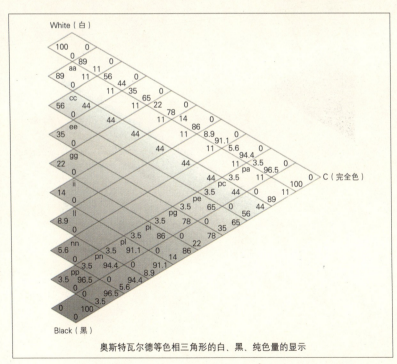

奥斯特瓦尔德等色相三角形的白、黑、纯色量的显示

形垂直中心轴上装有可旋转的 8 幅三角形透明版（内面嵌有等色相面、左右跨页的图片）。中心轴上排列非彩色的明度系列，形成色立体的结构方式。

**奥斯特瓦尔德色相环** [Ostwald color circle]  将圆周四等分，黄与蓝，红与蓝绿两两相对地配置，在它们中间同样对应地配置橙与青、紫与黄绿等 8 个主色相，每个色相再三等分，由这一共 24 色相的补色色环构成色相环。以黄色为起点按 1 ~ 24 依次编号。处于色相环上对应位置的色具有物理补色关系。→卷首图（P38）

**奥斯特瓦尔德系统** [Ostwald system]  即奥斯特瓦尔德表色系，基于混色系原理的色彩体系。

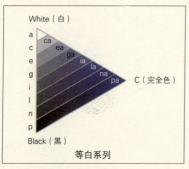
等白系列

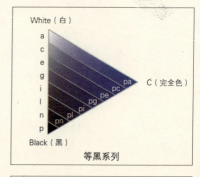
等黑系列

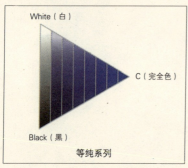
等纯系列

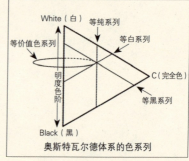
奥斯特瓦尔德体系的色系列

# B

**巴黎画派** [École de Paris（法）] 从第一次世界大战到第二次世界大战期间，活跃在巴黎的外国画家的总称，也称"巴黎派"，包括莫迪里阿尼、基斯林、斯琴、藤田嗣治等。他们展开个人独特的创作活动，构筑当代美术的同时，对当时的巴黎服饰也带来很大影响。

**巴里纱** [voile] 密度不大，透明或半透明的轻薄织物的总称。经纱、纬纱都采用很细的强捻纱以麻织物的质感织成的平纹织物。适于加工夏用衬衫、罩衫、礼服等。

**巴洛克** [Baroque] "不规则的珍珠"的意思，艺术形式之一，17～18世纪，文艺复兴（再生之意）后的欧洲流行的一种样式。带有宏大的构想与细节繁复的曲线，使用技巧性装饰和富于特色的夸张表现，凡尔赛宫是它的典型代表作。

**巴洛克样式** [Baroque style] 文艺复兴后在意大利兴起，17～18世纪，在欧洲各地流行的艺术形式。巴洛克的含义为"不规则的珍珠"，在服装款式上，可以看到蕾丝、条带的乱用等这类特征表现。色调为昏暗，衣服上散嵌着宝石、衣襟抽褶、袖口镶蕾丝等装饰。

**白** [white] PCSS表色系的色调概念图上的非彩色明度色阶最亮的白（9.5），符号"W"。→色调概念图，白，色名一览（P31）

```
┌─────────────────────┐
│                     │
│          白          │
│                     │
└─────────────────────┘
```

**白斑点花纹** [dappled cloth] 扎染的一种，按设计图样在相应位置描绘出青花，用指尖把布捏起一个个小疙瘩，用线绳逐一扎紧（叫做鹿扎结）。染成如鹿背上白色小圆点的斑纹，因此被叫做白斑点扎染。即捆扎处与图样的局部组合起来染色。用于衣服、短外褂、长衬衣、带扬（女式和服的装饰条带——译注）、兵儿带（一种整幅布料裁成的男用腰带——译注）等。→疋田白斑点扎染

**白炽灯** →白炽灯泡

**白炽灯泡** [incandescent lamp] 为封入玻璃泡内的灯丝（filament，单纤维的意思）通上电流，就会通过热辐射发光，温暖而安稳的光色，辉度也很高。辐射热·发生热的热量很大，寿命短。→光源的种类（图）

**白炽光** 白炽灯发出的光。

**白内障** [cataract] 一种晶状体（发挥镜头作用）由透明变浑浊的病。初期没有自觉症状，发展下去中央部严重浑浊时就看不清物体了，而处在明亮地方则感觉眩晕。

**白色** 和雪一样的颜色，最亮的色。从物理性质来看，即所有波长的可视光线经反射所见到的颜色。但现实中完全白色的物体并不存在。→色名一览（P18）

```
┌─────────────────────┐
│                     │
│         白色         │
│                     │
└─────────────────────┘
```

**白色调** [pale tone] 即淡色调。低纯度，淡而发白的色调。

**白色光** 一般指昼间室外那种感觉白色的光，如太阳光一样由380～780nm（纳米：$10^{-10}$米）范围内各种色光混合的光。含波长不同的色光（红、橙、黄、绿、青、蓝、青紫）。

**白色量** 奥斯特瓦尔德表色系中的术语。奥斯特瓦尔德色立体上的所有色票均依白色量、黑色量、纯色量各自的混色比制定，按等白系列组合出色的表示法。→等白系列

**白色量符号** →奥斯特瓦尔德表色法

**白银色** ⇨银色

**柏琴** [William Hnery Perkin] 1838～1907年，英国化学家。1856年，他在皇

家化学院对奎宁的有机合成研究中,偶然发现红紫色色素(命名为苯胺紫色),也是最早的苯胺染料。1857年完成新染料的工业化,其后又发现了焦油染料。柏琴是人工香料工业的先驱,首创了柏琴反应。

**拜占庭** [Byzantine] 古希腊时代建成的拜占庭城,后来成为东罗马帝国的首都。为此,"东罗马帝国的"、"Byzantium 的"这一含义就作为复合词沿用了下来。5～15 世纪,东罗马帝国以拜占庭为中心发展了起来,作为基督教文明的基础,兼具希腊文化与东方要素。

**拜占庭式** [Byzantine style] Byzantine (东罗马)帝国由其地理背景所致,受到很深的异国情调、东方文化的影响,形成了独特样式。湿绘壁画、马赛克画等表面装饰都是这一文化特征的代表。服装款式以古罗马的衣服为基础,托尼卡(衬衫式衣服)、主教法衣(宽袖口的T恤、纵向带条饰),外衣有大披风。用中国传来的蚕丝,织成锦缎等都是上等织物,漂亮的用色、东方风格的图案等都可以从出土文物中得到确证。→主教法衣

**版面布置** 在一定尺寸范围内,横竖方向按各自尺寸划分,框内或交叉处描上版花或准备染色的图案,做出规整的几何学形态。

**半合成纤维** [semisynthetic fiber] 纤维素、蛋白质这类天然材料,经化学药剂处理就可作为原料使用。分子中既有天然物质又有合成物质,故此得名。纤维素系当中有醋酸人造丝、三醋酯纤维;蛋白质系有普罗米克斯纤维。→纤维的种类(图)

**半袭** 束带中穿在正式服装和下袭之间的衣服,是奈良时代从唐朝引进的一种无袖或窄袖、腋下缝合的短上衣。平安时代末期进一步省略,穿在阙腋袍(一种腋下不缝合的和服——译注)下面,从腋下开叉出可以露出来。另外,夏天穿在薄透布料的袍下面,冬天黑色,夏天为二蓝或与下袭同一颜色。

半袭

小纽(一种和服腰带——译注)

忘绪(一种和服腰带——译注)

**包豪斯** [Bauhaus(德)] 1919年,德国在魏玛创办的综合性造型艺术学院,以机械技术、艺术设计为综合目标,是开展新建筑、试行创新设计的实验性教育系统。1932年,被纳粹解散,1933年关闭。创办当时的首任校长是建筑师格罗皮乌斯,画家中的代表人物有康定斯基、莫霍伊·纳吉等。后来很多教授逃亡到美国等国家,他们的思想也扩展到世界各地。

**饱和度** 1.[saturation] 表示色的纯粹程度。一种颜色中非彩色(白、灰、黑)混入越少,其饱和度越高。指色倾向的强弱、色的鲜艳程度的高低,相当于色的三属性之一的纯度。→光亮色

2.[saturation] ⇨ 纯度

**保护色** 动物的身体颜色与周围色彩一致,不易被其他动物察觉的颜色。也称"隐蔽色"。比如,雷鸟羽毛的颜色、雨蛙的体色。

**保守派** [conservative] "保守的"、"拘谨的"意思,不易于流行的、指社会基层的装束,简称"保守"。→服装形象(图)

**贝纳姆转盘** [Benhams top] 白黑图形的模板绕中心轴旋转时,会自外向里地感觉到红、黄、绿、青顺序的有彩色出现,这就是"主观色",依设计者的名字,后来就称其为"贝纳姆转盘"。这种主观色会随着旋转方向的改变转换顺序。

**贝泽尔－布吕克现象** [Bezold Brucke phenomenon] 指色光的色相变化取决于辉度。长波长侧(510nm附近)随着

辉度增加色相趋向于黄色方向；短波长侧随辉度增加色相趋向于青色方向。在明亮的地方黄红、黄绿看着偏黄系；青紫、青绿偏青系。19世纪末，贝泽尔和布吕克二人发表了这一现象。

**贝泽尔效应** ⇨ 同化现象

**背景** [background] 一般指在后面对形成中心的部分起烘托作用的景色等。色彩学上称作"诱导域"。

**背景色** [background color] 色对比和同化现象中的术语，指"诱导域"的颜色。在表示ISO 3864-2中危险、严重程度的3个等级时使用，例如，在危险严重度图表"DANGER"的标注上规定：背景色为红，对比色为白。→基础色

**本白色** 稍显黄的白色。指最后工序尚未完成的布料的纤维本色。在人工成分越来越多的现代社会，爱好自然、质朴的人们乐于追求这种颜色，是象征爱好自然品牌的颜色。白色有真正的荧光白，还有自然白而稍显黄的本白色。→自然色，色名一览（P10）

本白色

**比例** [proportion] "比率"、"均衡"的意思，指局部的长度、面积与整体之间；长与宽之间；分量与总量之间等诸多关系中能显示出最佳效果的比值。自古希腊就已开始这类研究，著名的黄金分割理论即产生于这个时期。作为服装的造型、美的基本原理之一，在设计上用来提高审美效果。→黄金分割

**比例尺度** [ratio scale] 指可以将尺度值在一条带有绝对原点的直线上定位的尺度。与间隔尺度不同，尺度值的比、差都具有自己的含义。也称"比率尺度"、"比尺度"。

**比伦** [Faber Birren] 1900～1988年，美国色彩学专家，生于芝加哥，于芝加哥大学毕业后，独立从事色彩咨询。对色彩相关问题的关心远及历史、心理、生理及色彩疗法等广泛领域，在美、英、意、日等国的安全色彩标准中，比伦的研究占有相当大的比重。他的一大功绩是受到很高评价的代表作《色彩心理和色彩疗法》，在色彩历史上留有著名的英译复制本。

**比伦的色彩调和论** 比伦，1900～1988年，美国色彩学专家。目前主流色彩应用领域的优秀理论家、实践家。从独特的色彩体系发明了表现美的效果的7个术语"色调、白、黑、灰色、纯色、晕色、阴影"，并被誉为新的"适应原理"。

**比色** [comparison for surface color] 将某颜色与其他颜色做比较，找出它们色的

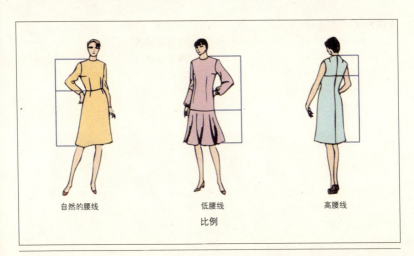

自然的腰线　　低腰线　　高腰线

比例

差异的过程。特别要求：①使用测色计；②凭视感进行的方法。前者是比较二色分光分布的特性，测出色差；后者是使用近于标准发光体65这种昼间自然光或人工光源。但可行的比色法至今尚未确立。

**比视感度** ⇨分光视感效率

**哔叽** [serge] 经纱、纬纱以同样密度织出的斜纹织物。其特征是表面可以看出45°的斜纹纹路，代表形式有梳毛织物。单色染素底较多，常用于西服套装、学生服、制服等。

**边缘对比** [border contrast] 色对比现象之一。在非彩色的明度色阶分布上可以看出每个色块受交界处相邻色的影响，色块的一端明度高，另一端明度变得很低，这种对比效果即边缘对比。→色的对比

**编链组织** [chain stitch] 这是最基本的编织方法，先把线结成一个套，将钩针伸进去，针尖上的钩勾住线的另一头从套里拉过来，这样重复下去套与套越连越多形成连片的编链。在此基础上可变化出各种编织方法。

**编织物** [knit] 编织成的东西，编成的衣服、衣料等。把线结成套并连续下去，网络在一起编成织片。与针织物相比更柔软、富于伸缩性，但易变形。编织物大致可分为使用棒针、结套连续走横向的纬编和使用钩针，把相邻的结套网络连起来形成链状编织片的经编。→针织物（图）

**弁庆方格** 纵横条纹组间隔1cm以上的大方格，因弁庆（镰仓时代强者的代名词——译注）所代表的男子气概而得名。纵条、横条使用不特定颜色，茶色和藏青组合叫"茶弁庆"，藏青和浅蓝组合叫"蓝弁庆"，多用于歌舞伎的服装。

**变褪色** [color change and fading] 指颜色原本具有的状态经日晒、受热以及化学作用的影响逐渐发生变化的现象。变色是着色物体的色调（色相、明度、纯度）的变化，褪色是着色物体的色调变淡。与变色中的一种类型的褪色合称为使用中的变褪色。

**变形** 1. [déformer（法）] ⇨变形 deformation
2. [déformation（法）] 对象的自然形态、比例不做忠实再现，只是出于造型上的需要，通过随意变形来表现，以及这种表现技法，也称"deforma"。立体派（20世纪初法国兴起的前卫美术风潮，立体派）及德国表现主义等，都表现为近代以后的主观性艺术。

3. [trans-sex] ⇨无性别的

**变性服装** [trans sexual fashion] ⇨中性服装

**便服** [casual wear] 平时穿的衣服。指日常轻松感的着装。最近，不拘于形式的着装越来越为人们所接受，正式场合上便装感觉的服装也很受欢迎。可以作为官方场合穿的正装。→公务正装、服装形象的分类（图）

**标新立异者** [trend setter] 指"制作流行的人"或"以流行为契机的商品"。抢先掌握消费者的爱好和需求，能做出新流行的倾向及其商品的计划。

**标准比视感度** →视感度

**标准发光体** [CIE Standard Illuminants] 对象物的颜色看看很明快，当时的光源是

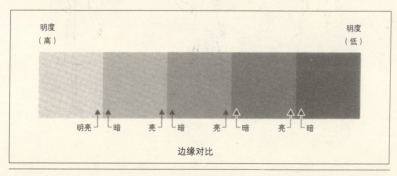

边缘对比

不是如实再现了对象物的颜色？做这类判断时太阳光线是最理想的。可是，实际上季节、场所、时间等并不确定，所以制约这一判断过程的就是标准光。为了实现国际上色彩数据的通用性，CIE制定了一种假想的昼间光。这种昼间光就成了测色用的光和眼睛。比如，照明对观察物体的影响（演色）、了解光源的固有特性，同时，还可以用来做演色评价以便测定演色性的优劣等。用于观察这一颜色的标准发光体（以下与标准光相同）按JIS Z 8720（测色用标准光及标准发光体）的规定有以下三种类型：1）CIE测色用标准发光体A，近似于白炽灯的灯光色温约2856K。2）CIE测色用辅助标准发光体$D_{65}$，色温6504K。3）CIE测色用辅助标准发光体$D_{50}$、$D_{55}$、$D_{75}$。这些都是按照目的要求，用于测色的光。其次，关于"$D_{65}$"这一符号的含义，其中D即Daylight·CIE表示昼间光，"65"这个缩小的数字是代表色温，这里表示为6504K。

**标准分光视感效率** →视感度

**标准光** 国际照明委员会（CIE）按分光分布制定的标准化的光。颜色通过分光分布看上去会有所不同，为此，特指定标准化的光。

**标准光源** [standard source] 即人工光源。光源的规格由CIE（国际照明委员会）制定，其相对分光分布为标准发光体A或近似于D65的光源。①标准光源A：分布温度2856K的钨丝灯泡（无色透明玻璃球）。②标准发光体D65：以含紫外域在内的平均昼间光为主。另外还开发有模拟测色用的荧光灯。

**标准化** [normalization] 让老年人、残疾人也像健全人一样能够过上普通的生活，构筑这样一种社会的思路、福祉的基本理念。

**标准色** [standard colors] 为了提高色彩管理、色彩施工的效率，以某种特定基准为基础制作的颜色。收集一定数量的颜色，将其归纳成可以通用的色票（色卡）即称作"标准色票"。实际上企业有自己的专用色、产品类别也有其标准色，对此可按照JIS Z 8721"按三属性的颜色表示方法"制定的"JIS标准色票"、"涂料用标准色样册"、"汽车修理用色样册"以及印刷行业的"印刷色样本册"。

**表面色** [surface color] 眼睛看到的物体表面的颜色，也称"反射色"。投射到物体的光一般不会全部透过物体，总会有反射光。这部分光就是我们所认知的该物体颜色。→物体色，色的展现

**表色系** [colorimetric system] 把颜色符号化、数值化，作为一个体系表示出来就是表色系。大致可分为混色系和显色系。混色系基于色感觉，颜色通过混色（光的色的）来表示，主要的用例即CIE表色系。显色系基于色知觉，用色票表示颜色。主要用例有孟塞尔表色系。

**丙烯酸纤维** [acrylic] 类似羊毛的合成纤维。这种来自聚丙烯腈的实用性丙烯纤维于1950年由美国生产成功。其特点是体轻、透气，保温性好、柔温蓬松。主要用于冬装衣料、毛毯、毛衣等。→纤维的种类（图）

**并列混色** →中间混色

**并列加法混色** →中间混色

**波长** [wave length] 指波动着的波峰到相邻的波峰，或从一个波谷到下一个波

表色系的分类

| 分类的特征 | 表色系的特性 | 对应的表色系 |
| --- | --- | --- |
| 将色票实物有组织排列的显色系 | ①按颜色排列的结构和用途有多种类型<br>②建筑行业等可用于颜色制定及相关调查等很多方面 | 孟塞尔表色系、NCS表色系 |
| 以光的加法混色为基础的混色系 | ①可以特定颜色<br>②可进行颜色的物理量、混色计算、色差的说明 | 以CIE XYZ表色系为基础（CIE制定）。奥斯特瓦尔德表色系 |

**波长域** 指某波长的领域或范围。比如，短波长域指 380 ~ 500nm，这一范围主要是青色。→可视光

**波尔多红** [Bordeaux（法）] 很暗的红紫色，红酒的颜色。这种颜色比红酒之红更古老，16 世纪就已经成为代表红的色名，19 世纪以后，被法国用于波尔多生产的红酒颜色，波尔多这个地名就成了色名。→色名一览（P30）

波尔多红

**波尔多红酒色** [claret wine] ⇨波尔多。→色名一览（P11）

波尔多红酒色

**波里诺西克** [polynosic] ⇨波里诺西克人造纤维

**波里诺西克人造纤维** [polynosic rayon] 以木材纤维为原料的纤维素再生纤维，人造短纤维的改良型。与粘胶人造纤维的原料、生产方式一样，但聚合度、结晶度不同，比粘胶人造纤维更接近棉的性质，淋湿后强度也不会改变，不易缩水。与棉混纺多用于衬衣等。→粘胶人造纤维

**帛布** ⇨布帛

**薄荷绿** [mint green] 明亮的淡绿色，薄荷（peppermint）茎、叶的颜色。Mint 为紫苏科中的薄荷，西方分为薄荷和留兰香等不同种类，其中前者的颜色被称作薄荷绿。薄荷原产英国，是各国广泛采用的化妆品、药品、点心及饮料等调味配料。→色名一览（P33）

薄荷绿

**薄绢** ⇨海力蒙

**薄明视** [mesopic vision] 指清晨或黄昏的视线环境。处于明视觉和暗视觉中间程度的亮度，辉度在几个 cd/m² 到 0.001 cd/m² 之间，境界判断较难。一般指对色、形刚刚有知觉的视线环境。

**补色** [complementary color] 将两种颜色混合后会变灰的颜色就叫物理补色（色相环上相对的色），这种颜色越混越黑；某种颜色乍看一下之后，再转向白纸或墙壁，这时会出现后像的颜色，对这种颜色上的关系称作生理（心理）补色（人们心中期望的颜色）。红与蓝绿、黄色与青紫、蓝与橙，像这类色相环上相对的色就是补色关系。另外，物理补色和生理补色未必完全一致。→色彩名称的分类（图）

**补色和对比** [complementary color contrast] 通过补色做纯度对比。指图案色的纯度看上去比原来纯度高的对比。比如，背景用红色时，补色的青绿色感觉更鲜艳。→图（P56）

**补色后像** [complementary after-image] 在看颜色这一行为上，除了对视觉器官的刺激之外，随后持续感觉仍能看得到这种现象。比如，对着红色凝视一会儿之后，视线转向灰色，这时有数秒钟时间会看到红色的补色——绿色。这种现象就是补色后像。→图（P197）

**补色配色** →2色配色

**补色色环** 表示某一代表性色相时，最常用的是一种叫做色相环的表示方法。著名的有 20 色组成的孟塞尔色相环、24 色的 PCSS 色相环以及奥斯特瓦尔德色相环。色相环上各色相以等间隔显示，所以，相对的色相即互为补色。

**补色色相** [complementary hue] 色相差 11 ~ 12 的色组合使用时的术语。以 PCSS 色相为基准配色时的术语。→配色技法（图）

**补色色相配色** 以 PCSS 表色系的 24 色色相环为基准的配色之一，色相差 11 ~ 12 的用色最清晰明了，形成反差（对比、对照）配色、强刺激的配色。→反差配色

看过红色后视线转向灰色时,有数秒钟可以看到红的补色——绿色。

补色后像

左:以红做背景色时,补色的蓝绿色显得更鲜艳。
右:以紫做背景色时,补色的黄色显得更鲜艳。

补色对比

对着红色看一会儿之后再看黄色时,该色的红的补色——蓝绿会加入黄色当中,呈现黄绿色。

延时对比(延时性色对比)

如果红色的近旁有黄色,看过红之后再转而看黄时,黄色会显绿。

同时对比(同时色对比)

补色和对比

**补助标准发光体** 测色术语（补助标准 illuminant）。规定有 D50、D55、D75、C（相关色温约 6774K）这四种。

**补助色** JIS Z 9103（1995年）安全色表示事项中的术语。比如，红色用做防火、停止、禁止，其参考值是 7.5R 4/15。这里面的"黑"作为补助色以类别标注。

**不均等** [asymmetry] 即左右不对称、不均等、不匀称。与此相对应的还有对称、匀称（symmetry）。设计上，有时通过裙子左侧或右侧的单侧斜裁、领口开大开小的变化获取效果。有意识地破坏不均等状态，营造出时髦的动感效果。→匀称

**不列颠常春藤** [British IVY] 常春藤学生服是美国东部大学生中常见的服装款式，但不列颠常春藤的古典风格更浓些。特指英国牛津大学、剑桥大学等大学生的传统服装。尤其是19世纪20年代的装扮曾作为模特样式，如运动上衣、开领短袖衫、V字领毛衣（网球衫）、硬草帽（康康帽）等典型款式。

**不平衡** [unbalance] 失去均衡、平衡，无法取得平衡等意思。无法取得平衡，感觉重心偏向一侧。即使这样，若能给人以完结的感觉，作为一种设计方式仍可以展现特有的美感。→平衡

**不协调的协调** ⇨ 复合协调

**布帛** 也称"帛布"。帛是一种丝绸织物，而布面是麻、葛、棉等来自植物纤维的织物。一般指布料，也作为所有织物的总称。

**布尔戈涅红酒色** [burgundy] 发紫的暗红色。也指法国勃艮第产的葡萄酒的颜色。这里的葡萄酒比普通红酒更暗，呈红紫色。→色名一览（P25）

布尔戈涅红酒色

**布袴** 相对于公务制服的束带，布袴就是武士用于个人礼仪、值宿时的服装。与束带大致相同，以表袴、大口袴代替指贯、下袴，身份低微者穿布（麻）质、样式宽松的，而且脚腕处抽带扎紧，并由此得名。身份较高的人用料多为丝绸，别名叫指贯。→束带

布袴

**布留斯特** [Sir David Brewster] 1781～1868年，英国物理学家。发表红、黄、蓝这一色料三原色主张，人称"布留斯特三原色"。他对光学有广泛深入的研究，1816年发明了万花筒，1818年开展有关偏光的研究。

**布吕克** [Ernst Wilhelm Ritter von Brücke] 1819～1892年，德国生物组织学家、生理学家，维也纳大学教授。1849年所做的光学研究后来成为海姆霍兹发明眼底镜的基础，也是研究发声器和语言发音学者的珍贵资料。

**彩虹色** [rainbow color] 指虹的七种颜色：红、橙、黄、绿、青、蓝、紫。

**彩色印刷** 一般颜色再现是通过印刷中的混色技术来实现，可采用胶版印刷和凹版印刷两种方式。常用的彩色印刷是胶版印刷，混色时用套色（C、M、Y、K，4色透明油墨）。胶版印刷的混色原理是：①并置混色（用背景色与网点并置的方法，类似于点描手法）。②减法混色（利用网点重叠、浓淡法表现（色阶等），或通过改变网点的大小来实现）。凹版印刷则以油墨厚度的变化表现浓淡。或与网点并用，通常用于照片等较高质量的印刷。

**草莓色** 1. ⇒ strawberry，色名一览（P4） 2. 鲜艳的红色。Strawberry 是草莓的意思，成熟的草莓的颜色。17世纪开始作为色名使用，当时的欧洲草莓非常多。明治时代荷兰草莓传入日本。→色名一览（P19）

草莓色

**草坪绿** [grass green] 草一样的绿，grass 是英语草、牧草、草坪的意思，与日语的草色很接近。→色名一览（P11）

草坪绿

**草色** 同葱绿色，浓绿色。虽说是草色但并非具体哪一种草，说到草谁都明白它所代表的颜色。类似色名有英语：grass green。→色名一览（P11）

草色

**测光** [photometry] 指定量地测定光的亮度。测定光这种物质的量叫做辐射量，其物理性辐射量与人的眼睛特性——分光视感效率重叠时就是测光量。

**测色** [colorimetry] 利用色彩的表色系表示（色彩的体系）测定。⇒ 色彩名称分类图

**测色计** colorimetry ⇒ 色彩计

**测色值** [colorimetric quantity] 色的测定要使用测定仪器，有视感测色和物理测色两种方法。前者从当前已知的色系列中选出与准备测色的色样相同的色（比较色），其测色值就是用来表达色样颜色的值；后者将光或物体反射光的分光特性与人的眼睛、大脑特性相关的心理、物理量都包含在部分测色值当中。

**茶褐色** 稍显黑的茶色。褐原本指麻的织物，与焦茶色非常相近。阳光下晒出的健康色就用"茶褐色肌肤"来形容。→色名一览（P9）

茶褐色

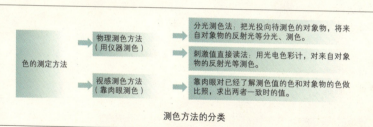

测色方法的分类

**茶绿色** 带茶色的莺绿色。明治3年流传的川柳有"莺绿染路考"一句，所说的"路考"指江户歌舞伎第二代名角濑川菊之丞的俳号，这一名句是将莺绿色与他的代表色路考茶色联系在一起的川柳。这种颜色在江湖时代民间非常流行，浮世绘等也经常使用。→色名一览（P4）

茶绿色

**茶末色** 淡黄绿色，用于茶汤色的茶末色。这种颜色也称"利休色"。所谓茶末实际上是将上等新蒸茶尖捣碎制成的茶末，分浓茶和薄茶，色名中所用的指薄茶。→色名一览（P31）

茶末色

**茶色** 暗灰的黄红色，用蒸过的茶叶染出的色。最初是蒸茶叶做成的染料染成的色，从红色系到黄色系茶色的范围很广，因为色名之多，所以江户时代出现了"四八茶百鼠"这个名字，与英文的褐色（brown）相同。→色名一览（P22）

茶色

**蝉翼纱**[organdy] 一种用硫酸处理过的平纹棉布布料，较皮实带光泽、有透爽感的衣料。目前又出现了丝绸、人造丝、聚酯纤维等，以罩衫、女西服为代表，人造花等也经常使用。

**产品染色** 产品制成后的染色。

**产品设计**[product design] product是"产品"、"制品"的意思，与大量生产相关的工业产品设计的同义语。广义上也包括手工艺品的设计。

**产业化服装**[industrial fashion] 大量生产、销售，以满足最低需求的衣服。也指那些从服装自由组合中获取快意的散件以及出于这种兴趣的衣服。

**长板** 长板整染（传统浴衣衣料的手工染色方法）用的长木板（半匹布料的长度约6.5m，宽约0.4m）。用浸水性好的冷杉制作。

**长编网**[double crochet] 钩针的基本编织法。开头结网套，将钩针穿进去，针尖勾住头道线后从套中牵出来，再穿进下一个网眼，勾出第二道线，这样一种编织方法。相当于细网眼，这种方法使网眼更长，因此叫做长编网。可用来编织毛衣、背心及蕾丝等。→细眼网

**长波**[long wavelength] 指波长较长的光。光谱上的颜色中靠近红外线的部分，如红、黄红都是主要的长波颜色。

**长波长** 指可视光线中600～780nm这一范围。主要是红色光，再往下去就是红外线域，变为人眼不可视光线。长波长的光发生的绕射（光线接近物体时发生弯曲，绕过物体边部前行的现象）更多。→可视光（图）

**长波长域** 指可视光线中600～780nm这一范围。主要是红色光，是XYZ表色系的前提条件。

**长绒织**[pluch knitting] 也称"拉毛织"。将平针加以变化的组织法，织片的里外面均织出拉毛效果（长毛、绒毛）的织法。也可以用素线和毛绒线织出外露的线圈，事后剪断这些线圈，就形成了天鹅绒一样的长毛绒。用于室内装修材料、外衣、帽子、袜子等。→针织物

**长纤维** ⇨长纤维

**长袖衬衫**[caftan（英、法），kaftan（德）] 阿拉伯、土耳其等伊斯兰文化圈常见的民族服装之一，长袖、长腰身服装，多系着腰带穿在身上，有时披在身上。

**长衣**[chiton（希）] 古希腊人穿用的衣服。分爱奥尼亚式和多利亚式（也称披肩外衣）。爱奥尼亚式长衣是将两块布作为前后身，将位于腋下的布边缝起来，从肩部到腕部抽成细褶，将宽松的整体从腰部收紧并系上条带。多利亚式长衣是将一块较大的布对折，用别针拢成两肩，

腰间系条带这种紧腰宽松服装。

**常春藤绿** [ivy green] 常春藤叶子的暗黄绿色。常春藤,一种产于西方的藤类植物。→色名一览（P1）

常春藤绿

**常春藤绿学生服** [ivy look] ivy 即常春藤,借校舍为常春藤覆盖这一寓意,常春藤大学的大学生中间出现的一种服装,1950 年年中开始流行。当今作为便服穿着的人很多,常春藤衬衫、常春藤学生服、围巾等。

**常春藤条纹** [IVY stripe] 美国东部常春藤联合大学学生之间流行的条纹图案。在对比度上以中、小条纹组合及涩滞色调为特征。→条纹（图）

**常盘色** 浓绿色,常绿树的颜色。常盘是永久不变的意思,指不落叶全年绿色的松、杉及柯树等。常绿树的颜色、形状都不会改变,所以,具有美好的寓意,用于对待某些特殊存在的事物,尤其松树是更具祝愿含义的典型树种,它的叶子、颜色自古以来就常用于吉祥的场合。→色名一览（P23）

常盘色

**超高压水银灯** 发光的颜色近于白色,辉度高,所以常用作显微镜、印刷制版的光源。→光源的种类（图）

**超近代建筑** [postmodern] 后现代主义,反近代主义的艺术、文化运动。建筑上摒弃合理主义、功能主义中的装饰,与这些 60 年代的现代造型艺术形成反作用而诞生的超近代建筑。引用装饰性、象征性等过去的建筑样式、传统设计方式,主张近代主义提倡的整齐划一、均一性、地域性等。

**超现实主义** [surréalisme（法）] 20 世纪前期以法国为中心兴起的一场艺术浪潮,人称超现实主义。由安德烈·布勒东等诗人的"超现实主义宣言"为发首,掀起的一场运动,主张对合理主义、理性思考的反叛,信奉梦幻、冲动,表现处于美与道德成见以外的唯美、精神,创作出阐述潜意识、无意识的作品。在美术界有恩斯特、米罗、达利等。

**超现实主义** [super realism] 20 世纪 70 年代抽象派艺术之后兴起的美国新潮美术倾向,称超现实主义。如同相机拍的照片一样,以精湛的笔触描绘,高超的写实性触感为特征的美术表现手法。其动机（主题）取材于平凡生活中的都市风景、肖像等。也称"超写实主义"、"照相写实派"。

**沉稳感** 用于色彩感情效果的词汇。产生沉稳感效果的颜色与色相、明度、纯度有关。冷色系暗、浊（暗浊色、低明度、低纯度）色。

**沉稳色** →沉稳感

**衬裙** [petticoat] 裙子下面多出的一层裙子,穿着更滑顺,使体型更匀整。

**成对** [dyads] ⇨双色配色

**成对比较法** [method of paired comparison] 一种尺度衡量法。用作评价对象的试样各取两个,比较的同时做评价这样一种方法。比如,大的作为 +1,小的作为 −1,反复进行。

**成对配色** [dyads color scheme] ⇨双色配色

**成衣** [ready-made] 拿来就可以穿到身上的"成品衣服"的总称,定做的衣服（order made）的反义词。但是,这里所说的成衣与法国的高级成衣相比印象上还是有所区别。→高级成衣

**橙红色** (salmon pink) 鲑鱼肉色,带淡橘色的柔和粉红色。salmon 是鲑科虹鳟属的鲑鱼,这一英文色名出现于 18 世纪中期以后,日本也称其为"鲑色",但属于 salmon 的译意。色名中的动物名很多,而鱼类名字并不多见。→色名一览（P16）

橙红色

**橙色** 鲜艳的黄红色，水果橙子的颜色。具体而言并非果肉而指果皮的颜色。其红色成分比橘子更强。英语为orange。
→色名一览（P21）

橙色

**尺度构成法** [method of scale construction] 将设计者的要求按刺激的大小、顺序及比例等换算成数值，再用尺度表达出来，这样一种方法。

**抽象风格图案** [optical pattern] 追求视觉的、视错觉效果的光学抽象美术风格图案。

**抽象图案** [abstract pattern] 相对于符合物体形状原样的具象图案。抽象图案是没有具体、清晰状态的图案。→具象图案

**抽象艺术** [abstract art] 语源来自拉丁语abstractus，有脱离现实、抽象的意思。由反自然主义的、非具体的、非对称的线条、造型及颜色构成，于20世纪形成抽象美术及其作品。

**出色** 色彩感情效果上使用的语言，主要与纯度相关，明亮鲜艳的颜色（高明度、高纯度）。

**川上・川中・川下** 日本的纤维产业、服装行业的原材料、产品等的生产、流通都是以河流作比喻加以说明。按服装行业的定位，川上是服装原料行业（纤维生产、纺织原料厂家）；川中是服装行业；川下服装零售业。

**传统的款式** [traditional style] 指纽约、波士顿等美国东部传统绅士服装款式。与欧洲款式相比带有功能性、运动型的感觉，更显正统的样式，而且很注重质感。不仅指服装，还用于表现特有的生活方式。也略称为"德拉特"。→服装形象的分类（图）

**传统色名** 世界各地自古流传下来、已很熟悉的颜色名字，由文化、环境自然产生的颜色。多数情况下采用植物、动物、矿物、人名、地名、饮食等事物的名字。日本传统色的色名即"和名"，不用外来语。比如，出现在《万叶集》中的茜色、《源氏物语》中的栀子花色之类，日本传统色多来自植物名。→色名的分类（图）

**窗框格纹** [window panecheck] 有窗框的意思，似方形窗玻璃细框一样的简单格纹。用作年轻男性穿的格纹夹克很受欢迎。→格纹（图）

**垂领** 如现在的和服一样，把领子的左右对起来穿，前面的斜向领口合在一起。装束的下面套穿的小袖和武士服饰的半臂、下襲、袙、直垂、素襖、大纹都采用这种垂领。上身穿的礼服、猎服则与其陪衬采用盘领。→盘领

**纯粹嗜好色** 和对象没有关系，指对物体所带的颜色的喜好。

**纯度** [chroma, saturation] 色的三属性（色相、明度、纯度）之一。具有色彩性质的鲜艳程度构成了有彩色所具有的特性。纯度最高的色叫"纯色"。在孟塞尔系统中叫色品，在PCCS中叫色饱和度。按灰色的混入多少判断"纯度"的高低（奥斯特瓦尔德），针对亮度判断色彩性质的比例也称"饱和度"（PCCS）。一般纯度表现为高、低、强、弱，有时称作低纯度、中纯度、高纯度。

**纯度差** 指多种颜色之间纯度的差异。比如，就日本色彩研究所的色彩系统而言，纯度被分为9个等级，最高一级为9s，最低为1s，查明参与比较的颜色分别处于哪个等级，就可以判明它们之间的纯度差。

**纯度的同化** [assimilation chroma] 由背景色与图案色的关系造成的一种现象。比如，在背景色・红（中纯度）与图案色・红（高纯度）这种情况下，背景色的红线若重合，感觉上就比图案的红更鲜艳。

**纯度对比** [chroma contrast phenomenon] 背景色的纯度与图案色的纯度看着相反的现象。同样的图案，依周围颜色的状况其纯度的高低也不一样。具体来讲就是，在纯度不同的颜色上各添加一块同样纯度的色，处于低纯度的一方看着更鲜艳，高纯度的一方则看着浑浊。→卷首图（P43）

**纯度配色** 以PCCS的24色色相环为基准。一般在2色纯度差的情况下，若从同一纯度到类似纯度、对照纯度，纯度差加大，就应强调色调的对比关系进行配色。→配色技法（表）

**纯色** 同样色相中纯度最高、无浑浊，鲜艳或冷艳的颜色。→完全色，色彩名称的分类（图）

**纯色量** 各色相中最鲜艳的色，实现最高纯度时所具有的色就叫纯色。奥斯特瓦尔德表色系中，纯度相当，某波长域可完全反射、其他完全吸收这类完全色。白色量（W）+黑色量（B）+纯色量（F）=100%。

**刺激值直读法** [method of photoelectric tristimulus colorimetey] 指用光电色彩计（具有与等色函数相同的特性）直接测定对象物的反射光。比分光测色方法所用时间更短，所以多为产业界利用。

**刺绣图案** [embroidery pattern] 用针、线通过种种刺绣技法把花纹在布料表面表现出来，对布料施以美观的装饰加工。手工艺品可以机械刺绣，也可以在生产布料的阶段进行。与印刷图案不同，刺绣用的线是浮在表面的，花纹有立体感。

**从属色** 也称"从调色"、"配合色"、"附属色"。主调色（占优势的）其次是大面积使用的色，通常它具有辅助主调色的作用。→主调色

**葱绿色** 发暗黄的绿色，并非青葱被土埋在下面的白色部分，而是钻出来的嫩芽的浓绿部分。过去称作"萌黄色"，但读音相同（淡绿色的日文汉字为萌黄，淡绿和葱绿的日语读音相同——译注）颜色各异，所以，为了便于区别就把比较亮的称作淡绿色，颜色较深的称作葱绿色。染这种色时先用青茅草染打底色，然后再用蓝染青，形成这种暗绿色。→色名一览（P33）

葱绿色

**粗糙** [ruff] 16世纪中期到17世纪初，男女衣服上常见的皱褶。随着华丽程度的提升，出现了大规模使用褶边、刺绣、蕾丝等装饰的倾向，这些装饰发展到了两层、三层，女性服装甚至出现了低开领款式。日本人模仿进口服饰加工的粗糙式是另一种多褶形式。

**粗蓝斜纹布** [dungaree] 与牛仔布类似的锦缎织物，但比牛仔布薄，用的是漂白过的经纱，染色的纬纱，而牛仔布与此相反。多用于夹克衫、衬衫、拉链夹克等休闲服装。→牛仔布

**粗呢** [frieze] 用粗纺毛纱双层织，表面有粗绒毛、如毛毯一般的感觉，所以适于制作厚料的大衣。13世纪，在荷兰的弗里斯兰（Friesland）首次生产，故以外来语称其为弗里斯（Fries）。

**粗竖条纹** [block stripe] 大宽度、等间隔排列的竖条纹。遮阳篷、海滨大遮阳伞等用的粗条纹图案。

**粗丝** ⇒ 结节蚕丝

**粗细相间的条纹** [cascade stripe] cascade有小瀑布的意思，粗条纹与细条纹间隔地重复变换所形成的瀑布一样的条纹图案。靠左右两侧为细纹者称作"双宽窄条纹"，只一侧是细条纹称作"单宽窄条纹"。→条纹（图）

**醋酯人造丝** [acetate] 半合成纤维，醋酸纤维素人造丝（acetate cellulose fiber）的略称。具有丝一样的光泽和手感，但强度稍差，多用于罩衫、衣服衬里。由于良好的热可塑性，常用于百褶裙等款式。→纤维的种类（图）

**翠绿色** [viridian] 发暗青的绿色。19世

纪中期，法国人吉勒特（Guignet）获此生产专利。这种颜色作为绿的代表颜料至今仍在使用。类似的色有钴绿。→色名一览（P28）

翠绿色

**错觉画法** [trompe-loeil pattern] "欺骗眼睛的画"、"虚有其表"的意思。利用眼睛错觉，印刷、刺绣、贴花等，宛如领子、贴换（用另外颜色或质地的布料贴缝口袋以及前后身用不同面料或颜色等——译注）、口袋等看上去如实际存在一样的图案。

**达达主义** [dadaïsme（法）] 第一次世界大战中期至战争结束，从苏黎世到柏林、科隆、巴黎大范围波及的一场艺术运动。该运动否定所有既存的道德、权威和习俗艺术形式，尊重偶然性和自发性，志在分化理论性的东西，以解放无意识世界为最终目标，后来也传到了日本、美国。参与活动的主要有阿尔普（1887～1966年，雕塑家、诗人）、杜尚（1887～1968年，美术家）等。

**打掛** 也写作裲裆，新娘礼服（与下文的袿都是日文汉字，和服的一种——译注）。穿在系带的窄袖便服上面，故此得名。桃山时代窄袖便服的出现带动了织物、金银线刺绣等行业的兴盛。江户时代成为武士家中妇女的礼服以及殷实商人、手艺人家女儿出嫁的礼服。面料用白、红、黑等做底，衬里为红绸的全衬。现在仍作为新娘衣装之一，其上装、下装均为白璧无瑕的雪白，上装为红底的金线织花锦缎的打掛等。

**打衣** 染红的丝绸放在捣衣石上捶打，变柔软并发出光泽后缝制成的衣服。穿在女礼服衣裙的下面，套层的上面。形状与相同，立领、宽襟、大袖，按夹衣缝制。又指表层为红丝绸或平纹的绢绸，衬里多用红色平纹的绢绸缝制女装。→妇女礼服的构成（图）

**大口袴** （丝织和服中下摆较宽的下衬裙裤——译注）男子装束中穿在裙裤里面的衬裙。原为衬衣，正像"大口"两字一样，襟口宽大，用红色手纺绸将下摆折回，缝制成夹衣，以使其更耐穿。染红的裙裤称作"红大口"。为了裙的整齐，指贯、直垂（和服裙裤的不同款式——译注），也可以穿在里面。→束带的构成（图）

**大理石图案** [marble pattern] marble 即大理石，如大理石般的浓淡斑驳色彩。用传统的墨流法（墨汁或颜料滴在水面漂散形成的花纹——译注）染成的一种大理石纹。

**大名条纹** ⇨ 单条纹

**大纹** （染有大型家徽的衣服——译注）室町时代穿的直垂的一种。麻缝制的单衣，后背中央、袖子、裙裤后腰、膝盖、两侧开叉等部位染上大型家徽，或以刺绣方式点缀在衣服上下身。裙裤的腰带为白平纹绸。到江户时代成为官至五等以上的武士的礼服，配随风倒的帽子、带摺长裙裤。颜色用褐色、藏青、青灰色及浅蓝。

大纹

**大圆点花纹** [coin dot] 硬币大小、直径约1.5cm的水珠图案。

**呆板的** 描述色彩的情感效果的术语，主要指与明度有关的暗色（低明度、黑、暗绿等）。

**代代** （代代是日本对酸橙的别称——译注）橘科常绿灌木，树干高约3m，柑橘类水果。另称"代代花"，借此吉祥含义常用作迎接新年的装饰。用作橙色的简称。

**代赭色** 发暗的黄红色。黄褐色或红褐色颜料中，产自中国山西代州的颜料最有名，故将此名称作"代赭"。赭是红土的意思。→色名一览（P21）

**代赭色**

**带亮灰色的米色服装** [Courreges look] 1965年，法国设计师安德烈·克莱日发表的短款式引发一股"短款热"。被朝气而轻快的方式带动起来的瓷漆、乙烯塑料等另类材料，都以都市时髦感的图案、颜色为特征，也称作"未来款式"。

**丹吉尔橙色** [tangerine orange] 深红的蜜橘皮的颜色。丹吉尔是蜜橘著名产地摩洛哥北部的一个城镇，丹吉尔橙因此得名。→色名一览（P21）

**丹吉尔橙色**

**丹砂** ⇨ 中国红

**单彩画** [camaïeu（法）] 指由单一颜色产生的微妙变化。18世纪欧洲使用的单彩画法，camaïeu语源是法语的"浮雕"，也是单色画的美术术语。英语黑白（monochromy）、意大利语明暗对照法（chiaroscuro）都是同一含义的美术词汇。

**单彩画蓝与紫罗兰** [cameïeu blueviolet（法）] 蓝与紫罗兰（青紫）在花纹中以浓淡来表现的配色方法。常用于纺织品。

**单彩画配色** [cameïeu color scheme] 近于同一色相的明度，是纯度差极为相近的组合。指微妙得如同一个色一样的色差配色。色中色配色的一种类型。法语cameïeu是绘画技法中的单彩画、单色画，染色中的单色染的意思。对于单彩画配色，还有一个faux cameïeu配色，其中faux是假设的意思，指色相、色调稍有变化的配色。

**单点图案** [one point pattern] 衬衫胸口或袜子等，只有一处作为特征添加的图案或装饰。多用于点缀个性标记、商标象征标志。

**单色的** [monochrome] 主要指黑白照片、电影。日语中简略地说成"monochro"。英语的"黑白"有时也说black and white。在美术界称单色画、单彩画。水墨画的英语为黑白绘画。

**单色光** 单一波长形成的光，也称"单极辐射"。比如，激光、钠、水银灯、低压放电灯照射的光谱线就是单色光。

**单色相色** [monotone color] 单色相、只有明暗、浓淡的颜色的组合。

**单条纹** [single stripe] 较粗的同样条纹等间隔纵向排列的花纹，日本名叫"大名缟"。→条纹（图）

**单向图案** [one-way design] 构成整体图案的花样是上下有别、朝一个方向排列的图案。一件衣服不管是成衣，还是定做，花纹都要沿着同一方向对齐裁制，有时为了对齐布料使花纹完整难免剪掉一些造成浪费。因为增加成本，不适于成衣的批量生产，只适于窗帘这类上下方向可以明确的东西。

**单衣** 无衬里的衣服。装束中的下装"单衣"略称作"单"，也是只用一层布料缝制的衣服的统称。尺寸比袿（女性和服或男性套在外衣里面的衣服——译注）稍大些，类似于衬衣。用料为带花丝绸、夏天用生丝绢绸，颜色为红色及其他深色、青色等，下面套穿小袖白衬衣，形成装束的一种构成形式。夏天不穿袿，有时把几件单衣重叠着穿在身上。→妇女礼服的构成，束带的构成（图）

**淡绿色** 很浓的黄绿色，另写作"萌木"（日文汉字，意为苗木发芽——译注）。指春天吐芽嫩叶的黄绿色，日本自古以来用于描述春的传统色名。平安时代以后，这种颜色成了象征生机勃发那种黄绿的代表性色名。15岁时阵亡于一之谷的平敦盛、射落扇子箭靶的那须与一等年轻武士身上的铠甲也用这种颜色。→色名一览（P33）

**淡绿色**

**淡色** [tint] 与配色是同义词。一般处在同一色相中的色大致可分为：①纯色（vivid tone，即各色相中纯度最高的色）。②清色（纯色中混入白或黑之后的色）。③浊色（混入了灰色的色，分布于色立体内侧的色）。

**蛋白石加工** [opal finishing] 指在聚酯纤维、尼龙、醋酯人造丝等耐酸性纤维与棉、人造丝混纺或交织的织物上做通透花纹加工。用含硫酸的糨糊沾上图案，被沾部分的植物纤维就被腐蚀掉呈现出镂空花纹，形成半透明布料。

**蛋白石涂装** [opal painting] 蛋白石（一种宝石，半透明矿物）经光照后闪现各种颜色，指与此类似的涂装方法。利用氧化钛微粒子发挥微妙的多彩色效果进行涂装。

**蛋黄色** 蛋包括各种各样的动物的卵，但多指鸡蛋。蛋的颜色就蛋壳而言，从乳白色到肉色多种多样，说到内容物则指蛋黄那种鲜而浓的黄色。鸡蛋过去有地方叫"鸡子儿"。→色名一览（P21）

| |
|---|
| 蛋黄色 |

**当代的** [contemporary] "现代的"、"当前时代的"意思。引进当代流行的、个性化的时尚意识、价值观。

**道尔顿** [John Dalton] 1766～1844年，英国化学家、物理学家。1783年，任曼彻斯特大学教授。就色觉异常（色盲称作Daltonism即源于他的名字）这一现象，他于1794年发表精辟的研究论文《关于色觉异常的事实》以及《化学变化是原子间结合的变化》，为确立近代化学做出了贡献。

**德国工业标准** [Deutsches Institute fur Normung（德）] 德国标准协会（DIN）颁布的工业标准，1917年，由德国工程师协会（VDI）制定。按DIN 6164 Farbenkarte制定的表色系以奥斯特瓦尔德表色系为基础，从测色学角度做了修订（1955年采用）。色相T（Farbton）有24色相；饱和度S（Sattigungsstufe）范围0～7；暗度D（Dunkelstufe）范围是0～10这样三个属性。用T.S.D表示，其顺序标注为2∶6∶1。

**德国工作联盟** 1907年，以Hermann Muthesius（德国建筑师）为首在慕尼黑组建了建筑及工程设计团体，其目标是谋求产品品质的提高，显现出积极促进工业生产的态势。后来他们的活动因第一次世界大战而中断，但给20世纪初欧洲的设计领域带来很大的鼓励，对近代建筑的发展产生了很大影响。

**德拉特** ⇨ 传统的款式

**灯芯绒** [pique] 布料表面纵向排列垄沟状条纹的织物。垄沟较细的叫"细垄灯芯绒"，较粗的叫"粗条灯芯绒"。可用棉、丝绸、人造丝、聚乙烯等纺织。适于夏天用，透气性好的织物。

**等白系列** [isotints] 奥斯特瓦尔德表色系中的词汇。与显示相同白色量的明度相当，由于都是白色量符号，两个符号字母中前面的一个相同（例如：pn、pl、pi、pg、pe、pc、pa）。等色相三角形的黑（p）与纯色（pa）连接的边（斜向右上的线）的平行线上的色。这个系列的色白色量相同，但黑色量、纯色量有变化。基于测色量的通用性，就色彩系列对奥斯特瓦尔德表色系的色彩调和思路作以说明。→等黑系列，奥斯特瓦尔德表色法（图）

**等纯度面** [equal chroma aspect] 表示色必备的三种量（色相、明度、纯度），以及本着这一规律配置的色立体中使用的词汇。色立体的中心轴（垂直方向）是明度，与中心轴垂直的羽状展开面是色相，纯度的变化用距中心轴的远近表示。从与明度轴等距离的圆筒上横切出的平面就是等纯度面。

**等纯系列** [isochromes] 即纯色量（F）和白色量（W）之比，相当于纯度。纯色量(F)和白色量（W）之比（F/W）叫奥斯特瓦尔德纯度，是一个固定数值。与等色相三角形黑（B）的下方和白（W）的

连线（系列）成平行的色的行列。说明该系列在奥斯特瓦尔德表色系中是基于混色量通用性的一种独特色彩调和思路。→等白系列，奥斯特瓦尔德表色法（图）。

**等黑系列** [isotones] 用于奥斯特瓦尔德表色系的词汇，表示相同的黑色量。符号也是相同的黑色量，所以两个符号字母中后面的一个相同（例如：ca, ea, ga, la, na, pa）。等色相三角形的白（a）与纯色（pa）连成的边（斜向右下的线）成平行线上的色均属这一系列。此系列的色黑色量相同，但白色量、纯色量有变化。这就说明在奥斯特瓦尔德表色系中这种独特的色彩调和思路是建立在混色量的通性这一基础上的。→等白系列，奥斯特瓦尔德表色法

**等价值色** 用于奥斯特瓦尔德表色系的色彩调和，指针对纯色的白色量、黑色量达到一定程度的色。在此基础上按等价值色系列配色，可得到易于接受的颜色。

**等价值色系列** [isovalents] 用于奥斯特瓦尔德表色系。即以色立体中的非彩色轴为中心同一圆周上的色行列。任一色相与非彩色轴等距等高的位置，字母的组合都一样，所以，白色量、黑色量、纯色量相同，就成了只有色相不同的同类色。

**等角投影图** [isometric] 投影法的一种，也称"等角投影法"。在一张图上同等程度地表现对象物三个面的方法，对象物的每个面分别倾斜于基线30°，这种方法的比例为a：b：c =1：1：1，形成向下的俯视效果，用于解释说明图的内部空间。其他投影法还有一点透视法、两点透视法以及轴测投影法。→轴线测定投影法。

**等明度面** [equal lightness aspect] 按色立体（按照表示色的三种量〈色相、明度、纯度〉的需要及相关规律配置的空间）上使用的语言。色立体以中心轴为明度，该明度轴向上或向下显示明度的变化。亦即沿色立体中心轴水平切断的水平面。

**等色** [color matching] 在给出的某颜色上做出看着与其他颜色等量的色就是等色。即做出与现有的色刺激看着相似的同等色的其他色刺激（JIS Z 8113照明术语）的过程。比如，单色光A与加法混色的色光B，如果看上去相同，它们就是等色。将前面的单色光A比作100日元的硬币，加法混色的色光B就相当于两枚50日元硬币。色光A与色光B即使看着是同样色，其内在部分仍然不同。色光A与色光B按色的观察方法是同等色，但是它们的内在部分并不一样。这是分光分布上的不同，可称其为条件等色。

**等色度断面** [equal chromaticity section] 色度图由色度坐标决定图上的点，表示色刺激的色度平面图。这里指孟塞尔色立体相等明度、水平方向横切出来的平面图。

**等色函数** [color matching function] 在加法混色中测色时，作为标准观察方法所使用的数值。色的观察方法应以个人差异为前提条件，由具有正常眼睛的观测者用3色表色系（如XYZ表色系等），打出每种波长等能量的光，一边调节R（红）、G（绿）、B（青）单色光，一边测定视感度、光量等比值，以及其他实验操作的结果，已决定的数值。

**等色相面** [equal hue aspect] 色立体（本着表示颜色时必备的三种量〈色相、明度、纯度〉的规律配置的空间）上使用的语言。色立体的中心轴为明度，用距此中心轴的距离表示纯度。在以明度轴为中心的圆周上变化角度形成羽形垂直面。这个羽形垂直面绕轴旋转时，各色相都会发生变化，同时可求出等色相面。奥斯特瓦尔德表色系的等色相面是以白、黑、纯色为各自顶点的正三角形，所以称其为"等色相三角形"。→奥斯特瓦尔德等色相面（图）

**等色相三角形** 显示奥斯特瓦尔德补色断面的说明图。该三角形上同色相的色排列起来都有相同的主波长，与一个色相相对的另一色相的形成都具有其补色的主波长。尤其是构成该三角形的前提条

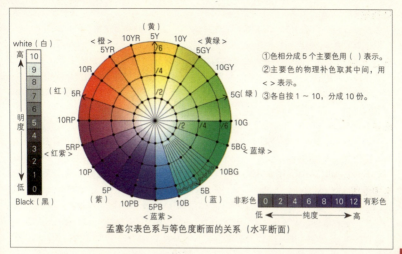

孟塞尔表色系与等色度断面的关系（水平断面）

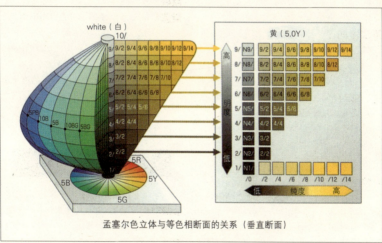

孟塞尔色立体与等色相断面的关系（垂直断面）

件，要求所有实在的色都按照各色相的完全和理想的白、黑回转混色来制作。
→奥斯特瓦尔德表色法

**等色相线** [constant hue locil] 颜色空间上色相相等的点集聚成一个面。另有一个等辉度、等明度，而且有相同亮度的面与其相交，交点汇聚成的线就是在色度图上描出的等色相线。如果是色光或辉度、色票，那么即使同样色相，在色度图上的位置、曲线也会随明度变化。

**低纯度** 纯度指色的鲜艳程度，越混入黑、灰、白，颜色越浑浊，纯度也变低。就日本色彩研究所的色彩系统而言，指9个纯度等级中处于1s、2s附近的颜色。

**低纯度色** 纯度是色的三属性之一，指色的鲜艳程度。混入的黑、灰、白越少其颜色越鲜艳，纯度也越高。一经混杂，纯度就越来越低。即饱和度低的色。

**低明度** 有彩色、非彩色都有明度，但是，非彩色的黑明度最低。一般需要降低明度时就混入黑色，就日本色彩研究所的色彩系统而言，指划分成17级的明度色阶中的1.5～3附近的颜色。最低明度是黑色。

**低压钠灯** 发光为单色,近于黄橙色,演色性差(再现性能差),所以用于道路、隧道内照明等。→光源的种类

**低压水银灯** 处于紫外部分的波长辐射性较强,可用于灭菌灯、荧光放电灯等。通常使用的水银灯为低压水银灯。→光源的种类

**底子**[ground] 对于眼前的图形、局部图,一般指的是形成其背景的部分。人具有直观地领会图形的能力,形态心理学的基本概念术语。→图、图案与底

**帝国女服**[empire style] 指拿破仑第一帝国(1804~1815年)统治下流行的时髦样式。受古希腊、古罗马影响,意识到了自然体型的美感,换成了高腰身服式,苗条的直线筒形剪影和灯笼袖是它的特征。

**第二不明了** 计算美观程度(蒙&斯潘塞的色彩调和论)的术语。由色相、明度、纯度的差异表示出来的各自不调和的区域。→蒙&斯潘塞的色彩调和论(图)

**第一不明了** 计算美观程度(蒙&斯潘塞的色彩调和论)的术语。由色相、明度、纯度的差异表示出来的各自不调和的区域。→蒙&斯潘塞的色彩调和论(图)

**点画**[pointillism] 绘画技法之一,通过点或更短促的轻微接触完成的混色描画。由法国画家修拉(1859~1891年,新印象派,提出色彩理论的基础)首创。

**点画画法** 绘画技法之一,由法国画家修拉首创。被印象派的色调分割技法普遍采用后,涌现出了西涅克(1863~1935年,法国)、毕沙罗(1831~1903年,法国)等追随者。

**电磁波**[electromagnetic wave] 一般按不同波长分别叫做电波、红外线、可视光线、紫外线、X射线等。空中传播的波动是一种横波,与光速相同,电场、磁场的周期变化产生相互作用,在物质中或空中波动传递。其单位为nm(纳米),$1nm=10^{-9}m$。

**电磁光谱**[electromagnetic spectrum]

光分为光量子这一粒子(物理学的)和电磁波的波动(色刺激的)这两个层面。光是人眼睛可见范围的电磁波(380~780nm可视光线)通过三棱镜(有一组以上互不平行的平面玻璃质透明体)时,经光的分散(因波长形成的不同折射率)划分(分光)成按赤、橙、黄、绿、青、蓝、紫的顺序排列的单色光(光谱色)。

**靛缸** 将采自蓝草的茎、叶的靛汁储存起来的容器,也称靛罐。如人们所说的让蓝草像仍然活着一样,把靛汁倒入埋在土中的罐子里,每天搅拌催生。靛汁在罐中发酵,形成优质染料。靛罐为土陶质或铁、砖及混凝土制成,容量在130~360L之间。

**靛罐** ⇨靛缸

**靛蓝**[indigo] 深暗的青色,用印度蓝染成的颜色。最近常有人将带蓝的青色称作靛蓝。印度蓝是豆科中的木蓝的一种,是用来采集天然蓝的北印度原产植物。蓝与茜草一样是人类最早使用的植物染料,而靛蓝在13世纪就已经存在了。其后,这种染料从印度流传到欧洲、美洲得以普及推广。→色名一览(P4)

靛蓝

**顶级时尚**[top fashion] 追求时尚最前沿,当前最受瞩目的时尚。

**定做**[order-made] 应客户要求制作,定做服装。反义词为"成衣"。

**东方的黑**[oriental black] ⇨东方黑 →色名一览(P8)

东方的黑

**东方风格**[orientalism] 有东方情调的意思。指以中东、亚洲风俗、风物等为主题的异国情调倾向。尤其西欧艺术家对作品中收入东方文化中的异国情调(异国风味,19世纪末欧洲兴起的将异国题

材、素材融入绘画等作品的倾向）的关注及鉴赏等场合使用的词汇。反义词为"欧陆风"、"西方文化"。

**东方黑** [orient black] 日本服装设计师的代表人物山本耀司和川久保玲，在1982年的巴黎服装发布会上将这一颜色公开展示以后引起广泛关注。不过，这种颜色在古代就已经存在，茶道名人千利休喜欢用的素陶、涂漆就是这种黑色。→色名一览 (P8)

东方黑

**东方蓝** [oriental blue] 东方形象中的青色。→色名一览 (P8)

东方蓝

**东方美术** [orient art] 从orient语源上理解有日出的意思。古代欧洲人心目中混杂着畏惧又向往的"东方"这一暧昧形象，东方美术即表现这两种心态的美术。公元前3100年前后，确立了统一上埃及和下埃及（尼罗河上游、下游地区）的王权。到了公元前2300年前后，美索不达米亚的阿卡德王朝统一了其南部地区。这两个地区种族、宗教都不同，但强大的王权使其诞生了丰富的文化、美术。

**东方民族性的** [Asian ethnic] 民族特有的、特指亚洲地区文化，为时尚、音乐及美食等所用。→民族服饰

**东云色** ⇨ 曙色→色名一览 (P17)

东云色

**动体视力** [visual acuity for moving object] 指眼睛区分运动中的物体的能力。视力、视野及反射神经等都会对动体视力造成影响。

**动物染料** 天然染料中的一种，利用昆虫、贝类所含的色素染色。比如，盛产于南美的仙人掌上寄生的胭脂虫体内含有红色色素，兑上媒染剂氯化亚锡就可以为丝绸、棉布染上美丽的红色。其他寄生在植物上面的胭脂虫也可做虫漆染料，地中海骨螺分泌的黄色体液氧化后就成了紫色（古代紫）。→染料的种类

**动物图案** [animal pattern] 从动物着眼，以动物的皮毛特征条纹、斑点为主题的印染质地、针织质地的图案。如豹纹、斑马纹等。

**都市的** [urban] 都市有两层意思，一是都市的、老街区，有"都市设计"(urban design)、"城市生活"(urban life)的说法，前者指都市空间的设计样式，后者指都市里面的现代化生活；再一个意思是"都市风的、洗练的"。"urban color"指都市的颜色，洗练的颜色。→质朴的(rustic)

**都市空间色彩** [cities color] 领会色彩规划的目的和对象作为一种观念更进一步从政府角度提出了要求，与此同时2004年制定的景观法也越来越强调它的重要性。

**独有色** [unique color] 即色的基本成分红、黄、绿、青。赫林认为能见到的色是通过红、黄、绿、青，加上白、黑这些基本成分构成的，它们都是无法再分解成其他颜色的固有的色感觉。

**独有色相** [unique hue] ⇨ 基本色相

**杜鹃花色** 杜鹃花从春到夏持续开花，有红、白、紫、橙等各种各样的花朵盛开，最普通常见的是发紫的红色，欧洲名叫做"荷兰杜鹃"。→色名一览 (P22)

杜鹃花色

**短波** [short wavelength] 指波长短的光，就光谱而言就是紫外线附近部分，青紫、青都是短波中的主要颜色。

**短波长** 指可视光线（人的眼睛可看到的范围内的电磁波，380～780nm）中380～500nm这一范围的青色光。比这

一范围短的是紫外线域，越是短波长的光散射（光遇到小粒子时发生不定向地分散现象）越明显。→可视光（图）

**短波长域** 指可视光谱 380～500nm 这一范围。主要是青色光，也是 XYZ 表色系的前提条件。

**短和服** 男用外衣，随意披在武将的甲胄、盔甲礼服及窄袖便服上面的短上衣。也写作"道服"（日语汉字——译注），形式相近，但从腰往下没有褶皱，像短外褂一样穿脱方便，而且里面往往加一层棉花用来防寒，立领或折领以遮挡路上的尘土。既实用，战场上又不失威严是它的一大特征。采用金银线刺绣、纱罗、金线织花锦缎、绸缎等做工华丽，现在的短外褂即起源于此。

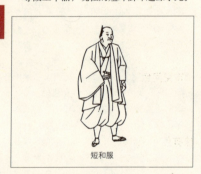
短和服

**短外衣** 平安时代妇女装束中的家常服装，从年节服装到礼服上衣、衣裙外，还可代替外套穿用。短外衣比外衣中的最外面一层缝制得更小，上面是双层织物，衬里用平纹丝绸。衬里布从领子、袖口、下摆处翻到外面，采用这种翻转包边的缝制方法，而对这里的配色也很

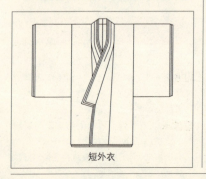
短外衣

值得玩味。近代以来的短外衣面料与衬里之间夹一层其他质地的布料，由三层缝制。

**短纤维** [staple] 指较短的纤维。按纺织工艺需要，化学纤维的长度有时要剪短，此外还有些天然的棉、麻、毛等较短纤维。纺织加工成纱就是短纤维纱。反义词是"长纤维"，化学纤维不论长短都能加工，所以应用广泛。→长纤维

**短袖外衣** [tunic] 拉丁语"衬衣"的意思，"托尼卡"为其语源。最初是古希腊、罗马时代穿用的带袖或无袖、长及膝盖的宽松筒形衣服，后来为各时代、各民族继承，是 T 恤衫的总称。→托尼卡

**缎面织** [stain] 日文写作"繻子织"，织物基础的三原组织之一。经纱或纬纱弹出浮现于织物表面，手感柔滑，既有光泽又很细软的织物。由于浮丝多，与平纹织、绫织相比，浮丝方向上的耐磨性较差，多用于领带、围巾及加工和服带子的布料。→织物的三原组织（图）

**缎子** [satin] 经纱或纬纱在长布料的表面织出凸起的缎子织物。纱的交错少而分散，所以既柔滑又富于光泽，具有悬垂感。原料采用以丝绸为主的合成纤维、棉等。主要用途为礼服、围巾、领带等，也可以做衬里用。

**对比** [contrast] 两个事物的比较。看到两个以上对立的颜色时，触动视觉的是差异带来的感觉。颜色中主要的对比有明度、色相和纯度对比。→色的对比

**对比配色** [contrast color scheme] 指加大色相、明度、纯度的差这一类配色。一般指带有色相差的配色，色相环上与相对位置上的补色组合是反差较大的配色，这种可称作"补色色相配色"。

**对比色** 按 ISO 3864-1 中安全标志的基本形制，在一般意义上使用。比如，安全色——红色的对比色就是白色，图上的符号色用黑色等这类规定。

**对比现象** 一般情况下，看到一种颜色之后，再看旁边的另一种颜色时，如改变背景或排在旁边的色，看到的情景就会

发生变化，这就是对比现象。有观点认为这是由后像引起的现象。

**对称** [symmetry] "左右对称"、"左右同形"的意思。给人平静、安定感，反义词为不对称。→不均等

**对照** [contrast] "对照的"、"对比的"等意思，指味、色、形、线、素材等分量的改变，不同的两要素并列在一起时，相互间的特性可以让人觉得更加强调这样一种状态。与单独看相比，互相对照着处理时可收取"对比效果"，比如红与绿、黄与蓝这类补色关系，白与黑这类明度差较大的场合等。

**对照纯度** 以纯度为基准配色时使用的词汇。2色的纯度配色，其纯度差按＜对照纯度→类似纯度→同一纯度＞这一顺序变小的同时，色对比越发暧昧。对照纯度的纯度差大，强调的是对比。在高纯度同类颜色的对照关系上，对比较强可以相互强调。最强烈的对比效果表现在非彩色的组合上。

**对照明度** 以明度为基准配色时使用的词汇。特别是处在明度差大于4的关系上，有较高的明了性。而非彩色可按与同一、对照色相等关系来表示。

**对照色调配色** 以色调为基准配色时使用的词汇。其特征是强调对比效果，与强调明度差、纯度差相关。在组合方式上，同一、类似、对照各色相均有效果。

**对照色相** 色相差 8～10 的色组合所用的词汇。在以PCCS色相环为基准配色时使用。→色相配色（图）

**对照色相配色** 按照PCCS表色系的24色色相环，以色相为基准的配色之一。色相差 8～10，用色最具明了性。

**钝化** [dull] PCCS表色系色调概念图上关于有彩色明度和纯度的一个词汇。低纯度、暗色配色为"涩滞"色调，符号为"d"。→色调概念图

**钝色** 金属铅的颜色，浅黑色，也称"涩滞色"。过去用于丧服，遭灾、寓意凶险的颜色。→色名一览（P25）

钝色

**钝化色调** →钝化

**多臂提花织机** [dobby] 纺织装置的一种。与提花织机相同的装置，按预定的花纹在纸样或样板上打孔，用这些孔引导纱线，织出图案花纹或底上的花纹。纱的支数较少（经纱10～30支）可用于织简单的花纹。其织物也称"多臂提花织物"。

**多色的** [multi-color] →多色配色

**多色配色** 1. [multi-color scheme] 即多色配色来自多种颜色。一般配色色数多的时候会增加色彩调和的难度。为此，多色配色时可采用以下有效措施：①令其同属一种色相（如同戴有色眼镜看到的景象一样去配色，即使用支配色）。②在鲜艳程度等方面令其处于同一色调，即利用支配色调。③各种色以较小面积配置（并列混色），混合后显现其他颜色（类似点描画）。

2. ⇨套色配色

**多色效应** multi-color是"多色"、"多彩"的意思。1967年的流行色中，织物、印刷图案及衣服的配色均为3色以上同时使用的多色配色，这是当时的一大特征。由此，用3色以上的纱织成的格纹就叫"多

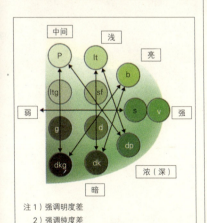

注1）强调明度差
2）强调纯度差
3）特征在于明度·纯度都是相互对照关系
色调的对照关系

色格纹"。与单色相比，使用多彩纱、染料的织物、编织物、印刷品等都产生了更好的效果。

**多色性染料** ⇨ 媒染染料

**多重染** 要求染更深的颜色时，多次重复染就可以得到更深的颜色。或者染完之后再染一次别的颜色，形成一种新颜色。比如冠位制度中的深绿、浅绿、深蓝、浅蓝等借助染蓝色的时候，而绿都是用黄和蓝色染料经多重染色得到的颜色。

**鹅黄色** 鲜而浓的黄色。郁金是原产以印度为中心的亚洲热带姜科植物。用它的根可染出鹅黄色。咖喱使用的调料姜黄（turmeric）也是这一颜色，印度将其视为神圣色，非常珍重。日本则作为平民的常用色，腌萝卜时就以它为着色剂。在中药中还作为强壮剂、健胃药使用。
→色名一览（P4）

鹅黄色

**2 色配色** [Bicolore color scheme] 即2色配色，色相配色与色调分类组合起来的配色技法之一。一般用于织物的配色，（例如素底以单色做图案印染等）。国旗等也用这种方法，也称"双拼配色"、"双色配色"。

**2 色** ⇨ 2色配色

**24 色相** 具代表性的24色相中，有PCCS色相和奥斯特瓦尔德色相。PCCS的色相以红、黄、绿、蓝4色领域为基本色，加上它们的补色（蓝绿、青紫、红紫、橙）共计8色构成色相环。再加4色让4个基本色间隔相等，变为12色色相环。进一步，在各色之间再设置中间色相，又形成24色色相环。以红、黄、绿、蓝4色领域为中心，居于它们之间配置有20色。奥斯特瓦尔德色相与赫林的四原色说为基础，将圆周四等分，黄和蓝、红和蓝绿互相对应地配置，中间有橙和蓝、紫和黄绿互相对应地配置，设置8色的主要色相。然后，各色相三等分，主要色相左右相邻各配置一个色相，形成共24色相的补色色相环。

**二蓝** 用红花和蓝染出的稍发红的紫色。直衣、猎衣、下裳、半臂、单衣、指贯、猎裙裤和女子的麻布单衣等染色时使用。

**二色配色** 按补色配色，混色后就成了非彩色。用色时做到均衡（平衡），达到理想的调和。按古典秩序原理的色相配色形式，图形来自PCCS色相环。也称"成对"、"成对配色"。→卷首图（P41）

**二元色相** [binary hue] 由两个基本色相名表示的色相，例如，"青绿"、"发黄的红"。Binary 是"两个"、"两种"的意思。

**二重大方格纹** ⇨ 三色格子织物

**二重织** [double cloth] 经纱、纬纱中的任一种或两种同时双重组织的织物。有经纱二重织、纬纱二重织、双层布等。还有表里花纹相反的织物、经纱或纬纱用三种丝织成的三重绉缎等。→织物的种类

**二重纵条纹** ⇨ 双重条纹

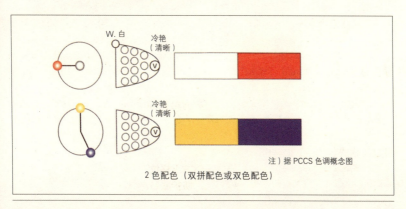

注）据PCCS色调概念图
2 色配色（双拼配色或双色配色）

**发光色** [radiation color] →色的展现

**发黑的深茶色** 发黑的橄榄茶色，用杨梅皮染成的颜色。这种颜色流行于江户享保年间（1716～1735年），编创于江户初期的《日葡词典》（用葡萄牙语解释日语的词典，1906年完成正编本，日本耶稣教会传教士、长崎学林出版）中解释为："有些发暗泛黄的黑"。→色名一览（P15）

| |
|---|
| 发黑的深茶色 |

**发红** 讲到红及红色的程度时使用的词汇。

**发蓝** 讲到蓝及蓝色的程度时使用的词。"发"有品尝、内含的意思，也可写作"泛蓝"。

**发绿** 言及绿或绿色的程度时使用的词汇。

**发色染法** 起染料作用的两种成分在染色过程中的用法，萘酚染料和氧化染料即属于这种类型。难溶于水的染料成分附着于纤维上之后，浸入溶有第二种成分的溶液中，让纤维上这两种成分化合发色，通过打底剂和显色剂的化学反应生成染料。是在纤维上进行化学反应的染色方法。

**发紫** 言及紫或紫色的程度时用的语言。

**法国弗兰塞斯呢上衣** [habit à la francaise（法）] 17世纪末的路易十四时代，按宫廷服的款式整理出来的紧身上衣，到18世纪称法国风格的服装为 habit à la francaise，在法国模特的绝对优势中被广泛采用。

**法兰绒** [cotton frannel] "棉法兰绒"的略称。平纹或斜纹的棉织物做起毛处理后的织物，起毛分单面和双面两种，使肌肤感觉温暖。用于加工婴儿服、睡衣、衬衫等。→绒布

**凡立丁模式** [tropical pattern] 可联想到热带的豪放图案。以热带、南国常见的动植物为基本花纹描绘的图案，其典型代表如夏威夷衫采用的布料图案。

**凡立丁色彩** [tropical color] 让人联想到热带的颜色，冷艳、明亮、高纯度色的总称，打造夏季、休闲等形象的颜色。凡立丁也有夏服用的织物，透气性好，轻薄的平纹织物，是富于张力的夏服用料。但质地较薄，所以都是浅色、素底的布料。

**反复** [repetition] 制作一个单位（点、线、形、色等），然后有规律地将其重复下去。通过重复形成的状态可以让动感美给人留下轻快的印象。这种手法可使用两种以上的颜色，按一定秩序表现出带有统一感的调和。

**反复效果配色** →反复

**反复效应** [repetition effect] 将一个单位的图形有规律地重复，通过一定的秩序使其产生动感的美及调和效果。作为生活中常见的例子，有瓷砖的配色、条纹图案等。

**反射光** 碰到物体后折返的光。

**反射光线** 反射光

**反射色** ⇒表面色

**反射** 指发射出去的光碰到某种物质后，行进方向发生了变化。入射角与反射角相同时叫做"正反射"或"镜面反射"。

**反应染料** [reactive dye] 一种人造染料。与棉、麻、人造丝、波里诺西克纤维、铜铵纤维等纤维素纤维通过直接化学方式结合的染色。素底染（浸染）和花纹染（印染）都很容易染色，比还原染料牢固度更高。是比直接染简单的染色方法。→染料的种类（图）

**方格花布** [gingham] 用先染的纱织出的格子花纹的锦缎平纹织物。格纹由白色与红、绿、青等有彩色双色组成。用于加工衬衫、围裙、桌布。→格纹（图）

**方平格纹** ⇒篮筐格纹

**防护服** [survival look] 原意为"幸存"、

"延长生存"的意思。用于战争、灾害、严酷环境中的安全防卫，具有保护自己和预防的作用，属于坚固、功能性的款式，包括作战服、工作服、各种上衣等。

**房水** [aqueous humor] 充满眼球前房、后房中的体液，具有向晶状体、角膜输送养分，带走老化物等功能。→眼球的构造

**纺前染** [stock dyeing] 指纺织前将纤维或纱染色，或者用染好的纤维、纱织布。将染好的纤维进行混纺就会形成碎白斑花纹，使用纱线的织物则形成条纹、格纹、碎白道花纹，还能织出凸纹。→织前染

**纺织纤维** 纤维是纤细的丝状物质，指长度在粗细的100倍以上，在衣料、产业上使用的物质。→纤维的种类（图）

**纺织原料** [textile] textile 是拉丁语"纺织"、"织物"的意思，广义上可作为从纤维原料到纤维制品整体的词汇来使用。

**纺织原料设计** [textile design] textile 指织物（不含地毯那类厚料、板片）、编织物、毛毡状的布料等。通过服饰用、室内装修用的纤维材料来构筑造型，也称染织设计。用颜色、花纹、材质来表现墙面等部位的综合效果，不论对视觉、还是触觉都是构筑独特空间的素材。

**放电光** [electric discharge light] 指通过气体放电（为处在气体中的一对电极加上强电压时，被加速的电子撞击气体分子，其间电子释放出的电能的一部分以发光的形式表现出来的过程）发出的光。比如，荧光灯、水银灯等光源。与放电光对应的词汇是燃烧光。→燃烧光

**非彩色** [achromatic color] 像白、灰色、黑等这类什么颜色也靠不上的就是非彩色。它谈不到色相，只有明度上的区别。→色彩名称的分类（图）、有彩色（图）

**非彩色轴** 色彩理论中有一个代表性的概念。在日本色彩研究所的色彩系统、奥斯特瓦尔德系统等使用的色立体上，位于正中间，自下而上颜色由黑到灰继而变白，这一非彩色明度色阶所显示的中心轴就是非彩色轴。

**非发光色** [non radiation color] →色的展现

**非洲服式** [African look] 一种受民族服装影响的服装。来自伊夫·圣罗兰的"非洲人"、高田贤三的高级成衣中的非洲服式也很有名。如今又出现了鳄鱼、虎、麒麟、蛇等来自动物形象的品牌。

**非撞击式印刷** [non-impact print] 通过光、热、电等非机械方法，利用电脑完成的印刷手法。如激光印刷、复印印刷等。

**绯红** [scarlet] 浓而亮的红色、深红色。自古沿用至今的传统名称。斯里兰卡栎树等寄生的贝壳虫中有紫胶虫、胭脂虫等，利用这些虫子制成的染料染出的红色就是这种颜色。据说这一色名借用了波斯语的一种织物名，日本将这一颜色称作"绯色"。→色名一览（P18）

绯红

**翡翠绿** [emerald green] 鲜亮的绿色。产自红海附近叫做绿柱石的宝石颜色，这种石料不能加工染料或颜料。美丽的绿色用在了它的名字上，与其相近的颜色有皇室绿（emperor green）。→色名一览（P5）

翡翠绿

**费希纳** [Gustav theodor Fechner] 1801～1887年，德国物理学家、心理学家。莱比锡大学教授，研究心理学、美学，尤其以著作《精神物理学大要》而闻名。将准确的数学关系导入心理学的研究，论述了刺激与感觉的量化关系。今天的"韦伯－费希纳定律"已广为人知，1838年，发表了可产生主观色的圆盘实验。

**分布温度** [distribution temperature] 黑体（完全辐射体）经常依其温度释放

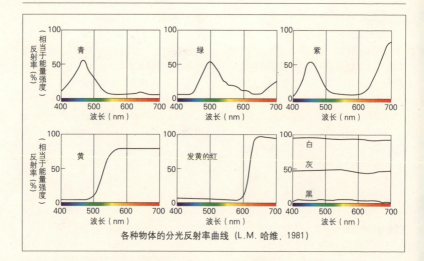

各种物体的分光反射率曲线（L.M.哈维，1981）

同一能量。而黑体的光色依其温度经常是一定值，所以，可以知道对象物的辐射温度，通过与分光分布做比较，表示对象物的分布温度。

**分段染色** 日本平安时代的一种染色方式，即把布或纱分段染上各种颜色。先把布折叠起来，涂上染料染好后，再打开一折接着染另一种颜色。其效果看上去有如带子一样显得很长。比如，黄、绿、黄、绿这样重复交替地染色。也称"段段染"。

**分光测色法** [spectrophotometric colorimetry] 照亮一个物体时，为物体反射的光和透过物体的光做分光，测定这些经过分光后的光的强度（与标准白色面上的强度做比较）的方法即分光测色法。用这种方法测色的关键是分光测色器，它分为第一种（高性能）和第二种。

**分光反射率** [spectral reflectance] 非发光性物质接受到光时，其中一部或全部被反射。这时，大多数物体具有对某种波长的光更多反射的特性，这就叫做该物体的反射特性，用被物体反射的每种波长的辐射光／照射到物体的每种波长的辐射光来表示。例如，白对所有波长成分近乎100%地反射，红对长波长一侧成分反射较多，青对短波长一侧成分反射较多，所以，红和青等可以作为颜色被我们知觉到。

**分光反射率曲线** [spectral reflectance curved line] 从被照明的不透明物体反射的光的比例做逐个波长的测定，其比率如图所示。比如，高纯度色的分光反射率曲线峰与谷相差悬殊，而非彩色在可视波长范围内，整体上呈现近乎水平的曲线。也称"分光曲线"。

**分光分布** [spectral distribution] 表示光的各波长辐射的相对量（波长一定，光的强度＜辐射量＞越大越明亮）。比如，假设红和绿的色光分光分布为 a 和 b，合成光的分光分布就是（a+b），具有这一分光分布时感觉到的色刺激就是黄色。

**分光分析** [spectroscopic analysis] 利用分光器（对光做逐波长地分解，按顺序排列其光谱和波长）测定发光或吸收光的光谱的方法。

**分光光度计** [spectrophotometer] 测量物质吸收或反射光的强度的装置。由光源部、分光装置、受光部组成，用于物质的定性、定量分析，解析化合物的结构等。

**分光视感效率** [spectral luminous efficiency] 人的眼睛不论对长波长还

- 以光色（自发光光源颜色）表示方法之一的图表为例→使用分光分布
- 表示每种波长的光相对强度的分布

注）其他表示光色的手法还有色度、色温
色度：XY 色度坐标
色温：黑体的绝对温度（K=开尔文）

分光分布说明图（使用白炽灯泡时）

是短波长，其感度都会随着背离波长而降低，降低的程度用相对于最大值的比率来表示，这一数值就是分光视感效率。人的视觉系统对各波长的光可以感受到多少，这一程度用相对于最大值的比率来表示，也称"比视感度"。

**分光特性** [spectral character] 物体接受光时，具有对某种光更多反射、透过、吸收的性质，这就是所谓的分光特性。

**分光透过率** [spectral transmittance] 物体接受到光时，具有某种光透过得特别多的性质，用公式表示：＜透过物体的每种波长的辐射光／入射到物体的每种波长的辐射光＞，表示的数值是光的能量。

**分光吸收率** [spectral absorptance] 物体接受光的时候，具有一种偏向于吸收某种光的性质，计算方法为：被物体吸收的该波长的辐射光／入射到物体的该波长的辐射光。表示的数值是光的能量。

**分离** [separation] "分离"、"分割"的意思。做设计、配色时，不调和的两个对象物或配色之间，加入其他形或色做分割表现的方法。

**分离配色** ⇨ 分离色配色

**分离色** 1.[separation color] 用暧昧的 2 色或多色配色时，将某色更清晰、明快地在配色中表现出来的方法，在色与色的接缝处用的颜色，以使用非彩色系的颜色为宜。

2.[separation color] 在相邻两个色之间加入一种其他颜色，把两者分开，给 2 色的关系带来变化，这种提高配色效果的第 3 色就是分离色。多用于白、黑以及灰色等非彩色、低纯度色。也称"离析色"。

**分离色配色** [separation color scheme] 用 2 色或多色配色时（显现不太清楚等），在相邻色之间追加其他一种颜色谋求明快调和的方法。谢夫勒（1939 年）指出，2 色组合得不理想时，在此 2 色间加入白色可达到调和。使用分离色主要是从非彩色系中选色。

**分离效果** [separation effect] 用暧昧的 2 色或多色配色时，相邻的色与色之间追加一种分离色可得到明快的调和，这就是分离效果。→分离色配色

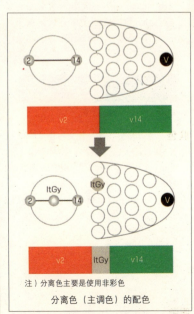

注）分离色主要是使用非彩色

分离色（主调色）的配色

**分裂补色配色** ⇨ 拼接互补配色

**分色** 将原画、画像的色分解成原色单位的作业叫做分色。彩色电视机、彩色印刷、彩色照片等颜色，都是通过两个以上的原色配色给以再现。比如，彩色印刷就是用红、绿、青滤色器把画像所具有的色做分解，制成便于印刷的Y（黄）、M（品红）、C（蓝绿）和黑四种版，将这些版反复套色完成彩色印刷。

**粉红色** 也写作"朱鹮"色。濒临灭绝的稀世珍禽，堪称活化石朱鹮的长羽毛及尾羽的颜色，稍发紫的浅红色。→色名一览（P23）

粉红色

**风信子色** [hyacinth] 发暗青的紫色，借风信子青紫系花色命名。风信子不仅仅是青紫系色，在青、紫之外，还有红、橙、黄、白等开着各种颜色的花。风信子是秋天种下球根的百合科植物，原产希腊、叙利亚等地中海沿岸地区，有的是一层花瓣，也有八层花瓣，但最近市场上都是荷兰的改良品种。江户时代末期传来日本，作为观赏植物栽培。→色名一览（P27）

风信子色

**肤色** 淡黄的粉红色，日文写作"肌色"。天平时代（750年前后）称肌为"肉"。现在也把肌色称作肉色。指的是日本人的平均肤色，实际上每个人或多或少都有区别，这一颜色是被理想化的肤色。小学生使用的蜡笔中就包括这种肤色。→色名一览（P26）

肤色

**服装** 1.[clothing] 服装类的综合概念，包括鞋、帽等身上穿戴的所有物品。→服装产业

2.[garment] 衣类，指衣服中的一款。→服装产业

**服装产业** 指为消费者提供服装产品及其服务的企业（产业）。①纺织服装行业；②服饰行业；③服装原料行业；④其他原料行业；⑤和服行业；⑥服装零售行业；⑦服装关联行业，一共分为7个行业。另外，服装商业还具有生活方式的提案、设计创新、信息收集及发布这些特征要素。

**服装厂家** [apparel maker] 指布料生产、服装加工业。通过自家工厂或外包制衣工厂等生产产品的企业。

**服装的折边** [frill] 用窄布条、蕾丝的零头做衣服的拿褶、镶边等装饰材料。用于女服、童装的领子、袖子和下摆等。

**服装服饰顾问** [fashion coordinator] 服装业各部门之间起调整作用的专职人员。负责有关服装的信息收集、分析、产品企划的立案，促销计划等提案工作。

**服装顾问** [fashion adviser] 对时尚商品销售员的称呼。掌握商品专业知识、对穿用方面能提出合理化建议的售货员，缩写为"FA'"，与穿着自家公司产品的女售货员为同义语。

**服装毛皮** →毛皮

**服装设计师** [fashion designer] designer是设计者、设计师的意思，从事新服装设计的人。活跃于高级服装店、高级成衣方面的设计师以及纺织服装企业的设计师，应具备的基本条件各不相同。

**服装师** [stylist] 从事款式搭配的人。纺织服装厂家等做商品策划时，遵照概念进行设计，并具体地对颜色、用料等做决定的人。此外，对宣传摄影或摄像用的服装、发型、首饰、配饰类等也要做综合的搭配、调度。

**服装形象** [fashion image] 为了从感觉上领会时尚而对服装做的形象分类。例如，田园（国家）、女流、雅致、古典、老世故、男式女装、运动的这8种类型

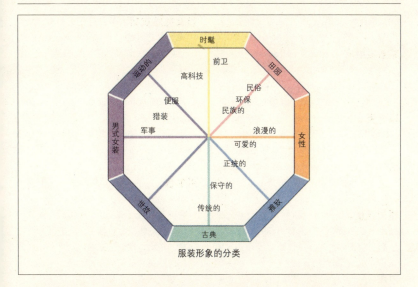

服装形象的分类

所显示的形象。着手商品的策划、设计时,首先在服装形象上要有能产生效果的形态表现方式,选好素材,此外还可以在流行及市场信息的分析上发挥作用。

**服装业** [apparel] 指"衣服、服装、着装"等意思。1970年前后出现服装产业、针纺织品、服装制造业等叫法,如"成衣"、"纤维二次产品"等。大衣、套装、夹克等重面料;衬衫、毛衣、内衣等轻面料以及领带、手帕和袜子等。它的同义词还有"航海装"(clothing)、"戏服"(garment)。

**服装业顾问** [fashion consultant] 预测服装趋势,并负责商品企划的指导、建议的人或企业。服装商务上的顾问。

**服装周期** [fashion cycle] 指一种新的服装从问世到退出市场这一周期。由导入期、成长期、普及期、衰退期,这4个阶段组成。

**浮雕加工法** [embossing finish] 也称作成型加工、带模加工,底料、皮革表面用模具加工出花纹,布料的小花纹为皱纹,皮革多用鳄鱼或鸵鸟皮上面的毛孔做花纹。

**浮雕式绘画** [grisaille] 以灰色调为主的单色画法。常用于高脚杯、陶器等彩烧加工。

**辐射辉度** [radiance luminance] 指光源或光的反射面对某一方向所具有的"视在面积"上的光度(光的强度)。计算方法是:对于某一发光面或受光面的传播路径上的法线,用某一角度斜向所看到的通过视在面积的辐射束(来自光源的含紫外线、红外线的电磁波1秒钟所能释放的能量,而不是测光量)去除所得的数值,测光量就成了光度。单位是瓦特、平方米、球面度(W/m²·sr),或每平方米坎德拉(cd/m²)。

**辐射量** [radant quantities] 光的物理量之一,心理物理量中的光束、光度、照度等针对测光量的术语。其类别有辐射能、辐射强度、辐射束、辐射辉度、辐射散射度等。

**辐射能** [radiant energy] 指以电磁波形式辐射、发散传导的能量。其单位为J(焦耳),测光量即光量。

**辐射强度** [radiant intensity] 来自光源等发出的光经某一立体角(即空间角度,是测色学的基础,做测色量定义时的重要参考数据。接受光时所开放的角度。)传播的辐射束,用某一点的立体角

度除得的数值就是辐射强度。单位是瓦特／平方米（W/sr），测光量为光度。

**辐射散射度** [radant exitance] 指投射到某一表面上的光向各方向发出的辐射束用该面积除得的数值。单位是瓦特每平方米（W/m²），测光量为光束散射度。

**辐射束** [radant flex] 人的眼睛能感受到的由光源辐射出的能量（以秒计）。人的眼睛对此无法评价，所以，不是测光量。单位是瓦（W）或使用焦耳每秒（J/s）。用分光视感效率评价辐射束的数值就是光束。

**辐射照度** [irradiance] 指来自某光源对一表面所有方向入射的辐射束用单位面积除得的数值。单位是瓦特每平方米（W/m²），测光量为照度。

**府绸** [poplin] 纬纱方向上有细纹，手感柔软的平纹织物。美国称其为"绒面呢"，但比一般的绒面呢纹路粗。Poplin 语源来自法国地名，用于裙子、夹克衫、围裙、窗帘、桌布等幅面较大的地方。

**辅助色** [sub-ordinate color] ⇨ 从属色

**负后像** →色的后像

## F

**妇女高级服装** [prêt-à-couture（法）] 1977 年由皮尔·卡丹首创这一词汇，是法语 prêt-à-porter 和 haute couture 的复合词。原则上指手缝加工的高级服装店，但引入部分机械后，价格有所下降，从高级服装的地位向一般化扩展，故得此名。

**妇女礼服上衣** 平安时代宫中女子披在正装束装外面的短上衣。如现在的短外褂一样，领子与衣襟一样长，发梢刚好触及领子中央位置，质地为锦缎、丝绸，袖子窄、腰身短。后来穿在贵族礼服衣裙的上面。→妇女礼服的构成（图）

**妇女礼服衣裙** 平安时代贵族女性的朝服，镰仓时代以后，宫中女子的正装。也称"正式装束"、"妇女装束"，与男子束带相当。到了江户时代改称"十二单"，因总共穿着 12 层裓故称"十二单"。其组成有唐衣、表衣、打衣、五衣、单、袴、小袖、桧扇、帖纸，发型为垂发，后面为大垂发，饰以平额（大垂发、平额皆为宫中女子发型——译注）→妇女礼服的构成（图）

**附加值** 指在商品本质的价值之上另外添加上去的价值。以服装行业为例，衣料的吸水性、吸湿性、保温性、耐久性等是它的实质性价值。对此，兼顾流行色、图案，设计上的投入，名牌商品的标志、包装等都属于附加值。附加值除了感觉因素外，UV 遮挡、防臭、抗菌芳香等加工过程也可以作为功能性附加值来定位。

**复合的协调** [complex harmony] ⇨ 复合协调

**复合光** [compound light] 两种以上不同波长的单色光集合在一起的光。

**复合协调** [complex harmony] 在"色相的自然连锁"上色相与明度形成逆转关系。虽说不自然，却是表现新鲜配色效果的方法，在服装设计（服装）中经常采用，也称"不协调的协调"、"复杂的协调"。

**副调色** [sub color] 处在外部环境下的术语。比如，住宅等外墙的门、窗、屋檐、水落管以及露台、阳台等都属于这一范围，占整体的 25% 左右，必须在考虑基调色与强调色协调的基础上再开始配色。→基调色、强调色

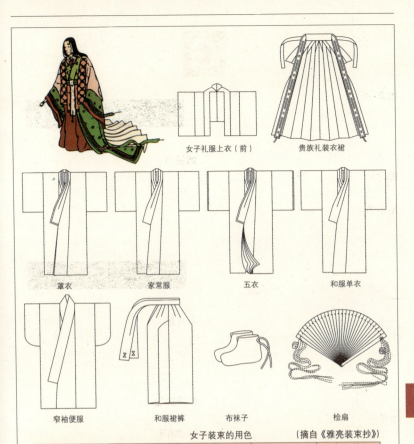

女子装束的用色　　　　　　　　　　　　（摘自《雅亮装束抄》）

| 名称 | 五衣 | 单衣 | 穿用时间 |
|---|---|---|---|
| 松重 | 浓深红、浅深红 | 红 | |
| 红二品 | 红、同色以下变淡 | 红梅 | |
| 浅红 | 红三、白二 | 白 | |
| 红梅色二品 | 上淡、往下变浓 | 青 | |
| 红叶 | 红、棠棣、黄、浓青、淡青 | 红 | 10月1日起 |
| 黄栌红叶 | 黄二、棠棣、红、深红 | 红 | 10月1日起 |
| 枫红叶 | 淡青二、黄、棠棣、红 | 红或深红 | 10月1日起 |
| 紫二品 | 上浓紫、往下变淡 | 红 | 五节到立春 |
| 淡紫 | 从上往下变淡三、白二 | 白 | 五节到立春 |
| 棠棣二品 | 上浓下变黄 | 青 | 五节到立春 |
| 梅重 | 白、红梅二、浓深红 | 青或浓单 | 五节到立春 |
| 雪下 | 白二、红梅三 | 青 | 五节到立春 |
| 二色 | 淡青二、后棠棣二、淡绿二 | 红 | 五节到立春 |
| 色色 | 淡色、淡绿、红梅、后棠棣、后浓深红 | 红 | 五节到立春 |
| 菖蒲 | 浓青、淡青、白、浓红梅、淡红梅 | 白 | 4月、5月 |
| 杜鹃 | 红三、浓青、淡青 | 白或红 | 4月 |
| 花橘 | 浓棠棣、淡棠棣、白、浓青、淡青 | 白或青 | 4月、5月 |
| 瞿麦 | 深红三、白二 | 红 | 4月、5月 |
| 藤 | 淡青三、白二 | 白或红 | 4月 |
| 燕子花 | 淡色三、白二、浓青、淡青 | 红 | 5月 |
| 芒 | 深红浓青三、浓青、淡青 | 白 | 8月 |

\* 指女子的外衣、五衣、单衣套穿时色彩的搭配。

妇女礼服的构成（女子装束、十二单）

# G

**改革者**[innovatar] 即革新者、先驱者。由此可见他们是一些令人感觉先进的人，他们引领时尚、在生活方式等方面开创或采用革新性的东西。与创新先锋(trend leader) 同义。

**概念的**[concept] 思维方式、概念，指打破现有概念的新观点。

**概念色**[color concept] 做各种策划、设计时，首先要计划好怎样配色。厂家开工生产之前要做商品化规划，从规划开始就要充分理解产品概念，而产品应该用什么颜色这一需要定向的问题就是概念色。在策划和广告中要根据颜色将设计整体贯穿起来考虑。

**干涉**[interference] ⇨ 光的干涉

**干涉色** 光透过薄膜折射产生的现象，如肥皂泡的颜色、浮在水面的油珠表面形成的美丽色彩等。因为由光的干涉而产生的现象，所以叫干涉色。→光的干涉

**柑子色** 所谓柑子即柑子、蜜柑的略称。蜜柑的颜色是亮而带红的黄色。→色名一览 (P13)

柑子色

**感光体**[exposure] 指在光或X线等射线作用下会发生物理、化学变化的物质。

**感应领域**[induced territory] 通过实验等做色刺激检测时所牵涉的领域或与其相关部分。→检验域

**橄榄绿**[olive green] 发暗绿的黄绿色。尚未成熟的橄榄果实的颜色，比橄榄绿更绿的颜色。缀有橄榄字样的色名还有橄榄黄、橄榄褐、橄榄灰等多种颜色。出现在圣经旧约中的橄榄枝对于欧洲人是一种和平与安全的象征。→色名一览 (P7)

橄榄绿

**橄榄色**[olive] 暗黄绿色。在黄绿色中稍微混入黑使其变暗的颜色。橄榄是一种树名，多产于南欧沿岸的常绿树种。橄榄色指这种树的果实颜色，除食用外这种果实还可以用来加工油、香料及肥皂。→色名一览 (P7)

橄榄色

**高纯度** 色的三属性之一的纯度，以高、低来表示。色纯度越高越明晰、鲜亮、冷艳。就日本色彩研究所的色彩系统而言，在分作9档的纯度级别中，高纯度指8s、9s附近的色。

**高纯度色** 高纯度色集团是鲜亮的冷艳色，而纯色指红、黄、绿、青、橙、紫。

**高档细布**[lawn] 手感柔软的平纹薄棉布。来自法国拉奥(Laon)生产的亚麻植物，并由此得名(提原文发音——译注)。现在使用丝、棉和聚酯纤维混纺、聚酯纤维和人造纤维混纺等。有一定强度，触感良好，适于缝制罩衫、裙子、女衬衣、睡衣等。

**高辉度射电灯**[high intensity discharge lamp] HID灯的同义语，高压水银灯(含高压荧光水银灯)、卤化金属灯、高压钠灯、热阴极射电灯等的总称。→HID灯略

**高级成衣服装**[prêt-à-porter (法)] prêt是准备制作，à-porter是穿着的意思，这两个词组成复合词是"马上可以穿＝成衣"的意思。随着质量的提高这种成衣很快便按高级品上市了，区别于一般成衣而被视作高级成衣。它的反义

词是"成衣"(摆出来卖的现成衣服)。

**高级服装** [high fashion] 顶级服装的同义语,处在流行最前沿的崭新款式,或高级服装发布会上能见到的时尚倾向。

**高级服装店** [haute couture (法)] 法语 haute 为高的、高级的意思,couture 是缝制的意思,指高级衣店。用上等衣料、精湛的技术为客户加工完美而独创的衣服。1950 年之前一直引领摩登世界的潮流。

**高级接触** [high touch] 在高尖端技术社会,对感性、感觉以及精神上的交流成了人类一种需求。面对无机的尖端高科技,高级接触使用的是可以表现生命冷暖的语言。具有天然素材、手工制作的朴素形象。→高科技

**高科技** [high-tech] "high technology"的缩略语,指高尖端技术、高级生产技术。在时尚方面则常见于多功能素材、漂亮、时髦的感觉等。→高级接触、服装形象

**高明度** 色的三属性之一的明度有高低之分,明度越高越亮、越鲜艳。就日本色彩研究所的色彩系统而言,指 17 个色阶中明度在 7 以上的色。

**高斯分布** ⇨ 正规分布

**高压钠灯** 发光管内封入有钠和水银的混合物(amalgam:水银和其他除铂、铜、钴、镍等以外的金属的合金),点灯时提高钠蒸气气压的灯具。依不同用途分为:①高演色性类,近于白炽灯泡的光色,用于店铺照明等。②高效率类,演色性差,色温黄白色,用于体育馆、工厂及室外照明等。→光源的种类(图)

**高压水银灯** 灯具的外层管内壁上涂有红色荧光体,用来提高演色性,具有青绿色发光体。可用于道路、广场、工厂等照明。→光源的种类(图)

**高演色性** 即演色性高,演色性好。数值接近 100,能较好地再现自然色。→演色性

**哥白林双面挂毯** [Gobelin] 织锦的一种,通过高超技术用毛、丝、棉等织成的工艺美术织物。17 世纪,由法国的哥白林家族生产这种产品,故以其姓氏命名,路易十四时代迎来最繁盛时期。主要用于室内壁毯、高级家具布展等场合。

**哥达迪** [coardie(法)] 哥特时代(12 世纪中叶到 15 世纪)常见的束腰型衣服,意为"大胆的外壳",男女均可穿用。男式尺寸正可身,长及臀部,带袖;女式为紧身,细袖从肘部开始有穗状布条直垂到下摆,这种样式很流行。裙子为喇叭形长下摆裙裤。为穿脱及装饰着想,前身中央部分、袖口部分设计成开口式,并带有美丽的纽扣装饰。女士的哥达迪与 surcot ouvert(法语)搭配起来穿用。

**哥萨克服装** [Cossack look] 将俄罗斯哥萨克的民族服装形象化的样式,20 世纪 60 年代中期作为一种服装问世。身穿立领紧腰宽松(扁领衬衫)的刺绣长衫,头戴毛皮帽子、脚蹬长靴等就是其典型款式。

**哥特式样** [Gothic style] 12 世纪后半叶到 15 世纪末欧洲常见的基督教美术样式,憧憬天国的高耸的尖塔展现教会建筑的特征。颇具代表性的是夏尔特尔大教堂、巴黎圣母院等。作为时尚则增加了装饰性和豪华成分,形成一种夸张而怪异的形象,对尖顶的喜好促成了烟筒形帽子、尖头鞋子的诞生。吸收东方异国情调的要素,毛皮加上了饰物(蕾丝、条带包边装饰)、用金线刺绣、金银线的布料等缝制服装就是代表豪华的服装形式。

**鸽毛色** ⇨ 紫灰色

**歌德** [Johan Wolfgang von Goethe] 1749 年~ 1832 年,德国诗人、作家。与席勒(德国诗人、剧作家)一起确立了德国古典主义。著有小说《少年维特的烦恼》、歌剧《浮士德》、自传《诗歌与真理》等。在自然科学领域留下了《植物的变态》、《光学绪论》、《色彩论》等不朽著作。作为政治家曾出任魏玛公国宰相(1779 年),在政务方面也曾施展才华。

**格拉斯曼** [Hermann Günther Grassmann] 1809 ~ 1877 年,德国数学家。著有《扩张论》,用向量解析加法诠释了混色问题,开创了现代数学。

**格拉斯曼定律** [Grassmann's law] 作为加法混色的法则,已成为CIE、XYZ表色系的基础。其第一定律是"色的三属性",所有颜色都可以由原刺激值R、G、B(红、绿、青)的加法混色做等色。第二定律是"色的连续性",三种色刺激用加法混色时,若连续变化混色量中的一个,形成的颜色也会连续变化。第三定律是"色的等价性和加法性",等色的色光具有与加法混色同样的效果,之所以会看成同样色,是因为某颜色不论与谁混色其结果看着都是同样颜色。

**格伦花格纹** [glen check] 格伦厄克特花格纹的略称,大格花纹的一种。由碎格组成的方块交错排列形成的大格格纹。采用千鸟格纹与细线条组合的平纹组织。用于男女西服套装。→格纹(图)

**格罗皮乌斯** [Walter Gropius] 1883年~1969年,德国建筑师。1919年,在魏玛将美术与工业综合起来创办了"包豪斯",至1928年期间为近代设计的教育事业作出很大贡献,以其著作《国际建筑》为代表,是近代建筑运动的先驱,人称"近代建筑 之父"。系统地探索建筑与城市规划,曾经为促进它的产业化而捐资。诸多代表有:法克斯制鞋厂(1911年)、包豪斯校舍(1926年)等。

**格纹** [check] 按一定间隔在布料上组成的格子花纹。日本称其为"格纹图案",或直呼"格子"。有的是用先染的纱线织出来的格纹,也有在素底上印染的格纹。很多民族特有的传统基本花纹以及风格独特的图案被继承了下来。

**格纹图案** ⇨ 格纹

**格子花纹** [tartan check] 古时苏格兰高原的人们使用的彩色格纹。10~11世纪作为部族的象征陆续出现了各种格纹的图案,各家族流传的家徽纹样共形成130多种基本样式。每个部族决定自己的格子规格、配色,但今天使用时已不再分类,统称苏格兰格纹,也称苏格兰棋盘格纹。→格纹

**个人空间色彩** [private space color] 领会色彩计划的目的、对象时,更具有较强独特性,即个人色彩空间。室内装修收尾的细工活,如家具、器皿类、窗帘、地毯颜色等个人爱好在色彩计划中都有充分体现。

**个人色彩** [private color] 色彩计划、色彩调和的目的,不再是以往那种单一的功能性,还要考虑与对象物、环境条件的关联性。衣服、化妆、身上的穿戴、道具的颜色等都成了需要考虑的对象。

**铬橙色** [chrome orange] 发黄的橘色。19世纪初,法国化学家沃奎林(Vauquelin)从铅酸和铬盐中提取出铬黄颜料,铬黄自此诞生。前缀金属名作为铬橘黄的色名。19世纪中叶成为颜料等绘画材料。→色名一览(P12)

铬橙黄

**铬黄** [chrome yellow] 用铬、镉制取的鲜亮黄色。金属颜料的铬系黄色、橘色绘画颜料始见于19世纪,凡·高是首次使用铬黄的画家,他的名画"向日葵"就是用这种颜料创作的。→色名一览(P12)

铬黄

**根岸色** 根岸位于东京上野公园东北,相当于上野的根而得此名。根岸色指从那里掘取的土的颜色,稍带有深灰的黄绿色,高档建筑的墙壁多用此色而著名。→色名一览(P25)

根岸色

**更纱** [printed cotton] (更纱是日文汉字,可译为"红白相间的印花布"——译注)。通常指细白布上印花的布,室町时代传下来的名品。语源来自葡萄牙语saraca。

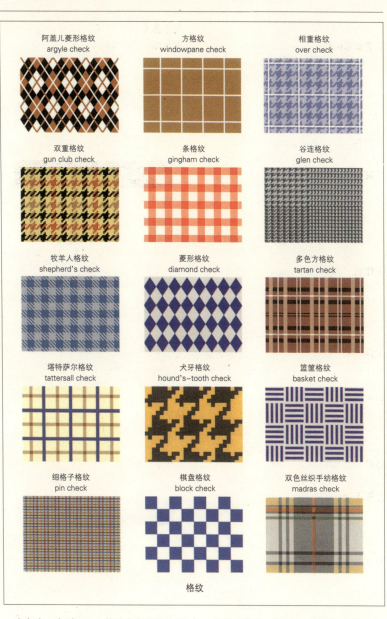

格纹

在印度一个叫 sarat 的地方制作的,因此有人说这名称源于地名。印度、爪哇、波斯、荷兰、中国、俄罗斯等都有这种更纱。江户时代的友禅图案按更纱风格印染的"江户更纱"称作"和更纱"。有覆盖布料整体的大图案、有素底局部蜡染的小图案。其花纹包括图案化的花鸟、人物,多属几何图形、抽象派风格。颜色如胭脂红、靛蓝、茶色、绿色等发暗的浓色。现在,各色细平布、缎子、捻线绉、绉绸等都印染亮丽的草花纹,常见于和服、西服用料,床上用品以及

室内装修用品。

**工艺美术运动**[Arts and Crafts Movement] 19世纪后期英国兴起的工艺运动。1961年，威廉·莫里斯为了复兴手工艺品创办了莫里斯·马歇尔·福克纳商会，艺术与社会融合的现代化运动即以此为起点。

**工艺色**[process color] 指印刷使用的C（青）、M（品红）、Y（黄）、K（黑）4色。

**工装裤**[cotte（法）] 13～15世纪，西欧男女常用的筒身、筒袖连衣裙式的衣服。随着社会的发展，轮廓渐渐发生了变化，着装方法也多种多样。材质上，有地位的人用丝绸，平民则以毛织为主，多喜欢红色厚毛织物。

**工作服**[working wear] 用于工作时穿的衣服的总称。其性能按工作内容考虑，为了便于活动缝制的衣服，所以设计上注重适合职业特点。比如，工人穿的短裤、工装裤、宽罩衣、连衫围裙等。

**工作照明**[task lighting] 为了照亮作业面而设置的照明。事务性工作以整体照明与局部照明结合为宜。→通俗照明

**公共空间**[public space] 指公共性地扩展的会议室、食堂、酒吧等（酒店、旅店）。对于住宅的私人空间而言，指家族团聚的场所如居室、饭厅、客厅等。

**公司刊物**[house organ] 企业、团体发行的内部公关杂志等非卖品出版物。

**公务正装**[official wear] 官方场合穿的服装，从商务到公务均可符合场面要求的款式。如今，公务服装、商务服装可按同样意义穿用。→便服

**公众人物**[opinion leader] opinion是"意见"、"见解"、"舆论"的意思，可以从意志、行动上对一个群体造成影响的那一类人。对文化、时尚、商品等发挥指导作用时就看leader，尤其时尚事物方面，也称作"时尚先锋"。

**巩膜**[sclera] 不含角膜、包在眼球最外层、很坚韧的膜。主要是包裹弹性纤维的结缔组织而构成的白色不透明膜。→眼球的构造（图）

**勾玉图案** ⇨ 佩斯利涡旋纹

**古代紫** 涩滞发红的紫色。这种颜色自古以紫根为染料，所以也称"紫根色"。平安时代作为朝服用的紫色为禁用色，成了梦幻般的颜色。对于今天鲜艳，漂亮的"今紫"而言，过去平安时代用的就被称作"古代紫"了。→江户紫，色名一览（P14）

古代紫

**古典的**[classic] "古代典范的"、"高尚的"的意思。已经超越时代、由后人规范成传统的正派款式、样式。→服装形象的分类（图）

**古旧的**[antique] 古代美术、有古董价值的东西、古风的、落后于时代的东西等。与现在大量生产的家具、生活用品、服装等相比，表现有情趣、带古朴氛围的美术藏品、衣物等场合使用的词汇，缅怀过去美好岁月时，不论年轻人、老年人对古董、美术藏品都很关心，更体现在古董市场、旧货商的火爆上。

**钴蓝**[cobalt blue] 鲜明的青色。1777年，从钴矿石提取的钴铝酸盐中发现以后，给一直缺少漂亮青色的美术界带来历史性的深远影响。比如，钴蓝的绘画颜料多为印象派画家使用。→色名一览（15）

钴蓝

**钴绿**[cobalt green] 鲜明、亮绿色。1777年，这种颜色在一次实验中被发现，在氯化钴的粉末中加入氧化锌，加热后即呈现美丽的绿色。19世纪中期，欧洲很多画家使用钴绿颜料作画。→色名一览（P15）

钴绿

**固有色名** 指染料、颜料等，以原料名、

动植物名、矿物名、人名地名等身边的事物命名的色名。而且固有色名中也有以比较熟悉、经常使用的物品命名的惯用色名。→惯用色名、色名分类（图）

**袿下**（和服中的女礼服——译注）江户时代的女子套在下袿（见P63打掛——译注）里面的窄袖便服，系在上面的20厘米宽的前后带子叫"挂下带"，把这条带子系好，看上去比穿打褂的效果更美，常用的系法叫"文库结"。

**官阶色** 始于推古天皇时代（603年）的律令制，为了明确朝廷上群臣的座次，根据官阶制规定了冠与袍的颜色。冠位12阶把德、仁、礼、信、义、智按大小分为12个官阶，其中德占据最高位颜色的紫色，百济的阴阳五行即青、红、黄、白、黑，用来区别各自深浅。后来又增加到19阶、26阶，到天武天皇（683年）时代被废止。→冠位12阶

**官能检查法** [sensory test method] 基于人的感觉评价产品、物质的物理、化学性质的品质特性，参照判断基准做出结论的检查方法。在建筑领域以色、质感等作为检查对象，抽选、利用其品质特性的方法。

**冠位12阶** 由推古天皇摄政的圣德太子从整备国内体制着手，模仿唐朝的服装规制，按职位规定不同冠冕的颜色，但并非一成不变，是可以晋升的。→官阶色

**管窥色**（aperture color）→色的展现

**惯常法** [constant method] 心理（精神）的物理学测试方法之一。事先决定设置几个级别的刺激，然后随机施加给受试者让他判断是哪个级别。

**惯用色名** 来自固有名词的色名。动植物、矿物、人名、地名、染料、颜料等名字原样用做色名，也是很多人都知道并且在使用的色名。比如，樱花色、鼠色、金色等。日本工业标准JIS Z 8102"物体颜色的色名"于1957年认定了168种颜色，2001年增至269种颜色。→图（P89），色彩名称的分类（图）

**罐口窥视色** 也写作"窥视瓮口"。染蓝时将布多次反复浸入靛缸里，以求染上深蓝色，但是，短时间浸入一次只能使布染成很浅的蓝色。→色名一览（P9）

罐口窥视色

**光** [light] 一般指电磁波中的可视光线（人的视觉可感受波长约380～780nm的范围），或者再加上红外线、紫外线这种1～1mm范围的电磁波，有时也包括X线、γ线。光的速度在真空中是一个常数即$2.99 \times 10^8$m/s。光兼具波和粒子的性质。

**光的干涉** [interference of light] 两种以上的光波重叠时，依相互间的相位关系，合成波或强或弱地发生振幅变化的现象。与绕射一样是光波的基本性质之一。波形的峰与谷重叠时相互抵消，峰与峰重叠则更强，比如，我们看到的浮在水面上的油膜的颜色。

**光的绕射** [diffraction of light] 光波以及声波、电波等波动中遇到障碍时，会绕过直行无法到达的阴影部分继续传播，这种现象叫绕射。与干涉一样是光波的基本性质之一，波长越长绕射现象越明显。

**光的三原色** 也称"色光（光源色）三原色"，即发黄的红（3：yR）、绿（12：G）、发紫的蓝（19：pB），将这些颜色混合可以得到所有颜色。三原色的重合则形成白色，也称"加法混色三原色"。

**光的散射** [scattering of light] 指朝一个方向行进的光遇到粒子等就会向行进方向以外分散这一现象。①粒子的大小大于波长时，所有波长都散射，云、雾即与此相当。②粒子的大小小于波长时，各波长散射程度不同，越是短波长的光散射越强，与晴空和火烧云相当。

**光的折射** [refraction of light] 超越光波的界面，入射到传播速度不同的其他介质（物体等）中时，行进方向发生变

## 惯用色名（含传统色）

| 惯用色名 | | 对应的系统色名的表示 | JIS的相应符号 |
|---|---|---|---|
| 珊瑚色 | | 明亮的红 | 2.5R7/11 |
| 樱花色 | | 浅粉 | 1.0R9.0/2 |
| 红梅色 | | 深粉 | 1.0R6.5/9.5 |
| 红色 | | 艳而发紫的红色 | 1.0R4.0/14 |
| 柿色 | | 发红的橘色 | 10.0R5.5/12 |
| 米黄色 | | 深橘色 | 4.0YR5.5/11 |
| 黄土制的红色 | | 深褐色 | 4.0YR3.5/9 |
| 栗色 | | 洒脱的褐色 | 4.0YR3.5/3 |
| 金茶色 | | 发褐色的金黄 | 8.0YR5.5/11 |
| 蛋黄色 | | 发浅红的黄 | 2.0YR8.5/7.5 |
| 棠棣色 | | 发红而亮的黄 | 10.0YR8.0/11.5 |
| 枯草色 | | 暗黄 | 5.0YR7.5/5.5 |
| 芥子色 | | 深黄 | 5.0Y6.0/10 |
| 栀子色 | | 发浅红的黄 | 2.0Y8.5/4.5 |
| 茶绿色 | | 橄榄绿 | 1.5GY4.5/3.5 |
| 嫩草色 | | 发鲜黄的绿 | 4.0GY7.0/12 |
| 茶末色 | | 柔和的黄绿 | 2.0GY7.5/4 |
| 嫩竹色 | | 淡蓝的绿 | 9.0G7.0/3.5 |
| 常盘色 | | 发深黄的绿 | 9.0GY5.0/10 |
| 芥末色 | | 柔和的绿 | 4.0G6.5/4.5 |
| 青瓷色 | | 柔和的绿 | 2.5G6.5/4.0 |
| 铁色 | | 发暗蓝的绿 | 5.0BG2.0/3.0 |
| 浅葱色 | | 亮蓝绿 | 10.0BG5.5/8.5 |
| 蓝色 | | 发绿的蓝 | 5.0B7.0/6.0 |
| 琉璃色 | | 发深紫的蓝 | 6.0PB3.5/10.5 |
| 深蓝色 | | 浓紫的蓝 | 6.0PB2.5/10.5 |
| 桔梗色 | | 艳蓝紫 | 9.0PB3.5/12.5 |
| 古代紫色 | | 暗紫 | 6.0P4.0/7.5 |
| 牡丹色 | | 发亮的红紫 | 1.0RP5.0/12.5 |
| 草莓色 | | 深红紫 | 6.0RP4.0/11.5 |
| 利休鼠色 | | 发绿的灰 | 4.0G5.5/0.5 |

化的现象。进入某种介质后速度降低，方向改变。长波长难以折射，短波长易于折射，相当于彩虹等现象。

**光电色彩计** [photoelectric colorimeter] 通过受光器的输出求解试样的三刺激值，测定物体的色差时使用。在各种工业产品生产的色彩管理上有广泛应用。国际照明委员会（CIE）制定有等色函数等数据。

**光度** [luminous intensity] 用于光的测光量单位，以眼睛感受到的明亮程度为基础，评价光源明亮程度的量，是表示灯泡等灯具亮度的单位。所见光源是一个点时，向观测者方向发出的每单位立体角的散射光束，表示某方向散射的光的强度，使用单位为SI系的坎德拉（cd）。

**光度计** [photometer] 用于测光源光度的一种测光计。比如，测定有光泽的东西、织物的光斑等所使用的边角光度计等。

**光亮的** [bright] PCCS表色系的色调概念图上用于有彩色的明度及纯度相互关系的术语。相当于纯度中等明亮的部位，亮色调的符号用"b"表示。→色调概念图

**光亮色调** →光亮的

**光亮色** 所谓光亮指发光的基本强度，从色的角度而言即色的高纯度。它还有"饱和度较高"的意思。颜色中白、黑、灰的混入成分越少饱和度越高，处于最大限度充满光的状态。→饱和度，色调概念图

**光量** [quantity of light] 某一时间之内入射、散射或透过的光的总量，用时间算出的光束积分值。使用单位为SI系的(流明·秒)或流明·时（lm·h）并用。

**光谱** [spectrum] 将波动、振动按波长、振动数逐一做成分分解，然后在光分光器上读出波长及其波长上的强度，光谱就是指这些数据。通过其形状，如连续、线段、条带等划分出光谱的组成部分。从复杂结构组成中分解出成分，这些成分按特定量的大小顺序排列起来就是光谱。

**光谱成分** [spectrum component] 将波动、振动按波长、振动数逐一做成分分解得

到的结果就是光谱成分。可视光透过三棱镜时，可观测到从红到紫分成单色光的光谱（成分）。

**光色** [light color] 一般指光源色的意思，是自行发光的光源的颜色。普通照明灯具的光色按JIS标准分为如下5种：灯泡色（L）、温白色（WW）、白色（W）、昼间白色（N）、昼间光色（D）。荧光灯依分光分布的性质，分为普通型、3波长型（或3波段发光型）、宽带域发光型三种。光色的表示方法有分光分布色度和色温。

**光束** [luminous flex] 在光的测光量单位上使用。观测者眼睛感受到的某光源发出的可视光线的量，按明亮度进行评价的现象（即能量），是我们用眼睛评价辐射束的数值。辐射束的单位用瓦特（W）。即使同样强度的光，如果波长不同我们感受的亮度也不一样，因此，为了表示每种波长的明亮程度就有了"分光视感效率"这一概念，其公式为：光束＝辐射束 × 分光视感效率，使用的单位是SI系的流明（lm）。

**光束散射度** [luminous emittance] 单位面积上的散射光束，显示来自面上的光散射程度的测光量，符号为R，使用的单位是SI系的（流明/m²）。

**光学抽象美术风格** [opitical art] 指视觉艺术。将大小圆、正方形、三角形，以及直线、曲线等压扁、扭曲后组合起来，以求视错觉效果。通常略称作"op art"。20世纪60年代中期，利用视错觉效果的几何图案的服装一度很流行。

**光学抽象色彩** [opitical color] 在同等明度的颜色中，位于色度图最外侧的色，或同等色度的颜色中具有最高明度的色，也称"最明色"。

**光学美术** [op art] ⇨光学抽象美术风格

**光源** [light source] 指通过光及照明传递信息时所使用的光的发生源，包含亮度、光色、光质量等。其类别按发光原理可分为：①辐射热的白炽灯泡、卤素灯等。②放电发光的荧光灯、水银灯、高压钠

灯等。③场致发光。④激光发光等。

**光源色** [light source color] →色的展现（表）

**光泽** [luster] 指物体表面接受照明光后，再反射时看到的表面有光的现象。这种光明亮而闪耀的部分就叫光泽，也称"艳"、"光"（两者皆为日文中的汉字——译注）。对于光泽可以理解为没有颜色成分。→色的展现

**广告** [advertising] 企业通过付费媒体对不特定多数的群众传递商品、服务等具有的特征、公益性，促使受众购入的宣传方法。在分类上有传递企业信息的商业广告和行政性质的非商业广告。

**袿**（日文汉字） 朝廷服饰中的贵妇人装之一，穿在女礼服上衣下面的衣服，因穿在里面故称为"内穿袿"，同样形状的宽袖衣服几层套在一起的最外一层外衣，从里面算起叫做套层袿。其层数取决于寒暑变化、身份高低，有时多达15～20层，平安时代末期的惯例为5件，称其为"五衣"。

**鲑鱼色** ⇨ 橙红色，色名一览（P16）

鲑鱼色

**辊式印染** →圆网滚筒印染

**国防色** ⇨ 土黄色→色名一览（P14）

国防色

**国际流行色委员会** [Intern Color]
国际流行色委员会（International Commission for Fashion and Textile Color）创立于1963年9月，本部设在巴黎，是决定世界流行色的组织。每年夏、冬两次在巴黎召开决定世界流行色的国际会议。2005年当时与会国家有18个，日本由日本的流行色协会前往参加，预测两年后流行季可能的颜色，由与会代表们协商后决定。这样决定下来的颜色作为"预测流行色"发行信息杂志，面向全世界公布，与此同时信息杂志社还有相关色卡一并出售。→流行色

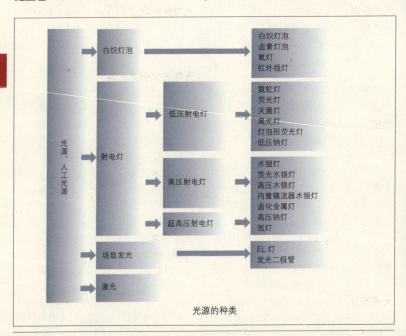
光源的种类

**哈曼格栅视错觉**[Hermann gridillusion] 在白色背景上按几毫米间隔把黑色正方形块排列起来（赫尔曼格栅或赫尔曼格纹），这时无意间会感觉白线条的交叉点变成了黑色。1870 年，赫尔曼从亮度对比的角度解释了这种视错觉现象，这一白色交叉部分与周围其他颜色相比稍有距离，对比呈劣势，所以看着发黑。也称"赫尔曼格栅效应"。感觉空隙的交叉点，无意间会呈现黑色。→色的对比

**海豹皮毛**[seal] 与海豹、海狗的皮毛相似，指长绒毛密集覆盖全身的织物。长毛，密度稀疏的长毛绒编织（一种毛圈编织），也有仿海豹毛的染色、加工。

**海力蒙**[herringbone] "鲱鱼骨"的意思，织出的花纹与其形状类似故得此名。日本称其为"杉绫"。

**海绿色**[sea green] 即蓝绿色。表示深海水色的色名，这种颜色既非蓝也非绿，是稍稍带一点蓝的绿。→色名一览(P16)

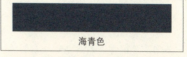
海绿色

**海姆霍兹－科拉什效应**[Helmholtz Kohlrausch effect] 指纯度越高感觉越明亮这一现象。在明视觉（主要由视锥细胞发挥作用，对黄绿所处的555nm 区间视感度最高）范围内即使辉度保持一定，知觉上的颜色（知觉色）亮度同样会随着色刺激纯度的变化而发生改变，即便同一照度，可是，物体纯度上升时，演色性高的光源同样让人感觉明亮。这就是海姆霍兹－科拉什效应的应用。

**海姆霍兹**[Hermann Ludwig Ferdinand von Helmholtz] 1821～1894 年，德国生理学家、物理学家。19 世纪科学家的代表人物之一，以自然科学全领域为研究对象，对能量守恒定律的确立以及实验心理学的创立做出了重大贡献。通过其著作《生理光学》（1860 年）将色觉三原色说称作"扬－海姆霍兹的3 色觉说"。

**海青色**[marine blue] 发绿的青色，深海色。欧洲的海军或从事海运业的水兵、水手等穿着的蓝染制服颜色。现在制服已不用蓝染，而改用化学染料。海青色于19 世纪初开始用于色名。→色名一览(P31)

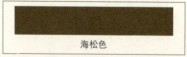
海青色

**海松色** 接近橄榄色的黄绿色。海松生长在浅海的岩石上，是一种浓绿色可食用的海草。早在《万叶集》中就已出现了"近岸深处采海松"的诗句。也称"水松"。→色名一览（P32)

海松色

**含羞草色**[mimosa] 春天含羞草开花的颜色，明亮带轻松感的黄色。豆科金合欢属的一种植物，银叶金合欢的法语叫法。含羞草的花由30 多个球状小花汇集而成，看上去像一朵花。→色名一览(P32)

含羞草色

**绗缝**[quilting] 两层布之间夹一层棉，使其成为一体的缝合作业。除保温、防护目的外，还有以装饰为目的的绗缝作业。图案、针线都凝聚着手缝技巧，其针脚似乎让花纹凸显了出来。绗缝还形成了一种绗缝布料。

**好色的人** 一般指面对对象物将其色彩看得比形态更重的人。成人通常注重形态，

就性别来讲女性比男性更偏重色彩。→看重形体的人

**合成染料** [synthetic dye] 对于天然染料而言,用化学药品人工合成制作的染料叫"人造染料"。以煤焦油为原料的染料叫焦油染料。经过不断改良,种类很多,目前已有上千种。色相种类也很丰富,牢固度较高,染色鲜艳。→染料的种类(图)

**合成纤维** [syntheticfiber] 由石油、煤炭、天然气等有机原料合成的化学纤维。形成纤维的高分子是人工制取,将其多数结合就形成重合体(聚合物),合成纤维就是由这些聚合物构成,包括丙烯腈、尼龙、聚酯三大合成纤维。它们强劲、轻量、弹性大,不易出褶,还有速干、耐药性等特点,因此免熨烫是它的又一优越性。但怕烫、吸湿性差、易起静电等也是它不足的一面。→纤维的种类(图)

**合服** ⇨ 夹衣

**合羽** [rain coart] 15世纪后期,作为雨具、防寒具使用的厚毛织物的南蛮风衣,葡萄牙语capa的假借字。江户时代出现了刷有桐油的纸合羽、斗篷式雨衣(将裁成三角形的布缝接起来,下摆可以呈圆锥形展开——译注)、袖合羽(像衣服一样也装上了袖子)等,现在的披布(圆领女和服短罩衣——译注)、出行大衣、两件套大衣等都可作为雨衣使用。

**和服长裙裤** 裤子形式的长褂。从室町时代末期的武士开始穿用,上衣搭配直垂、素襖、大纹、坎肩等。妇女作为装束用的裙裤穿用,未婚时穿深色(暗红),已婚穿浅色(发黄的红)。上衣裙裤被礼服化以后,其下身就成了这种和服长裙裤,上下都是布的和服长裙裤。称作长上衣裙裤。→裙裤、上衣裙裤

**和服配饰** 和服布料花纹的一种染色法,采用手绘或模染。另指用这种方法成匹染出来的布料缝制的衣服。设定袖长、身长等尺寸,事先在布料上把垫肩、袖上侧叠线、大襟等位置确定好,打上墨线(画墨线图)。逐次向突出部位染花纹,按衣服形状缝制出来时,所有花纹都是朝上配置,而且大花、小花都是由浓渐淡的晕色染色。做简式女性礼服时,配置好大襟、胸、左袖前、右袖后等处的花纹,也有时用满地花纹的布料做小纹风格染色,参照简式女性礼服的简化款

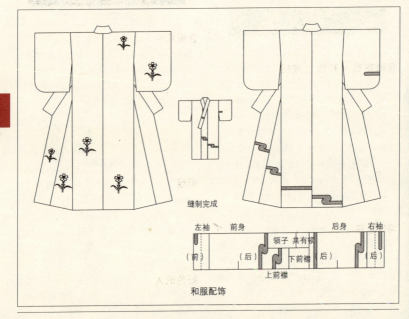

和服配饰

式使用。反义词是"骑缝花纹"。→骑缝花纹

**和式** 日本样式（艺术作品、建筑物等常见的独特表现形式）的意思。一般相对于中国样式使用的语言。奈良时代（645～783年）为寺院、宫殿建筑的特征而确立的样式类型。具体讲就是整体上装饰不多，直线型、各部结构都比较大，所以形成了简明的力量性表现。比如建筑物中的唐招提寺金堂、兴福寺五重塔等。

**和谐** [harmony] "调和"、"和合"、"一致"的意思，指复数的不同因素相互间在性情、性质上没有抵触，感觉上融合在一起形成愉快、美好的状态。都是类似的东西在一起，缺少变化，通过适当的反衬，产生刺激和变化，也同样会从中形成统一。具体而言就是反差（对比）、共同点（色、形、材质等方面的类似性），注意重点（强调），取得整体的平衡。

和谐

**荷兰杜鹃花色** [azalea] ⇨ 杜鹃色 →色名一览（P2）

荷兰杜鹃花色

**赫尔曼点** [Hermann dot] 在白色背景上按几毫米间隔把黑色正方形块排列起来之后，线条的交叉点。

**赫尔曼格纹** →哈曼格栅视错觉

**赫尔曼格栅** →哈曼格栅视错觉
**赫尔曼格栅效应** →哈曼格栅视错觉

**赫林** [Karl Ewald Konstantin Hering] 1834～1918年，德国生理学家。从神经生理学到有关呼吸的生理学均有著名的独特见解。其他，在心理物理学领域有著名的相反色理论、双眼联合理论，尤其前者，很好地解释了色的展现等很多的色觉现象。

**赫林说** ⇨ 色觉相反色说

**褐色** 1.[brown] ⇨ 茶色。→色名一览（P28）

褐色

2. 染得很浓的藏青色，接近于黑的蓝色。指深蓝色，"褐"为借用字，有将蓝捣烂用于染色的意思，有时写作"捣色"、"活色"。镰仓时代这个颜色很时兴，武士们都带着这个颜色的装备上战场，并由此领会出"褐"的同音字"胜"的含义（日语汉字的褐与胜为同音字——译注），日俄战争期间曾称其为"胜色"、"军胜色"，因此得到军人的喜爱。→色名一览（P9）

褐色

**黑** [black] 墨一般的纯黑色。既没有色倾向又没有纯度（非彩色）的最暗色。就物理角度而言，就是看到各波长的可视光线皆吸收的物体时知觉到的那种颜色。玻璃中混5%～10%的氧化亚镍就成了完全遮挡可视光线的黑玻璃。PCCS的色调概念图上，黑是BR1.5，在奥斯特瓦尔德的图上表示为黑96.5、白3.5。但是现实生活中并没有完全黑色的物体。→色名一览（P12）

黑

**黑茶色** ⇨ 巧克力。→ 色名一览 (P13)

黑茶色

**黑灰色** [charcoal grey] 近于黑的深灰色，软炭的颜色。据说是过去时髦人士喜欢的颜色，不时地可以看到男士定做这种西服套装，charcoal 是"木炭"、"炭"的意思。→ 灰黑色，色名一览 (P22)

黑灰色

**黑色量** 奥斯特瓦尔德表色系术语。奥斯特瓦尔德色立体的所有色票都根据白色量、黑色量、纯色量各自的混色比制定，按等黑色系列组合各种色的标注法。→ 等黑系列

**黑色量符号** → 奥斯特瓦尔德表色法

**黑体** [black body] 入射的所有波长的辐射都是完全通气的假想体，也称"普朗克辐射体"(Planckian radiator)。锡、白金黑与其相近。

**横条纹** [horizontal stripe] horizontal 是"水平的"、"水面的"意思，指横条纹。→ 条纹（图）

**红** 1. [red] ⇨ 红（词条的红来自英文，后者红来自日文——译注），色名一览 (P35)

红

2. 混色三原色（红、绿、蓝）之一。红色是人类观察物体时构成色觉的基础，在可视光（肉眼能感觉到的光）中是波长最长的光色，与其他光相比红光感觉更鲜艳。由于这种颜色醒目，多用于信号灯、国旗、标志等象征意义场合。红色是看上去显温暖的颜色，是兴奋色中的典型，有彩色中的基本色之一，与黄、绿、蓝、紫一样都是最基本的颜色。→ 色名一览 (P2)

**红宝石色** [ruby] 紫红成分较强的红色。7月的诞生石，也称"红玉"，缅甸是主产地。实际上从粉红到深红有多种颜色的红宝石。→ 色名一览 (P35)

红宝石色

**红茶色** 发红的茶色。不是茶中所带有的发暗的土色，而是红又亮的土色。→ 色名一览 (P2)

红茶色

**红赤** 印刷油墨中的鲜红，与染色的红相同。

**红丹色** 发暗黄的红色。自古沿用过来的红色染料人们称作红丹，使用的是来自印度的 Bengala 出产的红褐色颜料，故就以此地名为色名。日语也写作"红柄"、"红壳"。用这种颜料制成的颜色处于黄至暗红之间，就红丹色而言，一般指发黄的红色，江户时代的建筑物多用这种颜色。→ 色名一览 (P30)

红丹色

**红黑色** 众多与竹子有关的颜色中具代表性的一种（日文原文为煤竹色——译注），红黑的竹子颜色，老竹愈发衰落，由烟尘熏成涩滞的颜色。流行于江户时代。→ 色名一览 (P19)

红黑色

**红花** 菊科二年生草本植物。原产于中近

东地区，日本以山形县为主产地。花用作染料，子实可制红花油。属植物染料之一，于开花前采摘蓓蕾，铺展开淋水发酵后再晾干，或捣固保存。以此制得的红花染料是植物染料的代表，用它可染出带清晰紫色的红色。

**红梅色**　发紫的深粉色，如红梅花一样的颜色。红梅色是明治到大正年间很流行的颜色。平安时代从冬到春受人喜爱，在袭色目中是颇具人气的颜色。清少纳言描述这颜色时称"震撼色"、"看不够的颜色"。→色名一览（P13）

红梅色

**红色**　1. ⇨ 红色（两个同样的红色为日文多音字——译注），色名一览（P12）。

红色

2. 鲜艳的红，用红花制取的植物染料染成的颜色。红花染出的红色也称"红花色"，最近普遍称作"红色"。红花以山形县村山市为主要产地，价格昂贵，用于布匹的染料、化妆品及绘画颜料等。正像《万叶集》中所描绘的那样，是一种历史悠久的色名，很多人都喜欢用，平安时代曾被禁止生产，镰仓时代解禁。→色名一览（P29）

红色

**红柿色**　→柿色，色名一览（P23）

红柿色

**红外线**[infrared rays]　电磁波中波长比可视光（380～780nm）长出约1mm的射线。在光的光谱上处于红色的外侧，也称"热射线"，具有升高物体温度的热作用。→可视光（图）

**红外线灯泡**[infrared lamp]　指可辐射大量红外线的灯泡。一般多采用反射型，寿命长、容量大，可用于电饭桌（日本特有的一种桌面下装有电暖器、四周围绕保温布帘的饭桌——译注）美容、医疗等设施。→光源的种类（图）

**红紫**　发红的紫色。有彩色中的基本色之一，位于红与紫中间的颜色的总称。用于表现稍带一点红的紫色。常见于《源氏物语》中的日本古老的传统颜色。→色名一览（P2）

红紫

**虹膜**[iris]　眼球中起收缩瞳孔作用的器官。它位于相当于镜头的晶状体的前面，虹膜中含有色素，色素多即褐色眼睛，色素少，呈蓝色、绿色眼睛。眼睛的各种颜色取决于虹膜含有色素的多少。→眼球的构造

**后退色**　指可识别出颜色的眼前某物体，看着好像比实际距离更远这样一种现象。像青绿、青这类显得暗而冷的冷色系的颜色，给人感觉在向后退，融入了背景，就像在离我们远去。后退色的反义词是进入色。→进入色，色彩名称的分类（图）

**后像**[after-image]　视觉刺激消失后，因原刺激的残留仍有看得到的感觉这种现象。与原刺激的明暗、色彩成反向关系（补色）时形成阴性后像（负后像），明暗、配色都相同地残留下来时形成阳性后像（正后像）。后像会随时间消失，生成正后像还是负后像取决于当时状况，一般情况下常遇到的是阴性后像。

**胡普兰衫**[houppelande（英、法）]　14世纪末、15世纪中期，一种高领配以卷到肘部的长袖，类似长袍的连衣裙式的衣服为男女所通用。带光泽的面料，毛皮衬里施以镶边的华丽服装。

**壶装束** 平安、镰仓时代常见的女性外出时穿的服装。里面穿小袖衬衣，外衣轻轻地披在垂发上，将左右领尖至衣襟下摆部分撩起来，挟（挟的日语动词与壶的读音相同故称壶装束——译注）进腰带里面以便迈步行走。外出时头戴市女笠（与中国唐代女性戴的斗笠相似——译注），斗笠边缘坠有一圈垂绢（一种遮脸防虫用的苎麻薄纱——译注）。

**琥珀色** 1.[amber] 暗红的黄茶色。Amber 是琥珀的意思，指琥珀那样的颜色。琥珀是远古时松柏树脂流到地面被掩埋后形成的化石，欧洲、日本自古以来十分重视其价值，用于加工胸针等装饰品。→琥珀色、色名一览（P3）

琥珀色

2. 带茶色的黄色、黄褐色。经历地质年代被埋藏地下，由松柏树脂所变成的化石就是琥珀。透明或半透明，自古以来作为贵重装饰品使用。俄罗斯的圣彼得堡历代沙皇的夏宫叶卡捷琳娜宫中，有一间四面都是琥珀的房间，人称"琥珀宫"。威士忌与此颜色相似，所以这种酒常被形容为"琥珀色"。→琥珀、色名一览（P14）

琥珀色

**花束模式** [bouquet pattern] bouquet 指插花、人造花的花束。由草木、花卉等构思的基本花纹作为图案。

**花纹** [pattern] 指图样、图样模具及花样。以植物、动物、器皿、文字等为基本图案的编织物、装修用品等非素色底的材料。其手法有染、织、编、刺绣、雕刻等。通过变换主题的大小、配置和底色的比例可改变性质、用途。有全面、点描及一点集中等构图方式。施以花纹的物体叫花纹体，织出花纹的物体叫花纹织物，染上去的物体叫印染物。

**花纹染** [a pattern dye] 在纺织布料、针织织片等染色材料上，通过模染、手绘、扎染等技法把几何形状、动物、植物等图案染上去。→素底染

**华达呢** [gaberdine] 毛、棉、化纤等纺织密、结实而挺括的斜纹织物。通常使用的经纱是纬纱的二倍，表面呈现的斜纹如"丿"形凸起。

**化学处理蕾丝** [chemical lace] 用化学处理方式制得的蕾丝。用棉纱或尼龙在薄丝绸等布料上做机械刺绣，然后将其铺在案板上，洒上药水（苛性钠）将底料溶解掉，只剩下刺绣的蕾丝浮现出来。

**化学脱色牛仔裤** [chemical wash jeans] →沙洗加工牛仔裤

**化学纤维** [chemical fiber] 指通过化学方法人工生产的纤维。一般情况下与天然纤维相比既轻又结实，具有易于安排生产等优点。化学纤维种类有再生纤维、合成纤维、半合成纤维和无机纤维。→天然纤维、纤维的种类（图）

**化妆品** [cosmetic] 指"美容用的"、"为了美而打扮"这类物品。分为基础化妆品、化妆道具、美发化妆品、洗浴化妆品、芳香（香味）化妆品等类型。

**话题色** ⇨ 流行色

**怀旧的** [retro] "retrospective"的略语，有"怀旧的"、"回顾的"意思。如果说"追记"就是对很久以前时代的怀念，是处在今天回顾那个时代的服装及其感觉。

**坏色** 坏色（佛教规定禁用青、黄、红、白、黑五正色，坏色即不正色，近于暗而发黄的红色——译注）指五种正颜色（五正色）青、黄、红、白、黑之外的浑浊的中间色。包括浑浊的青如铜锈的颜色以及泥土浑浊的淡墨色、受积尘污染的茜色、类似铁锈色的木兰树树皮的颜色等三种。→裂裟

**还原染色法** [reduction dyeing method] 将难溶于水的染料还原，使其易溶于水，让纤维充分吸附后，再将其氧化，恢复原来的不溶性这样一种方法。靛蓝染色、

阴丹士林染色等还原染色的染料适于用这种方式染色。还原这种操作叫"建立"，由于是在桶中建立，又叫做"桶染料"，其染色牢固度高，浴衣、毛巾、手帕、工作服及运动服等用这种布料。

**环境色彩** [enviromental color] 指室内环境、建筑物的外装修，包括自然环境在内的外部环境的色彩。设计手法要在做色彩计划的同时注意与周边环境的协调，还要把地区性等考虑在内。

**环境色彩规划** 住宅、工厂、街道、公共设施、都市景观等生活空间周围的环境，应通过色彩给予更好的规划。基本手法有：1）符合目的、用途。2）让使用者满意。3）谋求与周边环境的协调。配色方法有：①对环境起主要支配作用的核心颜色叫基调色（基础色，占70%左右），选择个性不很强的颜色。②引导基调色的副调色（辅助色，占25%左右）应选择稳重、沉着的颜色。③能带给环境变化的强调色（主调色，占5%左右）应选择面积不大但给人印象很深的颜色。

**环境色** 生活中常用的颜色。如居住、商铺、车间、学校、医院等内部颜色；城镇、都市、街道广泛使用的山、海以及天空等大自然的各种颜色。针对生活环境制定环境条例，其目的在于街道色彩规划中更重视具有公益性的环境色。

**环境影响评价** 对于生活区域范围内围绕广场、公园、交通等周围的自然条件；公共设施的便捷性；附近有没有在建工程等土地、水质、大气、植被、生物及环境资源的利用状况，在确实把握现状及相关资料的基础上进行评价。

**幻觉** [psychedelic] 麻药、致觉剂引起的恍惚、沉迷状态。时尚方面，为了表现幻觉症状下那种特有的梦幻美，使用富于刺激性的原色、荧光色印上抽象的图案等换取这种效果。

**皇室绿** [emperor green] 也称帝王绿，因受到拿破仑皇帝的喜爱故此得名。圣赫勒拿岛上拿破仑被流放时住的房间，其室内统一都是这种颜色。→皇室绿，色名一览（P6）

皇室绿

**黄斑** 指与瞳孔相对的视网膜上的黄色斑点。直径3毫米的椭圆形，中央有中心凹，视网膜中视力最敏锐的黄点。

**黄丹色** 黄与红兼而有之的颜色。红橙色也就是橘色。结婚等遵从古老的皇家仪式时，皇太子穿用的礼服颜色是禁忌色，也称黄丹御袍。18世纪颁布的"衣服令"将这一黄丹色定为皇太子的颜色。"冉冉升起的旭日之色"所讲的辉煌颜色是用来象征太阳的，据称皇太子就坐于太阳般的最高位置正是为了显示地位。先用栀子花预染，再用红花染就可以得到这个颜色。→色名一览（P6）

黄丹色

**黄褐色** 发黄、略带黑的茶色。→色名一览（P6）

黄褐色

**黄红色** 带鲜艳黄色的红色。基本色名之一，与孟塞尔表色系的YR（yellow red）属同一程度的颜色。→色名一览（P9）

黄红色

**黄金** [gold] 发黄的金属色。Gold是黄金，又有金色的意思，实物的金的颜色或与其类似的金属色，后者他称"人造金"。在日本也有"黄金色"、"棠棣色"、"金色"这些叫法。现在,gold已不是金属色，有时也称作金色。另外，颜色样本也无法列出与真正金属同样的颜色。

**黄金分割** [golden section] 略称黄金比，经古希腊数学家欧几里得的论著，确立为最美丽的分割方法。把一条线段分成长短两部分，使其中较短一段与较长一段之比等于较长段与线段原有长度之比。其比值是一个无理数，其前三位数字的近似值是 0.618。绘画用的画布、书本的尺寸都近似于这个值。

**黄金色** 金子的颜色，近似金币的颜色，金色。如图腾卡门的黄金面具、金阁寺所代表的那种金碧辉煌的颜色，用于加工豪华、昂贵的、奢侈而漂亮的物品。提到江户时代的大圆金币、小圆金币时称其为棠棣色。→黄金，色名一览（P14）

黄金色

**黄栌色** 暗涩的黄红、红茶色，用黄栌的嫩叶与苏木煎出的灰汁加醋搅拌后用于染色。在唐朝制服的基础上，于820年定为天皇束带（皇室正式服装）的颜色，并规定为禁色。现在的皇室仪式上仍在使用，其花纹有箱形纹的桐、竹、凤凰、麒麟等有品位的图案。→色名一览（P13）

黄栌色

**黄绿** 发鲜黄的绿色，基本色名之一，处于黄与绿之间的颜色。和孟塞尔表色系的 GY（green yellow）是同等程度的颜色。小学生图画课用的彩色铅笔、彩蜡笔、绘画颜料都使用这一色名。→色名一览（P10）

黄绿

**黄绿色** 黄雀羽毛的颜色，亮黄绿色。→色名一览（P28）

黄绿色

**黄色** 1.[yellow] 黄色系颜色的总称，黄色有香蕉色、向日葵色、蛋黄色、菜花色及月亮色等多种多样，它们色相虽然相同，但明度却有着微妙区别。带黄的色名中有柠檬皮的柠檬黄、硫的硫黄。足球比赛中裁判出示的黄牌以及信号灯使用的黄色都有提醒注意的意思。→色名一览（P3）

黄色

2. 减法混色的三原色之一。基本色名之一。棠棣开的花、银杏的黄叶、鸡蛋的蛋黄等这类颜色。黄字的语源目前尚不清楚，而日语中有关该色的形容词又很少，只有"黄色"、"茶色"。→色名一览（P10）

黄色

**黄玉色** [topaz] 浓黄色。也称"黄玉"，是11月的诞生石。→色名一览（P23）

黄玉色

**灰白** [pale] PCSS 表色系的色相概念图上有关带颜色倾向的非彩色方面的术语。相当于纯度最高的明清色，"淡"色调，用符号"p"表示。淡而温和调子的颜色，原来是"青白"、"脸色发青"的意思，又有"淡的"、"软弱的"意思，各种色相混入白色就会变成淡色。→色调概念图

**灰白色** 灰白色（用于注音）⇨ 米色 →色名一览（P8）

灰白色

**灰的尺度** [gray scale] 为了分清从白到黑之间有多少亮度阶段，将非彩色色票系统地排列起来的图表，使用时用色票判断明度，并以此为基础进行配色。

**灰黑色** 稍稍带紫的深灰色。柴或炭的火熄灭后形成的灰的颜色。→黑灰色，色名一览（P13）

灰黑色

**灰绿色** [celadon] ⇨ 青瓷色，色名一览(P20)

灰绿色

**灰色** 1.[gray, grey] ⇨ 灰色。→色名一览（P12）。

灰色

2. 处于白与黑之间、没有颜色倾向的色。像灰烬一样的浅黑色，非彩色的基本色之一。英文为grey。从接近白的灰色到接近黑的灰色，灰色有其一定范围。虽然灰色中有一种叫"鼠色"，可是鼠色给人印象又比灰色黑。→色名一览（P26）

灰色

**辉度** [luminance] 光的测光量单位，用来衡量光进入眼睛的明亮程度。指物体单位面积上的反射面以及光源的光辉强度。SI单位使用坎德拉，写作$cd/m^2$。

**绘画颜料三原色** 指蓝绿、品红和黄这三种颜色，与光的红、绿、蓝紫这三原色有区别。绘画三原色是调配各种颜色的

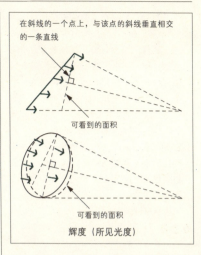

在斜线的一个点上，与该点的斜线垂直相交的一条直线

可看到的面积

可看到的面积

辉度（所见光度）

基础，通过这三种不同颜色适当比例的混合，理论上可以调制出世界上的所有颜色。不过，普通的彩色印刷要在这三色中再增加一种黑色，用4色印刷再现出所有颜色。

**惠更斯** [Christiaan Huygens] 1629～1695年，荷兰物理学家。建立在"光以以太为媒介进行传播"这一思路上的"惠更斯原理"，为光的波动说奠定了基础。在力学领域，为物体的冲撞、离心力等研究作出过贡献。他的著作有《关于光的论述》、《垂摆时钟》等。

**混纺毛标识** [wool blend mark] → wool mark

**混纺纱** [blended spun yarn] 指两种以上不同纤维组合纺出的纱。纤维组合用的是合成纤维和天然纤维，但常见的都是合成纤维和再生纤维组合。混纺率有一个固定的基准，用来纺出与单一纤维不同效果的纱。

**混合的** [hybrid] 带有"杂种的"、"混杂的"等意思，服装术语中指异类的组合。比如，便服与礼服两个异类的混合，这种不经意间的新鲜感服装更便于穿用。20世纪80年代的服装倾向之一。

**混色** [color mixing] 将两张以上的有色胶片重叠起来对准光源时，颜色刺激来

自几种颜色成分合成的传递过程。这时的颜色浑浊，比原来的每种颜色都更暗了，色料三原色全部混合起来变成暗灰色的过程叫"减法混色"。而单独的色刺激即便在视网膜同一部位一再重合，混合成分也是越来越亮，如果将色光三原色全部混合就会变成白色光，这就是"加法混色"。其他情况，比如两种颜色颜料在调色板上混出一种新颜色时，既不是加法，也不是减法混色，而叫做"着色材混色"。一般通过调色将几种颜色配成新颜色或者以混色来获取新颜色的方法也称着色材混色。

**混色法** 将基本色混合成一种新色的方法。具有代表性的是加法混色和减法混色。两种以上的色混合后得到的色如果变明亮就是加法混色，变暗就是减法混色。→加法混色，减法混色

**混色三原则** 混色尤其是加法混色其法则有"格拉斯曼定律"（1853 年，CIE、XYZ 表色系的基础）。1）第一定律（色的 3 色性）：所有的色都可以通过原刺激 R、G、B 的三刺激值加法混色来达到等色。2）第二定律（色的连续性）：三刺激值中，如让混色量中的一个连续变化，通过混色得到的色也连续变化。3）第三定律（色的等价性和加法性）：等色的色光在加法混色上有同等效果。

**混色系** [color mixture system] 通过光的物理混色产生的颜色体系，与"XYZ 系的色表示方法"等相当，主要通过测色来表示。与色票相关的方面则参照"奥斯特瓦尔德表色系"。

**火红色** 鲜艳的黄红色，用茜草染成的艳而发黄的红，绯即"亮而浓的红"、"深红色"，或"绯色丝绸"的意思。英文名为"skalet"。→色名一览（P27）

火红色

# J

**基本色** [basic color] 表达颜色时使用，尤其在NCS（Natural Color System 瑞典工业标准）中基本色是作为理想的原色（白、黑再加上黄、红、蓝、绿6种主要色）列举出来的。另外，基本色与基本色名还不一样，前者指颜色的类别，而后者指色名法中的一种。

**基本色彩术语** 为了将主要色彩分类称呼，视其为基本色的术语。这些基本概念形成于赫林相反色理论中有关色知觉的6种主要颜色。在英语中有：white, gray, black, pink, red, orange, yellow, brown, green, blue, purple 共11种。日本有红、黄、绿、青、紫、白、黑7种。

**基本色名** [basic color terms] 作为一个概念它包含有：①某特定的集团（民族等）各种人日常必备又共同使用的词汇。②使用中持续不变。③语意中不含其他义项。④用于特定的对象物。特别是1969年，由Berlin, B. 和Kay, P. 将基本色名列为白、黑、红、绿、黄、蓝、茶、橙、紫、桃、灰共11种。比如，基本色名只有两个词就注定是白和黑，如果是三个词就要加上红。这些词汇中的基本色名的表现方法可以视其为色名的"进化"，据说它能反映出色觉在更高层次上的机理。其次，在光源色的基本色名中，有彩色与物体色一样，是10色+粉色=11色；非彩色只有白一种（就光而言没有黑色、灰色），合计12色。JIS标准色名中的基本色名为：有彩色10种（红、黄红、黄、黄绿、绿、蓝绿、蓝、蓝紫、紫、红紫）；非彩色3种（白、灰色、黑）。→色彩名称的分类（图）

**基本色相** 指红、黄、绿、蓝。这四种颜色是未经混色的纯色，所以就称其为基本色。也称"独立色相"。

**基础色** 1.[basic color] 不受流行色左右，作为一种商品的代表色经年累月持续使用的基本颜色（比如，绅士皮鞋用黑色或茶色；照相机等用银白色或黑色）。→流行色

2.[base color] 基调色

**基础设施** [infrastructure] 指用作经济活动、社会生活基础的设施、制度，也可简称因福拉、社会资本。①制度、系统（警察、消防、教育、保健等）；②社会性生产保障设施（铁路、公路、机场、港口等）；③社会生活保障设施（学校、医疗、保健、社会福利等）。

**基调色** [base color] 室内外装修等按环境条件配色的术语。1）室内装修时：以实际所见部分的空间为对象，约占整体的70%，也是装修的背景色（地面、墙壁、顶棚），以较低纯度的颜色、取中间色或选择稍淡的色调为宜。2）外部环境：这类对象中如住宅的外装修、屋顶等就成了背景，基调色要占整体的70%左右。通常情况下要与环境协调，比如对绿色的重视、对溶入环境中的色调的规划。也称基底色。

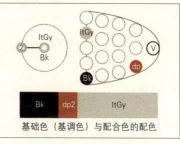

基础色（基调色）与配合色的配色

**基尔霍夫暗箱** 观察颜色亮度的工具。按最低明度——黑，来观察实际存在的物质时用的一种暗箱，其内侧为天鹅绒（棉或毛绒竖立着的柔滑毛织物）衬里，只有一个面上开着一个孔，由此往箱子里面看，这就是基尔霍夫暗箱的操作。

**激励色** [promotion color] 一种颜色被

成功地用做商品色后,以其为"奖励色"达到鼓励下一个颜色的目的。一般指为谋求推销活动更具实效而使用这种颜色的时候。

**极细条纹** ⇨ 细线条纹

**极限法** [method of limits] 对心理(精神)的物理学测定法之一。实验者一边逐渐变化刺激程度,一边让受试者即时做出相应判断,同时测定回应的时点这样一种方法。

**几何图案** [geometric pattern] 从几何学着眼形成的花纹,由直线、曲线组合形成的图案。广义上讲包括水珠花样、格纹、条纹等,给人单纯、明快的感觉。也称"几何图形"。

**几何图形** [geometric pattem] ⇨ 几何图案

**计量调色** →配色
**计算机调色** →调色
**计算机配色** →调色

**计算机制图** [computer graphics] 图像的生成、记忆、编辑、显示,利用图像对话技术等相关的硬件和软件的总称。由CG系统、计算机显示处理装置、图像存储、对话输入装置、显示装置组成,也称CG。

**既定的** [established] 已确立的意思,在服装界作为表示流行中被采纳的术语来使用。在流行的大趋势已经决定的阶段上,被采用之后的后期追随者的感觉和感性认识。对于一种新样式,不是左右它能不能流行而是作决定。

**加法混色** [additive] 即色光叠加之后,明度呈加法方式增加,这就是加法混色。加法混色的三原色为红(发黄的)、绿、青(发紫的)。将这些色混色可以得到各种颜色。电视画面、舞台灯光都在应用这一原理。加法混色大致可分为:1)同时加法混色(同时给予两种以上的色刺激时,傍晚、打开室内照明,这时色的明度与颜色会有所变化的现象等)。2)中间混色(色光混合后,变为原来色的平均明度,所以也称平均混色),中间混色又分为①延时混色(将多色陀螺转动起来混合成的新的颜色,陀螺上的颜色按面积比例形成平均亮度)。②并置混色(将织物的经纱、纬纱以不同颜色纺织,形成2色的中间色)。

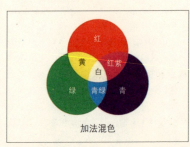

加法混色

**加法混色的三原色** 所谓加法混色就是色光(光源色)的混色。彩电的混色就是加法混色的典型代表。红(发黄的)、绿、蓝(发紫的)即加法混色的三原色。有这三种颜色就可以得到各种颜色,3色重叠起来就是白色。

**夹衣** ①贴身衣与外衣之间的衣服。②穿和服时指春秋装,穿西装时按日本特有叫法称为"合服"。

**家徽** 一种表示名门、名字、称号的方式。为了将其代代相传,把利用动植物、天文、器皿、文字或花纹等设计出的图案做成家族的徽章,据称有6000~8000种这类图案。

**家庭染料** ⇨ 直接染料

**家庭装** [personal wear] 居家放松状态穿的长袍、浴衣等房内穿的衣服。

**袈裟式服装** 中国古时魏的史书《魏志倭人传》中记载的男子服装称为:"其衣横幅但结末相连",类似僧侣袈裟的衣服。

**袈裟** 印度的僧侣服装。是从印度经中国传入日本的最早的法衣,其梵语为kasaya,有"坏色"的意思,日本另译做"加沙"等。穿袈裟起源于佛教徒利用破布片、脏布拼接缝制僧侣服。从左肩斜跨向右腋下,上面附有一层长方形布(棉、

麻、丝绸）从颈部垂放在前胸等，颜色有木兰色、青、碧、皂、黄和坏色。依腰身的大小分为大衣、中衣、小衣、五条、七条、九条等。→木兰、坏色

**贾德** [D.B.judd] 1900～1972年，美国色彩学家。1955年在ISCC（美国跨组织色彩学会，Inter-Society Color Council）发表论文，将前人的研究归纳成了四个类型的色彩调和论。

**贾德的色彩调和论** 贾德，1900～1972年，美国色彩学家。1955年在ISCC发表"色彩调和是个好恶的问题……"的论文，其要点为：①秩序原理（规则性选择的颜色易于调和）。②熟悉原理（比较了解的色易于调和）。③类似性原理（有通性的色易于调和）。④明了性原理（几种色的关系很明朗易于调和）。

**贾德色彩调和论** 贾德以文豪闻名，但最初驰名于法学界，后来在植物学、动物学、地质学、形态学、气象学等广泛的自然科学领域都给予热心关注。41岁着手创作《色彩论》，后来竟成为三卷巨作，研究动机是为了探求表现色彩的规则、定律，尤其对牛顿光学的挑战。牛顿从客观事实的角度探究光和色的本性；贾德的研究是从人的立场以视觉现象为重点，更重视色彩现象中对视觉的精神作用和意义方面的研究。

**间隔尺度** [interval scale] 已定好尺度值的原点所在的直线上可以定位的尺度。尺度值的比以及差异基本没有意义。也称作"距离尺度"。→比例尺度

**肩裾** 窄袖便服的附加花纹之一（即肩裾花纹）。用线条、云纹、云霞曲线等将肩与裾划分开，中间做刺绣或印染花纹等加工。从镰仓末期到江户初期比较流行，男子也有穿用。这种方式在上杉谦信穿用的肩裾紫腰白竹雀纹绸的窄袖便服上也可以看到。→窄袖便服的花纹构成（图）

**检验域** [inspect territory] 指检验对象所处范围。比如，从有关发生同时色对比的格拉斯曼定律得知，对感应领域的检验范围越小色对比越大。色对比在感应、检验两个领域产生空间性的分离，而且这一距离越大越削弱对比效果。→感应领域

**减法混色** [subtractive mixture] 通过混色降低明度的混色方法。将色料三原色黄（yellow）、品红（magenta）、青绿（cyaan）混色可以得到各种颜色。色料三原色越混明度越低，颜色变暗，3色全混在一起则形成接近黑的暗灰色。这类色的混合就叫减法混色，彩色印刷就是这一原理。

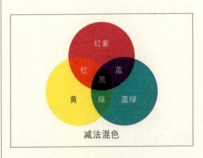

减法混色

**减法混色的补色** 减法混色中的"减法"是从某颜色中去除部分光，做负面变化的意思。比如，黄+发紫的蓝、红+绿等混色的部分都成了暗灰色。与减法混色的各三原色混色，混成了暗灰色的颜色。也称物理补色。

**减法混色的三原色** 所谓减法混色就是通过色的混合，使明度降低的混色。这种混色的基本色是黄（yellow）、品红（magenta）蓝绿（cyaan）这三原色，在此三原色的基础上可以得到多种颜色。将三原色混合所得到的色明度低，变成很暗的颜色。

**碱性染法** [basicdeyeing method] 一种直接染的方法。将纤维浸入碱性染料的水溶液中，即使不用媒染剂，染料也可以吸附在纤维上。用中性或弱酸性溶液可以染羊毛、丝绸。染棉、麻等植物纤维时，要使用单宁酸、卡他诺（一种德国产媒染剂——译注），染出的色彩虽然鲜艳，但染色牢度稍差。

**碱性染料** 一种将盐酸、硝酸和草酸等化合后溶于水中的人造染料。可将丝绸、毛、棉、尼龙及人造丝等很漂亮地染色。染

纤维素时，要以单宁酸作为媒染剂，可染少量鲜艳颜色，但染色牢度稍差。→染料种类

**建筑基准法**　就各种建筑基准制定的法律。通过确保建筑物质量，防止灾害发生，以改善生活环境为目标（1950年制定）。①对单体的规定（有关各建筑物的技术规定）。②集团规定（对地区、复数建筑相互关系的规定）。③其他规定（建筑确认申请、建筑协议等相关手续的规定）。

**建筑设计色票**　为了便于建筑、建材相关的色彩设计，将经常使用或业已颁布的色样本册等归纳了460种颜色供配色划分中参考。同时以照孟塞尔表色系的纯度、PCCS的饱和度做基准形成集团。色票以油性色样本（大小为17.5cm×6cm）的形式供截取使用。日本色研事业发行的增补修订版（1973年）。

**建筑用色码**　顶棚、墙壁、踢脚板用的低纯度基调色有102色，按中、高纯度分为主调色18色，制成去光斑型色样本册，共120种颜色。日本涂装工业会制作，1996年发行。

**江户紫** [dull bluish purple]　暗而发青的紫色。过去称作清晰的紫色，用武藏野的野生紫草染出的颜色。《古今和歌集》中有"一棵紫草把我引到武藏野，原来都是这种草。"这样一句。据说到了江户时代，从这句诗得知江户正是紫草的原产地，并因此称其为江户紫。这种颜色相对于古代紫而言也可以叫做今紫。歌舞伎十八番中的花川户之助六用的缠头布就是这颜色。→江户紫，色名一览(P5)

江户紫

**奖励色**　⇒ 激励色
**酱紫色**　⇒ 栗色，色名一览(P7)

酱紫色

**交替竖条纹** [alternate stripe]　alternate是交替、交错的意思。两种不同的竖条纹交替排列形成的条纹花纹，常用于毛织物。→条纹（图）

**交织织物** [nuion cloth]　用不同纤维组成两种以上的线所织成的布料。比如，棉纱或聚酯纤维纱混纺的不同材料的纱线的组合。一般情况下多用于经纱与纬纱不同类交织的场合。

**胶版印刷** [offset printing]　将附在金属板上的油墨转印到胶版上，然后再往纸上印刷这样一种方法。

**焦茶色**　暗茶色，鱼、肉等烧焦后呈很浓的茶色。作为色名使用始于江户时代以后，当时把烧焦这层意思直接用在了色名上。这种颜色与乌贼墨色相似，明治时代往往称其为"乌贼墨色"。→深棕色，色名一览(P14)

焦茶色

**角膜** [cornea]　位于眼球外层靠前面的透明膜。具有保护眼球和光的折射功能。很关键的透明度就靠角膜所含的丰富的水分来维持。角膜中有神经却没有血管，所以移植时不易出现排异反应，成功率较高。→眼球的构造（图）

**接近色** [wallscape color]　墙面、门等走到近前所见到的效果或室内装修细节构成的用色。其配色要点关键在于色彩计划应直接体验建材的质感。

**街区色彩** [street color]　领会色彩规划的目的、对象这些概念时，在政府的官方条件要求之外，与私人利益的纠葛也会充分暴露出来。大街上住宅、商铺、行道树以及各类设施等有多种个性的表现。随着景观法的颁布（2004年）以及对地区特有景观的保持维护，街区建设与色彩的关系就变得更重要了。

**街头家具** [street furniture]　指放在街头的家具。方便过路人的长椅及电话机箱、路灯附带设施等的总称。

**节奏** [rhythm]　指韵律的律动,即声音的强弱、长短按一定规律地重复、持续的音乐术语。同样,造型上的线、形、色、图案等也要韵律匀整、和谐地反复,如乐音般抑扬流动一样,不是浓淡变化那种停滞状态,而是富有生机的气氛。

节奏

**结节蚕丝**　由蚕茧抽出的结节较多的丝,也称粗丝。结节蚕丝织成的丝绸织物叫"双宫条子绸"。

**结膜** [conjuntiva]　位于眼睑里侧的一层膜。它覆盖着眼球的最前线,由于处于与外界的接触之中易受细菌等感染。→眼球的构造

**睫状体** [ciliary body]　眼球内环绕晶状体周围的肌肉组织。它的收缩、舒张功能可以改变晶状体的厚度,以便于按照与对象物的远近调焦。→眼球的构造(图)

**芥末色**　芥末是原产日本的十字花科多年生草本植物,外国也直接称作芥末。圆柱形根茎上生有结节,叶互生,春天开白色小花。根茎辛辣,用擦菜板擦成碎末作生鱼片的作料食用,擦成的碎末为暗黄绿色。→色名一览(P37)

**芥子色**　稍暗的黄色。芥子为芥菜种子磨成粉制成的很刺激的调料。日本人用的物品若用黄色就表明有一定强度,芥子色便用在了这里。同样颜色在英语中还有:芥末 (mustard),比芥子色稍显绿的黄色。→色名一览(P9)

**今紫色**　⇨ 江户紫,色名一览(P4)

**金茶色**　发金黄的茶色。过去指带浅红的茶色。→色名一览(P10)

**金春色**　⇨ 新桥色　→色名一览(P15)

**金发色** [blond, blonde]　柔和的黄色,表示金发的颜色。依人种的不同,肤色和头发颜色也不一样,欧美白人的头发有各种颜色,而金发是最为人所憧憬的发色,为此染金发的女人很多。→色名一览(P29)

**金黄色**　发暗红的黄色,可联想到成熟的麦穗那种颜色。健康日本人的肌肤,经日晒后就可形容为"小麦色"。(本词条日文汉字为"小麦色"——译注)→色名一览(P15)

**金巾布** [Shirting] 平纹织物之一。使用经纬 25～50 号左右的棉纱，经纬采用同样密度织出的平纹布，也称"衬衫用料"、"平纹白布"（calico），指在印度城市 calico 或以 calicut 织成的平纹棉布。我国称其为"金巾"，依幅面分为二幅（76 厘米）、二幅半（95 厘米左右）、三幅（110 厘米左右）等规格，常用于制作床单、被罩、桌布及围裙等。

**金色** ⇨ 黄金色 gold

**金丝雀色** [canary] 带亮绿的黄色，亦即金丝雀羽毛那种黄色。金丝雀原产大西洋的加纳利群岛、亚速尔群岛和马德拉群岛。欧洲于 15 世纪、日本于 18 世纪开始引进，这种亮丽的黄色羽毛的小鸟赢得众多人们的喜爱，作为家里的宠物饲养。18 世纪末，作为色名出现在英语中，汉字写作"金丝雀"，但日语通常写成片假名。→ 色名一览（P9）

金丝雀

**金属色彩** [metallic color] 即金属色。特别是作为突出色配色时，为了表现视觉上较弱的调和，可借助分离效果。这时应使用非彩色或金属色。

**金属陶瓷加工** [ceramics finish] 将金属陶瓷的保温性、抗菌性及防紫外线性能附加于纤维上进行加工。

**金属纤维** [metallic fabrics] 把 metallic yarn（用金属箔包裹的纱线）织入（编入）织物（编织物）中。也称金属线织物。

**紧身服装** [body wear] ⇨ 贴身衣

**紧身裤袜** [chausses（法）] 中世纪前期男性穿的裤袜。依所处时代及身份，有类似日本紧腿裤的、有长而宽松的、有紧贴身体的等多种形式。

**锦** [Japanese brocade] 用几种有色丝线、金线、银线织成的华丽织物的总称。花纹分经纱表现的经锦和纬纱表现的纬锦。现在多用斜纹织、绸缎织等织入金线、银线表现花纹，主要产地在京都的西阵，有中国丝织品、和服织锦、金线织花锦缎等。供条带布料、提包、舞台服装、装裱料、装饰品等使用。

**锦葵色** [mallow] 稍显红的紫色。Mallow 是葵科中的锦葵开花的颜色。法语的 mauve 也有葵的意思，但化学染料色与葵开花的颜色相似，所以就以 mallow 为色名。→ 色名一览（P32）

锦葵色

**进入色** 指眼前排着多种颜色时，感觉距离自己较近的色。一般暖色看着较近，冷色看着似在远去。→ 后退色，色彩分类名称（图）

**近景色** [streetscape color] 指进入建筑物里面时，近前首先看到的、围拢出建筑内部空间的那个颜色。配色的要点在于：能让人舒适地切身感到周围环境、建筑物的配色及形状所营造出的协调和变化。比如，让建筑物的转角烘托出意外的光景等，以这种对比效果为宜。→ 远景色、中景色

**浸染** 指浸入染液进行染色。通过温浴、冷浴、煮沸浴等方法染色。也称"浸透染"、"单色染"。织物、编织物状态都可以染，与织后染相同。→ 印染

**浸透染** ⇨ 浸染

**禁色** 平安时代天皇、皇族的服色是一般服侍君主的人不能使用的禁色，如黄栌、黄丹、红色、青色、深紫色、深绯红色、深红色这 7 种颜色。相对而言，谁都可以在服色上自由使用的"准用色"，有红、紫系中的淡色。进入明治时代以后禁色被取消，颜色可以自由使用了。

**京紫** 稍稍发红的紫，可以说接近古代紫和本紫。青的成分较重的是江户紫。→ 古代紫、江户紫，色名一览（P10）

京紫

**经编**[warp knitting] 编织物组织的一种。经编组织通过专业机械，环形纱的端部由上段的线圈横列连续编织，所有相邻纱线互相套接，编织成环形纱，可做多种复杂的变化。其中单梳栉经绒组织、单梳栉经缎组织是基本方式，多用于女性内衣、围巾及蕾丝等。→编织物

**经编组织**[cord knitting] 经编的基本组织之一，一列经线越过两个以上的网眼后打结，如此编织下去的方法。用阿特拉斯编、科里特经编和经编织物这三种基本组织组合，可形成各种编织底料。不止一个类型，将两种按里、面搭配起来可形成双层组织。→编织物

**经向绉条组织** ⇨ 泡泡纱

**晶状体**[crystalline lens] 位于瞳孔后面，直径9mm、双凸面镜头似的透明体。可通过改变它的厚度来完成调焦，然后在视网膜上成像。厚度调节由睫状肌控制，焦点落在视网膜中心凹上。→眼球的构造（图）

**精纺毛织物**[worsted] 取自英国诺福克郡小教区worsted（地名）出产的一种长毛羊的羊毛。去除其中混杂的短纤维，只取长纤维做精梳后，织成匀而细的轻薄质地的毛织物。以地名、产地名命名。→梳毛织物

**精练**[scouring] 为了将染色或制成品做得更好而剔除纤维杂质的过程。在纺织、成品生产阶段，通过用洗涤剂、酒精、煮沸等把油脂、蜡、杂物以及纺织过程中用的浆液等去除掉。

**景观法** 为了营造一个国民共有的良好景观，基于国家、地方政府和居民的责任、义务等各项制度、罚则而制定的法规。2004年6月颁布，2005年6月全面实施。其要点有：①地方政府和居民制定景观规划区域。②规定景观地区内建筑物的设计、用色认可制度，并适用罚则。③景观重要建筑物的所有者负有维护、保养的义务，但也可参照税法得到优惠。④相关各方就周围景观缔结景观协议书。

**镜面反射** 即正反射。→反射

**镜色**[mirrored color] →色的展现

**90度配色** ⇨ 4色配色

**居家服装**[home wear] 便服类的家庭装、日常穿的衣服。

**居住空间的色彩**[housing color] 住宅建设在领会色彩规划目的、对象的同时，还要兼顾个人倾向很突出的部分与外部空间的关系。住宅的外墙颜色不仅是个人的好恶，与市区、住宅区以及对街道、周围环境的影响，也是景观法要求的内容。

**局部全面照明**[localized lighting] 将某一特殊视场作业领域的照明设置得高于该室内全面照明的照度，这种包括室内整体照明在内的照明设计。

**局部照明**[local lighting] 为了特定的视场作业需要，只对做适当间隔的领域进行照明的方式。全面照明中附加·分割照明方式之一。

**桔梗色** 浓的青紫色。9月桔梗开的花的颜色。过去，秋天的花是让人感受初秋的颜色，其花名就成了色名。平安时代桔梗色是列入袭色目的衣服用色，近代则作为青紫色的染色色名来使用。→色名一览（P10）

桔梗色

**橘黄色**[saffron yellow] 鲜艳的黄色，藏红花的颜色。西班牙有一种叫"披亚拉"的米饭式料理，是一种用很名贵的鱼，加入肉和蔬菜的肉饭。藏红花是为这种料理上色、增加风味的作料，属菖蒲科多年生草，春天开的花叫番红花，秋天开的花叫藏红花。橘黄色是将秋天开的花的雌蕊柱头晒干后制成染料的颜色。这一色名早在13世纪就开始使用了。→色名一览（P16）

橘黄色

**橘黄色** ⇨ 柿色，色名一览 (P21)

橘黄色

**橘色** [orange] 居于红与黄之间的色，在日语中与橙色为同一色。Orange 是它的英文名，出现于 16 世纪。→色名一览(P8)

橘色

**具象图案** [figurative pattern] 即原样描述肉眼可见、现实中存在的事物。身边的日用品、植物、动物及风景等。→抽象图案。

**聚氨酯** [polyurethane] 美国称其为"斯潘德克斯纤维"。唯一一种如橡胶般可伸缩的弹性纤维，与橡胶丝相比它可以加工出非常细的丝，不会劣化。在其他纤维中混入 5% ~ 6% 就可以获得很大的伸缩性。

**聚丙烯** [polypropylene] 由精炼石油得到的丙烯聚合成的纤维，比重 0.91，是各种纤维中最轻的一种，也是非常坚韧的纤维之一。不具吸湿性、吸水性，但具有良好的保温性。多用于产业资材。→纤维的种类（图）

**聚对苯二甲酸乙二醇酯瓶再生纤维** [PET bottle recycle fiber] 由 PET(聚对苯二甲酸乙二醇酯)瓶再生的聚酯纤维，加工成套毛（纺织工艺中的薄片状纤维群）具有保温、速干性，而且免烫，可用于防寒服等。

**聚偏乙烯纤维** [vinylidene] 氯乙烯与氯反应制取的一种合成纤维。不具吸水、吸湿性，而且比重大，所以衣料上很少使用，多用于装修或工业材料。→纤维的种类

**聚酯** [polyester fiber] 用石油、煤炭、天然气等提炼的合成纤维之一，1941 年，由英国的 calico printers 公司首创，1947 年，ICI 公司用"涤纶"这个名字投入生产。从 1953 年开始，美国杜邦公司获得在美国的生产权以"大可纶"的名字投入生产。1958 年，日本与 ICI 公司开展技术合作，东丽和帝人以"蒂特伦"的名字开始生产。从石油提炼的乙基乙二醇和对苯二甲酸合成，聚合成聚对苯二甲酸乙二醇 (PET)，经纺纱制成聚酯纤维（也称鞣酸苯海拉明纤维），在目前的合成纤维中产量最高。其特征在于较高的抗拉强度，伸缩性强，较好的热可塑性。吸湿性较差，但防缩防皱、洗后即穿，另一不足是染色难，易带静电。长短纤维均可生产，和服、西服均可使用，针织品、装修用料、床上用品、产业资材等用途广泛。另外，饮料瓶的原料也是这种成分，回收后一部分可用来生产地毯、工作服、学生服等。→纤维的种类（图）

**军装** [military wear] military 的名词是"军队"，形容词是"军队的"、"军人的"意思。服装行业把引入近似军装款式的服装叫做"军装式"，而且肩上带肩章，胸前配装饰扣、装饰穗。夹克衫较长，有多个口袋，腰部系腰带的为男性服装。颜色采用陆军的茶色或苔绿色，迷彩服类设计样式受到年轻人的欢迎。→服装形象的分类（图）

**军装式服装** [army look] army 是军队的意思，其中还暗指那些以陆军军服为主题的服装。有一种"军装式"是利用作战服、淘汰的军需品等设计的休闲服装样式，还有迷彩图案的 T 恤衫、帽子等。

**均等扩散反射** [isotropic diffuse reflection] 由某种物质反射的光，以一定的辐射辉度（从某个方向所见的明亮程度显示的值）向各方向扩散过去这一反射现象。

**均等扩散透射** [isotropic diffuse transmission] 透过某种物质（媒介）的光，以一定的辐射辉度向各方向扩散过去这一透过现象。→辐射辉度。

**均等色度图** [uniform chromaticity scale diagram] 在利用 XYZ 表色系制作的这

张图上可得知几种色、色调纯度及鲜艳到什么程度。色度图以XYZ表色系的三刺激值x（红）、y（绿）、z（蓝）各原色量的比例标注在坐标上。这是表色系的理论依据，所有颜色都是由三刺激值各自的比值构成，$x+y+z=1$（即整体为100%）所以，由上式得出：$z=1-x-y$，来自这里的色用X和Y的二维色度图来表示，色度坐标x、y、z与刺激值x、y、z的关系式如下：$x=X/X+Y+Z$，$y=Y/X+Y+Z$，$z=Z/X+Y+Z$。

**均等颜色空间** [uniform color space] XYZ表色系使用的术语，用数值客观地表示色。所有颜色都取决于用色光三原色的加法混色达到等色这一先决条件，同时，试样的三刺激值XYZ要通过测色计计算求出。这时，由于三刺激值XYZ的数值是从混合量R、G、B换算来的，所以，等色必须以X为红（R 700nm）；Y为绿（G 546.3nm）；Z为蓝（B 435.8nm）的各原色量表示。而且表明与三刺激值Y（绿）函数关系的明度函数、均等色度图要组合起来构成均等空间。这就是用来表示色的客观方法。

**卡尔赛手织粗呢** [kersey] 基本原理为经纱用白斑点双线或杂色花线,纬纱用单线的斜纹织物。毛纺卡尔赛在充分缩水后起毛、剪短,为此,布表面就将毛绒隐藏了起来,棉纺卡尔赛白斑点花纹更明显,质地更结实。

**开普勒** [Johannes Kepler] 1571～1630年,德国天文学家。1594年,任格拉茨大学教授,1595年,发表有关行星的论文,被伽利略得知。后来从师丹麦天文学家第谷,并在其火星记录的基础上完成了火星公转轨道的计算。发明"开普勒三定律",由此促成了万有引力的发现,明确了太阳系组成。同时,对光的研究也十分热心。

**开司米** [cashmere] 产自印度克什米尔地区的山羊羊毛。手感柔软,细若丝绸,有光泽,保温性好。目前中国、蒙古也有生产。

**坎肩裙裤** 室町时代中期,下级武士在窄袖便服外面穿着的去掉袖子的武士礼袍,其样式与直垂(镰仓时代一种方领带胸扣的武士礼服——译注)类似,无袖坎肩搭配踝部较短的长裙裤。是江户时代上衣和裙裤的前身,上下同样布料,用作武士的礼服。→上衣裙裤

坎肩裙裤

**看重形体的人** 一般指面对对象物将其形态看得比色彩更重的人。随着年龄的增长人们形成一种视形态为主体的倾向,就性别来讲男性比女性更偏重形态。→好色的人

**康迪斯** [kandys] 古代波斯人穿的一种宽松套头的衣服,条带系于腰间,袖和胁下抽褶,是一种很美丽的装束。以薄毛织物或中国丝绸为原料。

**康定斯基** [Wassily Kandinsky] 1866～1944年,俄国画家,抽象派创始人,理论倡导者。他生于莫斯科,毕业于莫斯科大学法律、经济专业。1896年,康定斯基移居慕尼黑,在美术学院学习,此后作为优秀色彩画家留下大量杰作。他主张造型出自内在必然性的诸多要素和内在的反响,重视充斥于色彩调和原理的矛盾、对立的动态关联,主张色彩之间多样化的运动才是绘画的本质功能。

**考纳凯斯** [kaunakes] 以美索不达米亚南部为中心创建都市国家的苏美尔人(公元前3000～2000年)中流行的围腰。一种系在腰部以下的仿毛皮布。

**可可色** [cocoa] 亮色调的红茶色,以受欢迎的饮料可可的名字作为色名。20世纪20年代起称其为"可可棕色",现在仍被广泛使用。可可是将可可树的果实煎煮、去皮后,滤除可可脂磨成的粉末,未脱脂的部分即巧克力。→色名一览(P14)

可可色

**可视范围** [visibility] 只要超过某一温度(绝对温度 -273℃)物体就会散发热量。其热射线依温度有所不同,视觉可感知的波长处于 0.38 微米～0.78 微米(约 380～780nm)范围内即可视光线,相当于可视范围,即视野界限范围,也用于表示剧场观众席的观赏效果。

**可视辐射** [visible radiation] 作为电磁波能量传播(释放)之一的光辐射中,可进入人眼引起视觉的辐射现象。可视辐

射的波长范围很难准确定义，一般情况下处于 360 纳米～400 纳米，长波波长处于 760 纳米～830 纳米之间。

**可视光** 电磁波的一部分，指除去红外线、紫外线以外的波长 380 纳米～780 纳米范围。

**可视光线** [visible rays] 指人的眼睛可以感知到的光。电磁波（实用波长范围 0.01 微米～100 微米）中 0.38 微米～0.78 微米这一范围。比可视光线的波长短的部分叫紫外线（也称化学射线）；长的部分叫红外线（也称热射线），更短的波长还有 X 线、γ 线等。可视光线也称"可视光"、"可视辐射"。

**可视** ⇨ 可视性

**可视性** 指对某一对象物易于识别、观察的程度。比如，需要从远处辨别的标识等，就要具备良好的可视性。作为实例有某些纯色（黄色）及黑色等。→色的目视性

**可塑剂** 添加到较硬的高分子物质中，用来提高其柔韧性、加工型的物质。

**可塑性** [plasticity] 对固体施加外力，让它的变形超出弹性限度时，撤除外力后可将变形保持下来的这种性质。可塑性物质中有赛璐珞、树脂（塑料）等。

**克什米尔图案** [Kashmir pattern] ⇨ 佩斯利涡旋纹

**氪气灯** [krypton lamp] 一种在石英管里封入氪气（惰性无色无嗅气体，放电后激发紫外部分很强的辉线光谱，是效率高，寿命长的灯具。→光源的种类（图）

**空间对比** ⇨ 同时的色对比。

**孔雀蓝** [peacock blue] 鲜艳的蓝色，孔雀从颈部到前胸的羽毛颜色。孔雀绿的羽毛色很美丽，但颈部的蓝色羽毛也很漂亮。欧洲有关孔雀的色名往往指蓝色。
→色名一览（P27）

孔雀蓝

**孔雀绿** [peacock green] 鲜艳发青的绿色，雉科的鸟——孔雀中的雄性将美丽的羽毛舒展开时，可以看到多种颜色，孔雀绿就是其中的绿色。孔雀在日本古

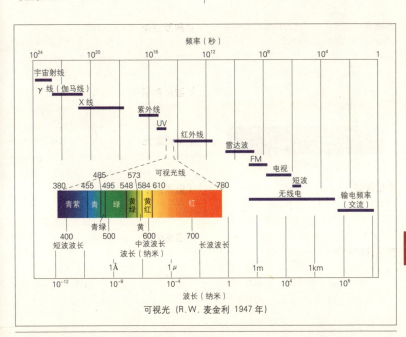
可视光（R.W. 麦金利 1947 年）

来即有之，而普通人能看到是在江户时代以后。→色名一览（P27）

孔雀绿

**孔雀石绿** [malachite green] 深浓绿色。Malachite是孔雀石的意思。形成条纹的层面上有浓淡变化，如孔雀开屏一样所以叫做孔雀石。指用这种孔雀石制取的染料的颜色。绘画用的含水碳酸铜颜料的绿色，现已改用合成颜料。古埃及时代，为了保护眼睛用绿色颜料画眼线，也是今天眼部化妆的起源。→色名一览（P31）

孔雀石绿

**枯草色** ⇒ 土黄色 →色名一览（P9）

枯草色

**苦楝色** 淡紫色。苦楝是白檀的别称，苦楝科的落叶树，高可达8米，亚洲各地水边的自生树种。开花的颜色为苦楝色即由此得名。这种颜色古时就已开始使用，《万叶集》、《草枕子》中都可以看到对这种淡紫色花的描述。→色名一览（P6）

苦楝色

**宽松服装** [oversize look] 20世纪70年代后期流行的宽松肥大款式。肥肥大大而宽松阔绰的设计，大量采用褶皱、截短、喇叭形等富有容量感的形式。

**宽下摆的裙子** [trapeze line] trapeze是法语"梯形"的意思。肩部小，裙摆张开呈喇叭形向下扩展成A形线条。1958年，圣罗兰作为克里斯蒂安·迪奥尔的后继者首创了服装发布会这一形式。→伞形服装造型轮廓线

**款式** [item] 品目、品种，指罩衫、裙子、短裤及外套等这些服装种类。

**矿物纤维** 天然纤维中较常见的矿物质纤维状物质是石棉。因其良好的耐热、耐燃性，而用在防火、隔热的布料及工业材料方面。可是最近吸入石棉往往会提高肺癌的发病率，举证了它对人体的不良影响，从而被禁止使用。英语称作"asbest"，其原石为蛇纹岩、角闪岩类，成分为二氧化硅、氧化镁，呈强碱性，耐酸性差。→纤维的种类

**扩散** [diffusion] 物质、粒子团通过不规则地任意运动，在空间大范围游走的不可逆现象。例如，如果物质浓度不均匀，就会从高浓度向低浓度流动，这就是扩散。

**扩散度** [diffusing factor] 用于表示光、声、热等波及范围的程度。

**扩散反射** [diffuse reflection] 来自一个方向的光可向各方向扩散反射。比如，一张无光泽的白纸上与正反射方向无关的扩散反射。

**扩散反射光** [diffuse reflectance light] 入射到某物质（媒介）中的光向各方向扩散反射当中，已完成了扩散反射的光。凭借其光束可以感知该物质的颜色。

**扩散反射率** [diffuse reflectance] 入射到某物质（媒介）中的光向各方向扩散反射当中，已完成扩散反射的光的比例。

**扩散透射光** [transmitting diffuse light] 入射到某物质（媒介）中的光向各方向扩散透射当中，已完成了扩散透射的光。

**扩散透射率** [diffuse transmittance] 入射到某物质（媒介）中的光向各方向扩散透射当中，完成了扩散透射的光的比例。

**扩散透射体** [transmitting duffuse] 来自一个方向的光可向各方向扩散透射（指光等穿过物体内部）。即与折射定律无关的扩散透射，比如，对毛玻璃的透射。

**喇叭口** [flare] 有"如牵牛花一样张开"的意思。指裙子、短裤的下摆、袖口等展开时波浪起伏的样子。给人以女人味的优雅印象。

**蜡染** 模染的一种，使用模版的手法。用压模或笔沾上蜡把花纹描到布上，经防染、染色后再去除蜡的方法。蜡染是古时的叫法，奈良时代从中国传入日本，现存于正仓院的屏风等上面都可以看到。如今，多用于一些有情趣的和服、暖帘、包袱皮、皮件工艺品等，也称"蜡缬染"。

**莱茵伯爵裤** [rhingrave（法）] 17世纪中叶，法国贵族青年、俏皮小伙中间流行的一种下装，穿上像女子的短裙，上衣缀有短花边穿在身上很引人注目。用蕾丝、条带等装饰服装显得很华丽。

**蓝**1. [blue] ⇨ 青，色名一览（P29）

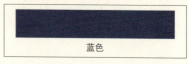

蓝

2. 混色三原色（红、绿、蓝）之一。夏天的青色让人感觉凉快、清爽；冬天则增加寒冷感觉，因此青色是夏季商品策划的主选色。青色还给人神秘、向往、幸福、希望、理性及冷静等多种含义。平安时代中期，清少纳言的《枕草子》中有"青色衣着楚楚动人"的描述，纯真无邪也用"稚嫩青草"表现。

→色名一览（P1）

蓝

3. 指很浓的大海颜色或藏青色。因为是用染料植物蓝草染成的颜色故称作蓝。靛蓝染色的过程依浸入靛缸次数的不同来区别颜色的深浅。过去的欧洲称蓝色为"日本蓝"，类似颜色中还有浅蓝色。

→色名一览（P1）

蓝色

**蓝（植物）** 青色的植物染料。日本从古时就开始种植的蓼科一年生草本的蓝草。其茎、叶采摘晾干后发酵，制成泥炭（将蓝的叶子发酵制得的染料）。将其捣实、固化后形成的染料叫做蓝草球。产地除日本之外还有中国及印尼、菲律宾、马来西亚等东南亚国家，非洲、巴西、中美洲及欧洲等国家地区。蓝草依其产地种植种类也不一样，日本以产自德岛的阿波蓝最有名。用于靛蓝染色的青是最古老的植物染料之一，是很多民族的常用颜色。

**蓝绿**1. [blue green] ⇨ 青绿，色名一览（P29）

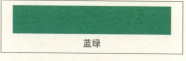

蓝绿

2. 介于蓝、绿中间的颜色，英语为[plue-green]。属于有彩色中的基本色之一，有浓绿色和深蓝色。平安时代使用的这种颜色用黄檗的茎、皮染成，与现在用的蓝绿色色调稍有区别。→色名一览（P1）

蓝绿

**蓝绿色** 1.[turquoise green] 发淡蓝的绿色。Turquoise意为土耳其玉。这种宝石特有的颜色是发绿的亮蓝色，但更多地倾向于绿。虽然叫土耳其玉，可主产地却在伊朗，由于经土耳其传到欧洲，所以就按土耳其玉这个名字流传开了。→色名一览（P20）

**蓝绿色**

2.[cyan] 减法混色的三原色之一，表现蓝绿的色彩术语。蓝绿色是用氰酸钾那种发冷艳绿的蓝色。从古希腊语中暗蓝、发暗含义的cyanos一词派生出来的色名。彩色照片、绘画颜料、印刷油墨等所用的色料三原色之一，红的补色。→色名一览（P16）

**蓝绿色**

**蓝染** 靛蓝染色的方式。用作染料的蓝草这一植物自古以来为日本人种植使用，专职从事靛蓝染色的职业称作蓝染屋、染坊。江户时代以后，德岛县的阿波以盛产优质蓝草而闻名。职业染匠使用的蓝草皆产自阿波、摄津两地。自江户时代棉布得到普及以后，蓝草就成了平民生活中很重要的物品，全国农户都是自栽自用，自行靛蓝染色。藏青条纹、藏青底碎白花纹、藏青短外挂、藏青衲布服、藏青手背套、绑腿等各种布料都用靛蓝染色。将布料浸泡在装有靛汁的靛缸中，捞起来与空气接触即被氧化而染上蓝色。增加这一操作次数蓝色成分就会变成浓靛蓝。

**蓝紫** 发蓝的紫色。有彩色的基本色之一，位于蓝与紫中间的颜色的总称。如桔梗花一样的颜色，自古至今一直在使用的传统色。→色名一览（P1）

**蓝紫**

**蓝紫色** 发暗紫的藏青色。藏青色是用蓝（一种草本植物——译注）染成的发紫的青色。这种藏青色中紫色成分很强，每年的日本甲子园高中棒球赛颁送给冠军学校的奖旗就是这种颜色。从这个颜色再暗下去就是绛紫色。→茄子蓝，色名一览（P17）

**蓝紫色**

**篮筐格纹** [basket check] 纹路互相交叉组合起来的格纹。最初是通过纺织织成格纹图案，最近多用浓淡色来表现。日本称作"篮筐格纹"、"网代格纹"。→格纹（图）

**朗多尔氏环** 法国眼科医生朗多尔（1846～1926年）用来检测视力的环形标记。缺口朝向不同的各种环是黑色，背景是白色。通过让受试者指认圆环上缺口的朝向来测定其视力。

**牢固度** 指具备多大程度的抗化学、物理作用的性能，即结实而牢固。比如，经洗涤、熨烫仍不褪色，布料不易破损等，表现在处于洗涤、热量的情况下牢固度较高，以及染色牢固度较高等。褪色、破损等发现布的变质时，即称作牢固度差。

**老练** [sophisticate] "洗练的"、"都市的"的意思。指具有洗练的成人感觉的都市时尚。女性的温柔外加新锐的性感这种款式观念。→服装形象的分类（图）

**老竹色** 相对于嫩竹而言，是发灰的青竹色。嫩竹是当年生的竹子，也称新竹、当年竹，而老竹则生长了多年，是已开始衰老的竹子。→嫩竹色，色名一览（P6）

**老竹色**

**勒·布朗** [Le Brun] 1619～1690年，针对绘画颜料的三原色理论，最初在版画界推行，根据红、黄、蓝三原色开发了颜色的混合理论，取得这一专利的就是叫勒·布朗的这位法国画家。

**类似** [similarity] 表示类似、相似、同样等意思的词汇。把具有相似要素的部分集中起来，将其组合或使其关联，从而

谋求调和的过程。易于表现统一感、沉稳的上品感。但是，依受众的不同有时也会给人造成平凡、无生机的氛围，所以，重要的是求得协调的效果。

**类似纯度** 以纯度为基准配色时使用。纯度差小的2色配色稍显暧昧。

**类似调和** 用于奥斯特瓦尔德色彩调和论。指奥斯特瓦尔德色相环的24色中，色相差在2、3、4这一范围内的颜色的组合。接近于以色相为基准配色时的类似色相配色，也称"弱对比"。

**类似明度** 以明度为基准配色时的术语。特别是处在0.5～2.0明度差小这一关系上，感觉是暧昧的组合。对于非彩色，则通过同一色相、对照色相等来表现。

**类似色** [similarity color] 与类似色相有同样意思。色相差在2～3左右。

**类似色调** [similarity tone] 以色调为基准配色时的术语。指PCCS的色调分类上相邻色调的关系。这种配色在共同纯度之下明度会稍有差异。

**类似色调配色** 指PCCS色调分类中的相邻色调关系，用于以色调为基准的配色。其特征在于，一般情况下会形成共同的纯度，但明度稍有差异的配色。在组合方面，按同一、类似、对照各色相均有效果。

**类似色相** [analogy hue] 以PCCS的色相为基准配色时的术语。在色相差2～3

注1) 相邻色调的关系
2) 基本上可以纵向、横向配色
色调的类似关系

的相邻类似色上使用。

**类似色相配色** 按PCCS表色系的24色色相环，以色相为基准的配色之一。色相差2～3时，用色的亮度容易为人所接受。

**类似性原理** 贾德色彩调和论的四大要点之一。配色时处于相同状态和性质的颜色才会达到协调。2色不协调时适当增加2色，2色的差减小，共性就会被认可。
→贾德色彩调和论

**类似原理** ⇨ 类似性原理

**冷暖色** 颜色既有感觉冷的作用又可以让人感觉暖，冷暖取决于色相。很多人可以从红、橙、黄感受到暖，从青、青紫、青绿感受到冷。

**冷** 色彩的感情效果上常用的词汇，主要是与色相有关的冷色系（蓝绿、蓝、青紫），在色相环上包括PB～B～BG。

**冷色** 指能造成凉、冷印象的颜色。利用色彩的感情效果的词汇。色相方面，在色相环上处于蓝、蓝绿、青紫色系的色相，是给人感觉冷、凉的颜色，绿也是给人凉意的颜色。是相对于让人觉得温暖的暖色而言的，这种给人以冷的感觉的颜色就叫"冷色"。→暖色，色彩名称分类（图）

**冷色系** 有冷、凉的感觉，让人觉得清爽的色系统，有蓝、蓝绿、青紫等与青接近的颜色。

**冷艳** [vivid] PCCS表色系的色调概念图上表示有彩色明度与纯度间相互关系的术语。最高的纯度，"清晰"的色调，用符号"v"表示。→色调概念图

**冷艳色** [vivid color] PCCS表色系的色调概念图上最高纯度的色，"清晰"的色。

**冷艳色调** →冷艳

**梨皮纹织** 织物的特殊组织方式之一。缎子织、斜纹织及其他组织方法一并使用。因此，布表面纤细纱线就浮现出不规则的凸凹，形成表面如梨皮般不光滑的织物。用于薄毛乔其纱、阿蒙增皱纹呢、梨皮乔其纱，也可用于衣料、窗帘等。
→织物的种类（图）

**礼服** [formal wear] formal 是"正式礼服"、"正装"的意思,出席正式场合时穿的服装。男性为夜小礼服和燕尾服,女性为晚礼服和半礼服,都是很正规的礼服款式。穿礼服这类最高级的服装的场所,就日本而言是招待国宾时的宫中晚宴会。一般日本人平时没有穿正规礼服的机会,只有逢婚丧嫁娶场合穿黑色礼服;晚会、入学式、毕业式及婚礼等场合可穿带颜色的礼服等服装。→服装形象的分类(图)

**里程碑** [landmark] 航海者等掌握陆地方位的标记。或被当做一个城市、地区象征的建筑物。

**理想的白** 奥斯特瓦尔德表色法中的术语。奥斯特瓦尔德为了合理地表现颜色,采用明快的混色样式和在颜色之间保持一定心理距离的手法。他的《色彩学通论》认为:1)将所有的光全部吸收是理想的黑 B(实际不存在,没有具分光特性的完全色);2)将所有的光全部反射是理想的白 W(与黑同样);3)完全色(full color)F,通过记载这三个混色量符号和数值来表达颜色。混色使用的是回转圆盘,白色量 W、黑色量 B 及完全色量 F 之和,通常是一个定值(混色的结果:B+W=1<100%>是非彩色,F+B+W=1<100%>出现在圆盘上成完全色量时)。→完全色、白色量、黑色量。

**理想的黑** →理想的白

**立体派** [cubism(法)] 即立体主义,指20世纪初兴起的前卫美术运动。毕加索、布拉克等画家尝试了从多视点捕捉对象,在同一画面上描绘出来,以及通过几何变形来表现绘画内容。

**利布曼效应** [Liebmann effect] 在格子等与环绕其周围的底色所组成的图形中,如果两者明度相同或相近,图案与底色就很难区分开,感觉上形状就变得不甚明了,这种现象叫利布曼效应。

**兰花色** [orchid] 柔和的浅紫色。如卡特来兰(巴西国花——译注)那种淡紫色。Orchid 是养殖兰花的英文名,兰在热带雨林等地带有野生分布,若将人工养殖一并计算种类更多。依品种的不同,花的色、形各异,白、红、黄、茶、紫等多种多样,其中最美的当属卡特来兰的淡紫色。→色名一览(P7)

兰花色

**利休色** 淡黄绿色,沏茶用的茶末的颜色。以茶道创始人千利休的名字为色名。千利休(1522～1591年)安土桃山时代的茶师,织田信长、丰臣秀吉管辖的堺市人士。→茶末色、色名一览(P35)

利休色

**利休鼠色** 发绿的灰色。利休色让人联想到茶叶,而利休鼠就让人想到了皮毛发绿的鼠色。北原白秋在其《城岛之雨》中有句歌词"利休鼠的雨在飘落",为此让利休鼠成了很有名的颜色。→色名一览(P35)

利休鼠色

**栗皮色** ⇨ 栗色。→色名一览(P12)

栗皮色

**栗色** 1.[maroon] 栗子皮的颜色。西班牙语栗子是 marron,但这是西班牙栗子,而法语则是 marronnier,最后归结到英语是 maroon。→色名一览(P32)

栗色

2. 发灰的红茶色。由于与栗子皮的颜色类似,故也称其为"栗皮色",平安时代

称作"落栗色"。→色名一览（P11）

栗色

**粒子波** [particle wave] 光属于电磁波这种能量的一部分，兼具粒子和波的性质。粒子集束后(持有的能量取决于波长)同时具备干涉、绕射等波动性质。

**连续图案** [continuous pattern] 构成图案的同样的花纹并非凌乱分散地凑在一起，而是相间以某种形式连续起来的图案，按上下、左右、交叉、波浪及带状等有规律地反复、连续下去，但也有看着似乎不规律分散着的图样。

**廉价而时髦** [cheap chic] cheap意为"便宜"、"廉价"；chic是"精粹"、"洗练"的意思，合起来指不用花钱的时髦装束，这样一种时尚方式。由1975年美国发行的一期购物指南——《cheap chic》形成流行语。揭示出当时年轻人的生活观念。

**廉价专卖店** [category killer] 专注于特定的同类（行业、种类）商品，有丰富的品类并廉价销售的大型专营店。对于编目的商品有较强的专营性和易于进货的价格档次。它的存在对周围店铺形成一种威胁，所以也称其为"杀手"。

**亮灰的** [light gray] PCCS表色系的色调概念图上非彩色明度使用的词汇。在非彩色明度尺（5级）上居于白之后第二位的"亮灰色"，符号为"ltGy"。→色调概念图

**量级推定法** [method magnitude estimation] 尺寸构成法之一。通常把视为基准的标准刺激感觉量看做一个定值，任意的刺激感觉量与这一定值做比较，用其中成比例的平衡数值来表示的方法。

**猎装** [safari look] safari将非洲打猎、探险等旅行活动中猎人、探险家的服装加以引用的一种款式。对口袋和腰带的充分利用是它的特征，采用结实的布料，属于功能性强、适于活动的运动款服装。流行于20世纪60年代到70年代。→服装形象的分类（图）

**邻接补色** →邻接补色色相

**邻接补色配色** 指色环的补色中，用其中一个补色的左右邻颜色配色。用色上，比补色关系更易于表现爽快感。属于对照色相配色的一种，也称"分裂补色配色"、"分开互补配色"。→卷首图（P41）

**邻接补色色相** [adjacent complementary hue] 以PCCS的色相为基准配色时的术语。色相差为11的色做组合时使用的词汇。→色相配色（图）

**邻接补色色相配色** 以PCCS表色系的24色色环、以色相为基准的配色之一。色相差为11时可增强用色的明了性。

**邻接色相** [adjacent hue] 指色相差为1的相邻同类色。以PCCS的色相为基准配色时的术语。→色相配色（图）

**邻接色相配色** 按PCCS表色系的24色色环、以色相为基准的配色之一。色相差为1，用色稳重易于为人接受。

**临场照明** [amibient lighting] 写字楼使用的照明方式中的一种。室内地面、墙壁、顶棚各面设有照明装置，为满足办公所需照度的工作照明术语。→工作照明

**菱形格纹** [diamond check] 织出来的菱形图案的格纹，多为棉织品，常用于毛巾、餐巾等。→格纹

**领结** [cravate（法）] 男士衬衫领子上或女士外套、礼服领子上打结的带状装饰物的总称。传说起源于路易十四时代，克罗地亚骑兵队脖子上系的围巾，当时流行大型假发套，将其系在脖子上的长布条打结成蝴蝶结以求适称。法国大革命以后，官兵趾高气扬，更吸引人们眼球。随着近代社会的推进，这种装饰物越来越小型化，出现了发带般窄小的样式，蝴蝶式领带的形状，1890年变成今天的领带的原形。

**6色配色** 用色相环上六等分位置上的色配色。包括三组补色对、4色配色加上非彩色（白、黑）进行配色。用色上具有

给人明快、微妙的和谐感的效果。手法与二色配色相同，也称"六合一"、"六合一配色"。→卷首图（P41）

**流行色** [fashion color] 当前或过去的众多颜色中受到多数人喜欢、爱好，形成热门话题的颜色。同时也包括根据对多项要因的分析结果，预测出来的今后将要流行的颜色。厂家赶在销售季之前设计出的东西要按流行预测色制定产品颜色，然后再推向市场。流行色的决定特指位于巴黎的"国际流行色委员会"的官方公布最为著名，每年3～9月选流行色，并将相关信息向全世界发布，经过流行色委员会选好的色叫"国际色"。在日本，日本流行色协会（JAFCA）每年两次发布未来1.5～2年针对季节的流行色。而"商品色"就像字面所表示的那样可以理解为商品的颜色，其他可以按"话题色（topic color）"乃至"倾向色（trend color）"等做不同类型。→国际色

**流行色名** [fashion color name] 指特定时期内旺销的商品的颜色。在广义的流行色当中，包括提案中的颜色。如forcast color是预测色、note color是注目色、key color是特征色、expected color是期待色、direction color是诱导色、promote color是促销色、selling color是销售色、trend color是倾向色等。

**流行预测色** ⇨流行色

**琉璃色** 发紫的冷青色，如宝石琉璃那种颜色。琉璃加热后变成玻璃，所以过去提到glass就指琉璃或玻璃，在古代中国和印度视其为贵重的宝石。→色名一览（P34）

| |
|---|
| 琉璃色 |

**硫化染料** [sulfur dye] 人造染料的一种。含硫染料主要用于棉布的素底浸染。暴露在空气中氧化发色，为纤维着色。这种方法既简便又经济，而且染色牢固度较好，但是染黑有损于纤维，需要引起注意。不适于植物纤维以外的织物。→纤维的种类（图）

**六合一** [hexads] ⇨6色配色

**六合一配色** [hexads color combination] ⇨6色配色

**龙格** [Philipp Otto Runge] 1777～1810年，德国画家。在哥本哈根美术学院学习绘画，在绘画中实践浪漫主义，他的阐述色彩论的著作《色彩球》（1810年）被誉为近代典范。在调和论上从"力"、"对比"的角度追求色彩之间关系，其近代性颇受瞩目。

**卤化金属灯** [metal halide lamp] 让封入发光管的金属卤化物高辉度放电（HID）的灯具，主要指提高了演色性和发光效率的灯，分高演色性型和高效率型两种。其特性在于，光色3000～7000K，平均演色评价指数Ra65～95，可是效率高的同时，寿命和光束的散射率较差。适于室内外一般照明、印刷以及杀菌等光化学反应上的应用，OHP等光学仪器、体育运动设施、工厂也可以利用。→光源的种类（图）

**卤素灯** [tungsten halogen lamp] 封入微量卤族元素物质和氩气的白炽灯泡的一种。比普通白炽灯亮、寿命长。用于商铺的部位（小面积）照明、汽车的前灯、体育场的夜场照明等。→光源的种类（图）

**鹿鸣馆式** ⇨翘臀式

**路德** [Ogden Nicholas Rood] 1831～1902年，美国物理学家，从普林斯顿大学毕业后，到耶鲁大学研究生院学习。1863年任哥伦比亚大学主任教授（在任38年）。著作有《近代色彩论》（1879年），这是一篇阐述19世纪中叶以后欧洲色彩科学发展的通俗易懂的名著，受其影响的印象派画家们吸取颜色配合的视觉混合理论，用点描画技法尝试了化学方法的画面构成。

**路德的色彩调和论** 路德（1831～1902年，美国物理学家）对《现代色彩学》中的"色相的自然连锁"提出主张认为，建立在这一基础上的配色应视其为"自

然和谐"并作为一条重要原理,其要点为:①色相的自然连锁;②中间色(并列混色)(将带有色相差的小点、线条汇聚起来看时,可看到混色后的中间色)

**路考茶** 带黄绿的茶色,近于茶绿色。路考是江户时代第二代歌舞伎艺人濑川菊之丞的艺名,以扮演女角而闻名。→色名一览(P36)

路考茶

**绿** 草木叶子的颜色,蓝与黄的中间色。光的三原色之一,有些场合与翠相当。→色名一览(P32)

绿

**绿光加工** [silket mercerization] 也称"丝光加工",一种柔软加工方式。将丝绸以外的纱线、棉布处理成丝绸般的光滑外观和触感。牵拉棉纱或棉布使其不再缩水,然用碱液处理就会形成丝绸一样的光泽,还可以提高染色性。最近,很多棉织品、化纤混纺制品精练、漂白后都做这种处理。

**亮绿蓝色** [turquoise bleu] 发亮绿的蓝色。土耳其玉的颜色,据说这种玉石(Turquoise)佩戴在身上患病时颜色会变淡。与天青石一样是12月的生日石,自古以来深受人们喜爱。Turquoise的发音好听,也促使它进入了流行色的行列。色名一览(P21)

亮绿蓝色

**绿内障** [glaucoma] 由于眼压升高造成的视觉障碍的总称。眼球中满含的房水难以流动,源于压力升高。随着眼前出现的云雾感,视力逐渐低下,往往导致进行性失明。

**绿青色** 暗绿色,铜或铜合金表面生的绿锈的颜色。也称"铜绿"。神社等建筑苫的铜瓦经风雨锈蚀就会变成绿青色。→色名一览(P36)

绿青色

**绿色** [green] ⇨绿。→色名一览(P12)

绿色

**罗缎** [grosgrain(法)] 密织成菱纹的织物,菱宽2mm左右。因经纱密度高,布面表现为菱纹,用于领带、条带等。主要是丝织物,但化纤、毛、棉也可以使用。

**罗哈斯** [LOHAS] life style 是生活方式的意思,即过日子的方法。指一个人抱着什么样的价值观去生活、怎样去生活,这类人生观、生活态度的问题。近年来,美国出现一种叫做"罗哈斯"的生活方式,也渐渐渗透到了日本。所谓"罗哈斯"(LOHAS)其实就是"Lifestyles of Health And Sustainability"的缩写,可定义为"把保护地球环境和人类健康放在第一位,立志拥有一个可持续发展的社会这种生活方式"。

**罗马式建筑** [Romanesque] "罗马风"的意思,文化方面的古罗马没有继承下来。10世纪末到12世纪,西欧诸国兴起的以基督教会为中心的精神活动(成立修道院及其组织,组建十字军等)在整个欧洲滋生扩展,各地出现了通用的罗马式建筑。古罗马式的要素采用拜占庭美术以及东方的手法,具有外观单调、厚重的感觉,充满神秘性,多用于寺院方面的建筑。

**罗纹** [rib stitch] 编织物的基本技法之一,棒针编织的一种。正面(松紧织法)与里面(双反面织法)交替编织,纵向结套成排,形成竖垄(纵向凸条纹)。因横向容易伸缩,所以也称其弹力织,常用

于毛衣的底边、袖口、领口等。→编织物（图）

**洛可可** [Rococo（法）] 18世纪中期，作为巴洛克的对立面在法国流行起来的建筑、美术形式，1730～1770年是鼎盛时期。其室内部分以涂成金色、白色的贝壳、植物等不规则曲线浮雕花纹为特色，造型纤细、优美而华丽。室内装饰有苏比斯公爵宅邸的"冬之间"（1735～1740年，巴黎）；绘画有华托、弗拉贡纳的作品；工艺品有迈森、奇彭代尔家具等。

**洛可可图案** [Rococo pattern] 洛可可是18世纪路易王朝象征华丽、纤细的贵族文化的装饰样式，室内装饰、工艺品、服饰等用的蔓草、花、草木、徽章等施以曲线花纹。尤其是玫瑰花纹更是典型的洛可可风格。

**洛可可样式** [Rococo style] 18世纪，路易14世末期到路易15世，以法国宫廷为中心欧洲涌现出很多繁盛的装饰样式。相对于巴洛克式（17世纪追求的高大、华贵、雄伟），洛可可式则突出其优美、纤细的特色，加之欧洲古典造型、非对称的结构以及对阿拉伯风格、中国艺术风格（17～18世纪，中国元素渗入到西欧流行的服装、家具等领域中）等对异国构思的吸收。

**M散射** [mie scattering] 光碰到粒子做不定向反射的现象叫散射，分为M(mie)散射和R(rayleigh)散射。M散射是粒子与波长一样大时的散射现象，其程度不受波长影响。云看着是白色但并不是M散射，而是来自R散射。→R散射

**麻** [linen] 天然植物纤维。从麻的茎和韧皮部制取黄麻、亚麻、大麻及苎麻等。还有利用叶子的叶脉纤维的西萨尔麻、马尼拉麻。麻具有坚韧、吸水的特性，蒸发快又有光泽。与叶脉纤维相比韧皮纤维质地更柔软，可用于夏装面料、衬衫、蕾丝等，叶脉纤维还可用于加工渔网、工业缆索等。→纤维的种类（图）

**马德拉斯格纹** [Madras check] 印度东南部马德拉斯出产的棉织物上常见的格纹。以绿色、黄色为基调，使用多种颜色是一大特征，因为使用的是天然染料，像从水中透过一样独具特色。→格纹（图）

**马德拉斯条纹** [Madras stripe] 印度东南部马德拉斯出产的棉织物上常见的条纹。颜色为草木染（用植物染料染色——译注）的独特配色，颜色极具特色，如同要渗出来一样。→条纹（图）

**马海毛** [mohair] 安哥拉山羊羊毛，或用它织的织物、编织物。有光泽，弹性强，用于披肩、地毯、衣料、帽子等

**马赫** [Ernest Mach] 1838～1916年，奥地利物理学家、哲学家、科学史专家。在布拉格、维也纳等多所大学任教授，以研究科学史闻名。在声学、光学方面均有建树，发明"马赫干涉折射计"，首次提出"马赫数"概念。

**马赫带** [Mach Band] 不同明度的色串联在一起时，相邻2色的界线附近，一侧出现窄的亮线，一侧出现窄的暗线，这些线就叫马赫带。也是边缘对比的一种，另称作"马赫效应"。

**马赫效应** ⇨ 马赫带

**马米布** [mummy cloth] 古埃及用来包裹木乃伊的薄亚麻平纹织物，未经漂白的棉线或亚麻的厚平纹织物可作为刺绣的底布。也被称作"莫米绉布"（momie crape），是经纱为绢，纬纱为纺毛纱的梨皮纹织物，表面如沙粒散落一样附着一层大小不一的颗粒。用素底、印染等多种方式染色，用于衬衫、女西服、桌布等，染黑色则用于丧服。

**买方** [buyer] 从事商品采购的总负责人。决定采购商品的选定、数量、交货期，负责与厂商交涉等。进货后把握产品销路状态，确保一定利润方面的业务。

**麦尔登呢** [melton] 经纱、纬纱都用粗支、柔软的毛纺纱，按平纹或斜纹纺织，充分缩绒后，再把表面绒毛剪短，并打乱绒毛倒伏方向形成错综复杂的布面，手感柔顺。厚料适用于防寒大衣、夹克衫等衣物。其他，用细支毛纱纺织出的薄料用在轻薄的女性服装上叫做"麦尔登薄呢"。

**麦秆色** [straw] 稍发暗的淡黄色。Straw原指麦秸，割下麦子的茎的部分。→色名一览（P19）

| |
|---|
| 麦秆色 |

**麦科洛效应** [McCollough, C.effect] 一种知觉感受现象。有关颜色与方向的后效（刺激消除后，该刺激的残留效果）问题的论文就以作者名字为题目。比如，面对红与黑组成的竖条纹和绿与黑组成的横条纹，交替地分别看几分钟时间，然后再看白与黑组成的竖条纹和横条纹这种测试模块，这时会发现颜色与方向的关系颠倒了，原本竖条纹的白色变成

**麦克斯韦** [James Clerk Maxwell] 1831～1879年，英国物理学家。在电磁学研究中主张光是一种电磁波，完成了电磁场理论。因从理论上证明了土星光环并不是连续固体而闻名。另外，还用混色转盘论证了混色理论。

**麦克斯韦回转混色** 加法混色的一种，在一个圆盘表面用几种颜色涂成几个扇形区，当快速转动它的时候，圆盘上的颜色即混色成其他颜色。这种混色方法就叫做"延时加法混色"。J.C.麦克斯韦（1831～1879年）创立了这一理论。

**麦克斯韦圆盘** ⇨ 转动混色器

**脉络膜** [choroid] 包覆眼球后半部的一层膜，处于视网膜与巩膜之间，在视网膜的外侧。富含血管、色素，呈暗红色可遮挡光线，为眼球供养的同时还将眼球内部做暗箱使用。→眼球的构造（图）

**满地花纹图案** [all over pattern] ⇨ 全版图案

**满地小花印花** [Liberty prints] 英国LIBERTY公司印染的布料。印染所用的花纹图案由首任设计室室长威廉·莫里斯（William Morris, 1834～1896年）设计完成。其特色在于使用低纯度色的配色，布料整体散布小花及其精巧、纤细的花纹。20世纪70年代的日本也很常见。

**毛纺纱** [woolen yarn] 一种粗又短的杂羊毛纤维，具有毛的特点，利用其收缩性纺成的纱。表面多绒毛，手感柔软，纱的粗细不匀，捻力较差。

**毛纺织物** [woolen fabric] 使用毛纺纱（以粗而短的羊毛纤维为原料的纱）的织物，其表面有绒毛，手感柔软，保温性强。拉毛、缩绒的厚织物较多。如，粗花呢、条子法兰绒、丝绒等。

**毛皮** [fur] 指哺乳动物的毛皮，毛皮制品。在皮革行业中，毛皮叫做fur、皮革叫做leather。兔、羊、水貂、白貂、黑貂、狐狸、貉、浣熊、狼等种类很多，仿天然毛皮的人工毛皮叫做"服装毛皮"、"仿毛皮"。

**毛刷涂染** ⇨ 匹染

**毛条染色** [top dye] 染色技法之一。精纺人造毛纱在纺织过程中，卷起的毛条逐渐形成陀螺状，即常说的"陀螺卷"。染色时就保持着这一状态，所以也称其为"陀螺染色"（日本行业术语，中文称"毛条染色"——译注）。

**毛线** [wool] 从羊身上采集的纤维即毛线，主要产地有澳大利亚、新西兰、美国等。羊毛具有良好的保温性、吸湿性和弹性，但是，也存在易虫蛀，易缩水等不足。广义上包括有山羊、羊驼、骆驼绒、安哥拉羊、马海毛、开司米等毛，但与兽毛有严格区别。→纤维的种类（图）

**毛毡** [felt] 碎毛、落地毛经缩呢（压力、摩擦加工）碾压成片状，保温性强，还具有隔音、吸收冲击能的性能。可用于生产手工艺品、衬垫、拖鞋、帽子等。

**玫瑰粉** [rose pink] 发紫的亮粉红色，蔷薇花是粉红色就以其花为色名。在蔷薇花的颜色中与热情的玫瑰红一样都是受到众人喜欢的颜色。→色名一览（P36）

| 玫瑰粉 |
|---|

**玫瑰红** [rose red] 冷艳发紫的红色，提到蔷薇花会首先想到这个颜色。蔷薇种类很多，颜色也分为粉红、黄、白等多种多样。而玫瑰红是最具代表性的蔷薇色，如红色天鹅绒一样的玫瑰红色。→色名一览（P36）

| 玫瑰红 |
|---|

**梅鼠色** 发淡红的灰色，发灰的红梅花的粉红色。→色名一览（P5）

梅鼠色

**媒染法** [mordant dyeing method] 染料不能直接固着在纤维上时,可将待染物浸入媒染剂溶液中浸透,促成纤维与染料的结合这样一种染色方法。

**媒染剂** →媒染染料

**媒染染料** [mordant dye] 人造染料的一种,没有媒染剂纤维就无法染上颜色,故此得名。所谓媒染剂就是当染料不能直接固着在纤维上时,使用一种在纤维与染料之间起媒介作用的助剂物质(铜、铁、锡、铬、铝等金属盐类)为羊毛、丝绸染色。染上的颜色耐日晒、耐洗涤、耐摩擦,而且不易褪色。依媒染剂种类可选择各种颜色进行染色,所以也称作"多色性染料"。→染料的种类(图)

**美度** [aesthetic measure] 美国数学家伯克霍夫用图形的几何学特征,将柏拉图名言"美存在于对多样性的统一表现"分值化,提出美度的公式:M(美度)=O(秩序)/C(复杂度)。并适用于蒙&斯潘塞的色彩调和论。→蒙&斯潘塞的色彩调和论

**美度计算** 为了使美的程度更加直观,西方研究了将美数值化的方法,最著名的就是伯克霍夫的计算美的公式,其基本式为:M(美度)=O(秩序)/C(复杂度)。1) 先求出复杂度(C)。C=(色数)+(带有色相差的色有几对)+(带有明度差的色有几对)+(带有纯度差的色有几对)。2) 计算秩序(O)的要素:①计算所用色的色相、明度、纯度的差。②通过图表找出它们处在哪个分类。③求出这样的组有几组。④求出与此相关的美的分数。⑤将这些做合计,以此作为秩序的要素(O)。3) 计算 O/C,求出美度(M)。这一理论由实验美学思想构成。在配色上人们经过调和与判断的磨炼,就会置身于发现这种原理的过程中。

**美利奴呢** ⇨ 平纹细布

**朦胧感** → 朦胧感配色

**朦胧感配色** [faux camaieu color scheme] 色相、色调稍有变化的配色,带有安稳的协调感的用色。也指不同素材以近似色的组合产生微妙的配色效果。→单色画配色

**蒙&斯潘塞** [P.Moon & D.E.Spencer] 美国色彩学专家,夫妇二人共同研究色彩学。他们以孟塞尔表色系为基准,客观地总结了色彩调和论。1944 年,在美国光学杂志上发表了《古典色彩调和论的几何学形式》等两篇论文,客观地从几何学角度确立了色彩调和论。

**蒙&斯潘塞色彩调和论** 蒙和斯潘塞曾在美国光学会发表基于孟塞尔系统的色彩调和论。把调和关系分为同一、类似、对比三种类型,在对美的定量分析操作上以"美度计算"作为尺度是设计上的

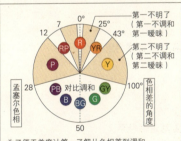

为了便于美度计算,了解从色相差到调和与不调和的区域的说明图。
2 色之差不再暧昧时即达到调和。
注)数字表示将色相环 100 等分的色相差。

**蒙&斯潘塞提出的由色相决定明了·不明了的区域**

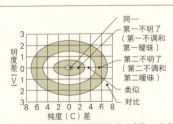

为了便于美度计算,通过所用色的明度差·纯度差,了解调和·不调和的区域的说明图。

**蒙&斯潘塞提出的由明度·纯度决定明了·不明了的区域**

一大特征，其要点包括：①色相的调和。②明度、纯度的调和。③美度计算(以 0.5 以上为宜)等。

**蒙德里安服装** [Mondrian look] 1965 年，伊夫·圣·罗兰发表的一款引用荷兰画家蒙德里安作品中的构图设计的服装。白底上大胆地用直线分割，配以原色，引发了一个崭新的话题。

**孟加拉条纹** [Bengal stripe] 印度东北部孟加拉地方古时流传下来的带条纹图案、横纹明显的织物。配色鲜艳的横纹可用于领带、发带等。

**孟塞尔** [Albert Munsell] 1858～1919 年，美国画家、色彩教育家。首创了孟塞尔色票，并出任以制作、销售以及图书出版为中心的孟塞尔色彩公司的首任总经理。主要著作《A color Notation》(1905 年)、《Atlas of the Munsell Color System》(1931 年)、《Munsell Book of Color》(1927 年)等的出版发行，是今天所用的孟塞尔标准色票的基础。

**孟塞尔标准色票** 现在的孟塞尔表色系是 1943 年修订过的"孟塞尔表色系修订版"，已作为工业标准采用，并按此基准使用孟塞尔标准色票。→孟塞尔表色系修订版

**孟塞尔表色系** [Munsell color system] 将一种颜色的色相(H)、明度(V)、纯度(C)以数值、符号形式系统地表现出来，1905 年，由美国画家孟塞尔发明。把色的三属性分别载入横轴、纵轴及进深轴，用立体空间图表展示出这种颜色。我国对部分内容做修订后被日本工业标准采用。

**孟塞尔色立体概念图** [Munsell color solid general idea figure] 以图示表现的孟塞尔色立体。陀螺的立轴上分布着非彩色(下方黑，上方白)，圆盘上排列的是色相环，与非彩色一样分布于相同的色相面，纯度越高与非彩色轴的距离越远，具有不规则凸凹的非对称图示化。→色立体(图)

**孟塞尔色立体模型** [Munsell color solid model] 外形是一个环绕垂直轴可转动的圆筒，上面贴着 10 幅方图版(里面嵌有相同色相面的双联页)。中心轴上的非彩色按色阶分布，组成色立体的结构。

**孟塞尔色相环** [Munsell color circle] 色相分为 R(红)、Y(黄)、G(绿)、B(蓝)、P(紫)5 个主要色，加上各自的中间色相 YR、GY、BG、PB、RP 共 10 色成环状循环排列。10 色相再 100 等分成 100 色相。标注方法为色相符号与 1～10 编号的组合，用 5 表示各色相的代表色。→卷首图(P38)

**孟塞尔系统** [Munsell system] 孟塞尔表色系

**梦幻色** [psychedelic color] 指刺激性的、幻觉一般的极端彩色。1960～1970 年期间，美国年轻人中间出现了嬉皮士这一族群，他们开展反战运动等，但其中也有不少沉迷于大麻、致幻剂的瘾君子。他们喜好的服装、美术都是来自幻觉体验中所得到的极端颜色的刺激性色彩。

**米巴提** [mi-parti(法)] 带有"色划分"

孟塞尔表色系的特征

| 发明者及特征 | 色彩体系的要点 | 色的表示、立体 |
| --- | --- | --- |
| 孟塞尔(美国、画家)于 1905 年发明，按色086分类，普及最为广泛。修订的表色系(美国光学学会修订)被日本工业标准(JIS)采用 | 按色相(Hue)、明度(Value)和纯度(Chroma)这些属性把色票排列在圆筒坐标上。色相→基本色 R、Y、G、B、P 全部 5 等分。中间再按 YR、GY、BG、PB、RP 把色相分成 10 级色阶。明度→以理想的白(反射率 100%)为 10，理想的黑为 0，其间等间隔地分成 10 级色阶。纯度→各色票的颜色倾向含量越鲜艳越远离非彩色的中心轴 | 颜色符号为：HV/C，例如，5Y8/4 表现它的色相为 5Y，明度 8，纯度 4，非彩色 N5，其特征为各属性在知觉上的等间属性。色立体→具有不规则凸凹的非对称的圆筒坐标 |

的意思。14世纪兴起的一种衣服左右不同颜色的裁制方法,穿在身上的短裤颜色左右不同等各种各样的米巴提。贵族女性身上左侧是父亲的家徽,右侧是丈夫的徽章这种例子也不少见。

**米色** [off white] 稍显灰的白色。并非真正的纯白,而是稍带一点点灰色的白色,英语本意指米色。看上去很白但其实并不是白色,是一种发白的微妙颜色。→色名一览 (P7)

米色

**蜜柑色** 深橙色,蜜柑果实的颜色。秋冬季日本消费量很大的水果——温州蜜柑的颜色。蜜柑种类很多,日本人最喜欢的就是这种。江户时代初期,日本从中国温州引进蜜柑苗木,并从此推广到全国。→色名一览 (P32)

蜜柑色

**毛法兰绒** [flannel] 绒布的一种,稍厚、质地结实的毛织物。常见于柔软的碎白花布料,多用于男士、妇女套装用料等。→绒布

**棉** [cotton] 也称"绵"。棉纤维是从棉这种植物的种子中提取的籽毛纤维。截面扁平,侧面扭曲,易于纺织。由于中空结构,柔软而富于弹性。有较好的吸水吸湿性、保温性强、耐碱性强。湿润时强度提高10%,有良好的洗涤性,易于染色。多用于实用衣料、装饰材料、日用品等。

**棉布** [cotton] 包括棉、棉花、棉织物、棉布、木棉等。原产印度的锦葵科gossypium这种植物的种子上密生着这种纤维。主要在温带地区栽植,产地不同棉纤维的长短、粗细也都不一样,印度棉粗而短,可用于粗纱或被褥用料。埃及棉稍带红褐色却属于高档货色。诸纤维中棉在生产

中用得最多,耐洗涤,又有良好的保温性、防寒性,所以广泛用于实用服装的生产,可以进行防缩、树脂、丝光加工。

**棉染** ⇨ 原料染色

**面积效应** ⇨ 色的面积效应

**民俗服装** [folklore look] folklore 是"民俗"、"民间传承"等意思。民俗服装,指特有的织物、染色、刺绣等追求这些形象的服装。这些象征民族传统文化和风俗的款式,随着20世纪60年代的民俗式热潮、70年代的民族式热潮,迎来了各国的民族款式。→服装形象的分类(图)

**民族服式** [ethnic look] ethnic 具有种族的、民族的、异教徒的意思,一般指犹太教、基督教以外的人们从装束到形象都有着很浓土著意味的服装。形象起源于非洲、中东、印度、南美等地方。近年来也称作民族服装。→服装形象的分类

**民族服装** [ethno fashion] ⇨ 民族服式

**民族时兴** [ethno-chic] ethno 之民族的意思与 chic 之精粹的意思结合起来形成的造语,不仅是民族情调,还带有洗练的都市感觉。同义语为都市现代派、都市民族风等。

**敏感的** [sensitive] "易于感觉的"、"高感度的"意思。依性格方面感情的、身体的条件,对来自外部的影响有所反应,并易于感受到的时候使用的词汇。包括某上市产品出现波动引起不安等场合使用。

**名牌** [brand] 在"商标"、"品牌"这层意思上,专指特定商品及服务有别于其他同类所做的命名和相关设计。与所谓注册过的商标、店铺的商号、企业的标识等有区别。

**明暗对照** [chiaroscuro] 明暗及其配合方法或效果。

**明暗适应** [light & dark adaptation] 从暗处骤然来到明处时,刚开始觉得目眩,接下来眼睛就习惯了,这种现象就是明适应,这时视杆细胞向视锥细胞转移视觉功能。反过来,从明处进入暗处

时，视觉感度随着时间的推移提高的现象叫暗适应。进入暗处后全视野稳定下来达到暗适应状态需要 30～40 分钟时间，感度可提高 1000 倍。这期间视锥细胞向视杆细胞转移视觉功能。

**明度** [lightness] 色的三属性中与表面亮度有关的值。以同一状态下被照亮的白色表面的亮度为基准，判断表面相对亮度的意思。是物体表面的一种属性。在孟塞尔表色系上，明度的属性叫浓淡（value），理想的白为 10，理想的黑为 0，它所代表的是有关明度的值。

**明度差** 指多种颜色之间在明度上存在的差别。比如，就日本色彩研究所的彩色系统而言，明度分为 17 个色阶，最暗的一级为黑 1.5，最亮的一级为白 9.5，从数字上看黑白明度差为 8。

**明度尺度** [lightness scale] 也称"明度尺"。在表色系的图表上，沿着垂直方向显示为从黑（下方）经过灰到白（上方）。1) 在孟塞尔表色系中，以非彩色为基准，理想的黑为 0（光全部吸收），理想的白（光全部反射）为 10，其间亮度用色阶的 9 等分（10/、9/、8/……做符号）来表示。在实际使用的色票上，理想的黑、白使用 1.0～9.5。2) 在 PCCS 表色系中，黑与白都等间隔地分成 9 等分，黑是 1.5，白是 9.5，总共是 17 级色阶。3) 在奥斯特瓦尔德表色系中，在黑与白之间加入 6 个灰色，形成 8 级色阶，依白、灰色、黑的顺序用字母从 a（白）开始每次隔一个字母，如 c、e、g、i、l、n、p（黑）这样表示。

**明度对比** [light contrast phenomenon] 通常指背景色与图案色的关系，图案色的明度朝着与背景色相反的方向变化所看出的效果（与背景色同样亮的图案可看上去却显得很暗）。比如，在白和黑的背景色上加入同一明度的灰色图案时，占据黑色一侧的图案会显得更亮些。→卷首图（P42）（图）

**明度符号** [lightness symbol] 叫做明度浓淡（value），用 V 表示。色的三属性的色相是 H，纯度是 C。

**明度函数** [uniform lightness scale system] 由白到黑非彩色的排列与其视感反射率的关系式。孟塞尔、奥斯特瓦尔德等各表色系都有这种关系式。

**明度配色** 以 PCCS 的 24 色色相环为基准。一般明度差较大的对照，明了性较强，明度差小就难以识别，颜色协调上就显得暧昧。→配色技法（表）

**明度同化** [assimilation of lightness] 同化现象在明度、色相、纯度中都存在，尤其与点、线的大小、密度相关，与观察距离也有关。近看时，点、线都可以分辨清楚，拉开一定距离再看，就会呈现背景和图案（点、线等）混杂在一起的现象。比如，图案中不论白线、黑线，达到一定粗细程度时，就会形成明度对比出现同化现象。

**明亮** [light] PCCS 表色系的色调概念图上与非彩色明度及纯度相关的词汇。低纯度上最亮的明度，"浅"色调，符号为"lt"。→色调概念图

**明亮色调** [life cycle] →明亮

**明了性** [clearness] 以明度为基准点配色等场合使用的语言。所谓明了性强，往往出现在较大明度差（明度差 4 以上）的对照明度关系上，明度差减小（明度差 0.5～2.0）对照明度关系就变得暧昧。明了性是贾德的色彩调和论的要点之一，论述了明了性的原理。

**明了性原理** 贾德的色彩调和论的四大要点之一。处于明快关系上的配色可达到调和。通过颜色的面积比可以实现调和，而白·灰色·黑与任何色组合都可以调和。→贾德的色彩调和论

**明清色** PCCS 色调概念说明图上使用的语言。位于说明图上方，是纯色加白色的形成的颜色。明度很高的比如：非彩色·白·9.5，含纯度由低到高（淡的·灰白的·p)、(浅的·亮的·lt)、(明亮的·光明的·d)的色彩协调。→色彩名称的分类（图）

**明清色系列** PCCS 色调概念说明图上使

用的语言,特指将明清色整体归纳为一个群。这个系列的特征是明度最高,是非彩色的白·W9.5. 明清色是纯色+白色的混色。

**明色** 有明亮感觉的颜色。反义词是暗色。→暗色,色彩名称的分类(图)

**明视觉** [photopic vision] 日常生活中分辨颜色、物体的环境。照度要达到数勒克斯(lx)以上,辉度在数 cd/m² 以上,这时视网膜上的视锥细胞才发挥作用,空间的细小光色变化也可以分辨清楚。光学上是测定颜色时的评价基准。最大视感度为555nm。→暗视觉

**明适应** [light adaptation] 从暗处骤然来到明处时,刚开始觉得目眩,接下来眼睛逐渐就习惯了,这种现象就是明适应,视网膜上的视杆细胞向视锥细胞转移视觉功能。→暗适应

**明浊色** PCCS色调概念说明图上使用的语言。包括非彩色中的亮灰或明灰(itGy)、低纯度中带有明亮成分的亮的浅灰(itg)、中纯度中的柔和(sf),区域有发亮的浊色的意思。所谓浊色即在纯白中同时混入白和黑,感觉浑浊的颜色。而明浊色则是明亮的中间色的意思。→色彩名称分类(图)

**模具印染** 用模具(纸、木、金属等)印染花纹的方法,有雕刻花纹的凸版也有挖刻花纹的凹版。有时将染料直接研进模具或注入防染剂(注液印花),有时利用浸染(带着模具浸染)等方法。用于印花布、小花纹、中型花纹单一布料(浴衣、手帕)、台板印花、带模友禅染等。

**模量** [module] 指建筑物、部件材料的尺寸基准,因应材料的批量化而使用,源于希腊的尺寸单位。勒·柯布西耶(法国建筑师)基于人体尺寸的黄金分割结构提出"设计基本尺度",并加入了美学理念。日本传统的"木割"就是模量的一种,并作为建筑业模量于1963年收入JIS(日本工业标准)。

**模式语言** [pattern language] 为了实践环境设计,制作者和使用者找出一个大家都可以认同、便于把不同词汇组合起来的共同语言形象。这是1980年前后,C·亚历山大(1936年~)提倡的设计手法,他的实践在东野高中(1985年,狭衫市)结出了果实,开创了怀恋苫瓦屋顶、凸棱的墙面等这种感觉的外观设计。

**摩登** [mode] 时尚的同义语,有"流行"、"服装"的意思。摩登的法语意思为"穿着打扮",随着岁月流逝又把变化的意思包含了进去,就像服装店里的高档服装一样,成了更高档次的服装的叫法。而设计师有新作品发表时也这样称呼。

**茉莉色** [jasmine] 浅淡的纯黄色。分布于热带、亚热带的木犀科灌木,藤蔓性植物,有多种分类,因其香味深得人们喜爱,为了采集它的精油、配制茶叶而大量栽植。开白色、黄色等筒形花朵。→色名一览(P17)

茉莉色

**莫瑟** [mosser] 语源为英语的moss,将织好以后的织物表面起毛,或剪短的绒毛覆盖表面的毛织物。有苔藓般的手感,指仅对表面做这种处理的梳毛织物。以平纹或斜纹织成的厚羊毛织物,可用作大衣衣料。

**墨色** 指书法使用的墨的颜色。墨是油烟及松节燃烧后形成的灰渍,加胶凝固而制成。除书法外,还可用于墨画、水墨画。过去把墨与笔、纸、砚合称为文房四宝。→色名一览(P19)

墨色

**牡丹色** 鲜艳的红紫色。牡丹原产于中国,作为一种特殊的花格外受人珍重。平安时代传入日本,牡丹科落叶灌木,牡丹的花色有白、淡红、红、紫、黑紫等各种颜色,但最正宗的是红紫系色。→色名一览(P30)

**M**

| 牡丹色 |

**牡蛎色** [oyster white] 带有牡蛎灰色的乳白色。Oyster即牡蛎。比灰白色再带一点颜色。→米色，色名一览（P6）

| 牡蛎色 |

**木兰** 另作"木莲"。木兰色、木兰底均略称为木兰。木莲的树皮可用来染黄色、红色的杂色、黄橡（发黑的黄色）、香染（浅红发黄的颜色）等。袭色目之一的木兰正面为黄或黑，背面为黑或黄的组合。木兰色是稍显红的灰黄色、涩滞的黄褐色、带茶色的红紫及近于葡萄色的茶色，用来为僧侣的袈裟服染色。木兰底常见于梅谷涩染的猎衣、直垂等衣服的底色。梅谷涩是将红梅的根切碎煎汁，加入明矾配制成的染液，可染成发黄的红色，但染得过重则变成焦茶色。→色名一览（P33）

| 木兰色 |

**木棉** ⇨ 棉

**目标** [target] "标的"、"对象"的意思，市场运营、商品化规划中，企业瞄准客户层及其所属地区。目标的设定取决于来自年龄、性别、职业、收入以及生活方式等的影响。

**目付** [weigh] 也称"刃付"（目付为日文汉字，意为织物的单位面积重量——译注）。织物或布匹的单位面积重量，或每单位产品的重量。幅宽按实物尺寸，1m长度的重量，有时计算$1m^2$的重量。单位用"克"或"千克"表示。计算丝绸和服布料时，按鲸尺（古时日本量布用的尺，合37.8cm——译注）计算"幅宽1寸（3.8cm）长6丈（1匹约22.7m）"的精练后的重量用刃=3.75g表示。相当于一件成衣的重量。

**目视调色** →调色

**目视调色** →配色、调色

**牧羊人格纹** [shepherd check] shepherd是"牧羊人"或"牧羊犬"的意思。因为是苏格兰牧羊人所穿用，所以就这样叫了起来。深色的格子花纹，中间夹着白色斜线是它的特色。日本称其为"小方格花纹"。→格纹（图）

**钠灯** [sodium-vapor lamp] 利用发光管内钠蒸气中的弧形放电发光的灯具。发出的是近于黄橙色的单色光线,可穿透雾霾。钠蒸气气压越高可视光成分越多。→光源种类(图)

**奶黄色** [cream yellow] 接近白的淡黄色,生牛奶、牛奶蛋羹等乳制品的颜色。这一色名指牛奶、蛋黄、面粉加白糖混合调制的牛奶蛋羹的颜色,来自乳制品的色名最早出现于中世纪的法语、英语,日本是从明治时代由中国传入。→色名一览(P11)

奶黄色

**男服革命**(雄孔雀革命)[peacock revolution] 20世纪60年代后期,男装出现的一场革命性变革。美国杜邦公司的迪维达博士提倡男性着装服装化、个性化,为此,将其比作雄孔雀。受其影响日本西服行业也开始了衬衫、领带的彩色化浪潮。

**男女通用** [unisex] ⇨ 无性别

**男性的** 有关色彩感情效果上使用的词汇,与色相明度有关。色相以青为中心,指低明度的暗色。

**男性服装** [masculine look] masculine是"男子气"的意思,指女子的男性化服装,而并非单纯的男性穿的衣服。女性服装中引入男性魅力,所以就成了"男式女服"的同义语。→服装形象的分类(图)

**呢绒** [woolen cloth] 较厚的毛纺织物(羊毛短纤维纺的纱)中的平纹、斜纹、缎子等经缩绒、起毛生产出来的布料。古时战场上用于无袖披肩等,明治后期用来缝制军服、制服、大衣等服装。语源来自葡萄牙语"raxa"。

**内衣** [under wear] 贴身内衣类的总称。英语指衣服中穿在最里面的一层(接触皮肤的部分)着装,比如汗衫、三角裤、女衬衣、短裤等,与贴身衬衣类之外的内衣如女式贴身内衣、胸罩则有所区别。

**嫩草色** 鲜艳的黄绿色。从春到夏期间草木的叶子由绿逐渐变为浓青色。嫩草色指刚发芽的新绿颜色,过去,是1月到2月之间的代表颜色,经常在贺年片上作为报春的颜色使用。→色名一览(P36)

嫩草色

**嫩叶色** 淡而柔的黄绿色。初春草木复苏时刚长出来的叶子的颜色。嫩叶及其颜色作为夏天的季节语言常出现在诗词、文学作品中。带有清爽、新鲜形象的颜色,与嫩草色类似。→色名一览(P36)

嫩叶色

**嫩竹色** 亮绿色,当年生长的嫩竹的颜色。相对于老竹子而言的嫩竹色。其他带有竹子的颜色还有青竹色、熏黑的红竹色等。→老竹色,色名一览(P36)

嫩竹色

**尼龙** [nylon] 一种聚酰胺系合成纤维。具有质地坚韧耐摩擦、揉搓,富于弹性以及不易起皱的特性。不足之处在于不耐热,日晒后易变黄。可用于衣料、装修及工业材料。

**尼罗蓝** [Nile blue] 淡绿的青色,即非洲东北部的埃及国土上流淌着他们的母亲河——尼罗河的颜色。这种颜色看着又

有些偏绿，所以也称作"尼罗绿"。在举世闻名的古文明发祥地埃及流淌着的尼罗河，于 19 世纪被用作色名。→色名一览（P24）

**尼罗蓝**

**霓虹灯广告牌** [neon sign] 用氖管（氖，无色无嗅惰性气体）制作的告示牌。氖管是封入了氖气或氩气的放电管，有多种颜色，自由闪亮。主要用于户外广告，1899 年，由英国人拉姆齐发明。

**霓虹色彩效果** [neon color dffect] 由不同颜色和亮度的色调描出的一个十字，遮盖了网格花纹交叉处的十字部分（与埃伦施泰因效应相同的花纹），就像从周围颜色中飘浮出来一样扩展，形成一种视错现象。这种效应是由于主观轮廓（虽然并没有实际的轮廓线，却可以看到轮廓）和亮度、颜色的错觉组成的一种视觉补齐。→埃伦施泰因效应

**捻线绸** 一种丝绸织物。用蛾口茧、劣质蚕茧吐的真丝纺织的织物（日语汉字为"䌷"——译注）。出自各地的特产有：大岛䌷、结城䌷、长井䌷、土田䌷、久米岛䌷、丹后䌷。品种包括白䌷、条纹䌷、碎白道花纹䌷等。由于产自碎茧，蚕丝深浅不匀，有结节，不够美观，但轻薄而有韧性仍比较实用。常用于一件和服料、条带料等和服用料上。

**柠檬黄** [lemon yellow] 亮而发绿的黄色，柠檬表皮的鲜艳色。柠檬是发绿的黄色的代表色。柠檬原产于印度的喜马拉雅地区，濒临地中海的南欧国家也是自古以来就有栽培。到了 19 世纪，以铬为原料生产出了发绿的合成无机颜料——铬黄。由此出现了铬柠檬这一色名，后来演变成了柠檬黄。→色名一览（P35）

**柠檬黄**

**牛顿** [Issac Newton] 1643～1727 年，英国物理学家、数学家、天文学家。在光学领域通过光的分散、光谱实验提出了有关光与色的理论，发明了微积分法。从事关于万有引力定律、太阳系行星运动的研究，被尊称"近代科学始祖"，他还确立了研究自然科学的数学方法。任剑桥大学教授时当选国会议员（大学代表），终生独身，著作有《自然哲学的数学原理》、《光学》等。

**牛顿的色彩调和论** 牛顿在 1704 年所著的《光学》中有一项实验是用三棱镜把太阳光的白光分解成光谱，并可以再合成出各种颜色。其基本色觉是赤、橙、黄、绿、青、蓝、紫七种颜色，以白色为中心，把它们排列在圆周上，用来说明色度图的混色原理。

**牛仔布** [denim] 指厚斜纹棉布织物。一般的蓝色牛仔布，其经纱用靛蓝染的 10～14 支纱，纬纱用未晒棉的 12～16 支纱。更多的经纱浮出表面所以呈蓝色。常用于牛仔服、工作服、围裙等。

**牛仔服装** [western look] 由美国西部牛仔及女式的牛仔风格引申出来的服装。其要点在于瘦身裤、带装饰穗的夹克、牛仔帽子以及牛仔靴等。

**浓藏青** →藏青色

**浓淡法** [gradation] 英语"浓淡"、"浓淡程度"、"由浓渐淡"的意思，指色彩、光的阶段性变化。明度的浓淡变化是最典型的，比如，水墨画就是用非彩色描绘出明度的浓淡。

**浓淡配色** [gradation color] 3 色以上的多色配色，按某色彩阶段性的变化进行排列所产生的视觉吸引力以及可产生这种效果的配色。从色彩的不同属性来看，就是色相的浓淡配色、明度的浓淡配色、纯度的浓淡配色、色调的浓淡配色这四种类型。

**浓淡效应** [gradation effect] 色彩的阶段性变化在某一排列上给人带来的视觉吸引力（颜色引人注目的程度等称作视觉吸引力）。

**浓色** 浓紫色，浓紫的意思。以紫草的根为染料，什么都可以染。织物包括经纬线，用浓紫色的纱线织出的布。→色名一览（P14）

浓色

**黏胶人造丝** [viscose rayon] 一种再生纤维。从 viscose（经火碱和二氧化碳化学处理过的木材纤维原液）制取的人造丝系列，分长纤维（连续纤维）和短纤维。有光泽，染色性好，手感透爽，有一定的吸水性。但不足之处在于不耐潮湿易缩水。可用于衣服衬、罩衫、和服用料、窗帘、床上用品等。→波里诺西克人造纤维

**女裙裤** [culotte] 外观看像裙子的短裤，有优美的线条，也有轻松的便装，长短不同，年龄大小都可以穿。最初是17世纪末到18世纪末，欧洲男子外出旅行穿的服装，可显示贵族阶层的社会地位，与丝织品、天鹅绒刺绣的奢侈上衣配套穿着。

**女性成衣** [confection（法）] 指大众的成衣，与高级成衣做区别时使用。

**女性的** 用于色彩感情效果的词汇。有关色相、明度的词，色相以红为中心的明亮色（高明度）。

**女性服装** [femine look] 女人味的，指强调温柔这一要素的装束。柔和的曲线线条，使用衣褶、饰边的装饰性设计。浪漫、奢华的服装。→服装形象的分类（图）

**暖色** 让人感觉温暖、丰富的颜色。情感上让人觉得有爱心、温顺，主要与色相相关，属暖色系（红－橙－黄），色相环中含 RP-R-Y 的色相。

**暖色系** 感觉温暖的颜色。其色相为红、橙、黄色系的色，不含黑色成分的亮色。

# O

**欧陆款式** [European style] 欧洲情调的服装，含生活方式，与日本造词的美式款式相对应。欧洲情调给人以优雅而沉稳的美感及个性化的配色。相比之下，美式款式多属爽朗开放，追求运动、功能性服装。

**欧陆式服装** [continental style] 在"欧洲大陆"这个意思上，指欧陆风的服装，尤其指绅士服前胸那种量感的短腰身上衣搭配细腿裤子的服装。

**偶像** [ikon] 指希腊教会等祭祀耶稣基督、圣母、圣徒及殉教者们的画像。尤其是始于6世纪的拜占庭美术的一种表现，俄罗斯流行于11~17世纪。有画像的意思。

**盘领** 指领窝、领口的形状为圆领、高圆套领。可从墓葬陶俑、束带、衣冠、直衣、猎衣、水干(束带、衣冠、直衣、猎衣、水干以及下文的直垂、袒、小袖、间笼皆为日本古时服装类型——译注)上看到。反义词为垂领、领窝V字形领口,属和服样式,如直垂、袒、小袖等。→垂领

**袍** 中国盘领、窄袖和服形式的防寒服。奈良时代作为官人的朝服、制服从中国引进,到平安时代将袖和腰身加宽,加大,男子装束穿在束带、布袴、衣冠(平安时代官员的各种装束——译注)的上面。种类分为文官穿缝腋袍(腋下缝合)、武将穿阙腋袍(腋下不缝合),颜色按官阶分为深紫、浅紫、深绯红、浅绯红、深绿、浅绿、深蓝、浅蓝等。武士之间按身份、家徽决定其图案的使用规格,以便在仪式时按规定穿用。→有学识者用的图案

**泡泡纱** [crape] 布料表面带有细小波纹一样的凸凹的织物。有粗涩的触感,质地为丝绸、人造丝、毛、合成纤维等。作为布料的种类有:双绉、乔其纱和绉绸等。

**泡泡纱** [seersucker] 布料的经线方向有条状皱纹浮现的很薄织物,也称作"绉条薄织物"、"经向绉条组织"。按一定间隔,经线松弛部分与张紧部分交错织好以后,就形成凸凹皱纹的线条风格,适于夏季宽松便服、睡衣等用料。

**佩斯利涡旋纹** [paisley] 印度克什米尔地区一种开司米披肩上常见到的传统图案,也称"克什米尔花纹"。18世纪初,传入苏格兰的佩斯利(毛织物产地),并从这里流传出去,也就是这一名字的来由。一些特殊花纹,如松球、侧柏、椰树叶等都是由此派生出来的。在日本,就像认同了勾玉(古代装饰品用的月牙形玉——译注)的图案化一样,也称其为"勾玉花纹"。

**配合色** [assort color] 即辅助色。对于已变成基础色的基调色、宣示色占优势的色有更好的衬托效果,也称从属色,是基调色之后占据更广泛面积的颜色。→基础色

阙腋袍

**配合色** [assort color] ⇨ 配合色

**配色** [color scheme] 为了追求生活环境的舒适、安全以及实效性,将两种或多种颜色组合起来求得均衡的过程。

**配色调和** [color scheme harmony] → 配色

**配色技法** [color design method] 颜色组合、均衡的方法,也是为两种或多种颜色配色建立秩序的手法。包括以统一、多样性为主的功能配色法;注重色彩调和、形态效果的造型配色法;以传递形象为目的的心理配色法等。

**配色卡** [color scheme card] 从事色彩的团体或相关公司企业公布的颜色卡片,比色样稍大一些。使用者可将色卡剪下来与各种颜色组合起来考虑。

**朋克服装** [punk fashion] 20 世纪 70 年代中期,伦敦年轻人有伤风化的样式,从朋克摇摆乐舞台上的着装扩展开来。作为反体制服装的象征,身上恶魔般的装扮和发型、打上铆钉的黑皮夹克以及瘦腿裤子,别针、刮脸刀、链条等都成了他们的装饰品,极具攻击性的服装款式。

**膨胀色** [expansive color] 即使面积相同,通过颜色的不同也会看出大小的差别。看着大的叫膨胀色,显小的叫收缩色。这种"由颜色产生的大小的感觉"现象中使用的词汇。一般寒色系比暖色系、暗色比亮色看着更大一些。比如,服装颜色中黄色、白色衣服显得身材较粗壮,青、黑色服装因其收敛作用显得苗条。→收缩色,色彩名称分类(图)

**披风** 日语写作"被风",一种和服外衣。江户时代后期设计的朝臣穿用的外衣(短斗篷、会客斗篷),后来用于室内防寒,茶房、艺人、医生等都可以穿。19 世纪为妇女、女孩穿用,最近三岁孩子过女孩节(日本民间节日——译注)时作为

| | | |
|---|---|---|
| 色相配色<br>(以色相为基准的配色) | ①同一色相(色相差 0)<br>②邻接色相(色相差 1)<br>③类似色相(色相差 2～3) | ④中差色相(色相差 4～7)<br>⑤对照色相(色相差 8～10)<br>⑥补色色相(色相差 12) |
| 明度配色<br>(以明度为基准的配色) | ①对照明度(明度差 4 以上)<br>②中差明度(明度差 2.5～3.5)<br>③类似明度(明度差 0.5～2.0)<br>④同一明度(明度差 0) | A 非彩色　B 同一色相<br>C 分别依对照色相相关配色<br>D 非彩色和有彩色　E 对照色相<br>F 分别依类似色相相关配色 |
| 纯度配色<br>(以纯度为基准的配色) | ①对照纯度(纯度差 大) 非彩色和有彩色,同一色相<br>③类似纯度(纯度差 小) 源于各自的对照色相<br>④同一纯度(纯度差 0) 相关配色 | |
| 色调配色<br>(以色调为基准的配色) | ①同一色调配色 同一色相,类似色相<br>③类似色调配色 源于各自的对照色相<br>④对照色调配色 配色效果 | |
| 配色技法 | ①基调色(基础色)和主调色(配合色)配色<br>②按色相做主调色(优势色)配色<br>③按分离(使分离)效果配色<br>④按重点(强调)效果配色<br>⑤按浓淡渐变(逐渐变化)效果配色<br>　依属性的不同,色相、明度、纯度、色调有各自的浓淡渐变。<br>⑥按重复(反复)效果配色<br>⑦色调里色调(色调重叠)配色<br>⑧色调上色调(使色调相似)配色<br>⑨色调(中间色调)配色<br>⑩单色画(同一色相)配色<br>⑪同系列颜色(格调有差异的同一色相)配色<br>⑫三合一(3 色)配色<br>⑬双色(2 色)配色 | |

配色手法和配色技法一览

仪式着装（无袖装）使用。形式类似道行（一种和服外套——译注），方形前襟敞开，带有翻领，线绳装饰双重打结。用料为绫子、缎子等高档和服衣料。

**皮革素材** 未经鞣制的原皮称"皮"，鞣制后称"革"，两者有区别，而皮革是它们的总称。在保持毛的附着状态下鞣制出来的是毛皮。原料皮主要来自牛、羊、猪等，爬虫类等的皮也可以利用。

**匹染** [piece dyeing] 指处在布料、编织料状态上的染色（后染）。后染分为用木模的连续印染（染花纹）和浸在染液中的浸染染色（染素底布料）。棉、长纤维丝多用后染，而羊毛不仅是先染、丝染，还有散毛染和毛条染。长纤维织物都是以"匹"来计量，所以也就叫做"匹染"。

**漂白纱** 棉布或麻布用的、漂白过的纱线，制作手巾、贴身衬衣用料。

**漂亮** [chic(法)] 有"上品"、"精粹"、"洗练"的意思。上品而洗练的装束能传递出精神层面的东西，看在眼里觉得出色之外，还有沉稳和知性的感觉。

**拼接互补** [split complementary] ⇨ 邻接补色配色

**拼接互补配色** [split complementary scheme] 3色配色之一，色相环上的一色和与其有补色关系的其他位于左右的2色所做的配色。比如，约翰内斯·伊丹的色相环上在青紫和红紫的中间置入黄色的配色。也称"分裂补色配色"。

**拼贴画** [collage(法)] 现代绘画技法之一。将报纸、铁丝、布片等颜料以外的各种东西粘贴在画布上，形成一种崭新的造型效果。1912年前后，由毕加索、布朗克等开创了这种立体派技法。

**品红** [magenta] 鲜艳的红紫色，印刷油墨、染料、彩色照片用的三原色之一，是绿的补色。19世纪中叶，意大利爆发独立战争时发现这一颜色，这场战争从意大利北部的magenta开始，法兰西和撒丁王国的联军战胜了奥地利。为了纪念这场战争当年的战场magenta就被用作了色名。→色名一览 (P31)

品红

**品蓝** [royal blue] 鲜浓发紫的青色。Royal一般指英国皇室，后面接上一个蓝色就成了英国皇室的颜色。16世纪作为大青色（蓝玻璃）的别名，19世纪是普鲁士蓝的别名，19世纪末就变成了皇室的颜色。英国国旗的颜色中白底上是红与蓝的米字格，其中的蓝就是皇室色的品蓝。→色名一览 (P35)

品蓝

**品牌专卖店** [brand mix shop] ⇨ 商品汇总

**平衡** [balance] "均衡"、"稳定"、"对称"的意思。在与天平的支点成对称的两侧添加重量时，天平若成水平状态，就可以说"达到了平衡"。这里所说的平衡由重量概念发挥主要作用，但造型方面谋求感觉上的（形态、质感、量感等）平衡，则是给人较好的稳定感的平衡。礼服的匀称就是一种左右对称性平衡的状态。非正式的平衡是一种左右非对称也达到平衡的状态。所谓不平衡即不适称的状态。

礼服的平衡　　非正规礼服的平衡

平衡

**平均演色评价指数** [general color rendering] 有关光源演色性评价方法的术语。JIS（日本工业标准）规定，准备评价演色性的光源和标准光交替地为试验色（样本规定：No.1～No.8为全色相，中明度，中纯度的色；No.9～No.15为高纯度色和肤色等重要色；No.15是日本人的肤色，也是特意为此补充的）照明，然后用演色评价指数表示相互色度（在xy坐标上表示光色）的偏差，该颜色所展示出来的区别就叫色度偏差（色差）。演色评价指数的最大值是100,在这种场合看到的就与标准光(自然昼间光、白炽灯)下的所见相同。这个数值越小，说明演色性越低，所见到的区别也越大（色差大）。演色评价指数存在这种平均和特殊的两个方面，其中的平均演色评价指数用Ra表示，试验色No.1～No.8的特殊演色评价Ri的平均值用平均演色评价指数Ra表示。其他在标准光的状态下，还可以使用以试样的光源计算的每个试验色i的演色评价色票，用这一色票便于判定色展示的是什么状态。

**平绒** [velveteen] 纬纱割绒织物，把割绒纱线线套剪断后表面有毛绒立起。是一种手感柔软、厚实的棉织物。可用于妇女服装、童装及窗帘、坐垫用料等。

**平纹白布** [calico] ⇨ 金巾布

**平纹细布** [muslin] 也称"中国绉绸"、"薄纱"。经纬纱用80～100支的细棉单纱，以平纹或斜纹织出的薄布料，既轻且柔的棉织物。最初是毛织物，但也可以使用其他原料织成。Muslin这个名字来自美索不达米亚的底格里斯河西岸城市摩苏尔，在这里首次织出这种织物，为此就成了这种织物的名字。还可以用于纺织人造丝。

**平纹组织** [plain weave] 织物的三原组织之一，经纱纬纱各一支交错织，是最基本的技法，用途广泛。这种技法的特性在于纱的粗细、捻力强弱以及密度、颜色的变化可以形成不同的视觉效果和手感。质地分为纺绸（润滑、鲜艳的细纹绢织物）、捻线绸（真丝纺并加捻的绢织物）、细平纹布（衬衫及女性服装等柔软有光泽的布料）、细白布（强捻细纱线织的薄棉布）、薄绒细布（薄而柔的毛织物，平纹薄毛呢的另一种叫法）等。→织物的三原组织（图）

**平针编织** [plain stitch] 编织的基本组织之一，平整地编织成织片，即针织品（也称平针织物、乔塞编织）。正面背面交叉编织，表面V字形连接，背面成横垒，而且看到的都是线圈。编织的开头和收尾都可以解开，因此容易发生乱套。毛衣、其他的普通织片都可以使用。针织物（图）

**平针织物** [jacquard cloth] 指用J.F.雅卡尔(法)发明的提花机织出的凸纹织物。为了让图案落实到布料表面，按照镂出花纹的纸样引导纱线，自动完成花纹织物。提花织物有单色也有多色，都可以生产任何花纹的豪华布料。除服装面料外，窗帘、壁布以及沙发布也可以利用。→织物的种类

**评定尺度法** [method of rating scale] 尺度构成法之一。向受试者提示对象物，令其将排好顺序的类别分成组，以此求出尺度值的方法。

**评价演色的色票** [color rendering index card] →平均演色评价指教

**苹果绿** [apple green] 青苹果的黄绿色。如同西方描述亚当夏娃的绘画上所见到的那样，一说到苹果并不是红色，通常指青苹果。→色名一览 (P3)

苹果绿

**葡萄酒红** [wine red] 鲜明的红紫色。依葡萄酒产地的不同，颜色也不一样，但一般指法国波尔多产的红酒颜色。→波尔多，色名一览 (P36)

葡萄酒红

**朴素的** [plain] 用于色彩效果的词汇。主要与纯度有关，特指浊色（低纯度色）。

**普尔金耶** [Johannes (Evangelista) Purkinje] 1787～1869年，捷克生物组织学家、生理学家。1818年以一篇有关视觉的毕业论文为契机，与盖德建立了友情，后来出任布拉格大学教授。在显微镜解剖学方面发现了众多新的重要组织。尤其在光学领域以其"普尔金耶现象"而闻名。

**普尔珀旺** [pourpoint（法）] 14世纪中叶到17世纪中叶欧洲人穿用的男性上衣。使用充填物和多层衲布缝制是其典型特征，最初用在铠甲的下面用来防寒。16世纪，各地都开始为上衣开叉，做类似装饰性缝制。17世纪，废除了充填物，更方便肢体活动，纽扣也增加了装饰性工艺品价值。

**普朗克辐射体** [plankian radiator] ⇨ 黑体

**普鲁士蓝** [Prussian blue] 发暗紫的青色。18世纪初，由法国人米罗丽（Miloli）和德国美术颜料商迪斯巴赫（Diesbach）两人几乎同时发现。德国的普鲁士濒临北部的波罗的海，而发现地柏林是普鲁士王国首都。于是，普鲁士王国（Prussia）这名字就用在了这种颜色的色名上。→ 色名一览（P29）

普鲁士蓝

**普罗米克斯** [promix] 半合成纤维的一种。丙烯腈（以煤炭、石油、天然气为原料的合成纤维）与从牛奶中提取的蛋白质重组制成的柔软纤维。商标上标注有"Chinon（希农）"。以柔软见长的纤维属丝绸范围，用于和服、礼服等高级服装。→纤维的种类（图）

**漆面革** [enameled leather] 经过铬矾鞣制后的各种皮革的表皮层，经涂料、清漆、亮漆等反复涂刷，增进光泽，使其弹性和防潮性能。

**漆皮布** [enamel cloth] →油漆的布料

**齐马乔勾里** 韩国及朝鲜妇女穿的传统民族服装(白色)。"齐马"相当于裙子，长度由胸部到脚踝，靠肩上的带子系住。"乔勾里"是一种长约30cm的短上衣，筒袖、窄衬领、衣襟用胸前的两条带子系在一起。"乔勾里"的颜色有白、红、青、黄、蓝等，"齐马"的颜色则很随意。

**骑缝花纹** 一种和服印染花纹的方式。把衣服或和服短外褂的图样骑缝假缝在未染色的白衣料上，画出草稿，将花纹对位后拆下骑缝线，然后开始印染或刺绣。把衣料当做整张画布使用，拼缝与拼缝之间形成一幅画作般的花纹，所以非常华丽。常用于长袖和服、已婚女性礼服、会客服装、彩印和服外衣等(日文称这类图案为"绘羽"——译注)。→和服配饰

**骑马格纹** ⇨塔特萨尔花格

**棋盘格花纹** ⇨重叠格纹

**棋盘格纹** [block check] block是"一个区块"的意思，指如棋盘一样的格纹。白、黑或浓、淡交错排列，所以也称作"市松花纹"、"元禄花纹"(元禄为日本的一个历史年代——译注)、"棋盘格纹"。→格纹(图)

**棋盘条纹** ⇨棋盘格纹

**乞丐装** [shabby look] "破破烂烂的"、"久穿变旧的"意思，人称贫困潦倒的时尚。将衣服故意弄脏、绽线、打补丁、开洞及撕破等，胡乱穿在身上，打造一副贫穷形象。作为与保守社会、时尚潮流的对立面，形成了20世纪90年代的一股时尚代表。单独生产出来的成衣或染上斑渍，或弄出皱纹等这些附加工序，呈现出一种跻身规范化便装的苗头。

**起绒织** ⇨绒毛织物

**恰德尔** [chador] 伊斯兰教国家的女性因宗教原因禁止在他人面前暴露面部和皮肤，恰德尔就是出于这种目的穿一种在身上只露出眼睛的斗篷式传统服装，多用黑色棉布缝制。"恰德尔"是伊朗的叫法，同一款式各国有不同的名称，伊拉克叫阿巴、埃及叫塔尔哈、阿富汗叫查都里、巴基斯坦叫布尔克瓦等。

**千鸟格纹** ⇨犬牙织纹

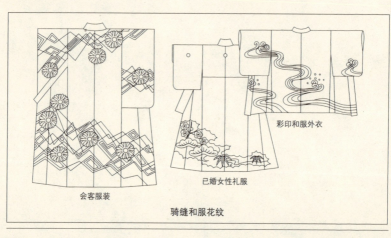

会客服装

彩印和服外衣

已婚女性礼服

骑缝和服花纹

**千岁绿** 千岁是长寿的意思，指可以活千年的常绿树松树的浓绿色。与松针色、常盘色相同。→色名一览（P22）

千岁绿

**铅色** 发青的灰色。由于这种颜色给人阴沉沉的压抑感觉，常用于表现阴天、脸色欠佳的时候。类似语有钝色。→色名一览（P24）

铅色

**前卫**[avant-garde（法）] 原为军事术语中担任前沿警戒的兵员，后转用于艺术术语。通常指破除旧传统敢于革新的艺术家及其行为。→服装形象（图）

**前卫艺术** underground之略。20世纪60年代出现的词汇，含义为"前卫的、非商业的、个人的"，指全面的前卫运动。

**钱布雷绸**[chambray] 经纱用色线，纬纱用漂白线，产生细碎白花效果的平纹织物。原料主要采用棉线，也可以用混纺。这种布料可薄可厚，用于加工工作服、运动服、儿童服等。

**瞿麦色** 深粉红色，与石竹色相同。是自古以来传统色名中的颜色，《万叶集》、《源氏物语》中都有这种颜色出现。秋季七草之一，色名来自野生的河原瞿麦开花的颜色。种植的瞿麦颜色有红、橙、黄、白，瞿麦色也称作粉红色。→色名一览（P24）

瞿麦色

**浅葱色** 带鲜绿的青色，位于青与绿中间的颜色。浅葱是葱的嫩芽的颜色，也有时因靛蓝染色的次数少，染得很浅，呈浅而亮的蓝色。在江户时代，来自农村的武士穿的短外褂用它衬里。→色名一览（P2）

浅葱色

**浅灰的** 1. [light grayish] PCCS表色系的色调概念图上带有颜色倾向的非彩色使用的词汇。纯度稍居中等，"亮而发灰的"的色调，符号为"ltg"。→色调概念图

2.[greyish] PCCS表色系的色调概念图上有关略带色倾向的非彩色的术语。纯度稍稍近于暗清色的色调，符号为g。→色调概念图

**浅灰色调** →浅灰色

**浅蓝色** 1. ⇨ 罐口窥视色，色名一览(P25)

浅蓝色

2. 很淡的蓝色，比蓝色淡，比淡青深的颜色。另写作"花田色"，是假借字（从日文角度的解释——译注）。→色名一览（P26）

浅蓝色

**浅色** 1. 指低纯度白色调的颜色。明度低，含白较多的明清色。配居时花色少，浓度低的淡色。可给人温柔感的颜色，所以婴儿服装多选用这种颜色。→色调概念图

2. 指浅而淡的颜色。明度较高、着色很少的颜色，并不是令人感觉深奥，而是让人觉得轻快、年轻的颜色。→色调概念图

**茜色** 稍显黄、深而沉着的红系颜色。正如"染上茜色的天空"所描述的，茜色是晚霞的颜色。将原产亚洲的茜草煮沸，用熬成的汁做草木染色时的颜色。茜色与蓝色一样都是人类最古老的植物染料。→色名一览（P2）

茜色

**强调** [emphasis] 由其强调、重视、重点等意思可知需要强调整体中的某一点，将其单列出来。比如，服装要从配色、设计、配饰等环节追求效果。

强调

**强调色** [accent color] 室内装修及外部环境条件等术语。1) 室内装修时：要求室内装修产生变化及需要强调的效果，就要使用小面积的纯色，也可以于补色之外表现个性，或使用沉稳氛围的非彩色等。其比例以占整体的 5% 为宜。2) 对于外部环境：构成住宅等建筑外观的各部位与整体景观密切相关，应围绕如何营造良好情绪氛围去构思，其比例约占整体的 5%，也称主调色。

**强对比** →相反的调和

**强** 色彩的感情效果上常用的语言，主要与纯度有关，与明度也有关系。指稍暗的、精湛的（明度稍低，高纯度）的颜色。→色调概念图

**蔷薇色** 冷艳发紫的红色，与玫瑰红相同。蔷薇中有白、黄、粉等多种颜色，但这种是最能代表蔷薇的颜色。→色名一览 (P26)

蔷薇色

**乔品** [chopine] 过去土耳其妇女穿的软木厚底鞋，16 世纪初传到欧洲。当时的服装款式装饰过剩，甚至裙子要带声响。女性出于打扮俊俏的目的，为了与礼服配套，穿这种增高身材的鞋，故其大受欢迎。

**乔其纱** [georgette] 用强捻蚕丝织成的一种平纹织物，经纱或纬纱均以两或三根左捻丝、两或三根右捻丝相同排列，密度甚稀，经精练、印染后，表面呈明显的孔眼以及因捻丝皱缩所造成的特殊皱纹。富于张力和清爽感，又具有褶皱性，非常适于典雅款式女性套装、连衣裙等。

**巧克力色** [chocolate] 暗红茶色，日本名叫黑茶色。巧克力中有牛奶巧克力、黑巧克力，而作为颜色的巧克力色指的是黑巧克力。其原料是 1502 年哥伦布带回西班牙的可可豆，而加蜂蜜、砂糖后作为饮料饮用则始于 17 世纪后半叶。1870 年，瑞士生产出世界首例板状巧克力，日本于明治初年引入。→色名一览 (P22)

巧克力色

**巧妙设计模式** [engineered pattern] engineered 有设计、巧妙处理的意思，所谓巧妙设计模式，即各部件的布料表面花纹经巧妙计算、配置，使其穿着后形成一个整体。同类词还有嵌料模式、围巾模式、滚边模式等。

**翘臀式** [bustile style] bustile 是为了使裙子后腰处凸起而加上去的腰垫。这种原本用于衬衣的款式于 17 世纪末陆续出现，尤其翘臀式。流行于 19 世纪 70～80 年代的裙子是一种后部大得很夸张的款式，传入日本后叫做"鹿鸣馆款式"。

**茄子蓝** 发暗青的紫色，茄子皮色。江户时代染坊生意兴旺，当时流行染蓝。染藏青色的靛缸中飘浮着紫色的靛蓝发酵泡沫，染蓝的过程就是这些泡沫在染色。这颜色与茄子很相似，所以就叫它

茄子蓝。英语称茄子为eggplant，也是暗紫色的意思。→ 蓝紫色，色名一览（P24）

茄子蓝

**青瓷色** 柔和、澄澈发青的绿色。所谓青瓷指一种用淡绿釉烧成的中国瓷器及其淡青色。英文为celadon。→色名一览（P19）

青瓷色

**青灰色** 发暗绿的青色，蓝染的色名之一。这个色名的来历有多种说法，比如，江户时代城里看管服装仓库的人穿的衣服的颜色，或仓库悬挂的幕帘的颜色等。纳户（青灰色的日文汉字——译注）即现在的仓库，江户时代指存放衣服、布料的房间。→色名一览（P24）

青灰色

**青茅色** 发亮绿的黄色。青茅草野生于日本中部及近畿地方，属于稻科植物，类似于芒。用这种天然植物染料染的色就以植物名作为色名，可染出鲜艳美丽的黄色。八丈岛出产的黄八丈等织物就是这种颜色。→色名一览（P9）

青茅色

**青铜色** 1. [bronze] 发暗绿的浓茶色。日本称作"青铜色"。铜与锡的合金即青铜。多用于寺院的佛像、工艺品等。→色名一览（P29）

青铜色

2. ⇨青铜，→色名一览（P20）

青铜色

**青竹色** 明亮的浓绿色。生长着的青竹竹竿的颜色，也是表示青绿染色的色名。竹子产地以东南亚为中心，但日本自古以来就有竹子生长。对于日本人而言竹子是近在身边的植物，多用于建筑、工艺品。带竹字的色名还有嫩竹色、老竹色、熏竹色等。青竹到冬天仍然是绿色，正因为这一层积极意义，竹常出现在贺词中。英语称其为"bamboo green"。→色名一览（P1）

青竹色

**轻重感** 依色的种类不同，有时感觉很轻有时感觉较重。明度越高的颜色感觉越轻，明度越低的颜色感觉越重。

**倾向色** →流行色

**清淡色彩** [pastel color] 发白的柔和色，色的状态温和，可给人透亮感的中间色。pastel color也称轻淡色调，Pastel是西方画家常用的绘画用具之一，在粉末颜料里混入阿拉伯胶，调匀后凝固成颜料。与彩色铅笔类似。

**清淡色调** [pastel tone] ⇨清淡色彩

**清色** →淡色

**清爽** 描述色彩感情效果用的词汇，主要与明度有关。烘托开放气氛令人爽朗的颜色。高明度、明亮而清新的颜色。

**清爽色** 颜色也有轻重感，明亮色让人感觉轻快，给人开放感。白、黄感觉轻，纯度越高的颜色给人感觉越轻松。

**球面像差** [spherical aberration] 指镜头、球面镜出现的光线聚焦的偏差。光轴上一点发出的光线通过镜头等之后不能集中在轴线上，前后偏移，致使影像模糊的现象。这种场合，收小光学系统的光

**曲霉色** 麹所具有的那种如霉菌般的绿色，日文汉字也写作"菊尘"。抹茶与铜绿染料混在一起的那种暗绿色。平安时代只有天皇才能用的禁色。→色名一览（P10）

曲霉色

**躯干剪影** [long torso silhouette] torso 是指人体、衣服的躯干部分，以舒缓宽松的低腰身为设计重点形成的躯干轮廓。

**趋势** [trend] 有"倾向"、"风潮"的意思，时尚术语中的"流行最前沿"，其次还用于"新倾向"等意思。设计师的世界就是抓流行，谁做出了流行，谁就是胜者。颜色也有流行，流行色是颜色的一种趋势，衣服、小物件乃至各种商品都可以使用。

**趋势色** [trend color] "时兴色"的意思。其反义是"传统色"。"流行色"也可以作为它的同义词使用。→流行色

**全版图案** 占满整块画布的图案。因没有方向性更便于使用，应用范围广的图案，也称"满地花纹模式"。

**全面扩散照明** [general diffused lighting] 配光分类形式之一，上向及下向的散射光束各自 40%～60% 做半直接和半间接照明。→照明方式

**全面照明** [general lighting] 室内或某一领域做整体一致的照明。即使与室内作业形态、桌子等的配置无关也全部设置照明器具，并且达到与作业面同样的亮度。

**犬牙织纹** [hound's-tooth] 有"犬牙"的意思，格纹如犬的尖牙般一个个咬合在一起，故此得名。在日本称其为"千鸟格纹"，以黑、白为基本色，茶色和白色组合的格纹。多用于大衣、西服套装、夹克衫等。→格纹（图）

**裙裤** 和服两件套的下装，有裤子形式的骑马裙裤，也有裙子式的没有裆的裙裤；有长及小腿的短裙裤，也有下摆盖过脚面的长裙裤；一种叫做指贯的裙裤其下摆用抽带收紧，比较实用的还有立付裙裤、伊贺裙裤、紧腿裤等。其他还有官方场合的装束如朝服中的表袴、大口袴。而现在女学生在毕业仪式上仍然要穿没有裆的裙裤，其颜色有褐色、浅黄、黑、藏青、紫、茶、淡鼠色、绛紫色等。

**群青** [ultramarine blue] 带有艳紫的青色。人类早在纪元前就将视为珍宝的天青石（lapis lazuli）磨成粉末作为贵重的颜料，用它染出的颜色即群青色。16 世纪被命名为 ultramarine blue。→ lapis lazuli，色名一览（P5）

群青

**群青色** [vivid purplish blue] 带有亮紫的青色。所谓群青是青成群聚集在一起的意思，日本历史上的飞鸟时代日本画中的岩画就是使用这种颜色，多用于描绘水、波浪等。欧洲中世纪至文艺复兴时期也经常使用。→色名一览（P13）

群青色

**R 散射** [Rayleigh scattering] 光波与粒子碰撞时，如果粒子比波长小得多，那么越是短波长的光越容易散射。瑞利波散射就是指这种散射程度依波长而不同的现象。比如，天空之所以被看成蓝色，是因为蓝（色光400nm）和红（色光600nm）的散射强度相比为蓝5：红1，蓝的散射更强，所以太阳光入射到大气中，由于瑞利散射而看着发蓝。→M 散射

**燃烧光** [combustion light] 燃烧是一种化学反应，物质在空气或氧气中与氧发生反应时出现的光和热现象。此时的光即燃烧光。→放电光

**染缸染料** [vat colours] 还原染料中的一种，还原过程在vat（缸）中进行，故此得名，也称"还原染色"、"阴丹士林染色"。因这种染料不溶于水，需通过还原剂使其具有可溶性，为纤维吸收后与空气接触被氧化，又恢复原来的不溶性，完成染色过程。日晒、洗涤均具一定牢度，可染出深色。这种染料用天然植物染料——蓝，人造靛蓝、阴丹士林、酒精、喹啉染料等，可染棉、麻、人造丝、铜铵纤维等。→染料的种类（图）

**染花布** 这里的花包括花纹、图案。相对于素底而言，指染上花纹的布料。花纹分大、中、小；形式有条、格、花草、几何图形等，染色方法分为先染、后染（带模染、手绘等）。

**染料** [dye, dyestuff] 染色时必备的色料，但不包括矿物性色料的颜料。染料中有些取自存在于自然界的动物、植物、矿物等，加工后作为天然染料使用；有些是用化学药品人工合成制作的人造染料（也称合成染料）。天然染料与合成染料相比，染色牢度及色相鲜艳度稍差，媒染剂、染色温度掌握起来比较复杂。人造染料发明于19世纪中期，经过改良完善，现在可生产出各种牢度高，色彩鲜艳的染料，发挥着重要作用。→染料种类（图）

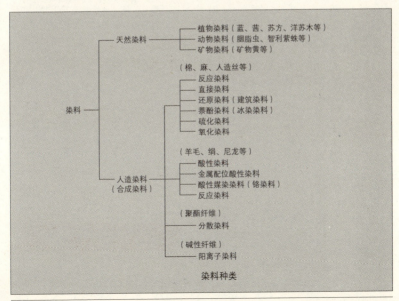

染料种类

**染料红** 鲜艳的红,从红花花瓣采集的植物染料染成的颜色,用于衣料染色、化妆品及绘画颜料。是一种较昂贵的染料,但自古就为人们所利用。

**染织设计** ⇨ 纺织原料设计

**热辐射** [thermal rediation] 热传播的一种形式。如白炽灯那样,由被加热的物体的温度以电磁波的形式发出的辐射能。也称"温度辐射"。

**热可塑性树脂** [thermoplastic resin] 加热即软化,冷却下来又像原来一样硬,指具有这种性能的高分子物质。如聚乙烯、尼龙、聚氯乙烯等。

**热线效果** 在热线区域(红外线)高温物体会发出红外线,或吸收红外线的物体温度会上升。主要应用有房间采暖、物体加热及红外线照相等。

**热硬化树脂** [thermosetting resin] 加热即硬化,施加外力也不会变形的高分子物质(分子量在1万以上的化合物总称,黏性、弹性等物理性能随浓度、温度变化。天然的高分子有纤维素、橡胶;合成高分子中有尼龙、聚乙烯;无机高分子有石棉、玻璃等),酚醛树脂、脲醛树脂、三聚氰胺树脂等。

**人工光** 即通过人工方法得到的光。主要利用热辐射(也称温度辐射)产生白炽光、利用放电辐射通过荧光灯产生的光。

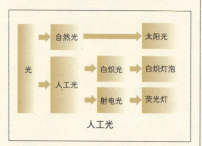

人工光

**人类工程学** 1.[ergonomics] ergo(工作的)+economics(经营学)。⇨ 人体工程学

2.[ergonomics] 有关设计适合人类身体特征、智能的机械、设备的学问。以让人类更安全、确切地高效操作机械、设备为目的,追求建筑、家具类的舒适性。也称"人机工程学"。

**人生舞台** [life stage] 人的一生分为幼年、少年、青年、壮年、老年等几个时期,人生舞台就是指这些阶段。

**人体尺度** 以人的身体的大小为基本尺度,做建筑物、家具类的设计。法国建筑师勒·柯布西耶按黄金分割制定了设计工作中的人体尺寸基准,即著名的"modulor"数列。

**人体工程学** [human engineering] ⇨ 人类工程学

**人造海豹皮** [sealskin] 海豹、海狗的毛皮,也指其仿造品。在毛皮术语中海豹就是"毛·海豹",海狗就是"毛皮·海狗",这样用来加以区别的。

**人造金** → 黄金

**人造毛皮** → 毛皮

**人造染料** ⇨ 合成染料

**人造纤维** 1.[man-made fiber] ⇨ 化学纤维

2. [rayon] 泛指化学纤维、以纸浆为原料的纤维素构成的再生纤维的总称。如来自铜铵法的铜铵纤维、特殊人造纤维的波里诺西克纤维、粘胶法的粘胶人造纤维等。狭义则指的是其中的粘胶纤维,它与棉、麻类似,易轻微出褶,光泽近于丝绸。→ 纤维的种类(图)

**日本工业标准** [Japan Industrial Standards] 简称为"JIS标准"。由日本针对工矿产品制定的种类、形状、尺寸、结构等规格,在工业标准化(1949年制定)的基础上实施。建立提高产品质量和生产效率的制度,受到经济产业大臣批准的合格品可以附上"JIS标志"。

**日本红** [japan red] 即朱漆,神社的牌坊等涂朱红色,生漆里掺入朱红色得到的颜色。→ 色名一览(P17)

日本红

**日本蓝** 1.[japan blue] ⇨ 藏青 → 色名

一览（P17）

日本蓝

2. 发深紫的青色，也指深蓝色。藏青是用蓝染成的深色，更深的藏青叫"深绀"，这种颜色人称"日本蓝"，是染色行业的代表色，也是日本的民族色。日本的染坊就叫"绀屋"。藏青是自古以来日常生活中不可或缺的颜色，现在的服装界商业策划也不时地采用这种颜色。→色名一览（P15）

日本蓝

**日本色彩研究所** [Japan Color Research] 1927年创办的民间公益学术研究机构，1945年转为（株）日本色彩研究所。对于色的标准化、色彩科学、工学、心理以及设计、教育等广泛领域开展研究活动。1964年，公布了为今天的教育界所采用的PCCS（日本色研配色体系）。

**日光色荧光灯** 日光是发青的光，色温约5700～7100K，色温升高时光就会发青。日光色、昼间白色以色温的不同来区别命名。

**绒布** [flannel] 经纱、纬纱都是用粗纺毛纱、经平纹或斜纹缩呢织成的织物，布料表面有绒毛，手感轻柔。如今多采用化学纤维，用于睡衣、衬衣以及童装、婴儿服。较厚的西服用料略称"弗拉诺"。

**绒毛编织** [pile knitting] ⇨长绒织

**绒毛织物** [pile fabric] 也称"绒头织物"，把布面的线圈、流苏织到织物里面去的一种组织法。经纱产生的棉绒叫"经绒"，纬纱产生的棉绒叫"纬绒"，经绒中有丝绒、毛巾等，纬绒里面有棉天鹅绒、灯芯绒等。→织物种类（图）

**绒面呢** [broadcloth] 优质薄料毛织物，纤细的纬重平组织物。柔润而有光泽，质地致密。采用棉、毛、丝绸、聚酯等原料。用棉纤维时略称"细平布"，多用于西服衬衫、睡衣、便服套装、围裙等。绒面呢是美国的叫法，同样的东西在英国称作"毛葛"（一种丝经毛纬织物——译注）。

**绒头织物** [fleece] 指两面起毛的布料，有较好的肌肤触感，体轻、伸缩性强。现代都采用极细的聚酯纤维。利用其速干性，可用于滑雪服、户外运动服及休闲服。

**容积色** [transparent volume color] →色的展现

**融合各种服饰特点的服装款式** [crossover fashion] 指不同系列的各种服装、服饰组合起来，给人一种新鲜感的款式。比如，很时髦的东西上加入了运动元素、丝织与棉组合起来等。

**柔和** 表现色彩的感情效果时使用的词汇，主要与明度有关，指亮色（高明度色、青、橙等）。→色调概念图

**柔和色调** [soft tone] PCCS表色系的色调概念图上的术语。用于形容"中明度、中纯度的滞涩色调"等。

**柔软** [soft] PCCS表色系的色调概念图上，用于表达有彩色的明度与纯度相互关系的术语。处于纯度的中间程度、稍淡的配色。"柔和"的色调，符号为"sf"。→色调概念图

**柔软的天然纤维素** [Tencel] 英国考陶尔斯公司开发的纤维素纤维，属再生纤维素纤维的一种。肌肤触感柔软，富于光泽，具有良好的悬垂性，不易缩水，结实而易洗涤。

**肉桂色** 1.[cinnamon] 发灰的浅橙色、肉桂色。肉桂为樟科常绿乔木，德川吉宗的享保年间（1716～1736年）八代将军从中国带入日本。→色名一览（P17）

肉桂色

2. 发灰的淡橙色，肉桂的颜色。肉桂是樟科常绿乔木的树皮干燥后的产物，很

早以前就作为香料、调味品使用，18世纪从中国传入日本，英语为 cinnamon，17世纪开始用于色名。→色名一览(P24)

肉桂色

**乳白色** 1. [milky white] ⇨ 乳白色 → 色名一览（P33）

乳白色

2. 牛奶一样的白色，比象牙更白。英语为 milky white。→色名一览 (P25)

乳白色

**软木色** [cork] 红酒、香槟的瓶塞等使用的软木的颜色。较暗的淡茶色，软木塞是用巴尔萨树干剥下来的软木层制成，主产地葡萄牙。→色名一览（P15）

软木色

**软硬感** 由颜色感受到的软硬程度。有些颜色让人感觉柔软，有的让人感觉坚硬，一般对明度低的颜色觉得硬，明度高的颜色觉得软。

**弱** 表现色彩感情效果时使用的词汇，多指亮的、浑浊（高明度、低纯度）的颜色。

**弱对比** ⇨ 类似调和

# S

**萨克森** [Saxony] 用德国萨克森产的良种美利奴绵羊毛织出的纺毛或梳毛织物,因采用产自萨克森的羊毛故得此名称。织成斜纹后按 20% ~ 25% 缩呢,压缩密度,让绒毛覆盖表面,是一种柔软而富于弹力的布料。

**萨克森蓝** [saxe blue] 发暗灰的青色,萨克森蓝色的意思。德国东部的一个州,过去国名的 sachsen 按法语即 saxe,因此就作为萨克森蓝这一色名了,也有些地方叫 saxon blue, Saxony blue。这种萨克森蓝常用于纤维染色的色调。→ 色名一览 (P16)

萨克森蓝

**萨腊范** [sarafan] 俄罗斯女性穿的无袖连衣裙式的衣服。一般无袖,从肩到腰勾勒出身体曲线,裙摆部分长及鞋面,有量感。

**三线条纹** [Tricolore stripe] 三只同样条纹组合起来形成的条纹图案,也称"三条纹"。→条纹

**三波长域的发光型荧光灯** [tree band radiation lamp] 指用特殊荧光材料,具有分光分布在红、绿、青三个分光波长域的波峰而制作的荧光灯。其平均演色数为 Ra,对于一般白色荧光灯的 61 ~ 64 而言,这种三波长型可高达 84 ~ 88,色温约 5000K,具有较高的演色性和高效率。

**三刺激色** [tristimulus values] 指原刺激的混色量。三个原刺激 R・G・B(红・绿・蓝)经加法混色的混色量。

**三醋酯纤维** [triacetate] 以纸浆为主要原料,经过与醋酸的化学反应制得。是一种兼有植物纤维和合成纤维性能的新型纤维,具有丝绸一样的光泽和触感,又有良好的热可塑性,常用于女性礼服、西服套装、大衣、编织品等。

**三合一** [triads] ⇒ 3 色配色

**三色格子织物** [gun club check] 指使用双色的锯齿格纹。由英国狩猎俱乐部(射击俱乐部)成员的制服所使用的颜色而命名。日本名字为双重方格花纹。(图格纹)

**三色旗配色** [Tricolore color combination] 即 3 色配色,也是色相配色与色调分类组合起来的配色技法之一。Tri 是法语"3"的意思,其象征色的使用就是法国国旗的红、白、蓝 3 色。也称"三色旗"。

**三色旗** ⇒ 三色旗配色

**三色紫罗兰** [pansy] 浓青紫色,如译文的三色紫罗兰一样,带有各种颜色的碎花。色名 pansy 指的是浓青紫色。这是

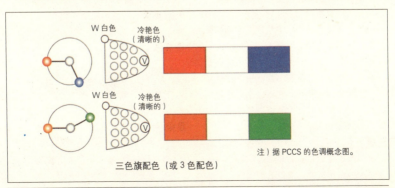

三色旗配色(或 3 色配色)

注)据 PCCS 的色调概念图。

蓝底扎染丝绸
（奈良、正仓院）

深蓝底花树双鸟花纹夹缬
（奈良、正仓院）

红底凤凰蔓草团纹蜡染
（奈良、正仓院）

三缬

紫罗兰科的一年生草本植物，原产欧洲，高约20cm，是布置花坛的园艺植物。春至初夏盛开的花瓣除浓紫、蓝、黄、红、白等颜色之外，还有花斑色。→色名一览（P27）

三色紫罗兰

**三条纹** ⇨ 3线条纹

**三缬** 7世纪起源于印度的染色法，后随佛教经中国传入日本，也称"天平三缬"。所谓三缬即扎染、夹缬和蜡染，常用于神社、佛殿的屏风、幡经、铺垫等装饰品。在服装方面，随着窄袖便服的外衣化，从15世纪开始在衣服上使用。扎是通过拧绞防染出花纹，"缬"日文读音为"优哈他"，有绞染的意思，夹缬即用板条夹紧，两块板都雕刻着花纹，把布夹在中间靠压紧染色，最后形成左右对称的图案；蜡染是以蜡为防染剂，通过涂蜡来染色，先将蜡涂在木模上，采用按图章的方式染成花纹的模压法。也有在纸模上刮浆染色的花版印花法以及以融化的蜡为墨，用毛笔或竹笔描出花纹用来染色的手绘法。

**三原色** [three primaries] 若想用混色圆盘得到所有色，要先将圆盘四等分，其中一份用白或黑，其他三份描上有彩色（变换色面积、角度比）并转动圆盘。像这样完成所有色起码要具备三种色，加法混色（色光·光源色）时是红（R）、绿（G）、蓝（B）；减法混色（色料·物体色）时是品红（magenta·M）、黄（yellow·Y）、蓝绿（cyaan·C）。这三原色之间的关系是相互补色关系。

**三原色光** [three primary colored light] 白色光可聚敛光谱上所有不同波长的色光，所以，用光谱上短、中、长各种波长的单色光就可以做出新的颜色。比如，蓝+绿+红混色成白，补色关系上，红+蓝、红+蓝黄+紫混色成白。这样加上去形成明亮色就是光。→色光，加法混色。

**伞形服装造型轮廓线** [tent silhouette] 合身的窄肩，从胸部向底襟松缓地张开呈伞形的三角形轮廓。→宽下摆的裙子

**散射光束** 对包括某点的单位面积投射过去（散射）的光束。

**桑茶色** ⇨ 桑染色。→色名一览（P13）

桑茶色

**桑染色** 发暗的黄褐色。一个"染"字在这里表明这种颜色以桑树皮和根作为染料，以山茶灰做媒染剂染出的颜色，也称"桑茶"。→色名一览（P13）

桑染色

**色辨别** [color discrimination] 即能多大程度地区分颜色不同的这种能力。辨别的条件为：①波长；②纯度；③色度这三种辨别。

**色标** [color code] 基于有关色彩的每一特殊规则，将其系列化的一种形式。

**色标准** ⇨ 标准色

**3色表色系** [trichromatic system] 包括CIE、XYZ等表色系。特别是利用加法混色，以原刺激 (R、G、B) 的混色量为色刺激值表示的表色系。

**色表示** [colorimetric specifications] 即量化地表示颜色。色彩工程学的基础是对颜色的量化描述，一些色看上去是相同的，尽管知道颜色有出入，但还必须找出色刺激的特性，同时，要明确色刺激与反应的函数关系。

**色材** 用于着色的材料的总称，比如，画具、绘画颜料、染料及油墨等。

**色彩值** [chroma] ⇨ 纯度

**色彩** [color] 色、上色，由有彩色与非彩色组成的颜色。→色彩名称分类（图）

**色彩尺度** [color scale] 以二维或三维为轴，通俗易懂地表现颜色、配色的方式。

**色彩的感情效果** 色的三属性与固有感情相关，这些感情效果可通过SD法获取。

**色彩地图** [color map] 为了将各种颜色一览无余，通常在一个平面上把色相、明度、纯度都有区别的色票排列成一览表，按所需颜色的三属性以及色调、色相的组合，从更广泛的领域对颜色加以分析，通过多种手法加以利用。同义语还有色彩图表、色彩表、色彩系统等。

**色彩地图册** [color atlas] 即颜色的地图册。为了便于一览群色，将色相、明度、纯度的变化用色卡显示出来或编成册子。使用颜色地图可以做颜色对比、挑选需要的颜色。atlas是希腊神话中的阿特拉斯神，近代世界地图的先驱，佛兰德的地理学家墨卡脱于16世纪制作的地图的封面就是阿特拉斯，所以后来地图册就被叫做"阿特拉斯"。同义语还有色彩图表、色彩表、色彩系统等。

**色彩调和论** [color harmony theory] 表明有关色彩调和的见解、意见的文献总称。自莱昂纳多·达·芬奇以来，艺术家留下来的经验、法则，以哲学家、文学家的考察、科学家的实验为基础的评论等有多种思想、原理。其特征大致包括：①领会数学比例、几何关系（牛顿等）；②通过混色去领会（盖德、谢夫勒等）。

**色彩调节** 1.[color conditioning] 具体而言就是在设计过程中发挥颜色所具有的性质、功能，引入居住空间或公共设施。基于色彩学有目的地在建筑物、室内装修中营造气氛。

2.[color conditioning] 利用色彩所具有的生理、心理效果为生活环境、工作及商业空间营造安全、舒适的氛围。目的在于给人的眼睛、心神带来快感，以此提高生产工作等方面的效率。美国建筑技术、理论已经普及，但是，素材自身的颜色最近正在重新审定。

**色彩色调** [color tone] 一般对声音、语言、颜色等状态的描绘都使用tone，这里指色的明暗、强弱、浓淡等有关色的状态。用于配色产生的氛围，色相、明度、纯度的状态等。色调这一概念用形容词，像"暗红"等按系统色名来表示。另用于略称"色彩调和"，也称"彩色色调"。

**色彩调配** [color coordinate] 有计划地进行色彩调和及调整。比如，服装的穿着、家具的配置等要研究怎样配色才能产生统一感和美感。色彩调配师是提供色彩调配方面合理化建议的专家。

**色彩调配师** [color coordinator] 以企业产品开发为首的促销、CI管理等制造、流通领域，以及公共空间设计，城区改扩建、环境保护，包括有关色彩的心理效果都引起人们很大的关注。这些产品用色、色彩调配方面的人才是产业界的

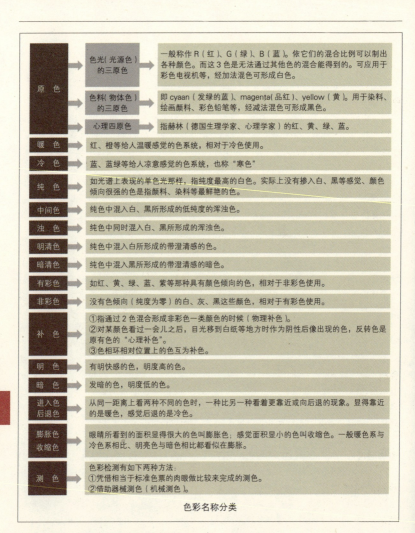

色彩名称分类

共同需要,他们需要具备的基础知识有:①色彩搭配的意义;②色彩发展的历史和现状;③消费者角度上的色彩知识;④生产者角度上的色彩知识。色彩调配师的资格考试各主持方的安排不尽相同,一级、二级及考试时间每年分几次进行。

**色彩方案** [color scheme] 指色彩的规划、设计及颜色图示。例如万国博览会、奥运会这类国际性大型活动;商场、酒店等大型商业设施的内部色彩规划;汽车的内外涂漆用色、原材料、质地的色彩开发设计等。

**色彩分类** [color assortment] 指对颜色的分类和汇集。Assortment有分类、混装的意思,比如,面对各种颜色的同类产品时,按照颜色来区分就称其为产品的色彩分类。

**色彩感情** [color sentiment] 由色彩带给人的各种感情等印象或让人产生的联想。暖色、冷色的表现也属于这种效果,与"色彩联想"同义使用。

**色彩顾问** [color consultant] 掌握有关色彩方面的专业知识,在产品策划、销售

等广泛领域可做出色彩方面提案的专家，也称色彩师。

**色彩管理** 提供商品的生产者或零售业者，对商品颜色信息的管理。比如，对主打商品的颜色是什么，做系统的持续的数据收集、分析，把更好卖的商品推向市场。

**色彩规划** [color scheme, color planning] 在着眼于用途和材质的基础上，使配色效果达到功能与美观二者兼收地做出各种有创意的规划。主要规划步骤为：①计划阶段设定基本方针和日程，收集资料等。②试行阶段将设想进一步细化，研究细节。③决定阶段做评估、修改，研究实施。④实施阶段做出具体指示，调整相关事项，包括加强质量管理。⑤总结阶段把握市场，分析数据，包括做评价。

**色彩规划流程** [color scheme flow] 包括色彩计划中的作业顺序、日程进展皆实行图表化（流程图）。

**色彩和谐** [color harmony] 通过各种颜色组合来表现色彩的和谐。几种颜色组合时，依它们的配色营造出美感或形成整体的均衡。

**色彩和谐手册** [color harmony manual] 在1916～1931年期间出版的奥斯特瓦尔德的著作、色彩调和的研究以及色票的基础上，编制了工业设计用色票集，简称"CHM"。由芝加哥的美国货柜公司的（Direct）、雅各布森（Jacobson）等人合编成书。

**色彩恒常** 虽然由于照明等周边环境发生了变化，但是物体颜色同往常一样还是感知同一颜色。这是基于人的记忆能力，是判断物体颜色的经验性能力所至。

**色彩计** [colorimeter] 一种测定颜色并给出数值结果的计量器，也称"测色计"。还有目视对象物测光的色彩辉度计、受到色光时进行测定的色彩照度计等。

**色彩检索** [color research] 即色彩调查。对各种产品、建筑物等的颜色展开多角度的调查，以发挥业务专长，开展工作。调查受欢迎的颜色、实际使用面积在工程设计、色彩设计中如何发挥作用；调查世间已使用的颜色有多少个种类，以此判断颜色对人的心理会造成哪些影响。

**色彩理论** 科学地把握颜色的进程中，欧洲出现了有关色的各种理论，众多有关色彩的研究著作中最著名的是色彩调和论。比如，以万有引力著名的牛顿（1643～1727年）的《光学》，还有与他的自然科学色彩学唱反调的大文豪歌德（1749～1832年）的《色彩论》、法国化学家谢夫勒（1786～1889年）的《色的同时对比定律》等。

**色彩联想** →色的联想作用

**色彩模拟** [color simulation] 在产品的生产阶段，不仅外形设计，色彩的规划也十分必要。迎合产品使用者及摆放场所等需要，要变换颜色，从不同角度去研究，以便拿出更完善的色彩提案。迄今为止的色彩模拟已从写实的彩色照片发展到以计算机制图为主流。

**色彩平衡** [color balance] 色彩的平衡由颜色的形状、空间、大小配置构成，指由颜色之间的相互关系产生的轻重感、强弱感等印象。两种以上的颜色构成平衡时就叫做"色彩平衡良好"。

**色彩设计** [color planning] 即色彩设计。选定颜色的工作随着设计的展开，设计者要做的事情有很多。服装行业、纺织原料、城市环境、建筑、室内装修、工业产品等应采用哪些颜色都要从一个较大的范围去选定，这一选择过程就叫做色彩平面设计。

**色彩师** [colorist] ⇨ 色彩顾问

**色彩图表** [color chart] 将色相、明度及纯度已固定下来的色票，按平面顺序地粘贴出来制成的色样本图表。所谓"表"，还有"地图"、"图表"、"一览表"的意思。同义语有色彩地图、色彩列表等。系统地抽取颜色，比如，以色相、明度、纯度颜色三属性为基础配置颜色等，形成井然有序、涵盖广泛的色彩圈一览表。

**色彩外观** [color appearance] →色的展现

**色彩系统** [color order system] 按某种标准把物体颜色特征配置成色体系，并以数值、符号形式做标记装订成色票册。便于色票使用的奥斯特瓦尔德系统、OSA 系统等都是色彩系统。

**色彩效果** [color effect] 色刺激单独或集结同时出现时，依时间、条件的不同有时见到的一样，有时不一样。像这类颜色展示上的变化及其展示效果与视网膜的视觉作用有关，例如以下主要项目：①后像现象；②对比现象；③色阴现象；④同化现象；⑤色的面积效果；⑥色的目视性；⑦色的吸引力等。

**色彩谐调** [color harmony] 按各种色彩具有的对比或融合从质感上进行操作，从心理上满足造型的统一，把多样性的美与形态协调起来，制定计划促成这些目标的实现。

**色彩选配** ⇨ 调色

**色彩样品** [color swatch] 事先剪切好以备使用而制作的颜色样本。

**色差** [color difference] 即两个物体颜色的差异，特指在一定均等颜色空间内的差异，这个差异作为均等颜色空间内两点间的距离可以定量化。一般情况下对色的物理测定采用下面的方法：①利用分光测光器逐波长地测定（试样的反射、透过程度），求出两刺激值。②利用光点色彩计（也称色差计）测定试样的三刺激值。色差多用于工业产品的色彩管理。

**色刺激** [color stimulus] 测色术语。进入眼睛让人产生有彩色或非彩色感觉的可视辐射。电磁波中波长 380 纳米（nm）～780 纳米（nm）这一带域为可视光，与紫、青、绿、黄、橙、红的变化相适应地接受并感觉。

**色的表达方法** [specification method of color] 有关颜色的表达有自古沿用至今的红、蓝、黄、紫等直呼其名的方法，也有草莓色、樱花色、鼠色等这类由具体的动植物等联想到色名的方法。但是，这些都显得模糊，为此，又研究色的符号化、计量化的科学方法，这种表达方式叫做表色体系。表色体系大致分为显色

| 色的表达方法的比较 ||||
|---|---|---|---|
| 孟塞尔 | JIS | PCCS | 奥斯特瓦尔德 |
| 按色的三属性决定思路 ||| 按照与色的三属性不同的思路（纯色量＋白色量＋黑色量）所决定的混合比例 |
| 色相 Hue | 采用孟塞尔值 | 色相 Hue | |
| 明度 Value | | 明度 Lightness | |
| 纯度 Chroma | | 纯度 Saturation | |

| | | | | |
|---|---|---|---|---|
| ①"有彩色"举例 | 符号标记 | 亮 1t | 发绿 – gB | 蓝 |
| | | 有关明度及纯度的修饰语 | 有关色相的修饰语 | 基本色名 |
| ②"带有颜色倾向的非彩色"举例 | 符号标记 | 发蓝 b | 亮 – 1tGy | 灰色 |
| | | 有关色相的修饰语 | 有关非彩色明度的修饰语 | 非彩色的基本色名 |
| ③"非彩色"举例 | 符号标记 | | 亮 1tGy | 灰色 |
| | | | 有关非彩色明度的修饰语 | 基本色名 |

色的表达方法

系（孟塞尔表色系）和混色系（CIE表色系）两种。表达物体颜色的色名中，在表面色方面，JIS Z 8102(2001) 有相关规定，在表达颜色上有几个的必备条目：①基本色名（有彩色10种，非彩色3种），②有关明度、纯度的修饰语（有彩色13种，非彩色4种），③有关色相的修饰语（有彩色5种，带有色倾向的非彩色14种）。将这些术语组合起来表达颜色。

**色的对比** [contrast of color] 众多男性中间如果有一位女性，我们就称其为"一点红"，其实原意指的是绿叶丛中开着一朵红花，显得很醒目。也就是说同一种颜色，在受到其他颜色影响的环境下与单独看上去相比，颜色往往不一样这一现象。具代表性的色对比分为：同时看两种颜色时发生的同时对比、时间变化后看到的延时对比。其他还有边缘对比、赫尔曼栅格错觉、色相、明度、纯度各自对比和补色产生的纯度对比等现象。利用这些对比效果的配色常用于室内装修、设计及绘画等色彩规划工作。→卷首图 (P42, P43)

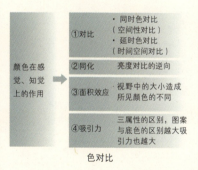

色对比

**色的感情** 颜色具有感情效果。各种颜色往往对人们的生活、行为都有很大的影响。高兴、悲哀、恐怖等情绪都是很复杂的情感活动，而且可以通过颜色表现出来。对色彩的感觉是伴随情感而存在的，所以，各种颜色也就被赋予了情感表现力。比如，画家是对色彩最敏感的职业，他们就是用色彩来表达自己的感情。

**色的后像** [afterimage of color] 刺激消失后（约1秒），视网膜上继续残留该刺激造成的知觉。比如，盯着夕阳注视一会儿之后，会出现各种形、色、亮度的残留影像。有两种场合会出现这种情景，一是具有与原感觉同样的亮度或色相（正后像，阳性残像）时，二是与前项相反时（负后像，阴性后像）。

**色的混合** [color mixture] 指两种以上色料或色光合在一起形成另外的颜色。色的混合大致上可分为越混合越明亮的加法混合和越混合越昏暗的减法混色，另外还有一种叫做中间混色。

**色的冷暖** 颜色具有让人感觉冷暖的成分。附带凉、冷、寒这类意义的颜色叫冷色，从色相环上看从青绿到青、青紫都是冷色系的色相。给人以暖的感觉的颜色叫暖色，从色相环上看从红到橙、黄都是暖色系的色相。像这种冷暖的感觉主要依据色相决定。

**色的联想作用** 颜色具有引发心里的思想、意识内容的能力。看到一种颜色总会有什么事物从脑海中浮现出来，这并不奇怪，比如水果，既有其具体的实物，又有情感层面上抽象的形象。从红色可以联想到西红柿、太阳，情绪上可以联想到恼怒、危险；青色可以让人联想到大海、空气及饮用水，情绪上可以联想到寒冷或爽快；孩提时代具体东西的联想较多，成人以后对抽象东西的联想越来越多。所以，看到颜色所感受的刺激，可以从情感上联想到什么，总是与个人的生活经历、记忆、意识及思想等有很深的关联。同时还要看到，虽然因人而异，但受社会、历史成见的影响，来自颜色的联想又是一种社会共同认识。

**色的面积效果** [area effect of color] 指明度、纯度依面积的大小而改变。人的视觉特性之一就是所见的颜色会随着面积的大小改变。亮色面积越大越明亮，越显鲜艳。相反，暗色面积越小颜色越暗。这就是说即便同一颜色，在色卡这一点点小面积与墙壁这样的大面积上，两者显现的颜色是不一样的。面积变大（视

角 20°）比面积小的时候看上去明度、纯度都更高。面积变小（视角小于 10°的时候），近似于白的颜色会变白，近似于红的颜色会变红，蓝与黄作为固有色则难以知觉（因小面积视觉异常）。→色的对比

**色的目视性** [visibility of color]　很在意地去观察物体的存在时，物体所具备的便于眼睛识别的属性。所观察的对象物体与其背景之间的色相、明度、纯度相差越大，目视性越高。处在黑背景场合其顺序为黄、黄橙、黄绿；白色背景场合为紫、青紫、青。有关图形的这一概念叫做可读性。

**色的轻重感**　色让人感觉有分量。同样100克重的物体，我们看上去有大有小，轻重感觉也不一样。这种大小、轻重的不同可以从颜色上感受毫不奇怪。黑色等暗色感觉分量重，像这类看在眼里的重量感就与颜色所具有的感情效果有关。分量重的颜色显得沉稳，给人感觉充实。比如，分量重的颜色用在衣服上给人形体收缩感，室内装修用在房间下部让人感觉沉稳、安逸。

**色的轻重**　看颜色可以感觉轻重。但不是按物理方法计量，而是根据人的感受力来衡量。明亮色给人感觉轻，灰暗色感觉重。比如，白色显得很轻，黑色则显重。另外，纯度越高越觉得轻，越低越觉得重。

**色的三属性**　即形成色的三要素。色状态叫色相，鲜艳的程度叫做纯度，明亮的程度即明度。大的分类即有彩色和非彩色，非彩色只有明度性质，而所有有彩色都具备色相、明度、纯度三方面的性质。这三属性组合起来才能对色做分类，加以符号化，三属性是区分颜色的基础，将其组织到一起后就诞生了孟塞尔表色系和奥斯特瓦尔德表色系，还出现了可以三维表现颜色三属性的色立体。

**色的同感** [chroma esthesia]　随着一种感觉器官有感觉产生，其他器官领域也有所感觉的现象叫同感。看到颜色时很少发生其他器官也有感觉的情况，比较常见的是随着一种声音会出现色彩的感觉，专业上称其为"色听"。18世纪初，曾有人设想一种弹键盘时会随着声音看到颜色的色彩钢琴，声音和颜色、味道和颜色、气味和颜色等都属于同感现象，通过对五种感觉器官的刺激，把情感的外延、感觉的外延结合了起来。

**色的同化** [assimilation of color]　指一种颜色向另一种颜色靠拢的现象。图案颜色的面积不大，小的纵条、横条等条纹，其线幅越细同化效应越易于显现。背景与设计的图案，其明度、色相越相似这种效果也越清晰，另外还与所描绘图案的大小、观察距离密切相关，近看各种图案清晰可见，如果放在一定距离上，看上去图案与背景就混在一起了，这种现象也属于同化效应。做设计时，应事先将这种现象计算好，否则看不出效果，精心完成的图样设计往往被埋没。→卷首图（P43）

**色的吸引力** [attractiveness color]　无须特别注意也能获其抓住眼球，指醒目程度的属性。通常情况下有彩色比非彩色、白色比黑色、青色绿色比红色黄色、纯度高比纯度低的更醒目。另外，色的面积大小、持续时间、移动与否以及所处位置等都会促成这些变化。→色的对比

**色的象征性** [color symbolism]　很多人一旦由某种颜色引发类似的联想或形象，这种颜色就形成了一种代表性。比如，白色表明纯洁，黑色表明悲哀。但是，颜色的象征意义既有通用性，又往往依国家、民族而不同。

**色的形象** [color image]　指头脑中对色彩的想象及已经持有的表象。感情、印象、记忆、评价、态度等，人对各种事物的视觉像。形象在心理学中叫表象，指文学、哲学；在美术中叫心像，可解释为映像、形象。形象没有明确的对象物，但对于产品的生产、扩大公司规模可发挥重要作用。准确理解彩色形象在商品的策划上也很重要。

| 色的展现 | 物体色 | 从物体反射或透射出来的光。一般情况下，有时指"表面色（反射色）"及表面色和透过色（也称空间色）。[object color] |
| --- | --- | --- |
| | 透过色 | 指投射的光透过物体后光的颜色。光从一个媒介透过另一媒介的同时能感知其他颜色或背景。[transmission color] |
| | 表面色 | 作为物体表面色感知的颜色。从最靠近的距离见到的色，物体色的状态之一。[surface color] |
| | 容积色 | 像装入透明容器的带颜色液体那样，从另一面看，而且是从自身进深方向感觉到的状态颜色。[transparent volume color] |
| | 透光面色 | 指进入滤光镜的物体颜色。可以看其他物体，又感觉不到自身厚度。[transparent film color] |
| | 管窥色 | 通过小孔看物体时，物体没有自身的特征，感觉到的是一种没有进深的色，也称面。可用于光学实验（色的比较等）装置。[aperture color] |
| | 光源色 | 指光源上的红、青等颜色。主要指用来表现色的展现之一以及产生这种色的来源。测定自身发光的对象物时，可用于表现发出的光的特性。[luminous color] |
| | 镜映色 | 指照在镜子上的色。就像见到镜面后面所立着的色调一样。[mirrored color] |
| | 光泽 | 物体表面反射出全部光，而物体自身的细节无法详细判断的状态。[luster] |
| | 发光色（知觉色） | 作为一次光源属于发着光的面，或者这种光让人感觉就像被镜面反射一般的颜色。[radiation color] |
| | 非发光色和非发光物体色 | 作为二次光源，让人感觉就像光所透射或反射的面上的颜色。[non radiation color] |

色的展现

**色的展现** [color appearance] 指颜色的主观展现方式，依对象物的材质、环境状况以及提示方法等有不同的展现。平时处在与环境有关的相对关系上，很多颜色依次陆续展现出来的时候，本该是相同的色，可看上去却有所不同。这里所显示的变化包括"对比"、"同化"、"后像"等各种现象，还有易于观察颜色的目视性、富于凸显作用的吸引力。

**色的属性** [color attribute] 指有关色彩本质上的特征、性质。就色而言最重要的属性就是色相、明度、纯度这三属性。→色的三属性

**色调** [tone] 一般指声、色、语言等的调子。作为明度与纯度的复合概念在PCCS表色系的非彩色中分5级，有彩色分12级。①在明度高、纯度低的区域为"亮"色；②在明度、纯度都处于中间程度的区域为"涩滞"色；③从明度轴（非彩色尺）趋向于高纯度的区域为"鲜艳"色；④明度、纯度都低的区域为"暗"色。呈这样一种分布状态。

**色调的表示** 表示有彩色中的明度和纯度。色调有多种表示方法，基于英语的PCCS系统色名中有著名的色调区分名和略名。

**色调里色调的配色** [tone in tone color scheme] 一般是随意选择色相，将色调统一，或色相、色调两者相近（明度差相似）可配色。比如，绿的亮色偏黄，暗色发青等这样选择就会得到自然的色彩调和。

**色调配色** [tonal color scheme] PCCS表色系中的中明度、中纯度的中间色调，色相随意选配的配色。一般给人朴素不显眼的印象。Tonal是"色调的"的意思。

**色调配色法** 以PCCS的24色色相环为

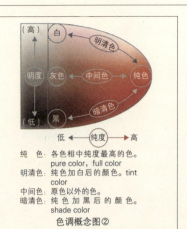

纯　色：各色相中纯度最高的色。
pure color, full color
明清色：纯色加白后的颜色。tint color
中间色：原色以外的色。
暗清色：纯色加黑后的颜色。
shade color

色调概念图②

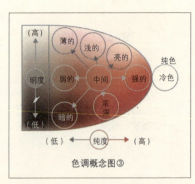

色调概念图③

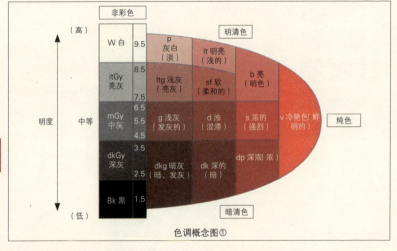

色调概念图①

基准。一般用明度和纯度属性表示色调，尤其以各色调的不同色相分类为特征，在色彩调和手法中是最有效的手段。→配色技法（表）

**色调上色调的配色** [tone on tone color scheme] 指同系色的浓淡配色，或色相、色调两者都很相近的配色。3色以上的多色也同样可以使用，但这就成了明度的浓淡法（浓淡渐变）配色。tone on tone 是色调重叠的意思。

**色度图** [chromaticily diagram] 是CIE的XYZ表色系中所用的词汇，用来表示二维的所有颜色。取代XYZ表色系上的原刺激R（红）、G（绿）、B（蓝）这些实在的色，假想一种xyz原刺激，将实在的色与此混合起来表达。→均等色度图、均等颜色空间

**色感觉** [color sensation] 人受到颜色的刺激时对颜色的即时体验。将色作为对象的属性来知觉，可以说这也是一种感觉现象。

**色光** [colored light] 日常生活中的白色光（太阳光线）经三棱镜分光得到的光谱上可以看出，从短波到长波（蓝紫→蓝→黄绿→黄→橙→红）之间的各色形成连续的色光。占光谱1/3的短波域集中的

色光是蓝，中波域的色光是绿，长波域的色光是红。这三种色就叫"加法混色的三原色"。而白色光则由聚敛所有波长的不同色光而形成。

**色光三原色** →三原色

**色觉** [color vision] 用色的波长差异区别颜色的能力。比如，据说脊椎动物会区别红、橙、黄、绿、青、紫，其实昆虫也具有色觉能力。而人类出生后一年就可以感受所有的颜色，10岁进入色觉成熟期。色觉靠视网膜的视锥细胞发挥作用，所以，如果视锥细胞不正常就会引起色盲或色弱等色觉障碍。

**色觉的主要三器官** 指色觉的三原色说中所说的红、绿、蓝三种色的光受容器。

**色觉阶段说** 现在，色觉的三原色说与相反色说两者统一起来就成了最有力的色觉模型。

**色觉三要素** 指色觉的三原色说中所说的红、绿、蓝这三种色。→色觉的三原色说

**色觉三原色说** 扬（英国医生）提出假说，海姆霍兹（德国生理学家）给予继承，也称"扬·海姆霍兹的3色觉说"。他设想眼睛的视网膜上有红、绿、蓝三种光受容器，依其比例对含白色的所有色产生感觉。在今天的TV、印刷等方面都已得到实际应用。

**色觉说** [color vision theory] 眼睛受到色刺激会发生什么？怎样形成色体验的过程？对此试行说明的学说即色觉说。有些尚处于假说阶段，这里仅就混色、色觉异常、色适应及色对比方面的色知觉做如下说明。①扬·海姆霍兹的3色说。所有色都是通过3色（红、绿、蓝紫）混色形成。这一说法符合色觉异常现象，但不能解释色对比及后像等问题。②赫林的相反色说。在色的观察上被视为重点。眼睛的视网膜上有红／绿、蓝／黄、白／黑三种光学物质，它们受光照后发生合成、同化、分解、异化等各种反应，被刺激而形成色体验。红与绿、蓝与黄结成对，处于补色和相反色的关系。所有的颜色都由这4色构成，也可以称其为4色说。这种说法不仅可解释混色和某种色觉异常，更适于补色、色对比以及色的光差。③哈维·杰弗逊的相反色过程说。对赫林说有所发展，使其符合对混色、色辨别、色适应等现象的解释。④拉德·富兰克林的发生说。是对3色说、4色说的一种折衷说法，不适于红与绿的先天性红绿异常，只适于周边视及某种视觉异常。⑤冯·克里斯二重说。以眼睛视网膜上的视锥细胞、视杆细胞的结构、功能为基础的考虑方式。此外，还有其他多种说法。

**色觉相反色说** 赫林（德国生理学家）提出假说，也称"赫林说"。称眼睛的视网膜上有可以感觉到黄或蓝、红或绿、白或黑的物质，这些物质的同化、异化作用形成对各种色的感觉。

**色觉异常** [color vision deficiency] 指难以分辨色彩，色觉不正常。分先天性异常（对补色关系上的某种颜色色辨别困难）和后天性异常。

**色卡** [color card] 为了便于颜色的表达，以方便使用为目的做成的卡片。将颜色剪成小块，制成卡片，以便在策划、设计以及作颜色调查等工作中使用。卡片的种类有配色卡、选色纸等多种叫法，但用途是一样的。

**色立体** [color solid] 把构成颜色三属性的明度、纯度、色相三个坐标依各自的尺度方向系统地拼接起来。像这样色的顺序排列，就将全体连接成了一个三维的颜色空间，专业上就称其为色立体。它的形状是将色的连续变化按尺度化表现，依思路的不同而有所区别。在孟塞尔表色系上可以按明度分类，形成一个以白、黑非彩色组成的中心轴，由中心轴向外伸展形成一个表示色相、纯度的圆筒形坐标。在这个坐标上可以制作标准的色票，并按立体方式排列。越靠近非彩色区域纯度越低，越远离非彩色纯度越高。向上明度越来越高，向下则明度越来越低。而奥斯特瓦尔德的色立体是一个匀

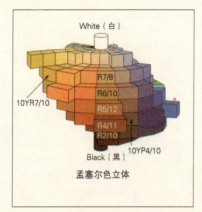

孟塞尔色立体

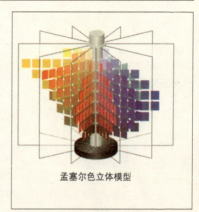

孟塞尔色立体模型

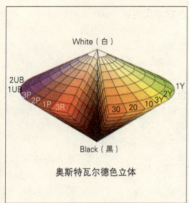

奥斯特瓦尔德色立体

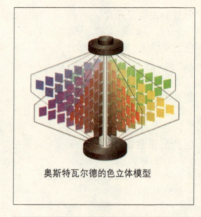

奥斯特瓦尔德的色立体模型

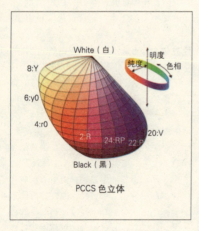

PCCS 色立体

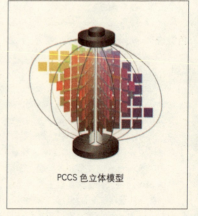

PCCS 色立体模型

整的双重圆锥，PCCS 色立体是一个非对称的立体结构。

**色料**[materials] 指涵盖生活的什物、物体，它们具备的固有的色调。

**色料三原色**[three primary colors theory of materials] 物体颜色由黄

(yellow)、品红 (magenta)、蓝绿 (cyaan) 3色以适当比例混合而成，可混合成很多颜色，也称"物体色的三原色"、"绘画三原色"。

**色盲** [color blindness] 指对某一类颜色难以区分，有先天性和后天性两种，日本的男性约5%、女性约0.2%是色盲。色盲有全色盲、部分色盲和色弱三种类型。多数为红绿区分障碍，但仍具有单色色觉，不影响日常生活。如今这一词汇已经不再使用。→色觉异常

**色名** [color name] 即色的名字。动物、植物、矿物等名字以及传统名称、地名等都可用于色名。其大的分类有基本色名、固有色名、传统色名、惯用色名和系统色名等。→色名分类

**3色配色** [triads color combination] 即用色相环三等分位置上的颜色配色。在用色上产生安稳、沉静感，感觉协调。与2色配色是同样手法，也称"三位一体"、"三位一体配色"、"三角形配色"、"120度配色"。→5色配色，卷首图（P41）

**4色配色** 用色相环四等分位置上的颜色配色，含补色配色的两组合在一起的配

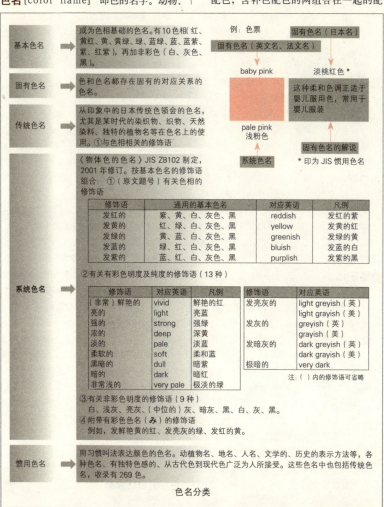

色名分类

色。这样用色可得到明快、富于生机等调和效果。配色手法与2色配色相同。也称"四合一"、"四合一配色"、"90度配色"。→卷首图（P41）

**色票集** 多张色票编辑起来的册子，颜色地图册。

**色票** 以表达颜色为目的，用标准色纸、标准试样裁成小块制作的卡片。即以色样表色体系为基础表达各种色彩的色纸，也称"比色图表"。

**色倾向** 颜色所具有的色相，色的三属性之一，是对色做基本区别的性质，如红、黄、蓝这类性质。有彩色具备所有的色倾向，从大到小有系统的详细分类。例如，孟塞尔表色系的色倾向中红、黄、绿、蓝、紫5色就成了主要色。

**色弱** [slight color blindness] 指对色的辨别能力异常。尤其是色弱时的"先天红绿异常"和"先天青黄异常"（对补色关系上的色分辨困难）。关于前者的发生频率有研究结果表明，日本的男性约占5%，白人男性约8%。

**色视野** [color field] 即使同样的色刺激，依视野（或视网膜，因结构不均匀）中呈现部位的不同会出现不同的色知觉（有彩色）。比如，眼球不动可以看到的色觉范围。通常情况下自视野中心偏移将近90°时看上去就是非彩色。

**色适应** [chromatic adaptation] 对照明光源色倾向的适应现象，也指已适应光源时眼睛的状态。从昼间高色温的自然光房间移向低色温白炽灯的房间后，一时间感觉房间全都泛黄或稍显红色，过一会才能恢复淡淡的白色感觉。这就是通过对入射到眼睛的光的分光分布，眼睛对色的敏感度发生了变化。

**色** 所谓色其实就是光。光是来自太阳的自然光及人工照明的光，可视光线进入眼睛后人就可以分辨出红、黄、青、绿、紫、橙等色光。眼睛看到的色按照光与物的关系可分为三种情况，第一种是光源中存在红、青色的光源色，第二种是投射的光透过物体时的透过色，第三种是物体表面将光反射回来所呈现的表面色。

**色听** [color-hearing] 听到可以引起与色同样感觉的特定声音时，与此同时眼前会出现一定色彩的画面。对此有研究报告认为有存在低音为暗色，高音为明亮色的倾向。→色的同感

**色温** [color temperature] 表示光源质量的术语，可揭示光源颜色趋势的不同。比如，物体燃烧时火焰的颜色，在温度较低时为红色，随着温度的升高变成白色，再升高就变成发蓝的颜色。准确地讲，应该用理想的温度释放体（黑体）温度（绝对温度）来表示，其单位为K（开尔文）。

**色相** [hue] 色的三属性之一。基本上有红、黄、绿、蓝4色，进一步还有与相邻的同类色混合形成的色。看物体时，知觉上是红还是蓝则做视感觉，也称"色"或"调色"。孟塞尔色相环上有10色相，PCCS色相环分为24色相，奥斯特瓦尔德的理论不主张色的三属性。

**色相的层次** 让色相成阶段性变化的排列方式。gradation有"阶段"、"浓淡"的意思。使其逐渐变化显示出秩序化、统一感。→浓淡法

**色相的同化** [assimilaton of hue] 背景色与图案色的色相相似时会发生同化现象。比如，在A（背景色、绿和图案色、黄色）和B（背景色、绿和图案色、蓝色）的情况下，A的背景色与图案色同化，被看成"发黄的绿"，而B的同样背景色上，蓝和绿同化被看成了"发蓝的绿"。

**色相的自然链锁** [natural esquence of hues] 有关色相与明度协调关系的术语。PCCS表色系色相环上的黄色比其他色相的明度高，相邻的橙色、黄绿，不论哪一侧都朝青紫方向逐渐降低明度。比如，逆光看重叠的树叶时，阳面的树叶明亮发黄，而阴面的树叶则是暗青色。

**色相的自然明度比** [natural lightness ratios of hues] →色相的自然链锁

**色相的自然序列** [natural order of hues] →色相的自然链锁

**色相对比** [hue contrast phenomenon]
在背景色与图案色的关系上，背景色受生理补色的诱导，并因此与图案色混色，图案的色增加了某种色倾向。而且背景与图案之间的面积相差越多，背景与图案色的明度越相似，色相的对比增大得越多。→卷首图 (P42)

**色相符号** [hue symbol] ①孟塞尔方面，5个主要色和10个物理补色成环状排列，1～10，共10个分割，由R到RP分为100色相。色相的表示为1R、2R、3R……10R。色相的代表色于5这一位置上用5R、5YR……等表示。②PCCS方面，取色相名的英文字头，前缀具有颜色倾向的形容词小字，再从红开始加色相编号，表示为：1：pR、2：R、3：Yr……24：RP。

**色相环** 把有代表性色相的颜色系统地在一个圆周上表现出来就是色相环。色相环相对位置上的色互为补色关系，又特别称其为"补色色环"。为了系统地表达色相的变化，将色票环状排列起来，由带有色倾向的纯色构成。依表色系的种类形成独自的色相分割，主要的色相环中有孟塞尔表色系、奥斯特瓦尔德表色系和日本色彩研究所的PCCS表色系。

**色相名** 有红、黄、蓝等色相名。→色相

**色相配色** 以PCCS的24色色相环为基准，一般色相差越小越易于接受，色调越沉稳、色相差越大内容越鲜明。→配色技法（表）

**色相色调系统** [hue and tone system] hue为色相，tone即色调，从色相、色调的角度考虑，研究颜色组合如何展开。颜色由色相、明度、纯度这三属性来表示，是一种三维结构。纯度与明度合起来可设计出色调这一概念，色相、色调这两要素可在平面范围内做出颜色一览表，这样完成的就是系统色名。比如，JIS Z 8102"物体颜色的色名"的JIS系统色名、日本色彩研究所的PCSS等。

**色像差** 光线通过镜头时按不同的波长分散，由于聚焦位置各不相同，因此造成模糊。物体形态通过镜头时，不同波长的光通过玻璃的折射率也不一样，造成零散地散射。为此通过镜头的物体形状、人物、动物姿态都是按它们所具有的颜色变换形状和姿态的焦点位置。光学仪器则通过镜头组合等，设法避免色偏移、模糊。此外还有球面像差。→球面像差

**色形象** 人对色彩所抱有的感情之一，这也是持有色的时候的心理表现。比如，红色系是火、血的信号色，与火灾、危险、热情等形象有关联。色的形象是商品策划、设计的重要一环，与单色相比，使用多色配色时感觉更复杂，形象显得更丰富。

**色样本册** [color sample book] 将色彩设计所需的色彩实物样本的剪贴片、色票收集在一起，供教育、服饰、涂装等行业使用。

**色样本** 企业团体、有关色彩专业的协会制作了有助于第三者了解其所用的颜色的色样本。由于涂装、印刷、染织等同样颜色的商品需要反复使用，色样本也十分必要。多数情况下色相要按系统排列，整理成表或卡片。现在常用的是汇集色相并以色卡做分类的样本册。

**色阴现象** [color shadow phenomenon] 指背景的补色与图案色看似重叠的现象。比如，看过有彩色后再看灰色时，灰色会很接近有彩色的补色颜色，是一种对比现象。→对比现象

**色域肌理** 肌理（texture）即普通的布料等的织法，这里指物质表面的肌理及手感。即使涂或染成同样颜色，如果是不同的物体表面，因反射不一样看到的颜色也不同。

**色知觉** [color perception] 指色的刺激被对象物吸收。体验色的状况，包括基本功能。

**3色作业** [Tricolore color work] ⇨三色旗配色

**沙绉** [moss crape] moss是美利奴呢的异称。羊毛（美利奴种）织成柔软的丝绒，带有青苔般外观的绉绸成形的织物。

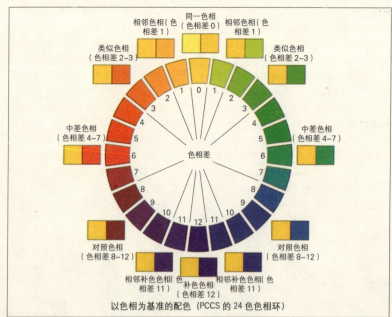

以色相为基准的配色（PCCS 的 24 色色相环）

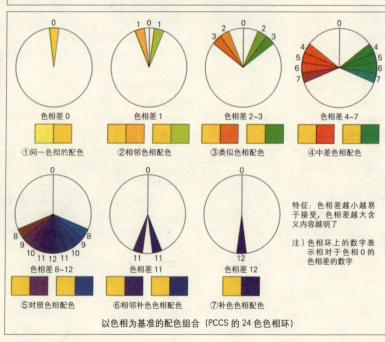

以色相为基准的配色组合（PCCS 的 24 色色相环）

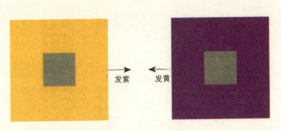

中心的灰色与周围色的补色重叠在一起所见到的现象。
左：黄色补色的中心灰色看着发紫。
右：紫色补色的中心灰色看着发黄。（视觉系统或与视觉相关的领域出现障碍产生的症候群）。在日本约5%男性和0.2%女性存在这种症状，其中常见的是红色、绿色的识别障碍，都是将色觉检查表上的红与绿混淆

**色阴现象**

梨皮纹织物的一种、美利奴毛织物之一。→泡泡纱

**纱** [gauze] 纱罗织的一种，也称"纱罗弹性织物"。两根经线一边缠绕、一边从中插入一根纬线的织法。全部采用纱罗织网眼粗，有间隙，是种薄而透的织物。适于用作夏天的和服、蚊帐、窗帘等。

**纱丽** [sari, saree（印地）] 印度女性卷着穿的民族服装。把幅宽约1.5m、长5～11m的布缠在身上，余下部分用来包头、缠绕肩部，之后垂放下来，这种穿着方式依地区、年龄、活动内容而有所不同。纱丽的里面贴身穿有短罩衫或衬裙。材料为丝绸、棉及化纤等。

**纱罗弹性织物** →纱

**砂洗加工牛仔裤** [stone wash jeans] stone wash意为"混入碎石的洗法"这一加工方式，洗牛仔裤时混入碎石一块洗涤，接触石子的地方褪色，带有起毛的外观和柔顺的特征。是人工模仿半旧风格的精制方法。利用氯系洗涤液等化学方式仿旧叫做"化学加工牛仔裤"。

**筛网印染** [screen print] 染色法的一种，指利用筛网印染。有手工筛网和机械筛网两种印染方式，都是将纱网套到木框或金属框上，通过纱网网眼的堵塞与开放拼出花样后，置于待染的布料上，然后用染料浆印染，再经过干燥、热蒸、固着处理、水洗，最后完成印染过程。继美国、法国、德国等各国采用以后，1935年前后日本也得到普及，共15个色位，一小时可印染约300m布料。与日本以前的纸模印染相同。→纸模印染、印染的种类（图）

**山东绸** [shantung] 经纱用生丝，纬纱用节丝（由两只蚕同结一根带疙瘩的丝译注），布料表面横向带结节，富于光泽具捻线绸风格的平纹丝绸。凭其特有的强度可用于女式礼服、外出服及罩衫等。如今除丝绸之外化纤布料用得也很多。

**珊瑚色** 发橙色的亮红。珊瑚分为红珊瑚、桃色珊瑚等多种颜色，过去常用于加工装饰品等，东西方珍视的都是粉色系的珊瑚。中国唐代将珊瑚磨粉做绘画颜料使用，宋代用作印泥。在日本被称作"珊瑚朱色"，但习惯上还是以珊瑚色为色名。
→色名一览（P16）

| 珊瑚色 |
|---|

**商品化计划** [merchandising] 指商品企划、商品化计划。迎合消费者需求对商品的生产方法做企划、开发。

**商品化色彩** [merchandise color] ⇨流行色

**商品汇总** [select shop] 也称"商标集合点",但不仅限于表现独自爱好、特殊概念的商标,而是混有众多商标的货品齐全的商店。

**商品色** ⇨流行色

**商品寿命** [life cycle] "生命周期"的意思。如同生物从受精、成长到生育下一代一样,商品上市后也要经历导入、发展、成长、纯熟、衰退、废弃这样6个阶段的循环过程。对于人类,这一过程叫做"人生设计",一个人从结婚开始到家庭的形成、发展、衰亡要经历一个较长的周期,而且是针对动态的观察思考。近年来,年轻人中间出现很多新思维,今后这类意识还将继续发展变化下去。

**裳** 另写作"裙",将下半身盖住的裙状服装。按奈良时代的律令,裳是礼服中不分男女的内裙式衣服,从古坟时代墓葬中的女性陶俑上可以看到。平安时代以后列入女子装束(十二单)组成部分之一,身后延展一条长长的装饰。裳用绢、纱、罗等薄料单层缝制,带有缝合折成的褶皱,完工时为扇形。主要由大腰、延腰、小腰三部分组成,后背自腰间向下皆为"大腰";以八幅长布制成裙裙拖延到身后的部分称为"延腰";以布带系于腰间的部分叫做"小腰"。裙摆上的花纹有桐竹、海滨的松、鸟等,或描绘或刺绣,也有时用箔(金、银等薄薄地压延成箔)做面料上的褶皱装饰。→女礼服衣裙

**上衣裙裤** 江户时代的武士礼服。上衣为无袖坎肩,下面是由裙裤搭配起来的服装,穿在窄袖便服的上面。最初是将素襖(日文汉字,古时武士礼服——译注)的袖子去掉作为一种很简朴的服装,成为官服显示威严以后,其前襟的下摆折叠变窄,肩部贴有扇形的鲸鱼鳍装饰,或平展或曲曲的各种流行样式。裙裤的腰身较宽,有辐射状褶皱,用于长裙裤的长礼服被视为正装,但一般武士可以穿与短裙裤搭配的短礼服。总之上下都是同一质地,用料为金线织花锦缎、缎子、印度条纹布等。正式用料为麻纱、罗等,用黑、茶、蓝等颜色,这些颜色也用于碎花印染。通常这种上衣裙裤都是单衣,但是,也有人穿带衬里的上衣裙裤,或上下用颜色、质地不同的布料拼起来的上衣裙裤,后来明治维新将其废止。现在男子装束的礼服是"带黑纹的短外褂配裙裤的礼服"。

上衣裙裤、长和服裙裤

**设计调查** [design survey] 从计划、设计的立场出发,就社会现象、地区社情民意等展开调查的计划资料、依据,为了获取相关的方针而实施的确证过程的调查。以这些资料为基础,分析形成各种形态、形状所需的条件、要因是设计调查的主要目的。

**设置** [installation] 安装的意思,作品的展示方法之一。拥有让作品与展示空间必然地结合起来的环境,并在其中展示作品。

**深沉的** [deep] PCCS表色系的色调概念图上关于有彩色明度与纯度关系的术语。相当于纯度的暗清色,"浓"色调,符号"dp"。→色调概念图

**深沉色调** →深沉的

**深底白色粗条纹** [chalk stripe] 黑、藏青、茶等深色底上用白颜料描出线条,稍显模糊的竖条花纹。常用于绅士的西服套装。

**深褐色** [bister, bistre] 发黑的褐色。木柴、石油等燃烧后余灰的颜色。在欧洲把这些灰溶解在溶剂中,用作绘画颜料。用来画底稿或钢笔画时很受欢迎。Bister

一词来自法语。→色名一览（P27）

深褐色

**深红色** 发暗紫的红色。用原产于东南亚的豆科植物苏方制取的染料染成的颜色。这种染料自古以来作为红、紫红、紫等红色系染料非常受重视。后经中国传到日本，平安时代已广为利用。由于红花很贵重，这种苏方染料就成了它的代用品。→色名一览（P18）

深红色

**深蓝色** [midnight dlue] 发暗紫的蓝色，与日本的藏青接近的暗青色。Midnight是"深夜"的意思，即被黑暗包围起来的暗青色。→色名一览（P32）

深蓝色

**深绿色** 很浓的深绿色。是蜡笔、彩色铅笔的色名之一。这种颜色在《新古今和歌集》等诗集中都作为可表现浓绿的颜色来使用，在袭（日本古时服装用色分类——译注）的用色中也很受欢迎。→色名一览（P28）

深绿色

**深棕色** [sepia] 微带黄的暗褐色。把乌贼鱼分泌墨汁的墨囊晾干做成的绘画颜料。过去曾以此作为油墨、颜料来使用，如今作为忆旧的强调色仍用于印刷、摄像。→焦茶、色名一览（P20）

深棕色

**深青灰色** 蓝色与深灰色混合的颜色。纯度低，发深灰的蓝色。一个根上长出两棵茎连在一起生长，指野着吉相产生出来的色。→色名一览（P1）

深青灰色

**审美** [taste] taste 有"品味"、"趣味"、"审美眼力"的意思，在时尚领域里可大致分为：既定的（保守的）、最新的（当代的）、前卫的（领先的）等几种意思。进一步还有传统的、现代的、前卫的、未来的分类法以及从感性上、感觉上的分类。

**生活方式** [life style] 指与个人相符、不难为自己的生活方法。美国心理学家A·阿德勒于1929年首次使用这一词汇，另指生活行为的样式、生活价值观的类型，如工作型、恋家型等。以往，第二次世界大战之后出生的一代人不受传统价值观的束缚，立志开创新生活也与此相关，主要起始于商业、广告业。

**生理补色** [physiology complementary] 注视一种颜色之后再看一张白纸时，纸上会出现颜色的残留。比如，注视红色竖条纹后，再看一张白纸时，会感觉上面有绿色竖条纹。这就是后像，也称"心理补色"。→补色

**生丝** [raw silk] 指几根蚕丝并到一起抽取成一根长丝。一只蚕可抽出长1500m以上的生丝，丝织物的生产一是将缫丝得到的生丝织好后精练、一是在生丝的阶段精练，然后再织出成品。

**生态城市** [eco-city] 指能与环境共生的城市（ecology+city）。与Ecology（生态环境）保持均衡发展的都市。

**生态环境** [ecology] 有生态学的意思，研究生物生活的学问，分为①个体生态学（着眼于生物个体与物种），②群体生态学（着眼于地域生物种群）。1866年，由德国动物学家海克尔有关动物无机环境以及其他生物的研究得此定义。

**失谐** [mis-match] 也称"mis-mat-

ching"。从"不匹配"这层意思来解释就是"错误的组合"。感觉与当前服装不相符的配色过程中,有些别出心裁的组合表现出了新感觉,在这种意思上也可以称作"失谐"。比如,线条优美的丝绸罩衫配上一条不相称的牛仔裤;温柔素材的女性连衣裙上面配 G 袖(无袖)上衣等。

**十德** 一种男用服装,源于僧侣穿的直缀(上衣和裤裙直接缝在一起的僧侣服——译注)。长度类似于短外褂,随意地披在身上,用料为白或黑的葛布。通常是把武士礼服两腋下缝合,然后用家徽、菊缀(为防止缝合处绽线,压在针脚上面的菊形纽襻——译注)做装饰性加固。武士用的纽襻多用丝绸,另带有胸纽;随从多用布(麻),而且没有胸纽,四开衩的裤裙用白色腰带系起来。为僧侣、医生、儒者、画匠、演员、茶肆等人穿用,但也有时不穿裤裙只是披在身上(放怀十德)。

十德

**十字花** 扎染的一种,室町中期到江户初期的窄袖便服上的绘制花纹。叶子、花瓣的草花图样缝上去以后做扎染,然后再把墨、红花(一种植物染料——译注)描染上去的这种方式。麻质单衣的染色,别具风格的朴素图案深受妇女、孩子的欢迎,有地位的人士也很珍视。后来被宽纹图案、友禅染那种华丽取代,很快就销声匿迹了。也有人称其为"梦幻染"。其语源来自"挤满杜鹃花"、"如同十字路口的花纹"等莫衷一是,于是就成了"十字花"。→扎染法

**石竹色** ⇨ 瞿麦色,色名一览 (P20)

石竹色

**时机场合** [occasion] 服装领域的着装可分为官方的、私人的、社交的这三种类型。依不同场合选择的着装叫作"特定场合服装",而且依穿着者生活方式、年代的不同其场面也不一样。

**时髦男女** [modern boy, modern girl(日)] 昭和初期(1925~1930年)引进欧美时尚,穿戴进步、新潮的流行款式的男女。语源来自小说作家的造词 modern boy, modern girl 的缩略语。时髦男留鬓角,蓄小胡子,穿喇叭裤配手杖、帽子;时髦女则涂浓口红、描眉、留短发,穿短裙、高跟鞋,这些都是代表性扮装。

**时髦女装版式** [couture look] 如高级服装店所见到的那种吸引人的感觉、高档技术以及如手工活一般的时髦款式。特指以克里斯蒂安·迪奥尔为代表的20世纪50年代那些华丽雅致的款式。

**时尚** [fashion] 拉丁语指"制作"、"型"、"方法"、"样式"的意思,来自拉丁语"factio"。一是服装、服饰品的总称及其流行现象;一是与时代价值观相匹配的感觉。广义上是特定的时期、场所,为多数人接受的事物及其变化过程。

**时尚色** [fashion color] 即流行色。不仅衣服、配饰以及穿在身上的颜色,流行色还存在并涵盖于整个生活空间。在设计及产业界往往把流行预测色当作时尚色的同义语来使用。在日本,这项预测由日本流行色协会(JAFCA)负责进行。

**时尚先锋** [fashion leader] →公众人物

**识别障碍** [color discrimination obstacle] 一般指在识别域刺激量(例如颜色等)有变化的情况下,感觉该变化的最小刺激量的范围。刺激量有增大也有减小,前者(增大)叫上识别域,后者(减小)叫下识别域,通常这些都叫识别域。

**史蒂文斯效应** [Stevens effect] 在非彩色

中，照明光照度的变化会使非彩色发生显白或显黑的现象。处在有照度环境中的白、灰、黑样品，如果照度增加白色会感觉更白，黑色感觉更黑的现象，但灰色不发生变化。

**示意图** [rendering] 一种表现手法。立面图、室内展开图或透视图等带影子、能展现建筑物实际完工状态用彩色来表现的图纸。或者汽车等工业设计完成后的想象图。

**19世纪末新艺术派时期** [belle époque (法)] 法语原意为"好时代"的意思，指1901～1914年的5年间。刚刚开启的新世纪充满梦幻与浪漫，是个洋溢着音乐与优雅的时代。后来人们出于怀古情绪这样称呼那个时代。在文学、艺术方面以"新艺术派"为代表轰轰烈烈地掀起了一场运动，保罗·波烈（Paul Poriet）、维奥内等尤其活跃，他们开创了东方时尚等大流行。

**市场定位** [positioning] 对品牌及企业在市场上所处地位有明确的操作及战略。对自家品牌做概念设定时，这是很重要的一项内容，可使市场地位更加清晰。

**市场情况调查** [marketing research] 即市场调查。包括商品的流通、企业定向、系统设置的调查等有关市场的各种调查。"调查、信息收集、分析"是市场活动三大支柱之一，其中还包括消费者调查、商品调查、购买动机调查等。

**市松** [block check] 颜色不同的黑白相间方格花纹，或者由长方形交替排列起来的棋盘一样的格纹。由歌舞伎演员佐野川市松所穿的袴的样式得名。也称"市松图案"、"市松印染"、"石叠图案"、"元禄图案"，与石叠纹、霰纹相同。

**市松图案** ⇨ 市松 棋盘格纹

**饰边花纹** [border pattern] border即"装饰边"、"镶边"的意思，指布的单侧镶边，或织或染配上花纹的东西。但是，现在也包括横向条纹状的花纹。

**试验色** [test color] 即评价光源演色性用的色票。分为15种（No.1～No.15），其中No.1～No.8由红到红紫之间的稳重色构成，在一般的（平均的）物体色的演色性评价中使用。No.9～No.12为鲜艳色，这些色因光源不同往往容易造成演色评价数值不一样的色调。其演色性评价值也往往不一样。No.13～No.15为欧美人、日本人的肤色，叶子的色调。应特别注意选择因演色性不同容易造成不同感觉的色调，也称"演色性评价用试验色"。

**视差** [parallax] 指从不同位置看对象物时，两个方向形成的角度。两点的距离和视差到对象物的距离可通过几何方法求出。

**视错觉** [opticap illusion] 即眼睛的幻觉、错觉。看某一物体时，形状、大小、距离远近及方向等与实际不符这种现象，分为几何学上的错视、色彩对比的错视以及分割造成的错视等。

**视杆细胞** [rod] 视网膜中可感受光的两种视细胞之一，在暗处感知光的时候发挥作用。分布在视网膜上但中央窝除外，视力较低。视杆细胞的最大视感度为507纳米。两种视细胞中，它的外观呈棒状，其数量有1.24亿个，负责感知明暗，也称作杆状体。→视锥细胞

**视感测色方法** [visual colorimetry] 已事先了解了测色值的色和对象物的色，用肉眼做视觉对比，求出两者看着一致（即等色）时的值所用的方法。可用于简便地校正着色产品的色检查。但是，其难点是两色很难完全一致。→测色值

**视感度** [spectral luminous efficiency] 人的视觉系统能多大程度地感受到各波长的光，这就是视感度。指具有一定辐射能的光到达眼睛时，感受由波长决定的不同亮度的感度。1924年，国际照明委员会（CIE）做出规定，以标准分光视感效率（标准比视感度）作为国际通用的感度。人类的视觉系统包括①明视觉（主要是视锥细胞功能），最大视感度555nm，光学性测色时的亮度评价基准，②暗视觉（主要是视杆细胞功能），最大

视感度507nm，视感度＝波长λ的单色光束／单色光束，单位：m/W。

**视感反射率** [luminous reflectance] 相对于到达物体的光，向各方向反射的光的比例。用"物体反射的光束／入射光束"的比来表示，是一种没有单位的无因次量。

**视感色彩计** [visual colorimeter] 使用可查到测色值的色系列，选出与准备测色的试样同样颜色的色，将其测色值置换成试样的测色值就是"视感测色方法"。这个色系列中使用的是JIS标准色票、孟塞尔标准色票、DIN标准色票等，这种手法多用于着色产品的色检查。

**视角** 指从物体两端到眼睛这两条直线间形成的夹角。眼睛所见的物体的大小就是靠视角的大小来识别。

**视觉** [vision] 以眼睛作为受容器的一种感觉。光这种能量刺激视网膜上的感觉细胞所产生的感觉，是形态觉、运动觉、色觉及明暗觉的总称。人类为了适应环境通过五感（视觉83、听觉10、嗅觉4、触觉2、味觉1）获取各种信息，括号内的数字表示各知觉功能占信息量的百分比。

**视觉效果商品广告** [visual merchantdising] 缩写VMD。指可触动视觉的商品化策划。遵从商品的概念，进行商品陈列、富于魅力的照明显示屏、用具类的布置方法。

**视力** [eyesight] 指单眼看细部形态时的识别能力。用眼睛区别两个点，测两点间的最小距离，将其用视角来表示，与该视角倒数之间的比值就是视力。视力的单位为：距朗尔多氏环5米处可分辨出环上的缺口即视力为1.0（国际协定）。→朗多尔氏环

**视网膜** [retina] 附着于眼球内侧、可感受外界射入的光线的一层膜。光线经过角膜、晶状体的适当折射后在视网膜上成像，它相当于照相机的胶片。视网膜深层有视锥细胞和视杆细胞这两种感受光的视细胞。→眼球的构造（图）

**视野** 1.[visual field] 一般指观察点固定的情况下，所能见到的周围景物范围，而且还包括视觉感度所及的三维空间领域。视野整体并不是均一的感度，越靠近目光中心感度越强。比如，视网膜上向外伸出神经的地方由于没有视细胞，无法感知影像，这里就是"盲点"。
2.视觉通向大脑的路线所使用的医学术语。来自外界的视觉信息经视网膜转换成电信号，通过视神经传递到大脑皮层的视觉野时，"看"这一感觉就出现了。人的眼睛是利用外界光接受信息的感觉器官，日常生活中全部信息的80%都来自视觉。

**视锥细胞** [cone] 位于眼睛的视网膜上（附着于眼球内面的感光层），可感受光的两种细胞之一。对颜色有较高分辨能力，对光的感度较低。在视网膜整体上的数目约600万～700万个，最大视感度555nm，做光学测色时作为评价亮度的基准，也称"锥体"。→视杆细胞

**柿色** [strong reddish orange] 发红的黄红色，柿子成熟后表皮的颜色。属于这一色名的颜色都具有较宽的色调。通常所说的发红的黄红色也称"照柿色"。比这种再红些的颜色叫"近卫柿色"，红色的柿子叫"红柿色"。因江户时代第五代歌舞伎艺人市川团十郎穿着颜色很大胆的服装而流行一时，并称其为"团十郎茶"。歌舞伎的定式幕（舞台上带3色竖条的幕布——译注）即由葱绿色、黑、柿色三种颜色的竖条纹组成。→色名一览（P8）

| |
|---|
| 柿色 |

**适用色** [application color] 可用色。Application就是适用、应用的意思，可以与已形成基本色的颜色及基础色一起使用的色。

**室内装饰** [interir design] 室内设计。便于室内居住者使用的功能性、讲究造型

的设计。广义而言还包括室内改装、装修。

**室内装饰标准色票（基调色编）** 在 JIS 标准色票的基础上，整理出 PCCS（日本色研配色体系）。接着，基于日本室内装饰使用色彩的调查结果，又提出了室内装修色卡（据内装修产业协会的调查），其色数 329 种，内装修产业协会编，日本标准协会发行（1990 年）。

**嗜好色** →纯粹嗜好色

**收藏** [collection] 由本意"收集"引申而来，指美术作品、邮票等的收集，时尚术语中还有"发布会"、"展览会"的意思。巴黎高级服装店街的作品发布会也称 collection，还有设计师的作品本身以及这些作品汇聚一堂的意思。

**收缩色** [contractive color] 物体的大小、形状会因颜色关系看上去变小。周围颜色越明亮，所描绘的图案看着越显小。招贴画等白底上的黑字显得很小，字的大小不变，换成黑底白字，这时字就显得更大了。这是色的收缩与膨胀造成的现象。膨胀收缩的效果取决于亮度。→膨胀色，色彩名称分类（图）。

**手绘染** 染色技法之一。不是纸模、机械印刷那种染色，而是用笔和板刷蘸色料画出花纹，或者通过描染来染色，比如手绘友禅、手绘的印花布、蜡染等。这种技法可表现手绘特有的朴素和微妙的情景。→印染的种类（图）

**狩衣** 狩猎时穿的衣服。另写作猎衣、雁衣。放鹰捉鸟、踢球等场合在野外穿的衣服，戴古式礼帽。最初是朝廷男子的日常着装，镰仓时代以后成了礼服，与里面的衣、指贯（和服的种类——译注）等组合列入了袭色目。形式有盘领、大袖、阙腋（武士和服的一种——译注），前后身为整块布的瘦形衣服，腰身短，袖口有系绳。抬肩在后半身一侧有 15 厘米左右的活动空间。现在沿用为神职人员的便服。

**兽毛纤维** [animal fiber] 兽毛即羊毛以外的动物毛。羊驼、安哥拉山羊、克什米尔山羊、驼马、骆驼等动物的毛纤维。→纤维的种类（图）

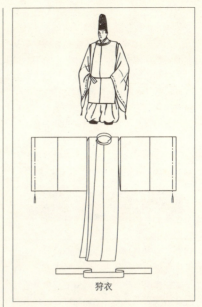

狩衣

**叔本华** [Arthur Schopenhauer] 1788～1860 年，德国哲学家，曾执教柏林大学。与居住在魏玛的盖德有交往，受其影响研究色彩论，1816 年写完《Über das Sehen und Farben》，1851 年，汇集种种警句式的文章《附录与补遗》备受瞩目，瓦格纳、托尔斯泰、普鲁斯特、海因里希·曼等大量艺术家、作家都深受其影响。

**梳毛织物** [worsted] 也称"乌斯泰德"（英国地名）。将长毛种羊毛梳理至同等长度，成束地整理出来，并到一起延长，反复捻起来的纱叫梳毛纱。用这种纱织出的织物叫梳毛织物。纱的密度大，有光泽，既结实又体轻，可用于纺织哔叽、粗花呢等。

**舒适性** [amenity] 广义上以都市空间、个体建筑群为对象，狭义上指室内空间等。室内空间的条件为：①有关生理方面的条件有气温、湿度、气流、辐射热、噪声、振动及亮度等。通常仅就气温、湿度而言，其舒适性在气温 22℃～24℃，湿度 30%～50% 这一范围。②有关心理方面的条件有个性的对应、易于使用及精神上的放心程度等。"适合居住"一词也经常使用。

**熟识原理** 贾德的色彩调和论中提到的四

大要点之一。人们比较熟悉的配色看着协调。人往往喜欢看惯了的颜色，色彩调和的最佳解说员是大自然，特别是从颜色空间规律上（与直线、三角形、圆形等相关的色）选择的颜色均建立有秩序，所以协调。→贾德的色彩调和论

**鼠色** 深灰色，鼠毛那种淡而发黑，类似于灰的颜色。属中间明度的非彩色。江户时代与茶色一样鼠色用得也较多。有关鼠的色名还有"铁鼠"、"茶鼠"、"素鼠"等很多。→灰色，色名一览（P25）

鼠色

**曙色** 发黄的淡红色。指拂晓时分日光将天空染成的微红色，天亮时东方天际被太阳光映照的颜色。从转变成微微黄红色的现象产生的色名。是平安时代就开始使用的传统色。曙色在日语中也称"东云色"。→色名一览（P2）

曙光色

**束带** 男子朝服的一种，按日本民族性变化、发展起来的形式。平安中期以后做礼服穿用，也称昼间礼服。束带的语源为《论语》中讲的"系上带子以示威严"。初期是萎装束（衣服由坚挺改用柔软布料缝制——译注），后期正式朝服又浆的发挺，布料浆过以后，做成衣服穿在身上显现出轮廓的挺直，形成有重量感的强装束。现在皇室的仪式上仍继承着这一传统。→束带的构成

**刷痕法** [brush touch] 花纹图案如同画笔留下的痕迹一样，一种表现形式。

**双反面针织** [purl stitch] 编织的基本组织法之一。手编也称"两面正针织法"。将正面线圈串联起来的横列和背面串联的横列纵向混组合的组织法。表面和里面都一样，背面可看成横列。用于织毛衣、围巾和孩子的衣服等。→针织物（图）

**双反面组织** ⇨双反面针织
**双拼色配色** ⇨2色配色
**双重条纹** [double stripe] 也称"竖双条纹"。竖条的线两两一组排列成的条纹。→条纹（图）

**双向图案** [two-way design] 一种具有方向性的花边，但一个向左、一个向右，成对地组成图案，或者向上、向下作为一组。因此，不管哪一方为上看到的图案都不变。→单点图案

**双绉** [crape de chine（法）] 法语"中国泡泡纱"的意思，由里昂市模仿中国绉绸纺织成功。经纱用无捻纱，纬纱用S捻、Z捻两种强捻纱交错纺织后，经精练去除纤维杂质加工出细纹绉，织成平纹布。其特征为质地薄而柔韧、绵软，用于女士礼服、罩衫、围巾、领带等。

**水干** （"水干"日语汉字，意为用水浸湿贴在木板上晒干的绸子——译注）平民用这种增强了韧性的布做日常穿的衣服。与猎服同形，配贵族礼帽。其特征为盘领、前领和后领中间有系带系紧。如果下摆在裙裤里面，就采用前领向里斜折这种垂领穿法。为加固并装饰缝合处，用菊纹纽襻压在上面，使用材料是经过刷蓝印花、扎染等处理的麻布、葛布。后来，

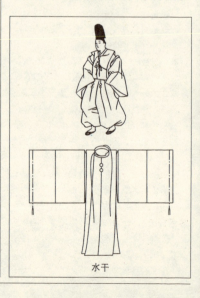

水干

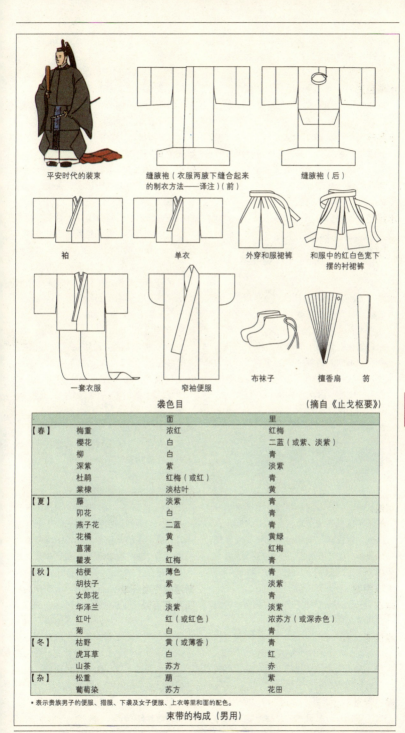

| | | 面 | 里 |
|---|---|---|---|
| 【春】 | 梅重 | 浓红 | 红梅 |
| | 樱花 | 白 | 二蓝（或紫、淡紫） |
| | 柳 | 白 | 青 |
| | 深紫 | 紫 | 淡紫 |
| | 杜鹃 | 红梅（或红） | 青 |
| | 棠棣 | 淡枯叶 | 黄 |
| 【夏】 | 藤 | 淡紫 | 青 |
| | 卯花 | 白 | 青 |
| | 燕子花 | 二蓝 | 青 |
| | 花橘 | 黄 | 黄绿 |
| | 菖蒲 | 青 | 红梅 |
| | 瞿麦 | 红梅 | 青 |
| 【秋】 | 桔梗 | 薄色 | 青 |
| | 胡枝子 | 紫 | 淡紫 |
| | 女郎花 | 黄 | 青 |
| | 华泽兰 | 淡紫 | 淡紫 |
| | 红叶 | 红（或红色） | 浓苏方（或深赤色） |
| | 菊 | 白 | 青 |
| 【冬】 | 枯野 | 黄（或薄香） | 青 |
| | 虎耳草 | 白 | 红 |
| | 山茶 | 苏方 | 赤 |
| 【杂】 | 松重 | 萌 | 紫 |
| | 葡萄染 | 苏方 | 花田 |

\* 表示贵族男子的便服、猎服、下裳及女子便服、上衣等里和面的配色。

束带的构成（男用）

从平安末期开始就成了公卿的私服，镰仓时代用作武士的礼服，用料中出现了平纹丝绸、纱、斜纹绸等。

**水果色彩** [fruit color] 水果的颜色，但并非单指某一水果，而是指明亮鲜艳的色彩。

**水晶族** 由 1981 年田中康夫所著小说《怎么说还是水晶》一书兴起的流行语。书中的年轻人都穿着外国高级名牌服装，是崇尚顶级时尚，享受领先潮流生活方式的富家子弟的总称。

**水绿色** [aqua] ⇨ 水色 → 色名一览(P2)

水绿色

**水色** 发浅绿的青色，清澄的水的颜色（中文称水色为蔚蓝色——译注）。不论过去还是现在，也不论哪个国家，人们都把这种颜色理解为水的形象，拉丁语的水是 aqua，与水同样的颜色就以 aqua 为色名。从平安时代至今，直到现在孩子们用的蜡笔、图画颜料中都有这一色名。可实际上水是无色、透明的，并不存在这种颜色。→ 色名一览 (P32)

水色

**水银灯** [mercury lamp] 通过真空管里面的水银蒸气弧形放电发光的灯。利用青白光，水银蒸气气压越高可视光成分增加越多。按气压高低可分为三种类型（低压、高压、超高压）。→光源的种类（图）

**水珠图案** →小点

**睡衣** [nightwear] 夜间服装，睡前或睡眠穿用的衣服。

**顺位法** [method of rank order] 尺度构成法之一。提示处于被试位置上的对象，按一定基准求出所排的顺位，从中得到各对象物尺度值的方法。

**顺序尺度** [ordinal scale] 指尺度值数值大小的关系，只针对顺序这一含义的尺度。主要用于心理分析等。另称作"序数尺度"、"顺位尺度"。

**丝** [silk] 由蚕茧得到的动物性纤维，是天然纤维中最长最细的纤维。丝织物富于保温性、吸湿性，还具有良好的染色性，柔美细腻富有光泽，是高级服装面料。以和服为代表，常用于社交场合的服装。

**丝光处理** ⇨ 丝光加工

**丝染** 织物的事先染色。在成丝的状态染色，然后再加工成织物，有条纹、碎白道花纹、格纹、花纹织等。丝染中有绞丝染色以及把丝卷在圆筒上染色（筒子纱染）。针织品、绦子也可以使用。

**丝绒** [velvet] 别名"天鹅绒"。最初指丝绢割绒系织物，也包括醋酸纤维、人造丝等。有光泽，附有一层轻柔的短绒毛有厚重感，属于优雅豪华档次的织物。面向正式场合的着装需要。

**私密空间** [private space] "秘密空间"的意思，指个人的（私人的）可扩展范围。尤其是个人的、私用的房间等。

**私人区域** [private zone] 主要用于个人就寝、休息等场所、领域，如寝室、儿童房、老人房等。

**私人衣物** [intimate apparel] 女性用胸罩、女内衣、家常便服等的统称，美国的行业专用语。如贴身内衣、睡衣、居室装等。

**斯内尔** [Willebrord von Roven Snell] 1591~1626 年，荷兰数学家。1613 年任莱顿大学教授，实验研究光的折射现象时发现其中的几何学定律，1626 年将其确立为"斯内尔定律"。一般光的波动现象皆符合这一定律，为此得到很高评价。

**斯潘德克斯纤维** [spandex] ⇨ 聚氨酯

**四八茶百鼠** 即茶色有 48 种，鼠色有 100 种的意思。江户后期在娱乐圈盛行的歌舞伎表演中，商人、手艺人对舞台上的服装十分看好，出现了各种流行色。在贵族的深紫、青、红等颜色面前，他们只能以涩滞的鼠色、茶色、靛蓝为基调，一种表现清爽纤细的"粹"悄然出现在江户市井风格中。

**四个一组** [tetrads] ⇨ 4 色配色

**四个一组配色** [tetrads color combination] ⇨ 4 色配色

**四十振袖** 40 岁以上的中年女性仍穿着长袖和服，上了年纪同样按年轻人那样打扮。

**四原色说** 古希腊哲学家德莫克利斯和柏拉图倡导的色混合说。德莫克利斯主张所有颜色皆由白、黑、红、绿四原色组成。柏拉图认为所有颜色皆由白、黑、灰、红四原色组成。到了近代，德国学者赫林在他所倡导的四原色说中将圆周四等分，把黄和蓝、红和蓝绿两两相对地排列，形成色相环。→赫林

**松针色** 与千岁绿、常盘色是同一颜色，松针一样的深浓绿色。松树在日本有黑松、红松、五针松等，自古以来被人们尊为长寿、节操的象征。→色名一览 (P31)

松针色

**苏格兰呢料** [tweed] 指用先染的苏格兰产羊毛混纺毛织成的平纹及手织的厚斜纹织物。现在指的是用粗支棉纱织成的结实、厚实的织物的总称。

**苏格兰棋盘格纹** [tartan plaid] ⇨ 格子花纹

**素袄** 直垂（镰仓时代一种方领带胸扣的武士礼服——译注）的一种，与带有大型家徽的衣服类似，单层用麻缝制。素色染有小图案，上下搭配穿着。裙裤的腰间丝带用同样布料，胸扣和菊纹纽襻用皮绳制作，也是一种武士礼服，但袖口没有扎袖绳。到江户时代已变为日常服装，作为士兵、陪臣的礼服，带摺长裙裤配武士礼帽穿用。图纹位置与带有大型家徽的衣服类似，上衣有 5 处，裙裤以腰为中心两侧各有 3 处开叉。

**素底染** 布料整体用单色染，或一种染好色的布料没有图案。图案染的反义词。→花纹染

素袄

**素色** [a soder color] 不显眼、不够华丽的质朴颜色。特指暗色、灰色、混有黑的颜色，纯度、明度都很低。

**素鼠色** 不带颜色的灰鼠。从没有混入颜色、纯粹的鼠色这层含义上称其为素鼠。而蓝鼠、银鼠等也有用含其他颜色的灰色来命名鼠的颜色，与此对应的不带任何颜色的鼠色就特指素鼠色。→色名一览 (P19)

素鼠色

**酸性染料** [acid dye] 一种人造染料，用于羊毛、丝绸等动物性纤维的染料。浸于酸性液中直接染色，但不能染棉、麻、人造丝。这种染色色相鲜明，抗日晒、汗渍、耐磨擦，但洗涤等过程中的碱性会使染色牢度降低。多用于颜料。→染料的种类（图）

**碎白道布纹** 花纹看上去如飞白一样，故得此名。中文写作"飞白"，另以马来语"碎白点花纹布"这一命名在国际上通用。把棉、麻、丝等经纱或纬纱一段段结实地扎起来，这样染色的时候有染上色的地方，也有没染着的地方。用这样的线织成平纹布，染上色和没染上色的部分交替着一点点无规律地表现出来就是碎白道布纹。依线的用法有经碎白道纹、纬碎白道纹、经纬碎白道纹；按花纹区别有井字碎白道纹、十字碎白道纹、箭头碎白道纹等；依产地还可以分为棉线

久留米碎白道纹、伊予碎白道纹、备后碎白道纹。如果用丝织还有琉球碎白道纹、结城碎白道纹、大岛捻线绸;用麻织有越后上布、能登上布等,在和服衣料、装修用材等方面都有应用。

**碎白花纹** [spinkly color] 白、藏青与黑等纤维混纺,得到的就是霜降一般的碎白纱线。用这种纱线可织出布满细碎白点的织物,亦作"碎白花纹底"。

**碎花花纹** 模具染的一种。通过浆印防染法用单色为布料整体印花的方法,相对于大花和中形花纹而言,这种方法使用的是小碎花图案的印模染色,所以称作碎花花纹。江户时代用于武士的公务制服上衣和裙裤、罩衣等服装,到了诸侯国的大名身上就作为"法定花纹"兴盛了起来。碎花花纹的纸模采用伊势产的鱼白制作,规模遍及全国。由于江户的用量很大,雕刻纸模的工匠都移居到了江户,因此,制作出来的纸模又被称作"江户碎花"。当时的用户主要是武士和住在富人区的有钱人家,而改朝明治以后,废除了衣料的等级制度,这种碎花花纹才进入了民间。最初采用浸染,最近改成了以引染(将布铺展开,用毛刷把染料涂染上去)为主。如今,作为素底带花纹的标准图案已经成为高格调的布料,或为时髦装束采用的和服的用料。花纹细碎,所以从远处会看成是素底布料,近看才能发现清晰的花纹。比如,武田菱、业平菱、青海波、入子菱、鲨、行仪碎花等。

**缩绒** [milling] 指利用羊毛纤维的收缩,使其组织缠绕得更致密(毛毡化)。毛织物的精制均采用这种缩绒加工方法。将织物淋上水,用肥皂液边揉搓、边敲打促使它在宽度、长度方向上都有所收缩。这样一来织物的厚度就会增加,由于纤维缠绕得更紧密保温性也得到加强。而表面的绒毛纠合在一起被纺织过程掩藏在了布纹的里面。

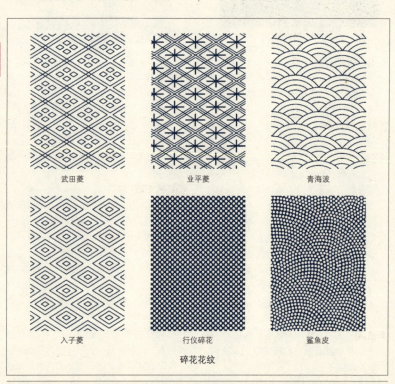

碎花花纹

**塔夫绸**[taffeta] 指极细的横纹绢或合成纤维的薄平纹织物。用很密的经纱，稍粗的纬纱，所以显现出横纹。除了染成素底外，还有闪光色、格纹、条纹等花纹。还可以做云纹加工，可用于柔韧而结实的礼服布料、女罩衫、条带等。

**塔特萨尔花格**[tattersall check] 用与底色对应、两种颜色交替组合起来的单一格纹。塔特萨尔是伦敦一处马市，这个名字源于马市创办人理查德·塔特萨尔。最初是在白底或茶色底上织出红黑交错的格纹，别名为"骑马格子"。→格纹

**台球桌布**[billiard cloth] 台球桌上铺的毛纺织物，经过充分缩呢，具有较好耐久性。染成被称作"台球绿"的发青的浓绿色用来铺台球桌。

**苔灰色**[moss grey] 暗而黄绿的灰色。苔绿中混入灰之后的颜色。比苔绿更暗，纯度最低的颜色。20世纪初出现的色名。→色名一览（P34）

苔灰色

**苔绿色**[moss green] 暗灰的黄绿色。Moss是"青苔"的意思，如青苔般的暗黄绿色，又像橄榄色的暗绿色。以前叫做"苔色"，最近多用英文名。京都的西芳寺俗称苔寺，为此，欧美就称其为"苔园（moss garden）"→色名一览（P33）

苔绿色

**苔藓色** 涩滞发暗的黄绿色，植物青苔的颜色。古树、湿地以及水边的岩石等上面生长的植物。京都西芳寺的庭园里长满青苔，因此以"苔寺"而闻名。属于橄榄绿系列的绿，与苔绿同色。最近，苔绿这一色名比苔色用得更多了。→色名一览（P14）

苔藓色

**棠棣色** 鲜艳发红的黄色，以春天棠棣开出的鲜艳黄花的颜色为色名。棠棣是蔷薇科落叶灌木，红、粉红、紫花等颜色有很多用于日本传统色名，但是黄花中作为色名使用的却很少。出现在平安时代文学作品中的代表黄色的色名，不时地用来形容黄金。→黄金色，gold，色名一览（P34）

棠棣色

**桃粉色**[peach pink] 发黄的粉红色，与桃色不同。发红很淡的黄红，桃子的颜色。→色名一览（P27）

桃粉色

**桃色** 1. [pink] 带嫩紫的浅红色，石竹开花的颜色。桃色是接近桃子颜色的粉红色，经常用来表现色情方面的描述。比如，桃色氛围、桃色街、桃色电影、桃色沙龙等，面向女性的卖场及其物品也用这种颜色。→色名一览（P28）

桃色

2. [peach] 发亮灰的黄红色。Peach有桃的意思，日语中的桃色指桃花那种深粉红的颜色。但是，英语peach和法语peche不是桃花颜色，也不是果实表

皮的颜色，而是果肉的颜色。→色名一览（P27）

桃色

**桃红色** 桃花的颜色，粉红色。如桃花是女孩节注定要戴的花一样，桃色就是女性的代表色。但是，英语的桃子叫peach，而桃红色却与peach无关。→色名一览（P34）

桃红色

**套格花纹** ⇨ 重叠格纹

**套头衣服** 用一块布料对折，折痕中央按头部大小开洞，脑袋从洞口套进去穿用。属于自古埃及就有的服装形式之一，墨西哥的无袖斗篷也是这种类型。

**特殊演色评价指数** [special color rendering index] 用于平均演色评价指数的词汇。对于对象物（试样光源）和标准光（标准发光体），各试验色每个i计算的演色评价指数就叫做特殊演色评价指数$Ri$。比如，对于试验色No.1，其特殊演色指数就用$R1$表示。

**藤色** 发暗的青紫。藤这种豆科攀缘性植物开花的颜色，淡青紫系色的代表性色名。→色名一览（P28）

藤色

**藤紫色** 明亮发紫的青色，藤色中青的成分较少的紫色。日本带藤字的色名很多，有薄藤、嫩藤、红藤、大正藤、青藤、小町藤等。这些颜色除大正时代出现的大正藤外，都是由明治时代从国外传到日本的合成染料构成。藤的花纹和颜色至今仍被很多和服所采用。→色名一览（P28）

藤紫色

**提花** [figured fabrics] 即提花织。用与底的组织不同的另一种组织表现出图案的织物总称。有时是在经纱的开口装置上使用多臂机，但主要还是用提花织机来完成。提花织机是用开口装置的发明人Jacquard这个名字命名的，有在经面缎纹底上用纬面缎纹表现花纹的绫子、丝锦、花缎等，在高级和服、西服衣料、窗帘、壁布等装修材料上的应用也很多。→织物的种类

**体型** [silhouette] 本意为"手影"、"轮廓"的意思，指衣服的外形轮廓线。体型由不同的宽松度、衣服的长短、局部细节等组合起来决定。20世纪50年代后期，以克里斯蒂安•迪奥尔为首在巴黎的服装展示上接连推出新款体型，展出以体型为中心的服装。→体型的基本类型（图）

**天地玄黄** 天与地即宇宙，天属黑，地属黄的意思。也意味着黑色、黄色的币帛，币帛是供奉神灵之物的总称，中国的仪式上把绢做成折干、礼品、礼物等敬神，并以此来表现。

**天鹅绒** [veludo 波] ⇨ 丝绒

**天空色** 指晴朗天空的蓝色。天空颜色随天气变化，而天空色指的是昼间晴天的天空颜色。这时的天空短波长的散乱光较强，所以看到的是青空。日本名字叫做"空色"，英语叫做sky blue，但颜色是一样的。→色名一览（P20）

天空色

**天蓝** [sky blue] 明亮晴朗的天空色。准确地说应该是纽约夏季的上午10点到下午3点的晴空颜色。→天空色，色名一览（P19）

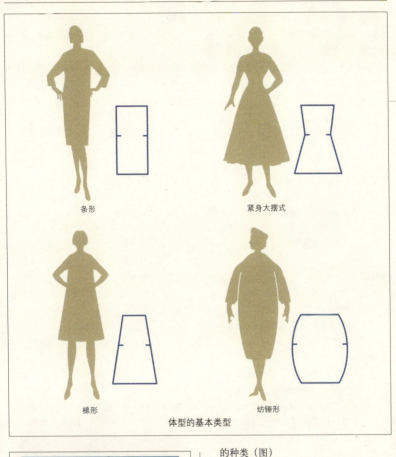

体型的基本类型

**天青石色** [lapis lazuli] 发浓紫的青色,也称"琉璃石"、"青金石",带有矿石的青色。自古以来这种装饰用的石材备受珍重。Lapis是拉丁语的"石头",lazuli是波斯语"青"的意思。→色名一览(P34)

**天然染料** [natural dye] 采自自然界的植物、动物、矿物的天然色素,如蓝、茜、红花、胭脂红、绿青、代赭等。→染料的种类(图)

**天然染料染色** [vegetable dyeing] 使用天然的植物、动物、矿物染料的染色方法。1930年,为了与化工染料加以区别将其命名为"天然染料"。山崎斌曾谋求把印染作为农副业实现产业化。将植物的根、茎、叶、花、子实等煮沸,提取其中的有用成分,加入铝、锡、铬、铜、铁等媒染剂染色。用茜根染色就叫茜染;用蓝的茎叶染色就叫蓝靛;紫草根晾干可作紫色染料。仙人掌、缅甸合欢的寄生虫、胭脂虫、虫胶煎煮后,加入米醋或醋酸也可做染料使用,可以染桃色、红色、藤紫及红紫等。

**天然纤维** [natural fiber] 指产自自然界的纤维。植物性纤维(棉、麻等)和动

物性纤维（蚕丝、羊毛、兽毛等），这些属于有机质。其他还有无机质的如矿物纤维。→化学纤维，纤维的种类（图）。

**天然羊毛色** [beige] 亮的、很淡的茶色。最初指未经漂白的羊毛的颜色。→色名一览（P29）

| 天然羊毛色 |
|---|

**田园感觉** [country sense] 田舎、田园、郊外的意思，使用欧美常见的营造质朴、温暖、祥和氛围的颜色、素材，在表现服装、装修用材等场合上使用。反义词为：都市的、文明的。→服装形象的分类（图）

**条件等色** [metamerism] 指色光的展示相同，但波长（分光分布）不一样。接收的两个色刺激值其分光反射率不同时，在某一特定观测条件下，会看成相同的颜色这就是条件等色。→等色

**条块图案** [panel pattern] panel意为"区间"、"一角"，指一个区划内所容纳的图案，处在印染图案的场合，区间要有75～80cm的间隔重复。就像完成时才能拼成大花图案的和服那样，也有时由各区间去配置颜色、图案。

**条绒** ⇨灯芯绒

**条绒** [cordyroy] 指起绒的方向呈垄沟状特征的织物。垄的宽度多在3mm左右，粗垄又叫"大垄沟"，细垄叫"细垄沟"。一般染成素色，但个别也采用印染，是结实而又厚实的织物，保温性好，多用于冬天的便服。也称"灯芯绒"。

**条纹** [stripes] 条纹有竖条、横条、斜条、格条等四种。现在条纹已经作为stripes的同义语使用，而严格地讲stripes并不包括格纹。古时日本的条纹按粗细、形状、产地及舶来品分类。

**条缟** [stripe] 指竖条、横条、斜条的条纹。"缟"，与stries不同，缟还包括格纹，条纹的粗细、排列方式及用色等都有区别，stries也就出现很多种类型。→条纹

**调配** [coordinate] 对整体做调整的意思。着装时上衣与下身的关系以及多层穿戴的组合，使其具有统一性等。进一步在衣服和服饰的品类上，讲究用料、颜色图案、造型等，有意识地完成调配。

**调色** 1.[color matching] 一般绘画时，手持调色板将颜料混合，调配成与对象物相同的色彩配色，同样也称作调色、配色。看着提供的色样本，选好合适的色材，将色材在画布或纸上混合成彩色，这一过程叫做"目视调色（视认调色）"。对此，如使用色彩计计和色材，通过计算机预测所做的调色就叫"电脑调色（CCM）"。即使做到了颜色一致，可由于电视机显示器（来自色光三原色）和印刷（来自色料三原色）有区别，所以，很难做到完美。色光与色料在颜色再现以及混色原理方面有所不同，在颜色再现领域色光比色料效果更好。

2.将两种以上的色混合起来，调出与想象中一样的颜色。与"拼色"、"配色"有同样意思。调色有三种方法，第一种是目视调色，调色师凭经验和感觉将色混合，靠目视使其接近自己需要的目标颜色的方法。第二种方法是计量调色，对目标颜色做好计量，找到接近目标色的混合比，这样来调色的方法。第三种是计算机调色，使用测色计和计算机做混色计算，测算出目标色的混合比，据此进行调色的方法。

**调色板** [color palette] 收集有特定颜色、用于色彩计划的色样盛放器物。

**调整法** [method of adjustment] 心理（精神）的物理方式测定法之一。受试者自己随意改变刺激的强弱，调整到预先示范所决定的感觉程度时即给出判断这样一种方法。

**贴身衣** [inner wear] 内衣的总称，与underwear相同，inner含有时尚新款内衣的意思，指外衣里面穿着的全部衣服。也称多用紧身衬衣。另外还包括宽松服、居室装、睡衣。家居服装、私人服装也同样使用。反义词为外衣、外套。

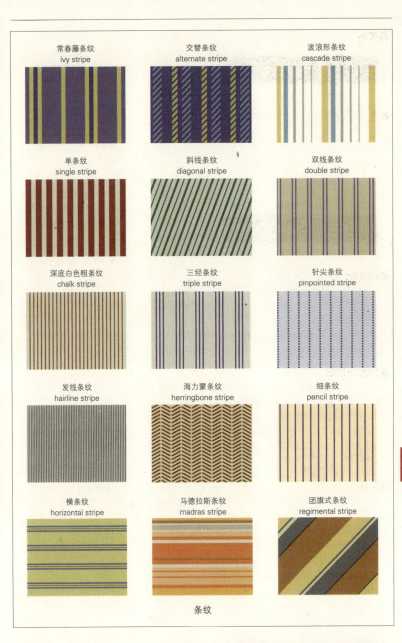

条纹

**铁蓝色** 发暗绿的蓝色，铁色与藏青色的中间色。用蓝染成的藏青色，染得越浓紫色成分越强。紫色成分强到一定程度的藏青色就是铁蓝色。→色名一览(P23)

铁蓝色

**铁青色** ⇨ 铁色。→色名一览（P12）

铁青色

**铁色** 带黑色的青绿色。名称来自铁的颜色，陶瓷器皿就是用来自矿物性钴蓝的颜色描绘底画。过去人们称铁为"黑金"，所以也有人称其为"黑金色"。这种颜色流行于明治时代中期到大正时代。→色名一览（P23）

铁色

**通俗美术** [pop art] 20世纪50年代兴起于伦敦，60年代初以纽约为中心扩展开的一种前卫艺术。招贴画、招牌、商业美术等，把大众性图像吸收到纯美术作品的素材、主题当中。这部分作家有沃霍尔、哈密尔顿等。

**通俗美术图案** [pop art pattern] pop是大众（popular）的缩写，通俗美术发起于伦敦，20世纪60年代在纽约扩展为一种前卫的美术形式。需要公众人物、电影明星、商品和广告等广泛流通的来自大众社会的主题、创意。作为象征现代感的艺术给设计师和服装界带来很大的影响。

**通用设计** [universal design] 美国的罗恩·梅斯于1985年倡导的产品、建筑物的设计应便于各种人利用这样一种思想。它包括7条原则：①公平性；②自由性；③单纯性；④通俗易懂；⑤安全性；⑥省力（减轻身体负担）；⑦空间的确保。在设计方法上要求通用性（一件产品供尽可能多的人使用）、具备基本项和选择项（基本规格通用化，让个人能够满意地选择）等。

**同化现象** [assimilation] 通常在灰底上用黑线描图样时，背景的灰色看着也会显黑。而用白线描时背景色又会发白。这就是亮度对比造成的相反现象，也称贝泽尔效应。→色对比

**同类色** [categorical color] 为颜色命名时，将类似色归纳一处的方法。这是把色作为一个类别去感知的基本方法。例如，发亮的红、暗红、发青的红，虽然看到的是各种红，但都是按红来感知的。在这一思路中备有11种基本色（红、橙、黄、绿、青、紫、粉、茶、白、灰、黑），按照对象物颜色所属的基本色来命名。这种命名法叫"编目命名法"。

**同色小方格花纹** ⇨ 牧羊人格纹

**同时的色对比** [simaltaneous contrast] 同时看到由若干色构成的配色时，感觉与相邻色的补色很相似这种现象。比如，红色旁边有黄色时，黄色的色相看上去就会显绿，这就是同时色对比，也称"空间对比"。

**同时对比** →同时的色对比，图（P56）

**同时加法混色** 在幕布上给出红的色光和绿的色光，把它们投影到同一位置上重合起来时，看到的是混合后的黄色，这就是同时加法混色。舞台、摄影棚的照明、体育场的夜间混合照明等都利用这种方法。

**同一纯度** 纯度相同，色相、明度不同的配色。

**同一明度** 以明度为基准配色时使用的词汇。明度差小于0时，会形成配色不清楚的组合，表现在非彩色和有彩色以及对照色相、类似色相组合上尤为明显。

**同一色调配色** 以色调为基准配色时使用的词汇。其特征在于与纯度的共性关系，在组合上可得到类似色相、对照色相的效果，类似色相处在明度相近的关系上，而高纯度的对照色相则强调明度差。

**同一色调** 色的明暗、浓淡、强弱都相同的色调的配色。

**同一色相** [identity hue] 在明度、纯度不同，色相差为0这种同类色上使用的词汇。以PCCS色相为基准的配色上使用。→色相配色

**同一色相调和** 用于奥斯特瓦尔德的色彩调和论。以奥斯特瓦尔德的等色相三角形为基准，等白系列、等黑系列上的3

色组合（等黑系列中的 ca-ga-la 等）。

**同一色相配色** PCCS表色系的24色色相环上以色相为基准的配色。色相配色时，一般色相差越小越具亲和力、沉稳感，随着色相差增大明了性也增强。同一色相中以相差为0时最易于接受。色相上的关系是配色最基本最重要的因素。

**铜铵纤维** [cupra] 从棉果实中抽取出棉花后，剩下的短纤维叫棉籽绒，用它做主原料可制成再生纤维，纺出非常细的纱，织出柔软而触感良好的轻薄织物，其吸水性、染色性都很好。与同属再生纤维的人造丝相比，不易出褶，缩水也很小。可用做衬里。→纤维的种类（图）

**铜青** ⇨ 绿青色

**瞳孔** [pupil] 眼球前面环绕虹膜的圆形小孔。光从这里进入眼球内部，并调节可以进入眼球的光量。→眼球的构造

**统一企业形象识别标志** [corporate identity] 企业等团体的广告战略之一，即团体所具有的独特性。企业的理念、目标、行动、表现等，给出一个统一的理解，是企业个性化的视觉表现手段。目的在于提升企业形象，增强企业内部的活力，也略称"CI"。

**透过** [transmission] 透明的物体表面对部分光既反射又吸收，其余部分会透过物体。遇到物体继而穿过去的光可以作为颜色来知觉。

**透过色** [transmission color] →色的展现（表）

**透明服装** [sea-through look] 指用透明布料玻璃纱、雪纺绸、巴里纱等加工的服装。"身体透明地展示出来"被指为时尚，1968年由伊夫·圣罗兰发布以后作为新潮曾轰动一时。

**透明面色** [film color] →色的展现（表）

**透明视** [perceptual transparency] 某种颜色透过其表面，还会同时感觉到其他颜色的面或背景。对于二维的图形模式，其空间配置、辉度以及与色有关的一定条件都给予满足的时候才成立，1974年由Mötteli提出该主张。

**透视画法** [perspective] 日文外来语使用英文原名前几个字母作为略称。用与肉眼所见同样的远近感来表现风景、建筑物的手法。在画面上配置直角或斜角对象物时，按实际长度状态成比例地缩小描画，以此强调远近感的画法。比如按照1∶2∶3的平面消影点画法。

**透视图法** ⇨ 透视画法

**突出色** [accent color] 强调色。可提高整体视觉效果的颜色，少量配以这种颜色可迅速烘托整体氛围。处在配色单调等情况下，使用对照性的颜色制造出需强调部分，以此得到视点变化的效果。

**突出色的配色** [accent color scheme] 让对象物更突出、需要强调某颜色时的配色。配色时主要部分的颜色虽然用量不大，但配上对照色之后，可以更加突出整体状态。比如，为整体并不显眼的暗色调配色时，对照性地配上较高明度的颜色，全体的配色马上就清晰了。如果全体已经很明亮、明度较高，这时就应该完全相反的色来发挥突出的作用。

**突出照明** [accent lighting] 为了强调特殊的对象物，或者给照明环境增添生机勃勃的氛围，在这种情况下的照明。装饰性照明、方向性照明都属于这一类型。

**图** [figure] 一般指作为形和色所见到的图形及其某部分，是形态心理学的基础概念术语。反义词有："底"，常以"图和底"的方式使用。→"底"，"图和底"

**图案** [test field] 即花样，色彩学上称作"检查野"。

**图案色** [test field color] 色对比、色同化现象中用的词汇。指"检查野"的颜色。

**图和底** 形态心理学（不是部分的集合，是将其归纳成一个有机体来领会的思考方法）的概念术语。承认形和色的存在是"图"，成为其背景的部分叫"底"。"图"浮在背景（底）的上面引人注意，指的就是集中的这个部分，包括图案、图形、画面等。底比图薄，默然地沉寂在后面，是连绵伸展的部分，也称"素底"。

**涂层布** [coating cloth] 以防水、防缩、

耐热等性能，带光泽等表面效果为附加目的，在表面涂上油、胶、乙烯、漆等化学树脂的布料。最近，这种涂覆效果在服装上也得到了肯定，棉、麻等布料均施以各种类型的涂层。

**涂料用标准色样手册** 由于使用频度等原因涂料的标准色隔年就要适当变更，以求减少费用并尽量压缩用色数目，使涂料配色的现场调制更轻松一些。相对于其他标准色，低纯度的色彩分布稍显笼统一些，多采用高纯度色，色数为384色，日本涂料工业会发行。

**涂鸦绘画艺术** [grapfitic art] 即"签名留念"、"涂鸦艺术"的意思。原意指古人在崖壁上雕刻以及描绘的图画、文字、花纹和五花八门收集在一起的照片册等。

**土耳其玉** ⇨ 蓝绿色

**土黄色** [khaki] 浓橄榄色，暗而稍发红的黄绿色，也称枯草色。Khaki是印度语尘土的意思。19世纪中期，驻在印度的英国军队用这种颜色做军装，后来印度人就把khaki当做色名使用了。与土的颜色混合成的迷彩服颜色如今已被各国军队所采用，以前日本称其为国防色，写作khaki。→色名一览（P8）

| |
|---|
| 土黄色 |

**土色** [earth color] earth是大地、土的意思，指大地、地球的形象色，属米黄或茶色系的颜色。土色看上去沉稳、萧疏，让人感觉到秋天的颜色。

**团旗式条纹** [regimental stripe] 来源于英国皇宫卫队团旗的图案。一种多色宽条的斜条纹图案。常春藤绿学生服的领带常用这种图案。→条纹（图）

**托嘎** [toga（拉）] 古罗马人的代表性衣服。用一块布把身体缠起来，最初男女用法一样。用椭圆或大半圆的长条布料，从肩膀缠到背，再从背缠到腋下，最后剩下部分垂在两腿之间，多种缠绕技巧表明这是一种富于智慧的着装方式。

**托尼卡** [tunica（拉）] 指古罗马人穿的筒形衣服，属套头衫的一种。将一块布料从脖子部位掏洞，两侧腋下留出胳臂的出口，将其余部分缝合。当时是男女内衣，后来内衣外穿，随着各种装饰等的不断增加多样化地发展了起来。→短袖外衣

**驼绒** [camel] 以骆驼绒毛为原料的毛织品。

**驼色** 暗黄红色，浅褐色，骆驼毛的颜色，英语为"camel color"。说到驼色，会让人想到驼色厚衬衫、银幕上寅次郎的缠腰布，而实际上正像"驼色衬衫"、"驼色缠腰布"一样，过去男性在防寒方面对此怀有一种厚爱。→色名一览（P34）

| |
|---|
| 驼色 |

**外部** [exterior] "外观"、"户外装饰"的意思。门扉、庭院等建筑物外部的附属构造物及其所处空间。→室内装饰

**外层和服裙裤** 日本平安时代构成男子装束的裙裤之一。在朝廷装束的正式束带中,是套穿在大口裙裤上面的一种裙裤。形式为胯下不开气,裆部带有较窄的拼接,膝盖处衬垫接缝,牵扯两侧的缝合处。质地为提花织物,浆得很严实的斜纹绸等。衬里用红绸。绳、裆、大襟口、裙裤两侧开口处的衬里回缩缝制。→束带的构成(图)

**外套** [out wear] 穿在最外面的衣服。主要用于防寒、防雨时穿着。有披风、外套、夹克及连衣裙等,依穿用者习惯也可以套在内衣外衣的中间,例如,外用毛衣、外穿衬衫等。

**外衣** 女礼服装束最外面的一层。立领、宽襟、大袖,按夹衣缝制。颜色有红、紫、葡萄、淡绿色、深红等多种多样,面料为丝绸、双层织、提花织,装饰花纹有鸟襷、浮线蝶、立涌(对称纵向花纹)、幸菱等。衬里用平纹的绢织。→妇女礼服的构成(图)

**完全辐射体** →黑体

**完全色** [full color] 奥斯特瓦尔德表色系中的术语,不含白、黑、灰3色,只表示色相的颜色。

**万寿菊色** [marigold] 发鲜红的黄色。棠棣色是日本用于代表黄色的颜色,西方用万寿菊代表黄色。日本用来形容金盏花开花的颜色。17世纪,这种原产南欧的植物名被用作色名。→色名一览(P31)

| 万寿菊色 |
|---|

**威尼斯缩绒** [venetian] 织法经过变化的缎、丝绸类织物。有光泽,手感滑润,通常为毛织物,但棉、人造丝、聚酯等也可以使用。可加工西服、大衣、遮光窗帘等。

**微尘格纹** ⇨细格条纹布

**韦伯·费希纳定律** [Weber Fechners law] 一般情况下,开一支日光灯与两支日光灯相比,在物理量上后者亮度是前者的2倍,可是在心理量上并感受不到2倍的亮度。这就是心理物理测定法,它可以用来说明物理变化(刺激量)与人的内心变化(感觉量)的关系。这一定律常作为从物理量向心理物理量的变换法则加以利用。这里所说的心理物理量指接近心理量的物理量,感觉量与刺激量的对数成正比。这两个定律在各自法则中都同样适用。

**围巾图案** [scarf pattern] 细条图案的一种。围巾的规格有多种,如果是1m的方形,围巾图案就在一个区域内准确地统一完成。一个区域中只配一种图案,每个区域反复印染。

**维尼纶** [vinylon] 一种合成纤维,1939年,日本用聚乙烯·乙醇制取,从1950年开始以维尼纶这个名字投入工业生产。维尼纶有较高强度和吸湿性,多用于运动裤等实用衣料,目前工业材料上用得也很多。→纤维的种类

**未来服装** [future look] ⇨带亮灰色的米色服装

**伪冒品** [kitshu(德)] 德语里表示伪劣、恶俗的意思。通常指低劣的设计、服装。

**纬编** [weft knitting] 编织物组织法之一。手工编织用棒针、机械编织用带针舌的圆形针织机、横机针织机等编织。线套的两端在同一横列上,连续编织成一块织片(横向织),或螺旋状沿同一方向织下去,织成筒状(环绕织)备用。基本组织法有双反面组织、弹力织等。多用

于毛衣类。→针织物（图）

**蔚蓝** [celulean blue] 冷艳的青色。Celulean 是晴空的意思。19 世纪，人们用硫酸钴、氧化锌和硅酸做成青色的绘画颜料，并开始了工业生产。这种美丽的青色绘画颜料就用拉丁语的 Celuleum 命名了，后来又用于"蔚蓝"这个色名。我国是从英文发音读成 celulean blue。→色名一览（P20）

蔚蓝

**文雅** [elegance] 有品位、优雅的意思。随着外在的品位和美感，还应具备言谈、态度、氛围、素质等内在的品质。服装时尚方面的文雅是精神与服装形成的整体。→服装形象的分类

**蚊帐** [mosquito net] 为了防蚊子，覆盖在寝具上方的网状布。用料主要是麻、棉、尼龙、维尼纶等。随着杀虫剂、纱窗的普及，使用蚊帐的人越来越少了，最近只是在装修或舞台效果上使用。

**稳定的** [strong] PCCS 表色系色调概念图上说明有彩色明度与纯度关系的词汇。纯度中的"强"色调用符号"s"表示。→色调概念图

**稳定色调** [strong tone] PCCS 表色系色调概念图上的词汇。用于形容"中明度、高纯度的稳定色调"。

**瓮染法** ⇨ 染缸染料

**乌鸦族** 喜欢穿一身黑色服装的年轻人被称作乌鸦族。20 世纪 80 年代初期，以山本耀司的"wise"、川久保玲的"康·台·客鲁康伍"等 DC 名牌商品为代表，出现了一股"黑色热"。

**无机纤维** [inorganic fiber] 取自矿物的纤维，金属、碳素、玻璃的各种纤维以及金属陶瓷等。→纤维的种类（图）

**无线电电波** [radio wave] 为传播声音使用的电波。广义指利用电磁波的通讯方法。分为① AM 广播：中波段（频率 526.5～1606KHz）；②短波广播：短波段（3～30MHz），用于国际广播等；

③ FM 广播：超短波段（30MHz），用于播放音乐等。

**无性别的** [mono-sex] mono 是单一的意思，指看不出男女性别的服装。19 世纪 60 年代后期的嬉皮士一族之后，各种形式陆续涌现。这种形式也称"男女不分"、"无性别"。男性服装女性化，女性服装男性化，男女服装大颠倒也就是"性别变换"（trans sex）。

**无性的** [non-sex] ⇨ 无性别的

**无障碍设计者** [barrier-free design] 残疾人、老年人因生活上受阻碍感到不便，为了消除（free）这些阻碍（barrier）而开展的策划、设计的人。

**5 色配色** 用色相环五等分位置上的色做配色，包括在 3 色配色中加非彩色（白、黑）的配色。用因含有非彩色，才得到配色整体上的沉稳、协调。也称"五单元组"、"五单元配色"。→卷首图（P41）

**五合一** [pentads] ⇨ 5 色配色

**五合一配色** [pentads color combination] ⇨ 5 色配色

**五衣** 平安时代以后，贵妇人的外衣里面穿着五层上衣已成为定式，以此称作五衣。平安时代这种穿着方式曾多达 20 层。→袿（日文汉字，一种平安时代贵妇服装——译注）、袭色目（和服的用色序列——译注），妇女礼服的上衣构成（图）。

**勿忘草色** 淡而亮丽的青色。勿忘草是紫草科植物，开淡青色花，其名字来自德国的一个传说，说的是多瑙河边有个热恋中的小伙子，发现河中小岛上开着蓝色小花，他游过去为女友摘下小花，可返回时他被急流冲走了。当时他高喊着："别忘记我！"把花束掷到岸上后就在水中消失了。他最后留下这句话后来就成了花的名字。19 世纪时，"forget-me-not"这句英语用于这种颜色的色名。→色名一览（P37）

勿忘草色

**物理补色** [physical complementary] 指两个色光做加法混色时,如等同于白色这两个色光就互为补色。→减法补色三原色,补色。

**物理光线** [physical radiation] 从物理学上的光的波动现象的角度所说的具有干涉、绕射、散射等光学现象的光线。

**物体色** [object color] 表示所见到的颜色,一般指"表面色(反射色)",而物体反射或透过的光也会被感知成属于物体的颜色。有时指表面色和透过色(也称空间色)。→色的展示

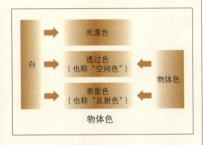

**物体色的三原则** ⇨ 色料三原则

**温暖色** 指红、橙、黄这类长波长(600~700nm)的颜色,也称"温色"。青绿、青、青紫这些短波长色(400~500nm)是冷色,也称"寒色"。色的刺激有时直接作用于眼睛,有时作用在心里。色具有的感情效果因人而异,所以很难做量化比较。色相环上的红紫、红、橙、黄让人感觉温暖。→冷色,色彩名称分类(图)

**吸收** [absorption] 光被物质吸收,一部分以热这一能量形式输入的现象,即使全部吸收,物体也不会因此带有颜色。

**嬉皮士服装** [hippie look] 1976年以美国为中心兴起的颠覆现有道德习惯,追求快乐、自由的生活方式,嬉皮士着装款式。以留长发、胡须、穿牛仔裤、戴木质串珠及装饰穗子等为特征。日本流行于20世纪60年代后期至70年代。

**袭色目** (古时日本和服的用色品目——译注)①平安时代中期以后,男子的直衣、狩衣、下袭(和服的种类——译注)、女子的礼服上衣、贵妇服装等面料、衬里底色的颜色分类。②中古时期宫廷女官多层套着穿五衣、单衣(女子和服的种类——译注)时的颜色分类。浓一淡、淡一浓的浓淡法叫"味";加白色叫"薄"等,表现季节的配色也很多,如梅重、樱、溲疏、桔梗、荒野、枫、红叶等。→束带的构成(图)

**系统色名** [systemtic color name] 将所有的色按系统分类、取名的色名法之一。JIS中有"颜色称呼法",1957年,JIS Z 8102制定了"物体颜色的色名",2001年修订。该系统色名在基本色名上附加表明色调、色名倾向的修饰语,比如,"发亮绿的黄"就是"颜色倾向+颜色修饰语+基本色名"并以这种表现形式为一条原则。在分类上有:ISCC(全美色彩协会)、NBS(美国国家标准局)、JIS系统色名(基本色名13个类别)、PCCS系统色名,各自有不同分类。→色彩名称的分类(图)

**细点条格图案** [pencil stripe] 看着如铅笔画出的线一般纤细的朴素条纹。指深色底上间隔细微的单色竖条图案。→条纹(图)

**细格条纹** [pin check] 由针一般的细线段组成的碎格纹。日本另称作"微尘格纹"、"碎格纹"。→格纹(图)

**细条花纹布** [pin stripe] 织出针一样条纹的织物,或深色底上有针一般的细线段组成的连续条纹,常用于绅士西服。→条纹(图)

**细线条纹** [hairline stripe] hairline是头发一样细的细线的意思,由每根浓淡色纱线混在一起,经纱、纬纱排列织成。表面是极细的条纹,背面是横条纹。日本名为"极细条纹"。→条纹

**细眼网** [single crochet] 钩针的基本编织法。套套,等钩针穿进去,勾住线后从套中牵出来,变成链环;针再从这链环穿进去,再勾住线从链环中牵出来。如此反复下去就变成了细眼网。网眼很小所以叫细眼网,(相对于长编网而言还可称其为短编网)。可用来加工毛衣、背心、帽子、蕾丝等。→长编网

**下袭** 束带中穿在袍(平安时代贵族男性的官场服装——译注)里面的半臂(外衣里面的无袖短衫——译注)及其下面的衣服。下袭以其后半身较长为特征,称作"裾"这一部位的长度标志着身份的高低,是地位的象征。颜色通常为外白里黑,不过表里颜色各种各样的搭配在下袭的染色过程中也竞相争奇斗艳,比如,冬季用杜鹃色、樱花色、深红色;夏季用二蓝(用红花染过一遍后再用蓝染一遍所得到的颜色——译注)、白色等。镰仓时代把裾纵切分开,称其为"开叉下袭"。→束带的构成

**纤丝** [filament] 指长纤维、连续纤维。一般天然纤维的丝长达1000～1500m,所以称其为长纤维,棉、毛等是短纤维。化学纤维不论连续的、长纤维、短纤维,都可以生产。衣料用的纱由几支乃至数十支捻成一支纱,叫做"纤

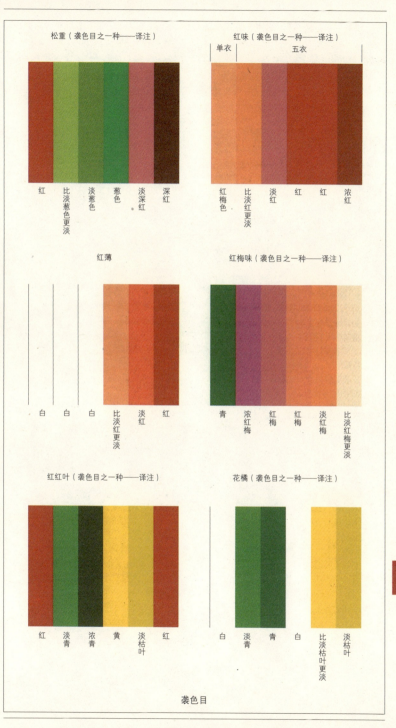

丝纱"、"长纤维纱",是短纤维的反义词。→短纤维

**纤维**［fiber］ 其定义是"蚕丝、织物等的构成单位,与粗细相比有足够的长度,细而易弯曲的东西"。大致上可分为天然纤维和化学纤维两种。天然纤维中有天然存在的植物纤维、动物纤维、矿物纤维。化学纤维有合成纤维、半合成纤维、再生纤维、无机纤维等经化学方法人工制成的纤维。依纤维长度还可分为长纤维（filament）和短纤维（staple）。→纤维的种类（图）

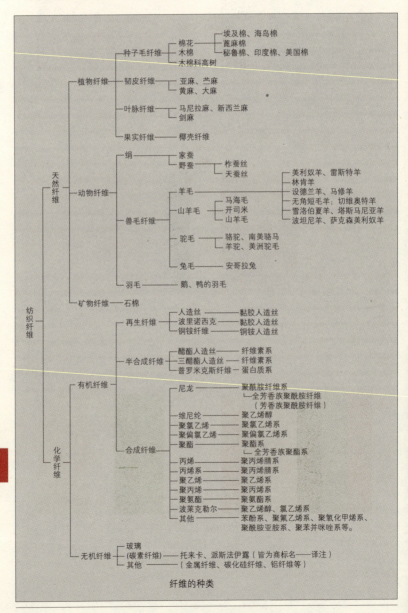

纤维的种类

**纤维** [fiber] 指纤维及纤维状东西。源于拉丁语 fibra（纤维、丝、腱），广义指所有纤维，狭义指短纤维（人造短纤维）。

**纤维素** [cellulose] 植物纤维、再生纤维中所含的一种基本物质叫"纤维素"。棉、麻、人造丝等都以纤维素为主成分。

**氙灯** [xenon lamp] 灯管里密封有氙气(无色、无嗅惰性气体，放电后激发出很强的紫外部分线谱，接近自然昼间光)的灯。→光源的种类（图）

**鲜艳感** 显赫的心情、鲜艳美丽的感觉。古时在《万叶集》、《荣华物语》等作品中作动词用。

**鲜艳** 指美丽、清新的状态，华丽而清楚的样子。柔和、温顺感稍欠，是对鲜活地留下印象的一种形容。

**显色系** [color appearance system] 旧时的表色系之一，合理而有秩序地表现色全体，以具体的色票来表达色的整体系统，属于色彩秩序系统之一，分为：①以色名区分的色票系（JIS色名册，用物体颜色表示各色名的色形象）。②按感觉尺度区分的色票系（JIS标准色票系用物体色表示颜色所展现的感觉尺度，并形成系列化的孟塞尔表色系）两种类型。

**显示** [display] ①"展现"、"陈列"的意思，商品、展品等为了吸引人们眼球，更有效果地摆布、装饰、配置。②电子计算机输出装置之一，显示画面图形的装置。

**现代美术** [modern art] modern 是"现代的"、"时兴的"、"漂亮"的意思，指现代美术。表现20世纪写实主义之外抽象的、象征性的东西。

**现代设计** [modern design] 指现代、近代的设计或企划的意思，尤其现代创意性的综合计划、设计。自20世纪开始到第二次世界大战前夕，这个时期出现的创意计划等总称。

**线条优美** [dressy] 对于轻松的休闲服而言，是对服装革新的形容，如"正装的"、"晚礼服用的"等，形容男女服装的词汇。

修饰的、形态的同义语。设计、素材、来自心理因素的整体氛围都可以与时髦互通，协调而庄重的正装，习惯于穿戴晚礼服等。

**详图** [detail] ①建筑、室内装修的细节、材料接合部、内角外角的细节，也称"了结图"，或详图、详图所表示的内容。是设计者最后完成的部分，详图所处理的是对空间创意、性能及结构上从点到建筑空间、装修的品质等会造成影响的部分。②就服装而言，指开领、领形、衣袖等部位的切换线，口袋、腰带、褶边及皱纹等装饰的局部。

**相对分光分布** [relative spectral distribution] 光色（自发光的光源色）的三种表示方法（色度、色温、分光分布）之一。1)可视光（380～780nm）每一波长的能量大小用图表显示。2)分光分布决定光色。3)短波长的光多发青色，中波长的光发绿，长波长的光多发红。将这些区别相对地表示出来就是相对分光分布。

**相反的调和** 奥斯特瓦尔德色彩调和论中的术语。奥斯特瓦尔德色相环的24色中色相差12以上时，指这其中的2色。与以色相为基准的补色色相配色相同。也称"补色对比"、"强对比"。

**相反色** 各种颜色中只有红、黄、绿、蓝四色是未混入其他颜色的纯粹色。其间红与绿、黄与蓝之间存在心理补色关系，这就是相反色。→补色

**香奈儿** [Gabrielle Chanel] 1883～1971年，法国女性服饰设计师。20世纪女性时尚最具影响力的人。香奈儿套装、香奈儿五号香水都非常著名。1910年帽子店开张，1915年进入妇女服装领域。曾一度从时尚界隐退，但经常活跃在引领服装界的第一线。

**香奈儿便服** [Chanel look] 卡布里埃·香奈尔发表的款式总称。具代表性的无领裙子套装作为单人运动款式曾深受欢迎，今天又植根于华丽、典雅的款式，迎来众多崇拜者。豪华饰品的经营是它的另一特征。

**香紫** ⇨ 紫红色 → 色名一览（P24）

香紫

**箱形服装外轮廓线** ⇨ 箱形服装造型轮廓线

**箱形服装造型轮廓线** [box silhouette] 指从肩部垂直向下的箱形轮廓线，也称"箱形服装外轮廓线"。整体上是一种直线带棱角的体型线条，腰部未收腰的直筒形轮廓。如大衣、夹克衫上都可以看到。

**象牙白** [ivory] 发黄的乳白色（浅灰与米色的混合色）。原指象牙，后来通指象牙色。象牙作为装饰品、工艺品材料在日本、中国广为利用，而西方的古建筑装饰中也可以看到。→色名一览（P1）

象牙白

**象牙色** 发黄的乳白色。象牙色英文为"ivory"，但其本意是象的牙齿的意思。欧洲古时就以象牙为原料加工牙雕的装饰品、工艺品。日本主要用作烟嘴、坠子等工艺品的原料。→色名一览（P20）

象牙色

**象征色** [symbol color] 指象征某事物的颜色。事件、图案标识等各种形式上所用的能代表这些信息的颜色。比如，奥林匹克用的是黑、红、黄、绿、蓝这些象征色；保护自然环境的绿色和平组织就是以绿色为象征色；而粉色则为"乳腺癌早期发现运动"所采用。

**橡色** 发黑的茶色，用橡子的果壳煮汁染成的颜色。平安时代身份低微的人的服装及丧服的颜色。橡树是榉科落叶乔木，栎树的旧称。树叶与栗子相似，生于杂木林中，树高约10m。→色名一览（P23）

橡色

**小点** [dot] dot就是点，印染布料等过程中，将大圆、小圆、中空的圆圈等规则或不规则地散布成"水珠"、"水珠花纹"等几何图案。深色底用白色或浅色，白色底或浅色底用深色等。印染有很多种类，有时以纹经、纹纬织出花纹，也有用静电植绒方式把短细绒加工成水珠图案。

**小豆色** 暗紫的红茶色，小豆果实的颜色。小豆是奈良时代以前传入日本的一种杂粮作物，常用于小豆饭（日本一种大米加小豆煮的干饭——译注）、日式点心及带馅面包。作为色名从江户时代即广泛使用，是著名的染色色名。→色名一览（P3）

小豆色

**小格纹** ⇨ 细格条纹

**小块布样** [swatch] 布料等实物样品。将用做样品的小布块贴在硬纸板上，旁边附注介绍其特性的文字。

**小袖** 相对于大袖而言的衣服名（和服中的窄袖便服——译注）。大袖作为礼服外衣穿，小袖是穿在里面袖子很小（筒袖的形状）的衣服。镰仓时代以后装袖处的小袖口就定型了，作为白布料的内衣开始兴起。后来成了妇女居家穿的带颜色布料小袖。到了室町时代，男子也穿上了带纹样的紫色、浅蓝、蓝茶、老红色等小袖，在服装中的地位得到提高，据说还是现在服装的起源。→妇女礼服的构成（图），男子束带构成（图）、窄袖便服的花纹构成（图）

**校风** [school collar] 校风这个词的含义让人觉得茫然，学生服上的领子叫"school collar"、男生学生服的领子很紧是一种"立领"、女生学生服的水手装指的是披肩领。

窄袖便服的花纹构成

（图中标注，自上而下、自左而右）：肩下摆花纹、分段花纹、分段花纹；半边花纹、全花纹、高腰花纹；高腰花纹、半腰花纹、下摆花纹、衬里翻缝在外的花纹；领围花纹、大襟下摆花纹、江户后襟下摆花纹

**协调** [unity] 即"统一"、"总结"等意思。多个独立个体集合到一起，如果能形成一个结构就完成了多样性的统一。多姿多彩的细节、众多品目的集约，相互协调形成新的统一。就服装而言，首先是衣服设计的统合以及装扮所需的品目增减的统合，比如，女式西服自不必说，帽子、鞋、手包等都用白色，用同一品牌统一起来，珍珠项链、戒指、手镯等，到处能看到珍珠的影子，或各式的帽子、条纹及其他的图案等都有多项统合的要求。

协调

**斜纹**[chino] 用双股棉纱织成的斜纹织物。起源于第二次世界大战时对美军从中国购入的军装布料的叫法。由于这种布料很结实，多用于缝制工作服、运动服及便服等。

**斜纹织物** 1.[twill] 织物的三原组织之一，即斜纹织。
2.织物基础的三原组织之一，也称"绫织"。布的表面呈斜垄沟状纹路的织物。通过经纱纬纱交错的纱线数变换纹路。经纱线用得多织，出来的是竖斜纹，纬纱线多，织出来的是横斜纹。里面同样的斜纹叫双面斜纹，不同布料叫单面斜纹，还有哔叽、华达呢、牛仔布等。→织物的三原组织（图）

**斜线条纹**[diagonal stripe] diagonal 是斜的意思，即斜条纹的总称。Diagonal 还是斜纹织物的总称，取自布纹走向如同斜垄沟一般。→条纹（图）

**谢夫勒**[M.E.Chevreul] 1786～1889年，法国化学家。在哥白林像景毛织物纺织厂研究印染、纺织，其著作《色彩的同时对比定律》给当时的画家带来极大影响。

**谢夫勒的色彩调和论** 谢夫勒（1786～1889年，法国化学家）于1839年发表了《色彩的同时对比定律》论文。在多次体验哥白林像景毛织物生产过程的种种艰难的基础上，主张通过同时对比进行包含在两种调和形式中的3色色彩调和。

谢夫勒的色彩调和论

| 类似 | ①同一色相+（同一色调或类似色调）的配色<br>②相邻色相+类似色调的配色<br>③占优势的色配色（相邻或类似色相） |
|---|---|
| 对照 | ①同一色相+对照色调的配色<br>②相邻或类似色相+对照色调（明度变为对象）的配色<br>③对照或补色色相+对照色调的配色 |

**心理补色** ⇨ 生理补色

**心理尺度**[psychological scale] 人的某种心理性的事实和现象的状态，用具有量化含义的数值来表示的尺度，尤其是计划、设计等领域所用的手法。在类别上可分为名义尺度、顺序尺度、间隔尺度及比例尺度等。

**心理四原色**[psychological four primary color] 指赫林提倡的"红、绿、蓝、黄"4色。所谓原色就是用其他色混合也做不出来的颜色，基本不含其他颜色即可知觉到的颜色。类似词语有色材三原色、色光三原色。

**心理未成熟期**[moratorium] 青年心理学中引入的一个词汇。青年获得自我同一性之前的试行期，未成熟状态。

**心理性评价方法**[method of psychological estimation] 人类才有的基本感觉、评价等从心理方面定量的调查方法。1）心理物理学测定法（恒常法、极限法、调整法）。2）心理学尺度构成法，用于色彩设计等定量评价（成对评价法、顺位法、评定尺度法、震级推定法、SD法。还有作为心理尺度的名义尺度、顺序尺度、间隔尺度及比例尺度）。3）意见听取法（听取调查、可以定性地把握）。

**心理学**[psychology] 是一门研究有意识、无意识心理活动的科学。研究如何应对当时的外界刺激、人类心理活动和意识的存在状态。

**新化纤**[SINGOSEN] 弥补合成纤维的某些不足，具有超出天然纤维的性能，由于对感受性的重视而开发的高品质、高品位的聚酯丝纤维的总称。针对新仿真丝绸、薄起绒风格、人造丝、新人造毛这四种类型进行开发。

**新建筑设计色票** 对建筑设计色票的修改，除日本传统色彩之外，欧洲传统建筑上用的颜色以及英国的标准色也作为参考。尤其考虑了建筑师的个性、特征上的表现，进一步又参考了新的商业空间等色彩倾向。色数共有760色。1992年，由日本色研事业发行。

**新桥色** 发ckers绿的蓝色，化学染料的蓝那种鲜艳蓝绿色。大正时代东京新桥的演艺人员所穿和服的半襟等用的颜色。她们积极引用这种前所未有的新鲜蓝色，

促成当时的一大流行。新桥艺人住的宿舍位于银座大街后面的金春新道，新桥艺人又叫金春艺人，所以新桥色也称"金春色"。→色名一览（P18）

新桥色

**新新化纤** [New SINGOSEN] 作为下一代新化纤开发的纤维，以"感受性＋功能"做关键字，带来新感受和舒适性的高新复合纤维。

**新艺术** [Art Nouveau（法）] 新艺术一词来自法语。自1890年起的20年里，以比利时、法国为中心，展开了自由奔放的造型运动。从背景上的社会艺术观点出发，为了艺术的普及和生活的提高，主张开创简便易行、富有情趣的装饰艺术。受中世纪及日本艺术等影响，富于生命力的曲线、植物花纹以及某些特殊样式在建筑、美术、装饰领域流行。具有代表性的设计师有维克多·霍塔（Victor Horta，比利时建筑师）、埃克托尔·吉马尔（Hector Guimard，法国建筑师）、埃米尔·加勒（Émile Gallé，法国工艺师）等。

**新艺术模式** [Art Nouveau pattern] 新艺术的意思，19世纪末欧洲广泛开展的艺术运动，其影响波及建筑、绘画、工艺、服饰等领域。主要图案多取自植物（葡萄藤、睡莲等）、动物（蛇、孔雀等），用流动的曲线、曲面做装饰性表现。

**新职员服装** [recruit fashion] recruit最初是"新兵、后备役"的意思，日语从"新会员、新生入学、就职"这层意思来使用，参观工厂、参加工作前入厂考试等就职活动中男生、女生穿的或黑或蓝的统一套装。

**新装饰主义** 1988年，克里斯蒂安·拉库洛娃首创编织片（braid，毛线平针、带状等服装贴边装饰）以及刺绣等华丽的装饰作为新价值观掀起时装潮流。

**兴奋感** 在色彩的感情效果上使用的词汇。促成兴奋的颜色与色相、明度、纯度有关，如暖色系中明亮、鲜艳的颜色（高明度、高纯度）。

**兴奋色** 可增进情感的、明亮、华丽的颜色，如对于暖色系中从红到黄之间的颜色，会让很多人感到兴奋。常用来说明兴奋色的例子是西班牙斗牛士手中那块斗牛红布，斗牛士用的这方红色惹得牛兴奋异常地向他冲撞。

**杏色** [apricot] 亮而发红的橙色，成熟的杏的颜色。英文apricot是色名，与杏色相同。长野市的安茂里作为杏的故乡是著名产地，早春盛开的粉红色花吸引众多游客前往赏花。→色名一览（P3）

杏色

**杏黄色** 发黄的橙色，浅橙色。不是杏花的颜色，而是杏子成熟时的颜色。杏为蔷薇科落叶小乔木，原产中国，作为一种果树全世界都有栽培，日本主要产自东北及长野县。→apricot，色名一览（P3）

杏黄色

**修正孟塞尔表色系** [munsell renotation system] 1943年，美国光学会（OSA）对孟塞尔于1905年提出的表色系的均等性（即各种知觉上不同色的定位"按知觉刻度来决定"）做了研究、改进，这就是现在使用中的孟塞尔表色系。日本的JIS Z 8721"按三属性表示颜色的方法"也采用的这一表色系。

**绣花花边** [embroiderylace] 采用刺绣技法的蕾丝总称。在做底料的上等细布、乔其纱等薄织物上掏孔，孔周围刺绣做成通透花纹，在妇女服装底料上有广泛应用。

**需求** [needs] "必须"、"要求"的意思，指生活所需要的物品、事务。比如，生理的、身体上的欲求有冷、热的措施、

安全对策等，用于对缺欠之处给予满足的欲望。

**许可证** [licence] 指合作企业的设备、提供设计或制造技术的使用许可，包括执照、特许、许可证、特许证等。来自外国的许可证方式即便针对同一设备也有别于直接进口方式。

**学生便服** [campus look] 狭义上讲，指大学生为适宜于运动穿的学生装。而生活方式的多样化，使得这种校园范围内的学生装变换出丰富多彩的样式。有时还可以由此发现学校之间的不同象征色。

**雪白** [snow white] 雪一样的白色。提到雪，其纯白色的形象非常突出，可是实际上堆积起来的雪，依天气、天空及观察时间的不同可看成多种颜色。不过多数人还是认为除雪以外没有更恰当的白色形象，这就是完美到如此程度的形象色的色名。→色名一览 (P19)

雪白

**雪纺绸** [chiffon] 薄而透明的丝绸平织物。经纱、纬纱都是捻得很结实的同样粗细的生丝，加密织成。作为清爽布料常用于缝制女礼服、罩衫、裙子。

**雪花石膏** [alabaster] 雪花石膏是一种石膏，有白色、饴糖色，颜色依产地而异。这种优质石膏颗粒细腻，可用于雕刻、建筑、装饰等。古埃及、美索不达米亚的浮雕、塑像及坛罐等都使用这种石膏。灰色系的淡茶色，也指单色的雪花石膏色的衣料。

**薰衣草色** [lavender] 发灰的青紫色。薰衣草是开青紫色小花的紫苏科常绿灌木，花朵芳香浓郁，是加工香水的原料。

→色名一览 (P34)

薰衣草色

**鸭跖草色** 发紫而冷艳的青色，用鸭跖草的花染出来的颜色。鸭跖草是一年生鸭跖科植物，从夏天到初秋于道边等处伏在地上开花，花穗长达30cm。其青色近似于蓝一般美丽。古时称其为"鸭头草"。在日本这种鸭跖草是青色花的代表，自古以来就作为染料使用。《万叶集》中有咏颂它的诗句。→色名一览（P23）

鸭跖草色

**疋田白斑点扎染** 扎染的一种，也称"疋田扎染"。比白斑点扎染花纹更大，把布料四角纠集在一起，用线绳扎起来染色。→白斑点扎染

**疋田扎染** →疋田白斑点扎染

**雅皮士** [yuppie] 由青年·都市·专职（young urban professionals）的缩写组成的一个造词，指大城市专业人才中的年轻人。在美国，专指住在纽约等大城市或近郊，25～45岁的杰出专业人才，也指那些社会地位较高、经济实力丰厚的勤勉人士。

**亚历山大暗条** [Alexander's dark band] 雨后天空出现两道彩虹时，夹在中间那部分天空看上去比外侧天空暗。例如，可视光线由空气层入射到水里时，表面的反射光与行进在水中的折射光是分开的。这种分散开的光（虹）叫做主虹，水滴内两次反射的光线在主虹上方也能看到（也称作副虹）。希腊哲学家亚历山大提出这一主张。

**亚麻** [flax] →亚麻布

**亚麻布** [linen] 亚麻、麻。从亚麻植物的茎提取的纤维，其原料状态叫亚麻纤维，纺纱和布料叫亚麻布。出产国家有俄罗斯、比利时、荷兰、波兰等。多用于缝纫用线、蕾丝、衣料、衬布、装修材料等。

**胭脂红** [carmine] 深红色，鲜艳的红色。中南美仙人掌上寄生的胭脂虫采集下来后，作为动物性色素用于染色而因此得名。日本的正红使用的是红花这种植物。最近，常通过化学合成方法制取胭脂红。→色名一览（P8）

胭脂红

**胭脂色** 深紫的红茶色。胭脂色是表达暗红色时可用的色名总称。利用生于印度、不丹的一种坚果以及斯里兰卡的栎树上被称作紫胶蚧、金龟子的寄生甲壳虫等。这些昆虫调制的染料染成的红色即胭脂色。→色名一览（P5）

胭脂色

**延时对比** →延时性色对比，图（P197）

**延时混色** →中间混色

**延时加法混色** [successive additive mixture of color] 将多种颜色分开涂在圆盘上，高速转动这个圆盘时，上面的几种颜色就无法分辨了，看上去它们混成了一种颜色。圆盘转速加快肉眼无法分辨时，看到的就是这些颜色经加法混色后形成的颜色。这种混色方法就叫做延时加法混色。混色后颜色的亮度居于原来几种色的中间程度，所以延时加法混色也称"中间混色"。→加法混色、麦克斯韦回转混色

**延时性色对比** [successive contrast] 对着一种颜色看过一会之后，再看别的颜色时，前面看过的颜色仍残留印象，会觉得后者与其本来颜色有所不同。像这种因时间差而感觉颜色有变化的现象就

是延时性色对比。比如，看一会儿红色之后，再看黄色，这时所见到的色就是红的补色——青绿色觉上添加黄色——看到的是黄绿色。非彩色中颜色的明暗看着正相反；有彩色中则是最初所见的色的补色上加入后面的色所形成的颜色。

**岩画颜料** 日本画传统手法用的颜料。画家作画时，用载色剂（vehicle 属染料成分之一，利用液体使颜料分散开）的胶质水溶液（野兽、鱼类骨、皮、肌腱、肠等加水煮成的液体，动物明胶是主要成分，透明或半透明富于弹性）把天然矿石粉末（岩绿青、岩群青等）溶化成颜料使用。

**颜料** [pigment] 可以按要求的颜色完成着色的物质、不溶于水的粉末状着色剂。分为无机颜料和有机颜料。在印刷用油墨、塑料、绘画颜料、化妆品、塑料等生产过程中使用。

**颜色空间** [color spece] 将所有的颜色做系统地几何学排列，通常要用三维空间来显示。

**颜色配合** ⇨ 色调

**眼球** [eyeball] 一种球形，其内部有感知视觉的感受器。眼球的最大直径24mm，重约6～8g。最外层是巩膜和角膜，中间有脉络膜、睫状体和虹膜以及里面的视网膜这三层构成，眼球内部有晶状体和玻璃体。光线通过透明的角膜，经过虹膜环绕的瞳孔进入眼睛内部，晶状体起到镜头的作用，在视网膜上成像，再经视神经传递给大脑。→眼球的构造（图）

**眼窝** [eye socket] 头骨前面容纳眼球的凹洞，眼珠孔。

**演色评价指数** [color rendering index] 评价光源演色性的数值。用需要评价演色性的光源与基准光交替照射试验色，比较两者所显示的颜色的区别时就用演色评价值表示。评价值越接近100其演色性越高（表明没有显示出区别）。按JIS演色评价法，试验色有15种，分为平均（试验色No.1～No.8，全色相、中明度、中纯度的颜色为 $R_1$～$R_{15}$ 的平均值）和特殊（试验色 $R_1$～$R_{15}$ 当中No.9～No.15为高纯度的肉色等是重要色）两类。

**演色** 依用作光源的物体的特性的不同，

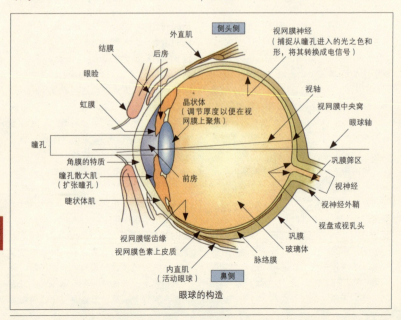

眼球的构造

## 演色评价用试验色一览表

| 序号 | 色名 | 孟塞尔符号 | 解说 |
|---|---|---|---|
| 1 | 发暗黄的红色 | 7.5R6/4 | |
| 2 | 显亮灰的黄色 | 5Y8/4 | |
| 3 | 暗黄绿 | 5GY6/6 | No.1～8的试验色评价特征为, |
| 4 | 暗绿 | 2.5G6/6 | ①从红到红紫之间比较稳重的配色 |
| 5 | 暗蓝绿 | 10BG6/6 | ②对一般较平均的物体颜色做演色评价时使用 |
| 6 | 发亮紫的青色 | 5PG6/8 | |
| 7 | 发亮的青紫 | 2.5P6/8 | |
| 8 | 发亮的红紫 | 10P6/8 | |
| 9 | 鲜红 | 4.5R4/13 | No.9～12的试验色评价特征为, |
| 10 | 黄 | 5Y8/10 | ①整体鲜艳的配色 |
| 11 | 绿 | 4.5G5/8 | ②依光源的不同容易造成演色评价值差异的配色 |
| 12 | 深蓝绿 | 3PB3/11 | |
| 13 | 发亮灰的黄红 | 5YR8/4 | No.13～15的试验色评价特征为, |
| 14 | 发暗灰的黄绿 | 5GY4/6 | ① 13:欧美人的肤色;14:黄色;15:日本人的肤色 |
| 15 | 发灰的黄红 | YR6/4 | ②按不同的演色性,选易于感觉的色 |

看到的色也不一样,这些色的显现就是演色。

**演色性** 做光源用的物体的特性影响颜色的显示效果。通常情况下,越接近太阳光演色性越好。一般认为偏离白色后演色性随之变差。

**燕子花色** 艳而发紫的青色,燕子花开的花呈亮青紫色。燕子花属菖蒲科,是多年生草本植物,群生于池沼等湿地环境中。5～6月开白色、青紫色较大的花朵,易与菖蒲混淆,其不同在于叶子较宽且少。几个美女的姿色难分伯仲时,常讲的一句话就是:菖蒲遇上了燕子花。与端午节用的菖蒲相似,但也有区别。→ (P8)

燕子花色

**扬－海姆霍兹说** ⇨ 色觉的三原色说

**扬** [Thomas Young] 1773～1829年,英国医生、物理学家、考古学家。提出光的波动说,主张光是横波的第一人。以扬率(弹性定律之一)的首创者而闻名。

**羊毛** [wool] 在羊的诸多品种中,最常用于纺织服装行业的当属美利奴种的羊毛。羊毛纤维具有保温性、吸湿性、弹性、不易燃性等优点,但也有洗涤时易缩水、易虫蛀等不足。→纤维的种类(图)

**羊毛标识** [wool mark] 国际羊毛事务局(IWS)以羊毛制品的品质管理为目标,对达到一定基准的制品所制定的保证其优良品质的标识。纯毛率在99.7%以上,且满足品质基准的制品可获取这一标识。对于纯毛率在60%以上(但毛棉混纺制品应达到55%以上)的制品可使用混纺毛标识。

**羊驼** [alpaca] 生息在南美秘鲁、玻利维亚海拔3000m以上山地的骆驼类美洲驼中的一种。其毛质分为绒毛类型和发毛类型,滑爽如绢丝般的光泽,可做衣服面料、针织衣片及衬里等。颜色有黑、深灰、茶色、淡黄、白色及混色等。但多用天然的自来色。

**阳气** 表现色彩感情效果时使用的词汇,与色相、明度、纯度这三属性相关。属暖色系,指明亮、鲜艳(高明度、高纯度)的颜色。

**阳性后像** →色的后像

**氧化染料** [oxidation dye] 一种人造染料。经氧化反应生成不溶性色素之后才发色的染料。主要用于染植物纤维,有时也可以染皮革。在染黑的标准色相(黑、靛蓝、灰、茶系)的深色时使用,这种染料也称"阿尼林黑",阿尼林是一种透明的淡茶色油,放置起来氧化后变成不溶性黑色染料。→染料的种类(图)

**腰布** [loincloth(英), shenti(法)] 只用于缠腰的衣服的统称,即腰衣。古埃及早期,所有男性都穿一种叫尚迪的腰衣。

**摇晃条纹** 纵向条纹图案似波浪般摇动,

看着不稳，因此称作摇晃条纹。

**野兽派** [fauvisme（法）] 野兽派、野兽主义（美术）。20世纪初，法国出现的反学院派的画家（马蒂斯、布拉门可等）掀起的革新画风。以没有具体对象、用强烈的原色色彩和奔放的笔触，粗线条描写为特征。

**叶背面色** 发灰的绿色。草木叶子背面的颜色，叶子正面暴露在阳光下绿色较浓，而背面呈发白的浅绿色，指叶子背面颜色。如"里柳"、"里叶柳"这类套装的染色色名一样，随风摇摆的柳叶背面的颜色是很典型的颜色。→色名一览（P5）

叶背面色

**叶绿色** [leaf green] 很浓的黄绿色。Leaf是"树叶"的意思，由此得此色名。→色名一览（P34）

叶绿色

**120度配色** ⇨ 3色配色

**一斤染** 红色中最淡的一种，很浅、略发紫的红，相当于英语的dawn，黎明的曙光色。一匹丝绸用一斤（日本旧制相当于现在600g）红花染就，故此得名一斤染。

**伊丹** [Johannes itten] 瑞士画家、美术教育家（1888～1967年）。曾受聘包豪斯指导色彩基础教育，给后来的造型教育带来革命性的影响，回到瑞士后出任苏黎世市市立艺术学校校长，是瑞士艺术界颇具影响力的人物。著有《色彩艺术》（1961年）、《造型艺术基础》等著作。

**伊丹的色彩调和论** 伊丹以利用绘画颜料混色得到的12色相为基础，制作了色相环，提倡按一定规则为分开的色同类配色。① 2色配色（成对dyads）：用12色相环补色配色，混色后成非彩色的理想状态配色。② 3色配色（三合一triads）：色相环上三等分的色相配色。将2色调和中的任一色与其两侧相邻的色置换完成配色，也称分裂补色配色（split complementary）。③ 4色配色，四合一（tetrads）：色相环四等分的色相配色，或包含两组补色对的4色配色。④ 5色配色，五合一（pentads）：在色相环三等分的色相配色上加入白、黑配色，（10色相环、孟塞尔的例子也同样调和）。⑤ 6色调和，六合一（hexads）：色相环六等分的色相配色，或色相环四等分的色相配色上加入白、黑配色。

**衣叉** [slash] 文艺复兴时期流行的装饰技法，用来在衣服表面开缝。男性的普鲁伯万（puru-powan）前后身、袖子开缝，由此可看到里面的内衣。随着时代的进步，开缝处周围用其他布料镶边或缀上宝石等饰物，形成一种服饰技巧。

**衣服褶** [pleat] "褶"、"褶缝"的意思，指将布折叠后形成的褶。出于增加衣服运动感、立体感的目的而加工成褶。按出褶方式和成褶形状，衣服褶可分为多种类型，主要有手风琴褶、单向褶和箱形褶这三种。最近使用较多的是皱纹褶。

**衣冠** 将平安时代大臣的朝服做简化后的服装。省略了和服中的无袖内衣、下裳、石带，以指贯、下袴（和服裙裤的不同款式——译注），取代了表袴和大口袴（丝织和服中宽下摆的下衬裙裤——译注）。宽衣时穿用的称作值宿装、野餐装，后来作为准礼服也可以在白天穿着。

**衣柜** [wardrobe] "衣橱"、"衣帽间"的意思，一个人所持有的服装集中放在一

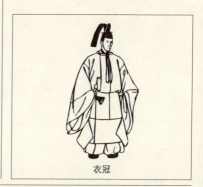

衣冠

起的总称。还有制装计划的含义。

**衣裤** 古墓土俑中所见的男子服装，衣指上衣，裤为裤子。含宽松裤子的上下身服装，膝盖以下用条带系起来便于迈步。由中国北方的胡服经朝鲜半岛传来日本，因此称作胡服样式。领窝为盘领，袖子为筒袖，左前侧为短腰身，前襟系条带。

**衣裳** [clothes, garment] 明器土俑中所见的女子服装。指缠在身上的东西。衣为上衣；裳为下半身穿的裙裤、围裙。日本常用汉字中没有"裳"，所以写作"衣装"。上下身成套的衣服，洋服称作套裙，和服称作新娘服装、演出服装等。往往指样式稍作改动的衣服。古墓土俑中所见的女子服装中的衣裳是上下身分开的样式。→裳

**饴糖色** 将米或芋头这类含淀粉原料经麦芽、酸等糖化处理后的食品。其外观黏稠，口感甜味，可用于饴糖点心或美味煮（日本料理：饴糖煮小鱼——译注）。饴糖为半透明白色，但通常为透明的暗黄色。
→色名一览（P3）

饴糖色

**移植合组** [graft polymerization] 一个高分子（合成高分子）的主干部后面由不同的单体（构成高分子的基本低分子化合物）结合成枝状重合，合成纤维多用这种重合形成。

**异国情调** [exoticism] 异国趣味的意思，受异国文化刺激，吸收其形象、气氛。最近的异国情调来自东方、中东、非洲等地的影响更甚于欧洲，作品当中已出现这种倾向。

**异色的调和** 奥斯特瓦尔德的色彩调和论中使用的术语。指以奥斯特瓦尔德色相环24色为基准，色相差在6～8范围的色组合。以色相为基准的中差色相配色，类似于对照色相配色。也称作"中间对比"。

**袙** ①平安时代作为保温、防寒的使用服装，男子在束带、衣冠装扮时，在单衣和下袭之间套着穿的短单衣。因为要套在中间，所以又叫"间笼"，这里作为略语用；②后代人为妇女、女孩子做贴身衣服穿用。→男子束带的构成（图）

**意大利便服** [Italian casual] 略称"itacasu"，指意大利风格的便服服装。多指以米兰为中心活跃着的设计作品。包括适合运动的、丰富多彩的以及成年人休闲服。

**因子分析** [factor analysis] 统计学方法之一。对测定好的多数变量之间的相互关系进行分析，通过称作因子的少数潜在变量的关联对整体结构进行说明。尤其包括心理学在内的众多学科领域都有应用。

**阴丹士林染** →染缸染料

**阴性后像** →色的后像

**阴阳五行说** 中国古代流传下来的一种哲理，日本也因此创立了阴阳道思想。万物生于阴阳，其变化来木、火、土、金、水五种元气，是构成万物的元素。阴阳道则在此基础上推演天文、历法、观相。

**阴郁** 在色彩的感情效果上使用的术语。与色相、明度、纯度相关，包括冷色系、暗的、混浊的颜色（低明度、低纯度）。

**银白色** [silver white] 带银色光泽、发白的灰色，Silver是银，白银色。→色名一览（P18）

银白色

**银灰色**① [silver grey] 发亮银色的灰色。日本色名叫"银鼠"。Silver是银，过去用于加工首饰、货币等。→色名一览（P18）

银灰色①

**银灰色**② 带银色的亮灰色。→色名一览（P11）

银灰色

**银色** 发冷辉的白色，也称作"白银色"，英语为"silver"。银比金轻，是带有灰色光泽的金属，自古以来常用于加工珠宝饰品等。写作"银"，日语也读作"shirogane"。

**引领潮流** [trend leader] →改革者、公众人物。

**隐蔽色** ⇨ 保护色

**印度印花布** [indian chintz] 细棉布上手绘印染多彩色几何学花纹的印度产印花布，后来改用木版、铜版印染。主要采用土耳其红、印度蓝、深黄色，花纹主要以花草、碎花等植物图案，不留间隙地致密全版花纹。其中以佩斯利涡旋花纹最著名。印花布一说来自葡萄牙语sawaca，另说源于印度地名surat.印度印花布是印花布的发祥地，对欧洲也有所影响。

**印染法** [printing] 一种染色方法。把染料混入染浆中，往布料、蚕丝上直接擦抹，再经过按压等为局部染色、染花纹的直接印染法，以及在染过的素底布料上涂抹含拔染剂（麻花印染法的助染剂——译注）的印染浆，令局部脱色，再改用其他颜色的拔染法。还有事先在布上涂含有防染剂的染浆，印染之后再把花纹染到底上去的防染法，一般说到印染即指直接印染法。按机械和操作方法区分还有机械印染、手工印染、复写印染等。印染是浸染的反义词。→浸染，印染的种类（图）

**印染** [print] 用染料、颜料为布料印上各种图案、花纹或染布。技法分手工印染和机械印染，花纹种类繁多。

**印刷** [printing] 图形、文字、照片等拷贝到印刷版上，涂上油墨等再用印刷机转印到纸等载体上，这就是印刷。版的种类有：①凸版（印刷面有凸起，使用金属活字的活版印刷）；②凹版（印刷面有凹陷，用照相凹版印刷，适于纸以外的载体）；③平版（版为平面，用胶版印刷，多用于彩色印刷）；④网版（誊写版印刷，由丝网印刷）。印刷术起源于公元前3世纪前后的中国凸版印刷，西方印刷术始于15世纪谷登堡的铅合金活字印刷。20世纪拍照植字法开发成功并普及，如今，通过电脑植字的胶版印刷已广为利用。

**印刷美术图案** [graphic design] 通过多种印刷方式、批量生产的招贴画、报纸、广告、小册子等以视觉效果为目的的创意和设计。20世纪以来，照片制版这种印刷方式在文化传播中发挥着核心作用。第二次世界大战之后，日本随着经济的发展，设计已作为一个行业领域确立了下来。

**印刷色** 彩色印刷使用印刷用油墨印刷，印刷油墨普通分为黄（Y）、品红（M）、蓝绿（C）、黑（K）4色。通过这些色的用量多少来控制印出来的色的变化。特色印刷时，使用红、绿、茶、金、银等称为特色的油墨印刷。现在已经由计算机控制直接印刷，这种方法是将彩色图像信息转换成静电图像，无须制作以往彩色印刷所用的Y版、M版、C版、K

印染
- 手工印染
  - 手绘印染（友禅等）
  - 纸模印染
  - 纱网印染
- 机械印染
  - 滚动印染
  - 纱网印染
    - 行走式纱网印染
    - 链板纱网印染
    - 滚动纱网印染
  - 复写印染
  - 喷墨印染

印染的种类

版这4色版，可以直接完成印刷。

**印象主义** [imprressionnisme（法）] 19世纪后期，以法国为中心的绘画运动。相对于古典主义的写实而言，印象主义的特征在于对眼睛所捕捉到的影像做忠实的感觉主义的描写。把微妙的阳光闪烁原样地再现出来，不混入颜料，而采用点描画技法（色彩分割）。这类画家有毕沙罗、莫奈、雷诺阿等。还有开创独特世界、代表后印象主义的塞尚、高更、凡·高以及以修拉为代表的新印象主义。

**英国传统** [British trad] trad是traditional的缩写，有"传统"、"传承"的意思，指英国的传统生活方式。重视田园生活、爱好运动、回归自然的感觉和功能性。服装方面使用苏格兰格纹、菱形花纹（菱形格子）等图案以及粗呢衣料等田园感觉，或查尔克条纹或素底布料等雅致的传统感觉。

**莺绿色** 带有橄榄黄色的暗绿色，这种颜色始于使用较多的江户时代。还有一种比它稍暗、带有浓茶色的茶莺绿色，时不时地两种色混用，两者都是借莺的羽毛色。→色名一览（P4）

莺绿色

**婴儿粉色** [baby pink] 带淡紫的粉红色，用做刚出生女婴儿的婴儿服的颜色。男婴用婴儿蓝，女婴用婴儿粉，这种习惯形成于19世纪末的欧美国家，是婴儿的固定模式。→色名一览（P30）

婴儿粉色

**婴儿蓝** [baby blue] 稍显亮的蓝色，用作刚出生婴儿的婴儿服颜色。这种颜色与女婴用婴儿粉一样都是婴儿的标准色。过去人们把青色视为圣母玛利亚的颜色，欧美国家给新生的男婴穿淡蓝色，给女婴穿浅粉色。日本一般情况下也是这样选择婴儿衣服的颜色。→色名一览（P30）

婴儿蓝

**罂粟红** [poppy red] 鲜艳度的红色，poppy即罂粟，特指虞美人、丽春花，花色有红、橙、黄、白等。→色名一览（P30）

罂粟红

**樱花色** 发淡紫的红色，盛开的樱花的淡粉色。也可以说是染红时的最淡的色。微微泛红的脸色在日本被称作"樱花色的脸"。→色名一览（P16）

樱花色

**樱桃粉色** [cherry pink] 鲜红紫色，比樱桃红更亮的就是樱桃粉色。Cherry即樱桃的意思。所谓樱桃粉即指樱桃的粉色，但是作为色名使用的实际上比樱桃色中的紫更浓。→色名一览（P22）

樱桃粉色

**樱桃红** [cherry red] 成熟、鲜明的纯红色，外国樱桃的那种深红。比樱桃粉更显红而浓。→色名一览（P22）

樱桃红

**樱桃色** 1.[cherry] 指樱桃果实的颜色，日本的色名叫"樱桃色"。这种樱桃色分为成熟、鲜红的"樱桃红"和亮的"樱桃粉"。外国樱桃与日本樱桃不一样，但基本都是纯红色。→色名一览（P21）

樱桃色

2. ⇨cherry。→色名一览（P6）

樱桃色

**荧光灯** 在低压水银蒸气中放电，发出的紫外线与灯管内壁涂覆的荧光物质碰撞，以此时产生的可视光线为光源的照明灯具即荧光灯。其光色白而冷，效率高于白炽灯泡，扩散光均匀散布于室内，亮度适宜。→光源的种类·（图）

**荧光染料**[fluorescent dyes] 发出紫外线、X线、阴极射线的染料，如荧光增白剂。无色染料具有吸附于纤维的性质，为了防止泛黄、变黑，提高洁白度可做漂白处理，或使其发青，做荧光增白。为了使布看上去显得美白，需要反射青与紫之间的光，补上这类光可以达到美白的目的。根据这个道理让荧光增白剂吸收紫外线，发出青与紫之间的光，起到增白作用。在染色物上也有应用，其长处在于颜色鲜明。

**荧光色** 有两层意思：①夏天夜空飞舞的萤火虫所发出的稍带青色的白光；发白的荧光灯的颜色。②由自发光发出的光以及看上去仿佛带有发光性的人工鲜艳色。荧光色多属红、黄、橘色等暖色系中的颜色，看着有漂浮效果，可作为夜间提醒注意的警示色。

**硬衬款式**[crinoline style] 硬衬兴起于19世纪中叶，为了加大女士的裙子使其鼓胀起来，在里面添加了衬裙，由此形成的轮廓就叫硬衬款式。重叠多层次的裙子分为很大的半球形和圆锥形轮廓，配有扇形刺绣花边、条带、折边等多种多样的装饰。肩部加工成垂肩服、袖子是袖口宽大的宝塔袖。

**友禅**[yuzen] 模染的一种，友禅染的简称。由江户时代中期的扇面画师宫崎友禅齐首创，并由此得名。染色时采用浆防染法。在青花（鸭跖草的花汁液）描好的底图上，用浆（轮廓线防染用浆）描出轮廓，彩色之上再用浆（防染浆）染底色。手绘很费工夫，但可以染出花草山水等色彩丰富的绘羽（即骑缝花纹，一种完工时才对拼出来的大花图案——译注）。这也称"正宗友禅"、"手绘友禅"。京都的京友禅、金泽的加贺友禅也都是名品。到了明治时代，开始使用纸膜，在上面涂上复写浆（加过染料的浆）染色的方法，也称镂花版印花友禅、模友禅、复写友禅，这些方法大量用于印染。现在往往将正宗友禅和模友禅并用，用于长袖和服、简式妇女礼服、普通衣袖的妇女和服等高级和服衣料的染色。

**有彩色**[chromatic color] 如红、蓝、紫等具有清晰的颜色倾向，再少也具备一些色调的颜色。这类颜色具备色的三属性（色相、明度、纯度）。→色彩名称的分类（图）

**有机设计**[organic design] 指有机的或有组织地进行的设计，是一种便于人类生活中使用，将提供便利这一思路贯穿整体的规划。

**有机颜料**[organic pigment] 颜料的一种。颜料分为天然与合成两种类型，现在多使用合成颜料。与无机颜料相比，它的色彩鲜艳，色相更多，着色力强，但耐光性、耐热性、耐溶剂性稍差。现在颜料树脂染料多使用合成树脂的颜料做印染。

**有学识者用的图案** 平安时代武士阶级（有学识的人等）穿的礼服装束、日常用品等使用的传统纹样，古时将其写作"有职"。到了平安时代后期，将中国唐朝传来的花纹简约化，使其更洗练地得以完成。这也是现在日本的花纹图案的基调。有立波纹、团形纹、菱纹、蔓草纹、涡状纹等。

**与色相相关的修饰语** 即用于颜色表示方法的修饰语。有彩色5种和带有色倾向的非彩色14种，即 ①有彩色→发红的（r）、发黄的（y）、发绿的（g）、发蓝的（b）、发紫的（p）。②带有色倾向

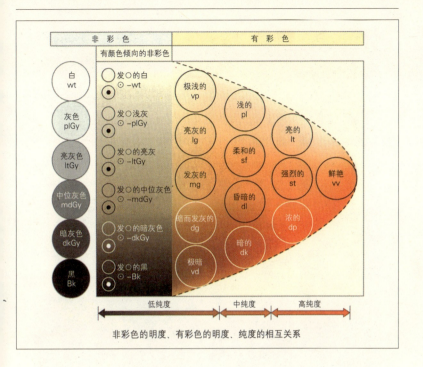

非彩色的明度、有彩色的明度、纯度的相互关系

的非彩色→带有黄色而发红的、发黄红的、带有红色而发黄的、发黄的、带有绿色而发黄的、发黄绿的、带有紫色而发红的、发红的、发绿的、发蓝绿的、发蓝的、发青紫的、发紫的、发红紫的。

**宇航服款式** [cosmocorps look] cosmocorps是法语宇宙服的意思。由20世纪60年代那个航天时代问世的宇宙服派生出来的形象，以头盔形帽子、直线性的外形为特征。

**宇宙射线** 宇宙空间的高能射线以及进入大气层的射线总称。据认为其主要发生源来自太阳和银河系中的超新星。生成于地球外的叫一次宇宙射线，主要成分是氢原子核。→可视光

**域** [threshold] 某种特定的意思，感觉，反应等恰好开始出现刺激的界限（引起反应与未引起反应的界限）。

**元禄图案** ⇨ 棋盘格纹

**原刺激** [reference color stimuli] 指作为加法混色基础的3色刺激G、R、B（红、绿、蓝）。光的三原色也含加法混色的三原色，做等色时所要求的混色组合也称3色刺激值G、R、B。

**原料染色** 在棉纱状态染色，故称原料染色，也称"棉染"。主要是羊毛状态下的染色用得更多，所以也称"原毛染"、"散毛染"。染成不同颜色的纤维混成线，就形成了深色线、碎白花线。

**原色** 靠其他颜色做不出来的色，或者说可以用来做出其他颜色的基础色。原色分为"光的三原色"和"色料三原色"，光的三原色指发黄的红、绿、发紫的蓝，通常简单称其为红、绿、蓝；绘画用的色料三原色指黄（yellow）、品红（magenta）、蓝绿（cyaan）这些三原色配合起来，可以得到所有的颜色。→色彩名称分类（表）

**原始的** [primitive] 有"早期的"、"根源的"等意思，仿佛让人看到远古时代未开化人类的艺术形式、生活方式，有种非常质朴的感觉。原始造型艺术就是

| | | | |
|---|---|---|---|
| 木瓜雪珠纹 | 三重十字纹 | 四菱细纹 | 丝光菱纹 |
| 小葵纹 | 牡丹花鸟纹 | 卷蔓草纹 | 无环蔓草纹 |
| 云鹤纹 | 云立波纹 | 浮线菱纹 | 八藤团纹 |
| 鹤衔松纹 | 双凤团纹 | 长尾鸡蔓草纹 | 藻胜见纹 |
| 海松纹 | 卧蝶纹 | 双蝶纹 | 唐菱纹 |

有学识者用的图案

未开化地区民间工艺、美术的总称，作为设计源泉把它们吸收进了织物、染色、手工艺品等时尚当中。

**原液染** ⇨ 原液着色

**原液着色** 也称"原液染"，将颜料投入化学纤维纺丝浆中，使其均匀散开，或混入染料进行着色，也称"着色纺丝"。这种方式与纺织后染色相比更抗晒、耐洗、质地坚韧，而且没有染色不匀的斑痕。由于因此提高了染色牢度，也可用于人造丝及合成纤维。

**圆网滚筒印染** [automatic rotary screan print] 金属圆筒（辊子）上刻有花纹，转动中沾上色浆、印染浆、防染剂，待染的布从这一圆筒与压力辊之间通过时完成的印染过程就叫"辊式印染"。这些印染辊上有凹版、凸版、定尺版、孔版等，合起来称作"圆网滚筒"。其中多属手刻花纹的凹版。此外还可以使用化学腐蚀法蚀刻的凹版，最近，已普遍使用照相制版法。→印染的种类（图）

**圆锥女式高帽** [hennin] 15世纪流行的女性头饰。圆锥形基座上饰以漂亮花布，自上而下垂有薄纱。有些甚至更夸张一些，竟有头顶往上高达1米的头饰，尖塔一般的造型犹如哥特式建筑。

**远景色** [landscape color] 从远处观看建筑物时，在细节、形状难以判断的距离上，只能将建筑物或建筑群看成色团的颜色。在这种场合，随着一种氛围看过去的同时，对表现周边的人工和自然环境的柔和与亲近也恰到好处。→中景色、近景色

**跃动** [movement] "动"、"动感"的意思，通过服装设计的线条、颜色、图案及变换线达到动感效果时的术语。

**云纹** [moir] 纹理。法语意为"波形花纹"，指织物添加的波纹、云纹等纹理，或用这种花纹表现的织物。这种布料上的花纹是用刻有与经纱同样密度的金属花纹辊加热辊压形成，或将同样的织物重叠起来辊压形成。在醋酯纤维等热可塑性原料织成的布料上这种纹理效果更好。可用于礼服、窗帘等。

**匀整度** 室内某作业面上的照明没有散乱现象。照度的匀整度在周围1米以外范围内，可用下面公式求出比值：匀整度=最低照度／最高照度。

**允许色** →禁用色

**晕圈式着色** 将有彩色有层次地重叠染色的着色法。同色系的颜色由浅向深，循序渐进地重叠，然后再以对比色调的浓淡组合产生立体感及装饰效果的着色法。这种着色法于飞鸟时代从中国、朝鲜传入日本，用于佛像画、建筑及家具，佛教的装饰使用较多。而奈良时代到平安时代期间，绘画、染织不时也有应用。另有把花纹边部织成条纹的叫"菱花锦"。

# Z

**再生商店** [recycle shop] 这种商店专门回收旧物、穿旧不再用的衣物、买来后一次未穿压箱底的东西，并提供给对其再利用的人们。再生商店多经营衣服、鞋、手包等小件货品，此外也有经营家具、家电的专门商店。Recycle是再生的意思，实际上这种商店要对旧物动手重新加工才得以再生。而最近提到再生商店则专指不经加工原样销售旧货的商店。

**再生纤维** [regenerated fiber] 用化学药品溶解纸浆、棉绒中所含的纤维素，让它们重新恢复成纤维状态，这就是再生纤维。人造棉、波里诺西克、铜铵纤维等都属于再生纤维。→纤维的种类（图）

**枣红色** 深红紫色。伊势虾水煮前的泛红色，较暗的茶系色。这种颜色原为明治时代女学生和服裙裤的颜色，枣红色裙裤配脚上穿的鞋是很洋气的打扮。古时叫做葡萄色的红紫葡萄藤的颜色就指代暗茶色东西。这里的葡萄转化成了后来的虾。→色名一览（P5）

枣红色

**皂角色** 带茶色的黑。古代称黑为"皂"，如今已不再有人使用。墨为黑橡木所专用，余下的发红的黑就称作皂角色。这一颜色在奈良时代是管车马的下人使用的颜色。→色名一览（P11）

皂角色

**造型构成模式** [figurative pattern] "现象的"、"具体样式"的意思。实际存在的草木、花卉、动物等物和形，或者再加上变形所表现出来的图案花纹。

**扎染法** [tie dyeing] 强力压住布料的某一部分，用绳捆扎起来投入染液中浸染的方法。以捆、绞、夹等挤压手段，染上色的地方和因扎紧而没有染上形成空白的地方就产生了花纹。棉、丝绸等布料用这种方法只染局部，全部扎起来染可以形成立体感、浸润、晕色等效果，获取朴素的、柔和乃至华丽感。扎染还有卷扎、缝扎、箱扎、桶扎和夹板等多种方式。

**照度** [illuminance] 指受光照的面的明亮程度。用单位面积上的入射光束（由眼睛感受到的辐射能于单位时间、在某一面积上的通过量）来表示，依面对光源的倾斜程度而有所不同。点光源时与至光源距离2倍的平方成反比。在SI单位系中用勒克斯（lx）。

**照度基准** [standant service illuminance] 为了视场作业的效率性、安全性、经济性以及缓解疲劳而制定的数值。

**照明方式** [lighting method] 照明包括广泛的自然光，但一般通过人工光源为室内外环境带来光明。如今的光源种类、照明方式以及材料的多样化、科技的进步等为我们开创了丰富的生活空间。这里所说的生活空间照明方式可大致分为：1）全面照明。照亮整个空间。2）局部照明。只对一个局部投光。另外，室内环境就不同的配光而论又可分为：①直接照明。光直接投射到作业面上，明暗对比强，把物体照得很清晰。②半间接照明。明暗对比较弱，有一部分照到了顶棚上。③全面扩散照明。用扩散光将室内全部照亮，要使用半透明球形器具。④半间接照明。扩散光照向地面，上面的直接光经顶棚反射。⑤间接照明。可引出柔和氛围方式，全部采用反射光。⑥建筑化照明。间接／直接照明的一种，与建筑物一体化的照明方式，设计上光源、器具都不能外露。

## JIS 推荐的照度基准

| 照度（lx） | JIS 推荐的照度基准（lx） | |
|---|---|---|
| 2000、1000 | 2000~750lx | 手工 / 裁缝 |
| 750 | 750 ~ 300lx | 看书 / 化妆 / 打电话 / 学习 / 公共住宅管理室 |
| 500 | 1000 ~ 500lx | 看书 / 学习 |
| | 500 ~ 200lx | 餐桌 / 灶台 / 洗菜池 |
| 300 | 300 ~ 150lx | 欢聚 / 娱乐 / 壁龛 · 茶几 / 游戏 / 洗漱 |
| 200 | 150 ~ 30lx | 公共住宅楼门 · 走廊 · 楼梯 · 车库 |
| 150 | 150 ~ 75lx | 儿童房间 · 学习室 / 浴室 · 更衣室 / 食堂 · 厨房 |
| 100 | 100 ~ 50lx | 书房整体 |
| 75 | 75 ~ 30lx | 起居室 */ 客厅 · 日式客厅整体 |
| 50 | | |
| 30 | 30lx ~ | 卧室 *（深夜时 2 ~ 1lx） |
| | 30lx ~ | 住宅前门、户外步道 |
| 20 | | |
| 10 | | |
| | 3lx ~ | 公共住宅小区内广场 / 深夜灯 · 治安灯 |

\*1）起居室、客厅、卧室以可调光灯具为宜。
2）依各房间的不同用途以整体照明与局部照明兼用为宜。

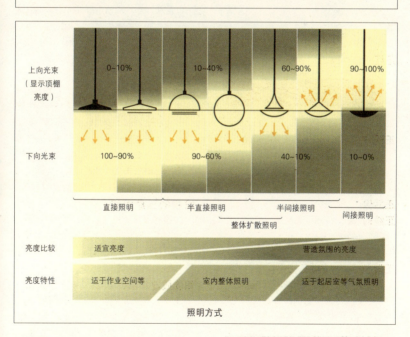

**折射** [refractive] ⇨ 光的折射
**折射率** [refractive index] 指光进入其他物体时折射的比例，用光在真空中的速度和物体中的速度的比值来表示，这一指定的比值就是折射率，相关的法则叫做"斯涅尔定律"。

**赭石色** [ochre, ocher] ⇨ 赭黄色，色名一览（P7）

赭石色

**褶皱** [drape] 布料的伸展性、复原性等，表示布的诸多性能中的一项。悬挂、垂放时布所展示的状态，柔软悠闲，还是漂流般的褶皱，抑或松弛慵懒。充分利用布的这些性质完成的设计，做出来的衣服才富于雅致的效果。

**针头点子花纹布** [pin dot] 织出针头大小的点组成的花纹织物，印出极小的小点水珠图案。

**针织** ⇨ 平针织

**珍珠白** [pearl white] 珍珠一般有光泽而明亮的乳白色。Pearl是珍珠，6月的诞生石。→色名一览 (P26)

珍珠白

**正红** ⇨ 中国红 →色名一览 (P18)

真朱

**正规分布** 统计学上的确率分布之一。其图表对于平均值来说，形成对称的舌状曲线，通过它可以认识很多自然、社会现象，也称"高斯分布"。

**正后像** →颜色的后像

**正统的** [orthodox] 希腊语orthos（正确的）+doza（意见）。有"正统派的"、"正统性"的意思。

**正紫色** 暗紫色，居于红与青之间的颜色。用紫草根鞣制的染料染成的色。前缀"本"字意在强调没有混色，所谓本紫即纯正的紫色。→色名一览 (P31)

正紫色

**正宗的** [authentic] 指"真货"、"保证真货"，没有老式衣服一穿走样的现象。也指英国绅士服、保守观念的套装、妇女礼服等。

**支配色** [dominant color scheme] ⇨ 主调色

**织成后染色** [dip dyeing] 指在织成或编织好的状态染色。浸在染料中浸染、用纸模染以及描绘出图案的手绘染，还有像按印章一样的图形印染。织成后染色的织物有不带花纹的素底以及花鸟、山水、人物等印染，如碎花、配饰、印花布、扎染、蜡染、中型印染花纹及台板印花等。→纺前染

**织锦** [tapestry] 也称锦绸。纤细的花鸟、风景如描绘出来的画作一般织造在布料上，锦绸指这种方法及其织成的布料。京都西阵的特产采用丝绸、金银线，堪称纺织的工艺品，可用于条带料、小方巾及壁挂等。埃及土著的天主教徒及其子孙人称"科普特人"，2世纪他们就已经采用了"科普特织"（织锦的一种技法），出现了亚麻或有色毛线的平纹织、带图案的织锦。

**织物** [cloths] 让经纱和纬纱相互直角交叉，在织机上反复织成平面状织物。是一种纤维制品，但与针织、蕾丝、帆布及无纺布又不一样。18世纪末，由于自动纺织机的开发，形成了大批量生产，产品幅面也从窄幅发展成特殊宽度的织物，推动了服饰及装饰性产品的多样化。

**织物的三原组织** 利用织机将经纱和纬纱有规律地交叉织成的布就是织物。其三原组织即：①平纹织，②斜纹织，③缎纹织。所有织物都是由这些基本组合形式变化形成。

**织物质地** [texture] 指材质感、素材感，通过材质带给人特有的异样感觉。包括由视觉、触觉感受的光泽、凸凹、装饰性、柔软性、硬度、粗糙度及张力等感觉。

**织斜纹绫绸** [twill weave] ⇨ 斜纹布

**栀子色** 稍带红的深黄色。用茜科常绿灌木栀子的果实染出的颜色。栀子日文也写作"支子"。→色名一览 (P11)

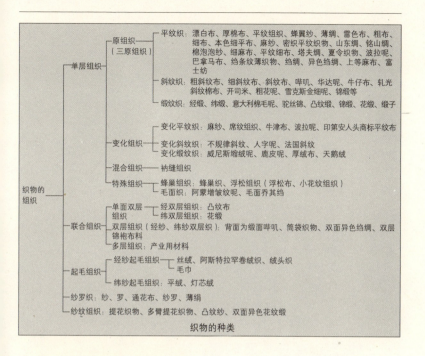

织物的种类

栀子色

**直垂** 镰仓、室町时代的武士服装。立领、宽袖、阙腋（一种腋下不缝合的和服——译注）的上衣，是一种分成6片的裙裤，腰上系着平纹绸的腰带，头戴武士礼帽。袖口抽带，袖头垂放。缝合的针脚上缀菊花图案，胸前有系纽且带垂饰。朝廷上穿单衣，武士穿夹衣。用色（枯黄、红、紫、黄绿色、褐色、曲霉色等）和花纹（格纹、条纹、引两〈圆形家徽的圆环里面加两道粗横杠——译注〉、鹤、鸽子等）可随意，但分化成实用的（防护、防寒）铠甲直垂和形式化的朝服直垂。现在相扑比赛的行司（相扑比赛的裁判员——译注）仍在穿这种服装。

**直接染料**[direct dye] 一种人造染料，棉、麻、毛、丝、人造丝可以直接染色，所以也称"家庭染料"，一般家庭都可以用它染色，但合成纤维难以染上颜色。也

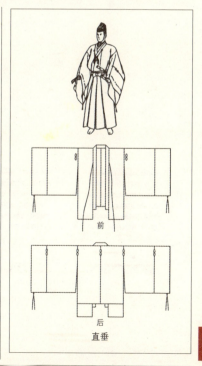

前

后

直垂

织物的长宽

| 布的宽度 | | 布的长度 | | 单位 | 备注 |
|---|---|---|---|---|---|
| 名称 | 尺寸（厘米） | 名称 | 尺寸（米） | | |
| 窄幅，普通宽度 | 36左右 | 1丈 | 3.8左右 | 枚 | 下摆贴边布 |
| | | | 4.5左右 | 条 | 做带子用料 |
| | | 2丈 | 8.0左右 | | 和服外褂料（短外褂、大衣） |
| | | | 9.2左右 | | 部分衬里料 |
| | | 3丈 | 11.5左右 | 匹 | 和服件头料（长款） |
| | | 4丈 | 15.5左右 | | 女长袖和服－下摆贴边同一布料－被褥料子 |
| | | 5丈 | 19.5左右 | | 相同布料女套服 |
| 宽幅 | 大幅 | | | | |
| | 二幅 | 70~75 | 锦缎类 | 27~50 | 衣料－厚棉布－被褥料子 |
| | 单幅 | | 绢绸人造丝类 | 27~50 | |
| | 英制幅 | 90 | | | 衣料 |
| | 三幅 | 100~105 | 精梳毛织物 | 30左右 | 衣料－厚棉布－被褥料子 |
| | | | 精纺毛织物 | 27~50 | |
| | 四幅 | | | 卷 | |
| | 双幅 | 145~150 | | | 衣料－厚棉布 |
| | 六幅 | 210左右 | | | 厚棉布 |
| 特殊宽度 | | 特制长度 | | | 扁带－毛巾料－枕套料－抹布－坐垫料－女用宽幅圆筒带子－男用窄硬的和服带子－男和服裤裙－其他 |

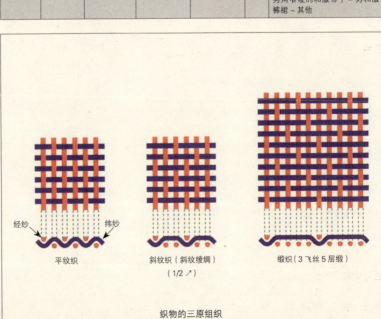

织物的三原组织

可以利用高温，加盐、酸、碱等助染剂染色，比较耐摩擦，但日晒、洗涤中的色牢固度较差。→染料的种类

**直销店**[outlet] 指厂家直接销售的低价店铺。另（英文）指电器插座、万能插口。

**直衣** 贵族男子便服之一，意为可释放紧张情绪的衣服，用来变换气氛，放松时穿的衣服，即日本平安时代贵族男子的便装。其形式为缝腋袍（衣服两腋下缝合起来的制衣方法——译注），按官位高低决定颜色的杂袍（各种颜色的袍）的一种。衣冠为同一形式，但不是官帽而是礼帽。颜色上要反映出四季变化，一般年轻人用深色，年长者用浅色，有二蓝（染色的色名之一，用红花染过之后，再用蓝染一遍所得到的颜色——译注）、浅蓝以及白等颜色。

**纸模印染** 用镂刻着各种图样的厚纸板（美浓纸用柿漆重叠粘在一起）压住布料，把带色浆糊涂到上面，图案颜色就可以印到布料上，这就是纸样印染。用于印花布、中型花纹单一布料、小花纹、友禅染（一种印染着山水、鸟兽、人物等图案的丝绸——译注）等。分为机械染和纸样两种方式。→筛网印染，印染的种类（图）

**纸衣裳** 将和纸用魔芋浆糊粘在一起，涂上柿漆、桐油，晾干后揉搓软化裁制而成的衣服。这种纸衣裳体轻、结实又保温，可缝制防寒、旅行用的短外褂及头巾。此外还有纸布，所谓纸布就是将和纸切成细条，以这些细纸线做经纱纬纱或以细纸条作纬纱，棉、丝做经纱纺织成纸布。

**质朴的**[rustic] 英语"田园的"或"朴素的"的意思。其反义词为"都市的"（urban）。"质朴色"就是朴素色、田园风的颜色。→都市的

**秩序原理** 盖德的色彩调和论所提到的四大要点之一。色彩调和源于计划性选色之后的排列。从颜色空间规律选中的颜色（具有直线、三角、圆、椭圆等关系的色）就是出于调和上的考虑。→盖德的色彩调和论

**智能**[intelligence] 有理解能力、思维能力、知识性等含义，或用于重要信息、报道等。

**中波长** 处于可视光谱500～600nm这一范围，主要包括从绿色到黄色这一区间。→可视光

**中波长域** 指可视光谱500～600nm这一范围，主要是绿色。以XYZ表色系为前提条件。

**中差明度** 以明度为基准配色的术语。明度差居中等水平处于2.5～3.5左右时，明了性稍差。非彩色则取决于和同一色相、对照色相的关系。

**中差色相**[intermediate hue] 有关色相差4～7色组合使用的词汇。以PCCS色相环为基准配色时使用的词汇。→色相

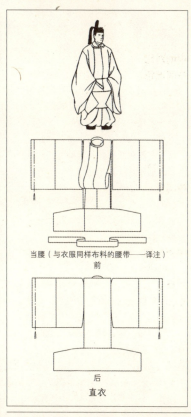

当腰（与衣服同样布料的腰带——译注）
前

后
直衣

配色（图）

**中差色相配色** 以PCCS表色系的24色色相环为基准的配色之一，色相差4～7，在用色上具有清晰、明了的特性。

**中纯度** 色的三属性之一的纯度用高低来表示。色的纯度越高越明亮、鲜艳，清晰。黑、灰、白混入越少，色越鲜艳，纯度越高；相反，混入的黑、灰、白越多，颜色纯度越低。所谓中纯度就是少量混入黑、灰、白的颜色。就日本色彩研究所的色彩系统而言，指在9个等级中纯度在4s、5s、6s附近的颜色。

**中纯度色** →中纯度

**中国风** 在"中国风"这层意思之外，具体还指建筑、书法的样式。这是镰仓时代初期即中国的宋朝（960-1279年）时传来的样式，当时只在禅宗寺院里可以见到，后来得以普及。与传统工法相比用的都是小材料，采用更合理的架构方法，具有技巧性富于创意的装饰。圆觉寺舍利殿（镰仓时代）就是代表性建筑物，书道有赖山阳等人中国风的书法。

**中国红** [Chinese red] 鲜艳的黄红色，中国建筑等物体上涂红的颜色。朱红在中国很受欢迎，很多地方使用红色。指当时湖南省辰州采掘到的"朱砂"的红色，由于是代表中国的颜色，所以色名中带有中国。也称"真朱"、"丹砂"。→色名一览（P22）

| |
|---|
| 中国红 |

**中国领** [Chinese collar] Chinese是"中国的"、"中国风"的意思，腋下有细长接缝的中国民族服装的领子。前身斜开襟，缀有中国独特的纽襻，从斜襟沿着领口直线排列。中国衣服上的领子故称其为"中国领"。属于立领的一种，也称"中式领"。

**中国式立领** [mandarin collar] mandarin指中国清代朝廷命官，这些官员穿在身上的衣服的领子即mandarin collar，这种领子窄而直立，是立领的典型代表。中国服装的领子即中式领，它的高度随着时代的流行而变化。

**中国式艺术风格** [chinoiserie（法）] 17～18世纪，欧洲流行的服饰、家具、建筑等都可以看到中国韵味。当时的贵族喜欢异国情调的装饰品，对中国风格感兴趣，也给巴洛克、洛可可式工艺美术品带来一定影响。

**中国丝织品** ①从唐朝舶来的丝绸织物、凸纹衣料的总称。②日本平安时代按豪华档次织的双重织物，具有刺绣效果的颜色花纹的浮纹织物。锦缎、金线织花锦缎、缎子、斜纹丝绸等，多用于演出服装。江户时代初期的花鸟等浮纹织物中有仿中国蜀锦的西阵织及其织出的中国织锦。

**中灰** [mediam grey] PCCS表色系色调概念图上非彩色的明度色阶中"中位的灰色"色调，用符号mGy表示。→色调概念图

**中间对比** ⇨异色的调和

**中间混色** [mean-value color mixture] 与延时混色、并置混色一样都是加法混色中的一种。延时混色是眼睛在极短时间内对色光的混合感觉，并置混色是像点画法一样很多小色点挤在一起时，眼睛对其混色状态的一种知觉。这也是路德的色彩调和论的要点之一。

**中间色** [moderate color] 一般指原色以外的色相中由三原色混合得到的颜色，主要指与非彩色混合的时候。→色彩名称分类

**中间色相** 纯色中可混入白、黑，纯度低的混浊状态的颜色。

**中景色** [townscape color] 距离建筑物较近，能明确意识到眼前的形状、色彩时的颜色。在这种场合做反差配色时，可以很清楚地解读色彩计划的意图。→远景色、近景色

**藏蓝** 发暗紫的青色。飞鸟时代从中国传入日本的青紫颜料的颜色，其色名叫"绀青色"，其主要成分是碳酸铜与氢氧化铜，

与绿青色相同的颜料。用天然颜料制作的叫"岩绀青色",人工颜料制作的叫"花绀青色"。江户后期著名画家葛饰北斋的浮世绘就用这种深蓝作画。→色名一览(P15)

藏蓝

**中明度** 色的三属性之一的明度按高低来表示,色的明度越高越明亮、鲜艳;明度越低越暗,变浓。就日本色彩研究所的色彩系统而言,指划分成17个等级的明度色阶中的4~6附近的颜色。

**藏青色** [navy blue] 发暗紫的青色,深蓝染成的青色。Navy是海军的意思,象征海军、水兵的青色,以英国海军军装的颜色而闻名。→色名一览(P25)

藏青色

**中上层** [upper middle] 指中产阶级上层,也可以用于比中等价格稍高的价位。另指55岁~60岁这一年龄层。

**中式服装** [Chinese look] 以中国传统服装为基本构思的款式,含有旗袍的要素。称作中国领的立领、非对称的对襟衣襟、绸质条带编成的纽襻、很深的侧接缝等是这种服装的特征。

**中斜线** [diagonal] 指斜线、对角线。

**中形染** 模染的一种。因为是注入染料染色,所以也称"注染"。对于江户时代的大纹、小纹来说,中形即使用雕刻有中等大小的花纹、约1m长的纸模,从两面把织物夹在中间,通过按压来完成印染。镶有木框的纸模放在布料上面,涂上浆糊,注入染浆浸泡后取出放好,再洗净上面的浆糊,染色即告完成。这种方法用于浴衣、毛巾的布料,也正因是由于这个原因才将浴衣布料称作"中形"。其特征在于这种布料不分表里,花纹可反复连续印染,可裁出20条毛巾的布料一次就可以染好。

**中性服装** [mono-sex fashion] mono是单一的意思,指超越男女性别的服装。也称"性别转换服装"。

**中性色** →中性

**中性色系** →中性

**中性** 在色彩的感情效果上使用的语言中给人的感受处于中等程度的颜色。主要与色相有关,既不感觉冷也不感觉热的颜色,包括黄绿——绿、紫——红紫这类色相。

**中浊色** PCCS色调概念图中使用的词汇。非彩色的中位灰色、中灰(mGy),低纯度灰、浅灰(g),中纯度的涩滞、钝化(d),含高纯度的强健区域(s)。中等暗的浊色(纯色中同时混入白和黑形成的感觉发浑的色,也称中间色),就是中等暗的中间色的意思。

**重的** 用于色彩感情效果的词汇,主要与明度相关,即暗色(低明度色),也称重色。

**重叠格纹** [over check] 小格子上面重叠大格子的格纹图案,也称棋盘格花纹。在日本称其为套格花纹。→格纹(图)

**重色** ⇨重的

**重音** [accent] 强调、抑扬的意思。在视觉方面用来划分力度的强弱阶段,以表现各部分构成的设计方法之一。制造空间的抑扬、高低,强调空间含义、添加象征性意义的手段。

**轴测投影法** [axonometoric projection] 相互垂直的三条直线在一个投影面上投影,以此作为对象物的正面宽度、纵深和高度方向,以这三个轴为准将对象物投影,也称"不等角投影法"(JIS Z8114)。

**轴线测定投影法** [axonometric] 轴测投影法的总称。"axonome"通常作为axonometric的略称使用。→等角投影法

**绉绸** 经纱用无捻纱,纬纱用S捻、Z捻两种强捻纱两两交错织成平纹丝织物,也有采用一支或三支交错织,以使表面皱纹的变化更大。用一支织出的叫"一越绉绸",此外还有"大绉绸"、"鹤鹑纹绉绸"、"纹绉绸"、"锦纱绉绸"等。产

地有西阵、丹后、长浜、岐阜等地。用于和服的叫绉绸，用于西装的叫 crepe 等，有多种叫法。

**绉条纹薄织物** [sucker] 泡泡纱

**昼间白色荧光灯** 昼间白色就是白色光，色温 4600～5400K。色温低的光随着红的向上提升而变黄、变白。

**昼间光** [daylight] 即太阳光，分直射日光和天空光两种，要求昼间光照明的光源，主要利用天空光，也称"自然光"。

**朱红色** [vermilion] 鲜艳发红的橙色，日本也称朱色。15 世纪末，比天然硃便宜的人工朱色用水银和硫磺配制。天然朱始见于 9 世纪，作为一种颜色，不论东方还是西方都有很久的历史。它的颜色依产地而有所不同，其中最有名的产自中国辰州，朱色作为一种古老的传统颜色，在建筑物、器皿、装饰品等方面都有广泛应用。→色名一览（P26）

朱红色

**朱色** 鲜黄的红，朱砂是其天然色。人工方法可用水银和硫磺配制。就日本而言，印章用的印泥、红色漆器等日常生活中使用的地方很多。→色名一览（P17）

朱色

**竹席格纹** ⇨ 竹篮格纹

**主调色配色** [dominant color scheme] 使用多色配色时，为了形成统一感，要有一种支配色供其他颜色追随，以便使用其他颜色时有一个共同参照。

**主调色色调** [dominant tone] "支配地位"、"优势调子"的意思。整体的配色要通过变化强调统一感，具有稳而规整的感觉，按较少刺激的同类色来配色。相当于同一、类似色调配色。

**主调色色调配色** [dominant tone color scheme] 与主调色配色一样，为了形成多色配色的统一感，通过对配色整体色调的统一，使得感到的形象具有共同性的方法。

**主调色效果** [dominant effect] 通过主调色配色，对色和形都给出了共同的条件，

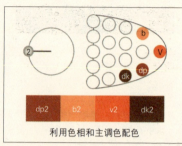
利用色相和主调色配色

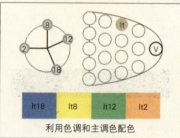
利用色调和主调色配色

从而取得整体统一感的效果。

**主调色** 指使用多色的配色当中，占据最大面积的色。为了凸显统一感，整体上共同使用的颜色。对于主调色来说，还要通过从属色、装饰色来完成整体的配色，也称"占优势的色"。→从属色

**主观色** →贝纳姆转盘

**主教法衣** [dalmatica（拉）] 从古罗马晚期到中世纪欧洲的一种十字形衣服。其袖口处、前胸后背都佩有一种叫酷乐比的斜拉带。至今东欧、巴尔干的天主教做弥撒等场合仍可以看到这种法衣。

**主题色** 1.[theme color] 设计时做主导的颜色。在与设计相关的工作中颜色的选择都很重要，比如，纺织原料厂家、服装厂家每个流行季都要推出新作。这时，就要决定最初的主题，选出与其相符的颜色，这样定下来的颜色始终伴随各种设计工作。

2.[topic color] 吸引人、如标题般的颜色。Topic 是"话题"、"说话的核心"的意思。进入话题时往往会引出一种颜色，例如，提到画家凡·高，就会让我们想到象征向日葵的黄色这一主题色。→流行色

**主要色** [main color] 表示色的时候使用。比如孟塞尔表色系中按色相区分红（R）、黄（Y）、绿（G）、青（B）、紫（P）等五种主要色时使用。

**注染** ⇨ 中形染

**爪哇印花布** →更纱

**专业知识售货员** ⇨ 服装顾问

**赭黄色** 发黄的茶色。也称赭石色(ochre, ocher)。黄土来自中国北部、欧洲、美国中部等地，全球广泛分布黄灰色厚厚的堆积物，英语叫做 loess，另黄土的读音为 huáng tǔ。→色名一览 (P6)

赭黄色

**砖红色** [brick red] →砖色、色名一览 (P29)

砖红色

**砖色** 暗黄红色。砖的颜色有很多种，其中代表性的是建筑上常用的红砖的颜色。17世纪时的英语色名叫做"红砖色"(brick red) 这一古旧颜色，砖被引进日本是在明治时代以后，红砖在日本建筑上用得越来越多，所以，在日本提到砖色就是红砖色。→色名一览 (P35)

砖色

**转动混色器** 利用圆盘的转动演示混色的实验道具。将几种不同颜色涂在圆盘上，并按30转/秒的速度转动的机械装置。其转动的结果是圆盘上涂的颜色混在了一起，看到的是一种新的颜色。首次用这一机械做实验的是麦克斯韦，所以也称其为麦克斯韦圆盘。

**转动混色** 指通过转动形成的混色。把不同的颜色涂在圆盘上，转动这个圆盘时，上面的颜色看上去就变成混色了。→麦克斯韦回转混色

**装饰品** [ornament] 饰件、装饰品等总称，也指印刷等用的一种装饰线条。

**装饰艺术** [Art Deco 法] 指1925年在巴黎召开的"现代装饰、产业美术博览会"。几何形状作为装饰性的要素多用于新古典主义对称结构的基础部分，代表高品位的象牙、贵金属及黑檀等，在需要光泽的场合使用。

**装饰艺术模式** [Art Deco pattern] 装饰艺术、装饰美术的略称，是1920～1930年流行的艺术形式。相对于新艺术中的曲线、直线型几何形状，是具有简单功能要素的设计方式。

**追猎效应** [Hunt effect] 依照明光的照度大小，觉得有彩色的鲜艳程度有所增加的现象。一般情况下，照明光越亮，有彩色的鲜艳程度就越增强（色彩丰满度这一概念语言的表现）。

**浊色** →明浊色

**着色材混色** →混色

**着色纺纱** ⇨ 原液着色

**着色剂** 为了给木质等建筑材料着色而使用的材料、颜料、染料等称之为着色剂。主要利用金属氧化物的发色过程制成的无机颜料，如涂料、陶瓷、灰泥粉、着色水泥、着色漆等。

**紫** 用红和青调制的颜色。以前曾用紫草根也就是紫根染出这种颜色。紫色分很多种，代表性的有"本紫"、"江户紫"、"京紫"、"古代紫"、"薰衣草"、"紫丁香"、"紫罗兰"等。→色名一览 (P33)

紫

**紫草** 也称"紫"。紫草科多年生草本植物，

高约50cm。以前，尤其是江户时代，日本凡是朝阳地带的草地上都可以自然生长，武藏野这种花开得最多，用紫草染出来的才是"正紫"。

**紫丁香色** [lilac] 淡紫色。紫丁香是木犀科落叶灌木，5月前后开淡紫色花，芳香四溢。也有蓝色、白色花朵，但最为人熟知的是淡紫色。法语称作"lilas"。→色名一览（P34）

紫丁香色

**紫根色** ⇨ 古代紫，色名一览（P17）

紫根色

**紫红色** 1. [heliotrope] 带有鲜艳的青紫色。来自原产秘鲁的紫草科常绿灌木，可温室栽培做观赏用，开紫色小花，香味浓郁，是生产香水的原料。也称"香紫"。→色名一览（P30）

紫红色

2. [purple] 发鲜红的紫色。Purple是紫的意思，表示红与青之间的色名。10世纪时已经作为色名使用，来自古希腊语的porphura、拉丁语的pupura。紫色是基本色彩语言之一，青色成分较强的紫称作"紫罗兰色"。→色名一览（P25）

紫红色

**紫蓝色** [mauve] 明显发蓝的紫色。1856年，英国皇家化学院一个叫柏琴的学生在实验中发现了人类首例化学染料。由煤焦油提取的这种新染料所染出来的紫色就命名为"mauve"，柏琴命名的这个色名是法语"葵开的花"的意思。以这个色名为契机，从此天然染料转向了合成染料的时代。→色名一览（P33）

紫红色

**紫灰色** 微微发暗紫的灰色，也称"鸽毛色"。与鸽灰色相同。→色名一览（P26）

紫灰色

**紫罗兰色** [violet] 鲜艳的青紫色，violet是英文紫花地丁的意思，其花朵为发青的浓紫色。这种古老的颜色14世纪就已经被记录在英文色名中。彩虹的七种颜色之一，1666年，牛顿在用三棱镜对太阳光线做分光实验时，将最短波长范围的光命名为紫罗兰色。→紫红色，色名一览（P26）

紫罗兰色

**紫罗兰藤色** [wisteria violet] →色名一览（P4）

紫罗兰藤色

**紫藤色** [wisteria] 藤科豆属植物，由藤形成的树，是一种藤。藤开的花为亮丽的淡紫色。也称紫罗兰藤。→色名一览（P4）

紫藤色

**紫外线** [ultraviolet rays] 比可视光光波短，比X光长，波长约1～380nm的电磁波。在光的光谱（光穿过三棱镜时呈现的不同颜色的条纹）上处于紫色的

外侧。对生命体的影响在于降低免疫力，使皮肤老化，色素沉着，甚至被认为可致癌。→可视光（图）

**紫苑色** 指稍发暗的淡紫色。紫苑是菊科多年生草本植物，秋天开很多淡紫色小花。原产中国东北，根用作止咳中药，是东北一宝。→色名一览（P17）

| |
|---|
| 紫苑色 |

**自然调和** [natural harmony] 类似于PCCS表色系的色相配合。相邻色相、类似色相的配合中，亮色为靠近发黄侧的色相，暗色为靠近青紫侧的色相，这种倾向使得用色趋于沉稳，看着更自然一些。比如草坪颜色，光线充足的明亮部分是接近黄色的绿，随着光线转暗绿的成分逐渐增加。

**自然光** 指太阳光一类自然界的光。自然光一般指的是太阳光，星光虽然也是自然光，但不作为色彩学中的概念。

**自然配色** →自然调和

**自然色** [é cru（法）] 指生就的颜色，带有淡黄、茶色的白色。来自法语"未公开的"、"染色之前的"、"原生的"这类意思。英语有"淡褐色"、"亚麻色"的意思，与米黄色相同。不过这是如同未经染色的羊毛一样的颜色。自然色也指未加工的麻、绢绸。→色名一览（P5）

| |
|---|
| 自然色 |

**自然生态服装** [ecology fashion] ecology有生态学的意思，研究生物与环境关系的学问。染色不能破坏自然环境，应尽可能地采用天然材料加工服装。从广义上讲还包括综合利用加工服装。→服装形象的分类（图）

**棕色** 茶褐色（日文汉字称鸢色——译注）。鸢也称老鹰，其背上羽毛颜色被用作色名。鸢是鹰科猛禽中一种大型鸟，正如日本谚语"鸢是鹰的后代"所说的那样，与鹰非常相似，但没有鹰那种品格。江户时代鸢开始作为色名使用。→色名一览（P24）

棕色

**最高纯度** 色的三属性之一的纯度以高、低来表现。色的纯度越高越明亮、鲜活、冷艳。就日本色彩研究所的色彩系统而言，指9级纯度中的9s。在孟塞尔系统、奥斯特瓦尔德系统等色立体上处于最外侧的冷艳色是最高纯度色。

**最高纯度色** →最高纯度

**最高明度** 色的三属性之一的明度以高、低来表现。色的明度越高越亮，越近于冷艳色。就日本色彩研究所的色彩系统而言，分为17级的明度等级中9.5为最亮，是白色。在孟塞尔系统、奥斯特瓦尔德系统等色立体上处于最上面的白色是最高明度色。

**最佳色** ⇨最佳值

**最简单派艺术** [minimalism] 艺术或服装方面使用的语言。以尽量少的要素，尽其所能地发挥效果的思想、主义或主张。

**最流行的法式大衣** [robe à la francaise（法）] 带有18世纪洛可可式匀称和优雅，以其豪华款型成为男性中流行的法式大衣，还有与其相配的用于女性盛装的宫廷服款式。

**最流行法式连衫裙** [robe à la polonaise（法）] 上衣前襟开得很大，能看到里面的胸衣、裙子。这种双层裙的三个部分为：裙带、卷起的绳穗和像窗帘一样的垂裙。周围用折边装饰起来的裙子给人印象美丽又轻盈。流行于18世纪后期。

**左右换色** 窄袖便服所带花纹的一种，以后背中心为轴，两侧质地、花纹都不同的服装。镰仓、室町时代的直垂、坎肩裙裤上都可以见到，将窄袖便服当作外衣穿的室町中期到江户时代最流行，能在演出服装中也可以看到。→窄袖便服

的花纹构成

**针织物** [knit, knitting] 属毛线、蕾丝类，或用绳线等细长材料，一边结套一边反复串缀起来组成条、块的技法及其成品。其成品有毛衣、手套、帽子、衣服以及花瓶垫或桌布等装饰品。技法分手工编织和机械编织，手工编织可用棒针也可以用钩针。用机械编织时，毛圈横向连接加工成衣片，有横向的平针编织机和筒形编织机，还有彼此相邻加工串起来的连环毛圈衣片、竖向编织的特里科·罗素·米兰尼斯经编机。16世纪，英国的威廉·李开创了袜子的机械加工，18世纪开发、完善了旋转编织、竖向编织、筒状编织机械。现在的无跟袜织机即以此为基础，并由此开发了针织品、针织商品等多种款式、多样化高性能的计算机控制系统。织物的特色表现在柔软、可伸缩、良好的保温性能上，而且不易起皱。它的不足在于容易乱针和走形。

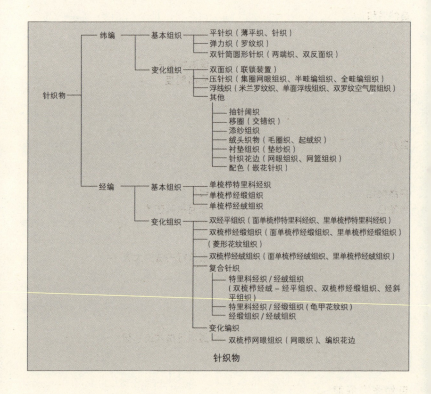

针织物

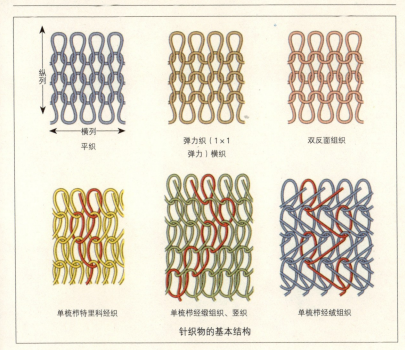

针织物的基本结构